探 索 电 影 文 化

培文·电影

中国电视剧蓝皮书
2021

BLUE BOOK OF CHINA TV SERIES 2021

范志忠 陈旭光 主编

图书在版编目(CIP)数据

中国电视剧蓝皮书.2021 / 范志忠,陈旭光主编.—北京:北京大学出版社,2021.7
(培文·电影)
ISBN 978-7-301-32250-5

Ⅰ.①中… Ⅱ.①范… ②陈… Ⅲ.①电视剧评论-中国-2021 Ⅳ.① J905.2

中国版本图书馆 CIP 数据核字(2021)第 113010 号

书　　　名	中国电视剧蓝皮书 2021 ZHONGGUO DIANSHIJU LANPISHU 2021
著作责任者	范志忠　陈旭光　主编
责 任 编 辑	李冶威
标 准 书 号	ISBN 978-7-301-32250-5
出 版 发 行	北京大学出版社
地　　　址	北京市海淀区成府路205号　100871
网　　　址	http://www.pup.cn　新浪微博：@北京大学出版社 @培文图书
电 子 信 箱	pkupw@qq.com
电　　　话	邮购部010-62752015　发行部010-62750672　编辑部010-62750883
印 刷 者	天津兴湘印务有限公司
经 销 者	新华书店 787 毫米 ×1092 毫米　16 开本　24.5 印张　430 千字 2021 年 7 月第 1 版　2021 年 7 月第 1 次印刷
定　　　价	78.00 元

未经许可，不得以任何方式复制或抄袭本书之部分或全部内容。
版权所有，侵权必究
举报电话：010-62752024　电子信箱：fd@pup.pku.edu.cn
图书如有印装质量问题，请与出版部联系，电话：010-62756370

本书为国家社科基金艺术学项目《中国电视剧创作现状与传播方式研究》（16BC041）阶段性成果。

主编：
范志忠、陈旭光

评委（按姓氏汉语拼音字母为序）：
曹峻冰、陈奇佳、陈犀禾、陈晓云、陈旭光、陈阳、戴锦华、戴清、丁亚平、范志忠、高小立、胡智锋、黄丹、皇甫宜川、贾磊磊、李道新、李跃森、厉震林、刘藩、刘汉文、刘军、陆绍阳、聂伟、彭涛、彭万荣、彭文祥、饶曙光、沈义贞、司若、谭政、王纯、王丹、王海洲、王一川、吴冠平、项仲平、姚争、易凯、尹鸿、虞吉、俞剑红、张阿利、张德祥、张国涛、张卫、张颐武、赵卫防、周安华、周斌、周黎明、周星、左衡

统筹、统稿：
林玮、于汐

撰稿（按姓氏汉语拼音字母为序）：
程欣雨、高含默、郭登攀、李孟倩、仇璜、盛勤、宋丹丹、汤雨晴、汪杉杉、于欣平

英文目录翻译：
李滨

目 录

主编前言 001
导论 003

2020年中国影响力电视剧分析案例一：《三十而已》 013
 焦虑话语的征候与女性主义的表达
 ——《三十而已》分析 015
 附录：总制片人陈菲访谈 047

2020年中国影响力电视剧分析案例二：《隐秘的角落》 051
 现实、叙事、视听：中国悬疑短剧的新突破
 ——《隐秘的角落》分析 053
 附录：导演辛爽访谈 090

2020年中国影响力电视剧分析案例三：《装台》 095
 拓耕现实深度，为无名者立传
 ——《装台》分析 097
 附录：导演李少飞访谈 122

2020年中国影响力电视剧分析案例四:《大江大河2》 129

高品质主旋律影视剧的续集策略

——《大江大河2》分析 131

 附录：编剧唐尧创作谈 163

2020年中国影响力电视剧分析案例五:《隐秘而伟大》 167

身份悬疑与悖论式冲突：谍战剧创作新趋势

——《隐秘而伟大》分析 169

 附录：编剧蒲维、黄琛访谈 200

2020年中国影响力电视剧分析案例六:《安家》 205

都市剧的现实观照和情感建构

——《安家》分析 207

 附录：编剧六六访谈 238

2020年中国影响力电视剧分析案例七:《我是余欢水》 243

国产荒诞黑色喜剧的新尝试

——《我是余欢水》分析 245

 附录：原著作者余耕访谈 269

2020年中国影响力电视剧分析案例八:《在一起》 273
 时代报告剧的艺术创新
 ——《在一起》分析 275
 附录：制片人孙昊访谈 304

2020年中国影响力电视剧分析案例九:《鬓边不是海棠红》 307
 传统文化的影像表达：论耽改剧改编策略的创新与升华
 ——《鬓边不是海棠红》分析 309
 附录：总制片人戴莹访谈 341

2020年中国影响力电视剧分析案例十:《清平乐》 347
 内敛绵长的历史叙事
 ——《清平乐》分析 349
 附录：制片人侯鸿亮访谈 376

Contents

Preface of the Chief Editor 001

Introduction 003

Case Study One of 2020 China Influence TV Series Analysis: *Nothing But Thirty* 013
The Syndrome of Anxiety Speech and the Expression of Feminism
——Analysis on *Nothing But Thirty* 015
Appendix: An Interview with Chen Fei the General Producer 047

Case Study Two of 2020 China Influence TV Series Analysis: *The Bad Kids* 051
Reality, Narrative and Audiovisual: A New Breakthrough in Chinese Suspense Skits
——Analysis on *The Bad Kids* 053
Appendix: An Interview with Xin Shuang the Director 090

Case Study Three of 2020 China Influence TV Series Analysis: *Stage Builder* 095
Explore Practical Depth and Write Biography for the Unknown
——Analysis on *Stage Builder* 097
Appendix: An Interview with Li Shaofei the Director 122

Case Study Four of 2020 China Influence TV Series Analysis: *Like A Flowing River 2* 129
Sequel Strategy of High Quality Theme Film and TV Series
——Analysis on *Like A Flowing River 2* 131
Appendix: An Interview with Tang Yao the Scriptwriter on Creation 163

Case Study Five of 2020 China Influence TV Series Analysis: *Fearless Whispers* 167
Identity Suspense and Paradoxical Conflict: New Trend of Spy Series
——Analysis on *Fearless Whispers* 169
Appendix: An Interview with Pu Wei Huang Chen the Scriptwriter 200

Case Study Six of 2020 China Influence TV Series Analysis: *I Will Find You a Better Home* 205
The Current Reality and Emotional Construction of Urban TV Series
——Analysis on *I Will Find You a Better Home* 207
Appendix: An Interview with Liu Liu the Scriptwriter 238

Case Study Seven of 2020 China Influence TV Series Analysis: *If There Is No Tomorrow* 243
New Attempt of Domestic Absurd Black Comedy
——Analysis on *If There Is No Tomorrow* 245
Appendix: An Interview with Yu Geng the Original Author 269

Case Study Eight of 2020 China Influence TV Series Analysis: *With You* 273
Artistic Innovation in Times Report TV Series
——Analysis on *With You* 275
Appendix: An Interview with Sun Hao the Producer 304

Case Study Nine of 2020 China Influence TV Series Analysis: *Winter Begonia* 307
Image Expression of Traditional Culture: On the Innovation and Sublimation of the Aestheticism TV Series Adaptation Strategy
——Analysis on *Winter Begonia* 309
Appendix: An Interview with Dai Yingfu the General Producer 341

Case Study Ten of 2020 China Influence TV Series Analysis: *Serenade of Peaceful Joy* 347
Long and Introspective Historical Narrative
——Analysis on *Serenade of Peaceful Joy* 349
Appendix: An Interview with Hou Hongliang the Producer 376

主编前言

2020年，对于中国电影发展而言，是颇不平凡甚至可以说是坎坷的一年。尽管如此，危机中也蕴含有生机。中国影视业在砥砺中前行，经历了从停摆到重启的抗疫和疫后复兴之路。

《中国电影蓝皮书2021》《中国电视剧蓝皮书2021》是由北京大学影视戏剧研究中心与浙江大学国际影视发展研究院合作推出的年度影响力影视剧案例报告，从2018年度开始至今已步入第四届。

蓝皮书通过影/剧迷（"1905电影网"平台）、北京大学/浙江大学学生、50余位国内知名影视专家的三轮票选，选出年度电影十佳与电视剧十佳，产生"中国影视影响力排行榜"。进而以这20部作品为个案，以点带面，以个案见一般，深入剖析中国电影、电视剧行业年度重要现象；从中学理研判、归纳总结中国影视产业创作与发展的特征和规律，以此见证并推助中国影视创作的"质量提升"、影视产业的"升级换代"，以及"电影工业美学"的理论建构与批评实践。

蓝皮书"十大影响力电影""十大影响力电视剧"的评选标准，不同于票房、收视率的商业指标，也不同于纯艺术标准，"中国影视影响力排行榜"兼顾商业与艺术，主要考察作品的影响力、创意力、运营力，深入分析、探讨可持续发展的标本性价值，充分考虑影视作品类别、类型的多样性与代表性。参与本次网络评选的影迷观众非常踊跃，投票量极大，最终评选的50余位影视界专家学者星光熠熠，组成了颇具学术研究和评论话语影响力的强大评审阵容。

榜单评选不是回顾的终点，而是展望未来的起点。此次获选年度"十大影响力电影""十大影响力电视剧"的影片、剧集发布后，我们在此基础上，会聚影视行业专家

学者及北京大学和浙江大学的博士生、博士后等对20部作品进行深入分析，内容涵盖创意、剧作、叙事、类型、文化、营销、产业等，撰写完成《中国电影蓝皮书2021》《中国电视剧蓝皮书2021》。

与现有的一些年度报告重视全局分析、数据梳理与艺术分析相较，《中国电影蓝皮书2021》与《中国电视剧蓝皮书2021》侧重于以个案切入来分析年度影视业的现象，选取的作品包括但不限于最具艺术性与文化内涵之作、票房冠军与剧王、最佳营销发行案例、最佳国际合拍之作与最佳网台联动剧集等。而无论是从哪个维度切入，每篇文章都将结合具体文本，归纳出该作品的核心创意点，进行全案整合评估，总结其是否具备可持续发展性。这不仅具有较高的学术价值，还具有一定的指导实践的意义。

蓝皮书深入剖析年度中国影视业的发展、成就、问题、症结与未来趋向，为中国影视产业的可持续、良性发展提供类似于哈佛案例式的蓝本。丛书现由北京大学出版社出版，该项目活动则将每年持续进行。

我们相信，中国影视蓝皮书与中国影视行业发展的辉煌、曲折和顽强休戚相关、命运与共并共同成长，它始终镌刻、见证中国影视的远大前程，为建设中国影视的新时代贡献智慧与力量。

2020年过去了，我们将会迎来一个美好的新时代。

<div style="text-align:right">
北京大学影视戏剧研究中心

浙江大学国际影视发展研究院

2021年3月
</div>

导论

2020年，对于中国影视产业而言，注定是非同寻常的一年。

一方面，新冠疫情在全球的暴发与蔓延，严重冲击了全球的影视剧生产与制作。2020年上半年，国内影视公司生产与制作基本上处于停工或半停工的状态，影视剧全年生产播出作品出现明显下滑。据统计，2020年全国获准发行的电视剧集共202部7 450集，与2019年254部10 646集、2018年323部13 726集相比，其产量下滑态势明显。2020年国家广电总局积极倡导电视剧集不超过40集，鼓励拍摄30集以内的短剧。这种"减量提质"的政策导向，固然在一定程度上影响了电视剧集的产量和数量，但不可否认的是，由于新冠疫情的影响，诸多影视公司的业绩遭到断崖式下跌。据统计，全国有2000多家影视公司因此外于亏损或倒闭状态。

另一方面，2020年是全面建成小康社会之年，也是抗美援朝70周年，与此同时，刚刚过去的新中国成立70周年和即将迎来的建党100周年，对于国产电视剧重大主题创作来说迎来了创作高峰。此外，新冠疫情造成了绝大多数人宅居在家，休闲娱乐方式严重受限，客观上又给影视剧的传播和流媒体平台的建设带来新的机遇。因此，在这个错综复杂的背景下，2020年中国电视剧的创作与传播呈现出一个新的发展格局。

一

在新冠疫情全球肆虐的背景下，作为一部以"时代报告剧"命名的表现2020年全国人民抗击新冠疫情题材的电视剧作品，《在一起》具有特殊的意义。

2020年2月25日、26日，国家广电总局电视剧司召开关于创作疫情防控、脱贫攻坚两大主题电视剧的策划会，与会专家提出了"时代报告剧"的概念，认为时代报告剧是指以较快速度创作、以真实故事为原型、以纪实风格为特色的电视剧作品，以凸显电视剧对时代精神的审美表达与快速传播。作品包括《在一起》《石头开花》《功勋》《脱贫先锋》《我们的新时代》等，而《在一起》以"当年策划、当年拍摄、当年播出"的惊人速度，成为时代报告剧的标杆之作。

时代报告剧在强调及时反映社会重大事件的同时，更重要的在于运用艺术手法进行再创造，运用电视剧的戏剧手法将新闻事件、人物形象可视化，产生一种直接且有力的接受效果，从而增强观众的代入感。由此可见，时代报告剧是"新闻真实性、戏剧艺术性与电视媒介属性相结合的形态"[1]。2020年涌现出的时代报告剧，秉持在继承中创新的精神，一方面吸收继承了报告文学、电视报道剧、纪实剧中关于真实性、纪实性、社会性、艺术性的优长；另一方面推陈出新，采用了单元短剧的形式。同时，作为电视业的新兴产物，相较于报告文学、电视报道剧和纪实剧，其更加突出"时代"二字，聚焦时代主题，全景式、系统性地展现时代重大事件，将新闻性、艺术性、纪实性统一在一起。

《在一起》采用的是单元剧的形式，每两集一个单元，讲述疫情期间的故事，各单元之间彼此独立但又互相联系，共同构成全国人民众志成城抗击疫情的全景图。剧作通过一群在疫情期间坚守职责、默默奉献的普通人，将真实性与艺术性完美地融合在一起。从细节切入，艺术地再现了全国人民抗击疫情的发展历程，展现了疫情下中国人的坚韧品格与无畏信念。值得注意的是，《在一起》由国家广电总局牵头，聚焦影视行业的头部力量集体创作，显然是借鉴了庆祝新中国成立70周年的献礼片《我和我的祖国》的制作范式。

作为新中国成立70周年的献礼片，2019年上映的《我和我的祖国》之所以引人注目，就在于影片以陈凯歌担任总导演，张一白、管虎、薛晓路、徐峥、宁浩、文牧野联合执导，通过七个既彼此独立又互相联系的故事，从平民化、个性化的叙事视角，讲述了"我和我的祖国"血脉相连、荣辱与共的故事。诸多评论者或者把《我和我的祖国》的叙事命名为"拼盘式叙事"，或者认为是"多导演视角的分段式叙事"，或者称为"单元式叙事"，或者从古代戏曲中寻找灵感，认为这是现代版的"折子戏"。我们认为，

[1] 范志忠、于汐：《新中国成立以来融入纪实元素的电视剧的审美嬗变》，《中国电视》2019年第10期。

《我和我的祖国》这种单元式叙事的出现，实质是一种中国特色的"制片人中心制"的变体，是中国影视工业化制作的又一次大胆尝试。

众所周知，虽然成熟的影视工业体制大都采用制片人中心制，但长期以来，中国影视的制作都是"导演中心制"。导演占据了影视生产的权威位置，制片人在很大程度上弱化为导演财务管理与后勤管理的助手，很难在生产创作上监督、制约导演的创作。但是，当制作采取单元式叙事的时候，因为是团队创作的成果，对于统筹各团队的创作与协作、整合各工种的人员调配、面向管理机构及各出品方"上传下达"的沟通，都提出了极大的挑战，客观上推动了一种制片人、监制、导演彼此制衡和促进的中国式制片人中心制影视生产结构。总导演这一角色，实质就承担了制片人中心制这一任务，总导演不仅要负责给整部作品确定创作基调，而且还要监督、协调各单元导演的创作质量，最终将各导演执导的单元部分汇合成为一部风格统一的影视作品。

因此，《在一起》的意义可以表述为，在电视剧领域开始实践具有中国特色的制片人中心制的工业理念。作为一种"集中力量办大事"的创作形态，得益于主管部门的牵头与斡旋，一定程度上为优质资源的汇聚提供了体制保证。这是中国体制优势带来的一种独特的叙事理念，也反映了国家力量在构建影视工业化过程中的重要性。

二

根据国家广播电视总局监管中心的调查统计：2018年网络剧市场，首要受众在30岁以下，其中18～23岁占比最大，为35.7%；24～30岁占比为31.5%。很显然，年轻人成为活跃在网络平台的主要人群。

众所周知，互联网思维的核心就是"用户思维"。在互联网时代，传播者必须以用户为主体，尊重用户的情感体验，才有可能以口碑和美誉度的方式在互联网平台上实现最大限度的传播。在这个意义上，我们可以发现，近年来主旋律影视剧之所以赢得观众的认可，其中一个很重要的原因就在于，剧作在宏大的历史背景中聚焦于青年人的创业历程和成长故事。

"'青春书写'是每个时代必不可少的，每一代的青春故事都承载着特定时代的精神

气质，它们深入人心的程度总是真实地反映了一个时代/社会年轻人的价值追求。"[1]值得注意的是，在叙述个体生命成长的话语中，诸多主旋律电视剧并不再满足于构建一个理想的乌托邦世界，而是注重呈现生活本身的多样性和丰富性。如主旋律电视剧《大江大河》以宋运辉、雷东宝、杨巡三位年轻人的成长故事为叙事线索，分别呈现出国有经济、集体经济、私营经济在改革开放进程中的发展与变革，将人物命运与时代命运紧密地联系在一起。但是在《大江大河2》中，几个人物的结局都带有一种挥之不去的悲剧性。宋运辉因为被举报而停职下放；杨巡不顾一切在市场化的浪潮中逐利，却忽视了家人，最终失去最重要的亲人；雷东宝在狱中孤苦伶仃，出狱后也很难再适应时代的变化，小雷家的产业陷入困境，管理团队也早已貌合神离，留给雷东宝的注定是一个极为艰难的小雷家。三位主人公轰轰烈烈的事业，以及悲剧的命运轨迹，无不让观众感叹在大浪淘沙的社会转型背景下，个体生命成长所可能面对的阵痛和艰难。

谍战剧作为中国电视剧成熟的叙事类型，与政治、经济、文化环境密不可分。一般认为，中国特色的谍战剧源于20世纪五六十年代的反特电影。改革开放以后，涌现出诸如《暗算》《潜伏》《悬崖》《伪装者》《风筝》等一系列优秀作品，这些作品的叙事样态虽然各具特色，但在塑造人物时都立足于建构在特殊战线语境中的生命信仰和人生理念，并因此成为谍战剧特定的叙事语法。一方面，与生俱来的信仰决定了作为谍战人员的主人公在叙事中的"自律"或"他律"，为迅速建立二元对立的人物关系提供了最为关键的铺垫；但另一方面，这一语法忽略了人物信仰形成的过程，叙事的动力来源于人物的任务与使命。在这个意义上，2020年的《隐秘而伟大》致力于塑造在抗战胜利后国民党警局中一名怀揣"匡扶正义，保护百姓"理想的普通警员的个人成长历程，便显得格外引人注目。全剧开端部分设置了一组双重叙事悖论：在第一组悖论叙事中，刑警一处正为抓捕共产党情报员而在瑞贤酒楼精心布局，不料毫不知情的顾耀东却为捉拿一名偷咸鱼的毛贼偶然闯入，结果破坏了刑警的围捕行动。其煞费苦心的抓捕以顾耀东的意外闯入而告败，而抓捕行动的失利也让顾耀东成了"抓捕破坏者"和"情报保护者"，其人物形象充满了悖论关系。在第二组悖论叙事中，顾耀东在户籍科警员不愿配合的情况下，却以惊人的意志力独自熬夜查完了全部可疑的户籍名单，结果导致隐藏身份的共产党联络员被捕。作为警察的责任感让主人公陷入既是"破案英雄"又是"反动帮凶"的双重

[1] 戴清：《新时代主旋律精品剧的艺术创新——围绕电视剧〈最美的青春〉展开》，《中国文艺评论》2018年第10期。

道德矛盾中。两难的悖论式话语境地迫使顾耀东别无选择，只能以一种自我救赎的方式，重构自己的生命理想和人生信仰。《隐秘而伟大》片名本身，也是以一种近乎悖论的话语组合，呈现出谍战这一隐秘战线中个体成长所体验的生命悖论与成长轨迹。

由张嘉益、闫妮主演的"陕派"电视剧《装台》，改编自茅盾文学奖获奖作家陈彦的同名小说，剧作十分罕见地将镜头聚焦于一群城市边缘人——装台人。这是一个处于庞大娱乐机器末梢"不可见"的群体，在官宣时剧名曾定为《我待生活为初恋》，但在开播前又决定沿用小说原著的书名而重新定名《装台》。很显然，剧作的改名与重新命名恰好成为互联网时代影视剧创作如何在市场冲击的语境下坚守现实主义创作初心的真实写照。它不仅指认了《装台》中主人公的工种，也表征着他们都是自己"人生大舞台"上的装台人，更可以泛指在今日中国的舞台上千千万万普通的"装台人"和生活在城市边缘的劳动者。舞台背后和城中村（工作空间和生活场景），是装台人赖以生存的家园。在这两个空间内，他们生活，他们活着，他们在一个个突如其来的创痛下顽强地抗争着、乐观地生活着。剧作也由于讲述了一群不为常人所知且鲜少被影像聚焦的装台人的生存境遇与平凡梦想，沾泥土、冒热气、带着生活毛边的真实质感，丰富和拓展了中国电视剧创作现实主义的内涵，进而为人们所广为称赞。

意识形态的形成与发挥作用是一个复杂的过程。根据阿尔都塞的分析，它包括四个阶段，即"社会把个人当作主体来召唤；个人把社会当作承认欲望的对象，并经过投射反射成主体；主体同社会主体相互识别；把想象的状况当作实际状况，并照此行动"[1]。也就是说，意识形态需要通过教化来内化为个人意识。以往主旋律电视剧的创作，往往是"宏大叙事和史诗性叙事"，多"用于表现重大事件，刻画叱咤风云的重要人物，揭示深刻而厚重的思想感情，具有故事冲突尖锐、情节复杂、场面宏大等特点"[2]。这种全景式地展现历史洪流中重大的历史事件，以俯视的角度看待历史变幻，同时聚焦刻画历史洪流中英雄人物的主旋律表达，已经为互联网时代的青年观众所耳熟能详，进而产生审美疲劳。有些主旋律电视剧一味追求宏大，难免有创作手法陈旧、人物塑造雷同的弊端，缺失了电视剧应有的艺术本质。近年来涌现的主旋律电视剧，将宏大叙事融入日常生活之中，注重塑造个体生命成长的酸甜苦辣，让故事有温度、有情感，将复杂的社会问题转化为互联网时代年轻人易于理解的符号话语体系，从而巧妙地将其

[1] Louis Althusser: *Lenin and Philosophy and Other Essays*, Monthly Review Press, 1971, p165.
[2] 张智华：《电视剧叙事艺术研究》，北京：中国电影出版社2013年版，第145页。

所表达的意识形态内化为青年观众自身的情感判断和价值体系，最终赢得年轻人的广泛认同与共鸣。

三

互联网时代极大地改变了中国电视剧的传播生态，传统的央视或卫视一家独大的格局被打破，先台后网的传播方式日益让位于网台同播甚至先网后台的传播方式。在这样一个传播生态中，诸多国产电视剧纷纷采取网台同播的方式，并迎来收视高潮。

"共情"是近年来流行的一个概念，是指"个体在认识到自身产生的感受来源于他人的前提下，通过观察、想象或推断他人的情感而产生的与之同形的情感体验状态"[1]，凸显了"人类首先建立在一种与他者共在的理念并努力发展共情的关爱"[2]的时代诉求。共情作为一种内涵丰富的概念，具有多种表现形式。心理学家巴森特曾总结过八种不同类型的共情现象，其中一种便是"在审美意义上的设身处地，即个体在欣赏艺术作品时的情感共鸣体验"[3]。在互联网时代，每个人都是"麦克风"，在海量的信息传播中，信息的传播力往往取决于信息自身是否具有共情能力。主旋律电视剧作为一种艺术作品，当然具有审美意义，而其创新化表达的主要魅力就在于能够让受众在电视剧所创造的文本空间中产生一种深刻而普遍的情感共鸣。

女性屏幕形象是充满张力的复杂文本，且随着社会变迁呈现出时代性和多元化的发展趋向。在都市生活背景下呈现女性成长的客观情境和主观选择，是近年来影视创作的重要题材，屡有佳作引发社会广泛讨论。如《欢乐颂》（2016）、《我的前半生》（2017）、《都挺好》（2019）、《怪你过分美丽》（2020）、《三十而已》（2020）、《二十不惑》（2020）等，都一度引发较高关注度，成为同时期的现象级作品。话题的热度也由以往"争夺男人、相互敌对、婆媳斗争"老三样，转变为"对个体命运的翻转，强调独立及破局"。电视剧《三十而已》聚焦新时期都市女性成长的生存景观，塑造了顾佳、王漫妮、钟晓芹三位来自不同职业和社会阶层的30岁女性，抛出诸如物质压力、年龄危

[1] Engen,H.G.& Singer, T. *Empathy circuits*. Current Opinion in Neurobiology,2013.P275-282.
[2] 吴飞：《共情传播的理论基础与实践路径探索》，《新闻与传播研究》2019年第5期。
[3] Batson, C.D. These Things Called Empathy: Eight Related But Distinct Phenomena. *In The Social Neuroscience of Empathy*. Cambridge, MA: MIT Press, 2009.P10-12.

机、职场竞争等议题，也更多地面向了有关新型社会关系的探讨，如姐弟恋、不婚主义等。本剧以女性主义的视角揭示了社会转型期面临的各种痛点和矛盾，以现实主义的创作手法勾画出处于多重选择焦虑之中的当代都市女性群像，并通过剧中塑造的人物为受众提供完成社会想象和身份认同的载体，创造出一个多种价值观碰撞和对话的场域，从而引起受众的共情。

由安建执导，孙俪、罗晋、张萌主演的现代都市职场剧《安家》，改编自日剧《卖房子的女人》，以房产中介这一职业群体为切入点，讲述了房产公司"安家天下"静宜门店空降的店长房似锦，与原店长徐文昌和一众同事在价值观念和处事风格的不停碰撞下共同经营门店、帮助客户安家圆梦的故事。《安家》巧妙抓住了房子与人密切的情感、经济关联，以各类买卖房子的故事折射出当下的现实生活，既有职场的磨砺与成长，又有家庭的苦难与温情，书写出人生图景和社会百态。日版《卖房子的女人》定位为职场剧，将叙事重心放在对于房产中介的卖房技巧和行业情况的描写上，而改编后的《安家》虽然没有将职场变成男女主角恋爱的背景板，但侧重展现家庭伦理和社会问题，由职场剧向家庭情感剧倾斜。这就意味着《安家》试图以房产中介为桥梁，纵向挖掘各个房主背后的购房动机、家庭关系和私人情感，因此，房似锦的形象除了沿袭日剧中以卖房为己任的销售女强人外，还包括原生家庭受害者、家务调解员、草根青年等。销售人员不仅要卖房找房，还要帮忙处理顾客的家庭问题和各种售后问题。除此之外，《安家》还多次描写了婚内出轨这一负面的情感问题，这往往让一个健全的家庭分崩离析。例如，和徐文昌"假离婚真出轨"的前妻张乘乘，在发现自己怀了出轨对象的孩子后还试图借此撒谎挽回婚姻；徐文昌的母亲因为丈夫婚内出轨而患上抑郁症，并在他生日当天跳楼自杀，给徐文昌造成巨大的心理阴影，几十年不曾庆祝生日……在这个意义上，《安家》所关注的不只是遮风挡雨的建筑物，而是在家庭裂变与情感挫折中如何重构业已失去的心灵家园。

如果说《三十而已》等女性文本主要聚焦于现实生活的矛盾而引起受众的共鸣，那么诸如《隐秘的角落》《我是余欢水》等网剧，由于投入成本相对不高，缺乏一线主创阵容，则更注重"以强情节的编织，通过两难情境和价值抉择，在多维情境内筑起角色的内心世界，还原'真情实感'，呈现'灵魂深度'，引起观众真切的共鸣与认同"[1]。《隐秘的角落》的故事围绕着三个孩子朱朝阳、严良、普普与杀人犯张东升相互对抗而

[1] 喻虹、吕帆：《新时期主旋律电视剧叙事策略变革与"中国梦"的探求》，《中国电视》2020年第7期。

展开。这是一部以儿童为主要视角的悬疑剧，纵观全剧，该剧将原生家庭的叙事逻辑纳入以社会困境儿童群体为主体的反思话语中，深刻反思了当今社会家庭以及困境儿童的现实问题。剧中的三个儿童主人公都因长期处于不完善的原生家庭成长环境以及混乱的社会大背景之下，逐渐缺乏关爱而走向黑暗。该剧站在儿童的主观视角，借助悬疑剧情，反映出当今我国仍处于社会转型发展时期，家庭、个体并未趋于稳定，描绘了我国困境儿童及其家庭的社会问题。《隐秘的角落》通过光影的隐喻、视听空间的隐喻、人物关系的隐喻等为观众建构起一个丰富的悬念世界。首先是光影的隐喻。《隐秘的角落》从始至终都将色调融入叙事中。故事发生在南方小城湛江，整个画面将南方小城夏天的潮湿感通过色彩勾勒出来，在一开始就交代了整个故事的背景。接下来，随着剧情的发展，剧中每一个人物都有着相应的颜色设定。比如，与张东升和朱朝阳相关的剧情中频繁出现白色。朱朝阳在剧中一直穿着因成绩优异父亲奖励的白色运动鞋，而白色也代表着朱朝阳一开始也是一个单纯善良的小孩子。但同父异母的妹妹故意踩脏朱朝阳的白鞋，给崭新的鞋面增加了一抹黑色，不禁让人联想到，这仿佛是白纸上被滴上了黑墨一般，预示着朱朝阳后续的黑化，也暗示了朱晶晶的意外死亡。而张东升大多以白衬衫的形象出现在镜头中，不论是去爬山推下岳父岳母，亲手换掉妻子的药致其死亡，还是最后大型命案现场被当场击毙，都穿着干净的白色衬衫。白色本象征着干净、纯洁、善良，运用到这两个主人公的设定上颇有讽刺的意味。此外，剧中通过绿色暗示了朱朝阳母亲周春红的感情变化。周春红因丈夫出轨而离婚，所以在他们居住的房子里出现了大量绿色的背景墙，展示出第一次婚变的原因；当周春红遇见景区主任开始了新一段感情，却因照顾朱朝阳的感受而不得不分开时，她身穿绿色裙子，搭配绿色丝巾，预示着其另一段感情的结束。与此同时，张东升和朱朝阳的名字和关系都暗含着隐喻。首先，"东升"和"朝阳"本来是寓意阳光、积极的字眼，但这两个名字用在他们身上便成了一种暗讽。其次，张东升和朱朝阳原本属于师生关系，但这里的师生关系不仅仅是教会课本知识。张东升将"残忍手段"教给了朱朝阳，而朱朝阳也的确是一个聪慧的孩子，学习课本知识如此，领会人性的残忍也是如此。于是，他很快便学会了如何巧妙地抓住机会得到自己想要的，并除掉一切对自己不利的。

《我是余欢水》是东阳正午阳光有限公司联合爱奇艺推出的一部现代都市荒诞喜剧，讲述了普通公司员工余欢水在经历了误诊癌症、贩卖器官、公司洗钱和黑社会绑架等一系列生死考验后，在阴差阳错的命运中找到生活真正的尊严和希望的故事。短短十几集的故事中反转不断、险象环生，人物的反抗心理和困难窘境被刻画得淋漓尽致。这部剧

改编自余耕的小说《如果没有明天》，该作品也获得了第十七届百花文学奖影视剧改编价值奖。在原著中余欢水是一个窝囊、自私、腹黑的人物，一次误诊癌症事件使他宣泄出积压了几十年的愤恨，在生命即将走到尽头时，将自己颠覆性的一面展现出来。电视剧改编时也在塑造人物和制造冲突上下了很大功夫，着力展现小人物的生存尴尬和社会压迫。剧中故事反转不断，人物性格层层转变，多支线叙事共同展现在屏幕上，牢牢抓住观众的观影兴奋度。

《我是余欢水》在塑造人物角色时启用了"重生"这一概念。从2001年古天乐主演的TVB古装穿越剧《寻秦记》开始，"重生"这一设定便备受观众追捧。2002年播出的穿越喜剧《穿越时空的爱恋》也是风靡大江南北，创下了超过10.0的收视率。《宫》系列将重生题材与历史相结合，在当时引发了许多争议。2015年《太子妃升职记》播出，"魂穿"元素开启了娱乐新局面。2019年的网剧《庆余年》，讲述的正是肌肉萎缩症患者写出绝唱、穿越重生的故事。我们发现，重生题材自千禧年后便层出不穷，讲述今人回到古代畅想未来，成为当时的"英雄"。《我是余欢水》便是包含了主角重生意味的现代都市剧。余欢水原以为自己即将死去，开始解放天性反抗周围的一切不顺，这是他内心的"重生"；而在得知自己并没有患癌症后，他的生命再一次获得"重生"。正是这样的设定，让主人公有契机和胆量去甩开生活的种种顾虑，开启人生的"逆袭"新篇章。纵观受欢迎的"重生文学""重生影视"，都是借主人公的前后反差来制造冲突、突破命运的枷锁，这一题材的作品实则是将受众心底"人生再来一次"的渴望进行外化，让剧中人物代替我们实现"开挂人生"。

当然，更值得注意的是，《隐秘的角落》《我是余欢水》等网剧均采用了短剧的播出模式。众所周知，欧美电视剧通常采用季播形式，一般长度的剧集每季会在24集左右，通常根据观众的反馈和期待指数来决定要不要继续制作，并根据观众的意愿调整后续剧情的发展，延续边拍边播的形式。韩国电视剧通常在16集左右，日本主流电视剧则为10集左右，每集长度约1小时。在这样的背景下，国产迷你网剧注意借鉴国外季播剧的成功经验，致力于打造剧情紧凑且更偏电影化创作风格的短剧样式，在观众普遍不满国产电视剧注水严重且剧集越来越长的当下，无疑具有十分特殊的意义。

"沉舟侧畔千帆过，病树前头万木春。"2020年新冠疫情虽然在很大程度上改变了人们的日常生活，改变了影视剧的传播生态，甚至改变了世界的政治地图，但是，国产影视剧在坚守现实主义创作精神的原则下，正以其与时俱进的叙事话语和传播方式，建构与塑造着当下与历史、个体与国家的意识形态图景与时代社会的生活画卷。

2020年
中国影响力电视剧分析案例一

《三十而已》
Nothing But Thirty

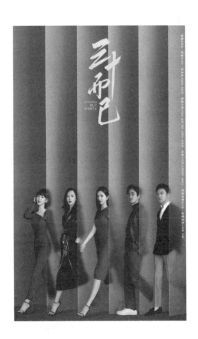

一、基本信息

类型：都市、情感

集数：43集

首播平台：东方卫视、腾讯视频

首播时间：2020年7月17日

播放与收视情况：截至首播收官，东方卫视收视率CSM59城1.67%，腾讯视频播放量超过54亿

二、主创与宣发信息

出品公司：上海柠萌影视传媒有限公司

制片人：陈菲（总制片人）、徐晓鸥、王也（制片人）、董润、周玥（执行制片人）、刘斌（制片主任）

监制：韩志杰、陈雨人（总）

导演：张晓波（A组导演）、郭冠华（执行）、邢健钧（B组导演）、宁晓波（执行）

编剧：张英姬

主演：江疏影、童瑶、杨玏、毛晓彤、李泽锋

摄影：刘彬（A组）、高斌（B组）

剪辑：张文

灯光：陈小勇

录音指导：高泰俊（A组）、王永城（B组）

美术设计：邸琨

服装设计：王翔、陈叶子

道具：王文一

出品人：苏晓、王建军、宋炯明、陈菲、徐晓鸥、周元（联合）

总发行人：陈菲

发行人：郑怿、陈燕婷、杜沛沛

选角导演：毕英杰

配音导演：姜广涛、赵震

造型设计：里翌锴、王宝仪

视觉特效：庞亮

场记：王硕（A组）、姜晓晗（B组）

三、获奖信息

2020抖音娱乐年度大赏·抖音年度品质剧集

2020年度优秀海外传播作品

一起拍电影行业大会暨颁奖典礼2020年度爆款电视剧

第五届中国新文娱·新消费年度峰会2020年度剧集

2020金河豚奖年度最佳电视剧

焦虑话语的征候与女性主义的表达

——《三十而已》分析

女性屏幕形象是充满张力的复杂文本,且随着社会变迁呈现出时代性和多元化的发展趋向。在都市生活背景下呈现女性成长的客观情境和主观选择,是近年来影视创作的重要题材,屡有佳作引发社会广泛讨论。2020年多部以反映女性社会、情感生活为主的电视剧受到市场热捧,特别是电视剧《三十而已》,聚焦于新时期都市女性成长的生存景观,塑造了顾佳、王漫妮、钟晓芹三位来自不同职业和社会阶层的30岁女性,抛出诸如物质压力、年龄危机、职场竞争等议题,也更多地面向了有关新型社会关系的探讨,如姐弟恋、不婚主义等。本剧以女性主义的视角揭示了社会转型期面临的各种痛点和矛盾,以现实主义的创作手法勾画出处于多重选择焦虑之中的当代都市女性群像,并通过剧中塑造的人物为受众提供完成社会想象和身份认同的载体,创造出一个多种价值观碰撞和对话的场域,从而引起受众的共情。《三十而已》首播期间,在卫视同时段收视名列第一,腾讯视频播放量超过54亿,屡屡问鼎微博热搜榜,成为年度剧王。[1] 央视新闻、光明日报、人民网、新华网等多家主流媒体肯定了该剧的价值导向和艺术创新。

创作者在叙事中反叛了长期在影视剧中惯用的女性叙事逻辑,突破了以往为女性形象所塑造的边界,跳脱父权体系的限制,回归女性叙事的主体性,也引领受众探索、反思新时期女性的自我生命意识。本文以《三十而已》为例,旨在探讨其如何实现同类作品的突围,以期为新时期女性题材的影视创作提供新的启示与借鉴意义。

[1] 艺恩:《2020年国产剧集市场研究报告》,2020年12月(https://www.163.com/dy/article/FUV8KI1V05383L0H.html)。

一、"她题材"的叙事逻辑探索

近年来,以女性为话题的影视剧创作成为荧屏关注的焦点,屡见于都市情感剧、家庭伦理剧、宫廷古装剧等各种类型剧中。一方面,女性受众成为影视消费的绝对主力,正所谓"得女性者得收视",很多影视创作的选题都是依据女性目标观众的阶层进行耕耘的;另一方面,性别不平等的现实问题依然存在于当今社会,女性受众从某种意义上来说,渴望在影视作品中寻求问题的解决途径或实现角色的"想象性占有"。此外,制作方也会将源自生活体验的意识形态投射于文艺作品的创作中。根据中国电视剧产业发展现状及行业发展趋势分析得知,采取女性主义叙事的都市情感剧已成为我国电视剧创作的中坚力量,如《欢乐颂》(2016)、《我的前半生》(2017)、《都挺好》(2019)、《怪你过分美丽》(2020)、《三十而已》(2020)、《二十不惑》(2020)等都一度引发较高关注度,成为同时期的现象级作品。关于影视作品中"她力量"的话题热度在今年更是达到顶峰,由以往"争夺男人、相互敌对、婆媳斗争"的老三样,转变为"对个体命运的翻转,强调独立及破局"[1]的共识。尤其是《三十而已》,一度成为2020年夏天的现象级"她题材"创作,话题度、热度居高不下。正如制片人陈菲所定位的"同类作品的突围",本剧在以往女性剧的叙事策略上也有所超越。

(一)开放空间的多线索叙事

首先,该剧在开放空间中采用多线并行的叙事模式。电视剧《三十而已》实现了从单一女性叙事到女性群像叙事的转变,三条人物主线交织的叙事结构使女性形象的展现更为多元化,信息量也更为充沛。同样是多线并行叙事,《欢乐颂》是围绕五个合租的单身女性在同一个物理空间中的情节线展开,而《三十而已》的群像化叙事是处于三个不同空间中。不同的空间也决定了她们不同的生活处境,乃至性格、价值观的导向等差异。与传统的凝练叙事手法相比,开放空间的多线索叙事讲求"形散神不散",它的叙事形式较散,而结构上却依旧保持统一。本剧主要围绕三位女主不同的生存空间展开三条主线:一是"全职太太"顾佳为了给家庭寻求更优越的发展选择而四处奔波,费尽心思混入太太圈,却在实现阶层跃升的过程中与丈夫许幻山产生越来越多的分歧,最终

[1] 骨朵:《剧集2020,行业留下了什么?年度9大关键词》,骨朵网络影视,2020年12月(https://mp.weixin.qq.com/s/wF7pnp-TGsqEwuCmEQyZdA)。

导致丈夫出轨，家庭关系破裂；二是"奢侈品专柜销售"王漫妮漂泊在上海多年，工作上努力拼搏，希望在30岁前可以在上海安身立命，却情路坎坷遇到不婚主义者梁正贤；三是"上海本地乖乖女"钟晓芹工作上不求上进，没有主见，一心只想当个普通的妻子，却因夫妻之间"我养猫，他养鱼"的零沟通，继而导致离婚。剧中，每条主线都铺设了各自的情感线和事业线，多线并进，使得复杂的线索在网状的情节结构中得以铺开呈现，以尽可能多元化的空间选择来展现当代女性在社会中可能遭遇的各种困境。三条主线位于不同空间的同步切换，使三位女主不同的人生境遇产生了鲜明的反差对比。如本剧开篇对三位女主早晨起床时不同场景的展现：王漫妮在闹钟响后急忙洗漱换衣出门，利用挤地铁的时间化一个精致的妆，也是最早到店的员工；顾佳一大早去练空中瑜伽、晨跑，在儿子和丈夫起床前为他们做好早饭；钟晓芹被闹钟惊醒后第一件事是发现忘了给猫换猫砂。开篇短短三分钟的人物自述片段，展示了人物的主要性格、身份以及相关的人物关系，这样的叙事策略不仅更细致地铺垫了剧情的冲突并推动了剧情发展，也指明了故事的叙事风格和基本走向，主人公的形象特征也更清晰明了。

其次，该剧借用一个具有象征意义的空间实现三条情节线的交互。虽然三位女主身居不同的家庭空间中，但编剧通过一幢"欲望大厦"把她们看似毫无关联的生活轨迹别出心裁地串联在一条线上。剧中三条主线的交集都发生在上海核心地段的同一栋楼里，她们三位都与这栋楼有着密不可分的关系：王漫妮是这栋楼一楼某奢侈品店的柜姐，每天秉持着顾客至上的原则；钟晓芹是这栋楼物业公司的工作人员，日常服务住在这栋楼里的业主；而顾佳是背负着贷款住进这栋楼中间楼层的业主，同时和钟晓芹又是闺蜜。此外，还有住在顶楼复式豪宅的王太太。身处这栋楼的不同楼层，恰好暗示了她们不同的阶层关系，所以有人评论这栋楼为"欲望大厦"，是"建造社会阶级的模型"[1]。相比之下，将不同物理空间中的叙事主线碰撞在一起并摩擦出火花，对于叙事本身也提出了更大的挑战。三位女主的情节线碰撞在前四集显得尤为密集，但丝毫不乱，并颇有逻辑。编剧设定钟晓芹和顾佳两人为闺蜜关系，再通过在"欲望大厦"里的情节安排让她们与王漫妮相识。例如，顾佳买菜回家途经奢侈品店，得到了店员王漫妮的热情招待，这是两人之间的第一次见面，为之后情节的发展埋下了伏笔；她们的正式相识归因于钟晓芹的介绍，顾佳从而能够请求王漫妮帮助购买奢侈品，以便获得进入太太

[1] 叶倩雯：《〈三十而已〉：年龄焦虑和独立女性幻梦》，2020年8月，南方周末（https://mp.weixin.qq.com/s/M-W0oK3ObxRR_8kyt3jUQQ）。

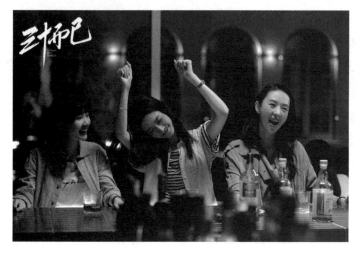

图1　钟晓芹（左一）和顾佳（右一）安慰刚分手的王漫妮

圈的"敲门砖"。而钟晓芹与王漫妮的情节线交互则是以"借钱"为引子：正当钟晓芹着急用钱的时候，恰巧遇上给顾客送衣服的王漫妮，王漫妮便借了两百块钱给钟晓芹。编剧在这里巧妙地用"两百块钱"作为两人故事线交错的引子，为接下来钟晓芹证明王漫妮并无私兑积分的情节做好了铺垫。

（二）城市空间的性别化叙事

福柯认为："空间是一切公共空间生活形式的基础，是一切权力运作的基础。"[1] 随着工业社会的结构转型，性别的差异和冲突问题并没有得到真正的解决，而是更多地将两性的对话放置于城市社会空间的关系中去探讨，电视剧《三十而已》中则体现了城市空间与性别的互文。

其一是都市景观中的性别叙事。从《上海滩》《情深深雨濛濛》的"老上海"怀旧故事，到《蜗居》《欢乐颂》《小别离》《我的前半生》的"新上海"都市生活，许多现象级的影视剧作都是以上海为背景进行创作的。人们向往都市的生活，而上海这座城市已经在人们心中形成了一种独特的地域文化符号，既有红楼电影的浪漫怀旧气息、弄堂窄巷的古典文艺腔调，也不失金融都市高屋建瓴的现代大气。从影视剧主题、风格的变

[1]　陆杨、王毅：《文化研究导论》，上海：复旦大学出版社2006年版，第357页。

化就能看到一个时代的印记，是人民生活水平的转变，也是人民精神意识的变迁。张英进在《中国现代文学与电影中的城市：空间、时间与性别构形》一书中提及，上海"不仅情感、人际关系是流动的，城市的形象也光怪陆离、瞬息万变，只有物质和肉欲的追求是永恒的"[1]。所以，相比于古都北京极具文化底蕴的建筑风格，城墙以及四合院给人以安定、闲适的感觉，上海这座城市在文艺作品中的形象自古以来都充斥着变化万端的气息，令人难以捉摸和把握。例如，茅盾的《子夜》、师陀的《结婚》等文学作品的主题始终围绕着男主人公对于金钱和女人的欲望，字里行间流露出上海这座城市的"腐朽性""虚无性""物质性"。此外，还有张爱玲笔下"风花雪月"的上海（《半生缘》《金锁记》），刘呐鸥笔下"颠沛流离"的上海（《流》《两个时间的不感症者》），施蛰存笔下"情欲绵延"的上海（《梅雨之夕》）等。那些透露着资本主义气息的外滩殖民地建筑，彰显着消费主义的百货大楼，承载着幻想和浪漫的电影院和咖啡厅，以及渲染着女性独有魅力的舞厅和夜总会，都奠定了上海这座城市在人们心中的记忆——漂泊的、悬浮的、不稳定的，甚至是冒险的、充满陷阱的。《三十而已》作为新时期都市剧的创作，一反以往男性视角的欲望追逐，转变为围绕女性的欲望延伸，成功地使这些城市空间意象以具体的、全新的方式得以展现：是王太太遥不可及的顶层复式江景大豪宅，是王漫妮工作的高端奢侈品专柜，是太太圈下午茶聚会的私人会所，是梁正贤和朋友谈事的私人酒窖，也是富人子弟培养兴趣的马术俱乐部，等等。选择上海作为本剧的拍摄地点，与剧作的基调和人物心理的刻画十分相称，也正是这个城市的特点让剧情与现实生活实现了更深层次的互动交融。

电视剧《三十而已》也是近年来一次较为典型的"海派文化"的影视创作：一是人物对白中体现了地道的上海腔调，如王漫妮在剧中的台词通常都有句末语气词"呀"，细节处体现了上海小女人的"嗲"；二是镜头中反复出现具有标志性的上海建筑，如东方明珠、黄浦江、金茂大厦、上海环球金融中心等城市景观，以及散落在剧中的上海地标、上海话和上海人，无一不在强化故事所设定的城市背景。剧中通过将城市炫彩霓虹灯的流动和人物面孔的特写叠印在一起，放大了城市空间中的个体感受；通过白昼与夜晚、喧嚣与孤单、兴奋与落寞、光鲜与简陋的对比，呈现出女性真实的生存境遇和细腻的内心世界变化，也与本剧反映的现实问题紧紧地呼应在一起。

[1] 张英进：《中国现代文学与电影中的城市：空间、时间与性别构形》，转引自陈惠芬《心态史视野的都市和性别构形之疑议——评〈中国现代文学与电影中的城市：空间、时间与性别构形〉》，《中国现代文学研究丛刊》2011年第3期。

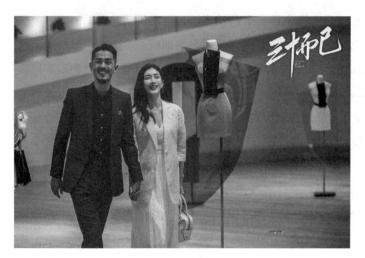

图2　梁正贤与王漫妮相恋

其二是公共或私人领域中的性别叙事。城市空间由社会空间和家庭空间组成，同样也是公与私领域的划分。有学者认为，女性与空间存在着天然的联系，两者往往互为表征。当其作为社会地位和身份的象征时，男性和女性的性别划分便不局限于传统观念的认知，也具体地呈现在"现实空间的分布和置放中"，即两性在某种意义上也通过"在外和在内""社会和家庭""公共领域和私人领域"等维度的划分所确立。[1]从女性的"空间归属"可以感受到文化价值观对其不同的认知态度。[2]例如，传统意义上认为进入公共领域的女性通常是"道德堕落的女人"，如妓女。[3]电视剧《三十而已》中对于女性角色的公私领域分配就体现了对人物角色的基调设置。比如，涉及第三者林有有与许幻山的情节线基本都发生在游乐园、足球场、餐厅等公共领域，抑或是介于家这一私人领域和公共领域之间的酒店、公寓等。家象征着稳固、可靠的私人领域，所以林有有不可能轻易出现在顾佳和许幻山的家中。当林有有作为物业管理员进入顾佳和许幻山的家中时，就意味着对其私人领域的闯入，也铺垫了顾佳发现许幻山出轨的情节，从而导致婚姻破裂的结局。

[1]　陈惠芬：《空间、性别与认同——女性写作的"地理学"转向》，《社会科学》2007年第10期。
[2]　陈晓兰：《西方城市文化视野中的文学研究述评》，《兰州大学学报（社会科学版）》2012年第40期。
[3]　Marcus S. *Apartment Stories: City and Hone in Nineteenth Century Paris anda London,* Berkeley:University of California Press, 1999, p.39.

(三)"女子图鉴"的叙事策略变迁

自2016年亚洲热门IP剧《东京女子图鉴》火爆全网后,各式各样的"图鉴作品"层出不穷,例如《北京女子图鉴》与《上海女子图鉴》。这两部反映中国都市题材的京沪版"女子图鉴"系列剧通过对用户画像的精准预测、高本土化的内容生产以及女性独立意识崛起的适当情绪表达,引起了媒体与观众的热议。从叙事策略上看,《三十而已》相较于先前的"女子图鉴"作品,呈现出三个维度的变迁:其一,以"爽感"置换"男权逻辑",突破都市情感剧的传统套路;其二,用"闺蜜谈心"这一女性化的叙事方式一改以往的情节推进策略,淡化家庭叙事,升温女性情谊,在引导观众关注情节的同时,唤起观众的情感共鸣;其三,用充满现实感的情节夸张地反讽现实,又用戏剧感十足的桥段深刻地反思现实。

首先,在热门的经典都市情感剧中,"霸道总裁爱上我"的俗套剧情屡见不鲜。男主人公强大的光环笼罩与义无反顾地追随,使女主人公总能完美地实现乌托邦式的梦想或自我救赎。例如,在《我的前半生》中,罗子君进入职场打拼后的人生蜕变,离不开贺涵的悉心指导和栽培,仿佛每一步棋都在贺涵的掌控之中;在《欢乐颂》中,安迪这样十足的女强人,可以独自操盘上亿元股票的财务精英,但触到内心深处的软肋时,她依旧需要小包总或奇点温柔的帮助和关怀;在《都挺好》中,苏明玉的成长离不开两个重要的男性,不管是对精神之父蒙总的忠心,还是对恋人石天冬的依赖,都或多或少地影响了对她自主性的展现,让其重新落入男权的逻辑中。总的来说,这类剧情奇观有余而现实感不足。显然,《三十而已》突围传统的叙事套路,淡化了女性剧中常见的"宫斗"气息,也消解了"霸道总裁"的灿烂光环,取而代之的是"爽文化"的融入。《三十而已》的爽点在于剧中迅速反击的快感,对于背后的矛盾冲突不再通过第三场景的叙述,而是直面冲突本身。例如,当顾佳发现木子妈妈欺负子言时,撸起袖子、脱下高跟鞋与对方直接动手;顾佳发现林有有对许幻山死缠烂打且骚扰子言时的迅速反击,以及赵静语打王漫妮示威等情节都引起了较大的社会话题效应,通过镜像呈现实现了受众内心情绪的宣泄。这种"爽文化"背景下的情绪共振,甚至能够让观众忽略对剧情真实性的考据。正如亚里士多德提出的美学观点,要"按照事物或人物应该有的样子去描写",[1] 而不单单是展现其本来面目或原始性的真实,但这也绝非对真实的刻意回避。

其次,"闺蜜谈心"是这部剧最主要的情节串联方式,而"以这种形式出现的谈话

[1] 朱光潜:《西方美学史》,合肥:安徽教育出版社1990版,第92页。

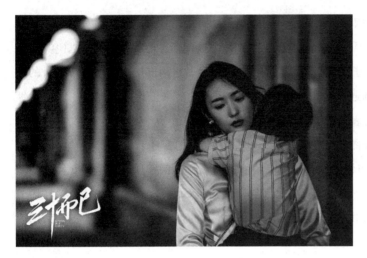

图3 童瑶饰演的顾佳

在文化上被定义为是女性化的"[1]。据统计,《三十而已》从第7集到第43集,闺蜜之间的三人谈心画面一共有52次,每集平均有1.4次,甚至有些闺蜜谈心的情节时长几乎占了该集的三分之一。[2] 从功能上看,一方面,通过"闺蜜谈心"这一形式展开的女主的自我解释和心路历程的剖析,始终引导着受众更深入地理解剧情和人物,唤起同理与共鸣;另一方面,这种"闺蜜谈心"的情节串联方式,避免了女主人公被"他者化"的潜在风险。比如,当王漫妮得知梁正贤是"不婚主义"后,与闺蜜们在顾佳家里商量对策时,她认为爱情应该是纯粹的,彼此享受在一起的时光就行,不需要结婚。但顾佳却用质疑的态度反问她:"这个人当初吸引你,不就是当初在邮轮的行政舱吗?干吗现在又拿爱情来说事儿?"王漫妮对于顾佳赤裸裸的话语表示非常不认同和生气,并认为顾佳被太太圈的人洗脑了,"好像觉得任何事情都应该用利益得失来计算似的"。这段闺蜜对话的情节,影射着顾佳在接触太太圈后的心态变化,同时弱化了王漫妮"拜金"的形象,使得观者紧跟女主的话语立场。

最后,夸张的反讽情节与戏剧性的生活桥段构成了一组互为观照的文本。前者揭露了现实的荒诞,而后者指向了对现实的反思。该剧在前三集中,王漫妮接待了一个看着

[1] [英]斯图亚特·霍尔:《表征:文化表征与意指实践》,徐亮、陆兴华译,北京:商务印书馆2013年版,第560页。
[2] 杜志红、纪奕名:《女性话语与他者建构——电视剧〈三十而已〉的文化表征》,《当代电视》2021年第1期。

不可能消费的中年女人，没有人愿意浪费时间为她服务。这位陈女士的穿着打扮极其朴素，身着牛仔裤和休闲上衣，挎着一个菜篮走进店中，而王漫妮依然笑脸相迎，她就是从这个看着不可能消费的客人手中拿到了百万级别的大订单。再如，顾佳第一次去王太太家时，王太太向其炫耀自己家客厅墙上挂着的画是"凡·高的睡莲"，而事实上是"莫奈的睡莲"。正如顾佳在剧中所言，"连凡·高和莫奈都分不清的人居然能住在那样的房子里"，这也是屏幕前观者的深切感受。而陈女士因为被丈夫所负而进行报复性的消费，还有王太太倘若离开了丈夫则一无是处，这些反讽叙事的故事情节在艺术加工后，用放大的方式演绎了某些荒诞的现实，充满了男权的逻辑思维，从而表明了这些所谓的男权逻辑在女性视角的世界里是多么荒诞与不可理喻。

此外，《三十而已》每隔几集的片尾都会设置一处彩蛋，并以"我们""小摊""朋友""光""创可贴的秘密""风雨"等不同的主题命名。短短一分钟左右的内容，没有任何对白，讲述的是在高架桥下卖葱油饼的那一家人，他们在剧中与主人公的生活总是有一些交集。他们蜗居在都市的狭小居所之中，妈妈早起摆餐车，儿子乖巧地蹲在车前或玩耍或读书，跑外卖的爸爸每次经过总会给妻儿带点儿什么。仅从社会经济地位观照，这家人并不富足，但从没见他们愁眉苦脸，这与剧中太太们的骄奢生活形成鲜明对比。他们身上的乐观，他们之间的温情，有力地回击了物质是生活幸福的唯一来源这一谬误，所处的社会阶层似乎并不能完全决定生活的幸福程度。现实世界中，女性被物化后迷失了真正的自我，而彩蛋中的生活似乎才是女性真正需要的幸福生活，那些属于真善美的部分才是她们内心真正渴望的东西。换言之，处于越高阶层的群体，随着无穷无尽的欲望激增，也许面临着更多的压力和焦虑。虽然多少流于刻意，但《三十而已》无论是剧情走向还是近似纪录片的原生态生活写作，都给社会的去消费主义化留下了更深层次的反思和想象空间。

二、"她力量"的群像景观塑造

《三十而已》在人物的塑造上，前期通过"用户洞察方法论"，对行业中的真实人物及处境做了深入的调研访谈，最后选择了如"烟花设计师""奢侈品柜姐""讨债专员"等特殊职业；在演员的选择上，不仅遵循演员与角色的契合度，还充分考虑了演员之间的空间感。剧中既有江疏影、童瑶、毛晓彤、高海宁等为人所熟悉的女性银幕形象，

也有杨玏、李泽锋等新鲜的男性面孔，这样的演员角色搭配没有重复炒作成熟的CP组合，让受众对剧集保留了充分的新鲜感和想象空间。[1]

（一）女性形象

剧中的三位女主来自不同的生活环境，拥有不同的身份背景，属于不同的社会阶层，分别代表着已婚已育、已婚未育、未婚未育三种女性群体。与女强人安迪、唐晶、苏明玉、莫向晚那种雷厉风行的孤傲与"飒"气不同的是，《三十而已》中三位女主身上的独立自主多了一份温婉和柔情，破解了与普通女性之间的距离感，突破了以往为女性形象所塑造的边界，具有"毛边质感"的人物形象还原了当下女性面临职场、婚姻等多重选择压力的真实性。

顾佳，谐音"顾家"，任何事都要做到"优加"，高学历、高智商、高情商，是一名内外兼顾的全职太太，代表着已婚已育的女性，也是《三十而已》中的灵魂角色，实现了"妻性""母性""女性"的全方位阐释。起初，几乎在所有人的眼里，顾佳刚柔并济、温柔体贴，能够灵活地在不同场合切换角色，是一个近乎完美、令人艳羡的独立女性角色。作为妻子，她在背后助推丈夫许幻山的烟花事业发展，帮助丈夫打点好内外的一切事务，并紧盯着丈夫身边任何可能破坏这个完美家庭的不轨蠢动；作为母亲，她为儿子许子言能得到最优质的教育资源，不惜受尽他人脸色；作为女儿，她时常操心父亲的健康和养老问题。不同于以往展现的贤妻良母式的女性形象，抑或是"玛丽苏"的人设，"贤内助"与"女强人"特征兼具的人设打破了传统意义上全职太太的画像，让"主内""主外"两者之间似乎并不矛盾。此外，她非常自律，还能把握潮流，使自己的形象符合"消费文化中的性别品位"[2]。她用包作为敲门砖千方百计进入太太圈，但她却不是一个精致的利己主义者，她无法放弃茶厂的村民，无法抛下烟花厂的员工，也会为幼儿园里癫痫的小朋友仗义执言。在人际关系的处理上，顾佳能屈能伸、爱憎分明，颇为符合当下市场对"爽剧"模式的追求，即便没有放弃丛林法则中对利益的追求，她也依然保持内心的善良，引起观众对这一独立女性形象的广泛共鸣。剧中对顾佳的形象塑造，符合很多人对完美女性的想象，代表着受众理想中的自己。

钟晓芹，随处可见的"平均值女孩"，是物业公司的一位普通职员，代表着已婚未

[1] 骨朵网络影视：《〈三十而已〉离地半尺的人物背后瞄准的是大众共情》，2020年8月，澎湃新闻（https://www.thepaper.cn/newsDetail_forward_8595563）。

[2] 吴小英：《家庭之于女性：意义的探讨与重构》，《山西师大学报（社会科学版）》，2020年第47期。

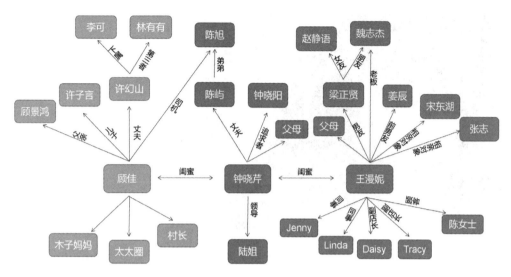

图4 《三十而已》人物关系图

育的女性,是全剧中最普通的女性,也是受众心里"现实中的自己"。作为一个土生土长的上海姑娘,她是标准化的大多数,从小在父母的庇护下长大,嫁给了在事业单位工作的丈夫陈屿,生活就是工作、家庭两点一线,过着并不富有却平凡、安逸的小日子。在工作上,她循规蹈矩,不善于拒绝别人的请求,总是帮别人的工作兜底,没有自己的主见;在生活上,她是个彻头彻尾的"妈宝囡""乖乖女",非常依赖他人。她与丈夫陈屿生活简单,但两人作息、爱好都天差地远,彼此的矛盾始于"要不要孩子"的问题。由于缺少沟通,两人的婚姻在一次次矛盾争吵中出现裂痕,钟晓芹在隐忍后的爆发也正是对男权的反抗。她是一个特别真性情的角色,从不和别人过多地计较,所以也受到了富家子弟钟晓阳的追求。离婚后,钟晓芹开始学会独立,也开始反思自身在情感中存在的问题。最后,钟晓芹基于爱好完成的小说,偶遇伯乐后成了畅销作品。

王漫妮,是英文"Want Money"的音译,典型的"沪漂族",是奢侈品店的一位柜姐,代表着未婚未育的女性。"精致穷"的她是介于顾佳和钟晓芹两者之间的状态,既有钟晓芹的平凡普通,也有顾佳的向上拼劲儿。她对于自己的工作有热忱和坚持,对客户的服务有着一套自己独有的理念,面对客户和同事的刁难总是能巧妙化解;面对父母的催婚,她不愿将就也不甘于平凡一生。她能处理好工作中的人情世故,却在情感上屡遇难题。她代表了在大都市中打工的大多数,时常下班买一份便利店的便当果腹,第

图5 钟晓芹与陈屿办理离婚手续

二天又化上精致妆容为有钱人90度鞠躬服务。她为了业绩常年憋尿导致急性肾炎,积劳成疾,深夜下班晕倒在出租屋,靠妈妈远程拨打救护车急救。正如王漫妮在剧中的独白,"成熟的标志,就是把好听的话说给家人,把难过的话留给自己",她代表着受众"不愿面对的自己"。王漫妮坚持留在上海扎根的"沪漂族"形象,也正是对父权制度的反抗,城市对她而言是"松绑和解除小镇与村庄严密阶层化纽带的场域"[1]。"女孩子还是回家乡找个安稳的工作","希望能找当地的男朋友",也都是传统父权文化的体现。而她对于父权制的反抗则是直接而明显的,比如跟父母吵架、不愿意回乡、拒绝相亲等,并从内心深处尝试去解构父权制度。从奢侈品店的柜姐到回乡的镇政府文员,再到返回上海的讨债专员,王漫妮一路艰辛的职业线戳中了大多数打工人,所谓"大城市容不下肉身,小城市容不下灵魂",这也正是许多当代年轻人心中的痛点。

正如《三十而已》的总制片人陈菲所言,三位女主打动观众的点不同,分别代表着"理想中的自己""现实中的自己""不愿面对的自己",让不少女性观众都找到了共鸣点,她们有点像自己在不同阶段的AB面。该剧从单一女主转向女性群像的刻画,凸显了"不完美"女性背后的现实主义底色,这是"她力量"市场环境下获得观众最大公约数的讨

[1] 琳达·麦道威尔:《性别、认同与地方——女性主义地理学概说》,徐苔玲、王志弘译,台北:群学出版有限公司2006年版,第211页。

图6　王漫妮为客人介绍衣服

巧做法。更重要的是，本剧通过三个生活背景截然不同的女性，展现了当代女性在30岁这一人生节点所承受的压力与困惑，让观众透过角色设定和人物成长看到"不完美才是常态"的生活真实，也通过诗意的方式展现出善良、自信、真诚、独立的女性魅力。

此外，剧中的其他女性配角也可圈可点。其中，林有有是一个备受争议的女性角色，她是破坏顾佳和许幻山婚姻的第三者。大学刚毕业的林有有，是北京游乐园的工作人员，性格活泼开朗，会撒娇会示弱，看似"傻白甜"，实则心机满满。面对许幻山，她穷追不舍，善于投其所好，利用男人的愧疚感，通过示弱行为去博取同情心。她在一次次聊天中窥探出顾佳的性格，反其道而行之，比如陪许幻山吃晚饭、踢球等。与顾佳"大姐姐"的形象形成鲜明对比，林有有在许幻山面前把自己塑造成一个对其崇拜有加的"小女人"，这个反差鲜明的人设推动了顾佳和许幻山情感破裂的情节线发展，也引起了我们的反思：顾佳面临的是这样一个毫无可比性的第三者，为什么却依旧在婚姻里遭到了丈夫的背叛？此外，剧中还出现了一个特别有趣的女性群体，被称为太太圈。编导借人物台词表达了对太太圈的讽刺："因为冠着夫姓而存活，活在丈夫的价值半径里，再刨一份优越感，聚在一起炫耀、比较，真的是越光鲜越可悲。"

电视剧《三十而已》对人物的诠释不仅体现在女性物质观、爱情观等心理层面的蜕变，同时也体现在女主装扮上的变化——向着更成熟、更真实的自己成长。在大结局中，顾佳换掉了一身华丽的太太装扮，而是以丸子头搭配朴素的蓝色运动装出镜；钟

晓芹的装扮则是向着更为知性、成熟的风格转向，从一个普通的女孩装扮变成略显女人味气质的职业风格等。这些关乎人物形象变化的设计，无不折射出该剧关于女性成长的母题。

（二）男性形象

尽管"传统影视剧中作为女性真正意义上的女性形象依然缺席"[1]，但性别意识变化带来的影响开始透过剧中的男性形象加以呈现。某种程度上，《三十而已》破除了以往女性主义的表现范式，女性跳出了父权体系，实现真正的女性剧的诠释，她们的成长或成就不必然地依靠于和男性之间的互动，或是受益于男性的某些助推因素。

一方面，男性形象成为引发女性觉醒的导火索。从最早受压迫的苦不堪言，到敢于积极反抗，再到理性剖析两性关系并与男性和解，女性人设的变迁体现出新时期性别意识的迭代更新。剧中，无论是顾佳、钟晓芹还是王漫妮，都在与男性的现实交往中被激发起作为女性的独立意识。剧中的男性形象成为触发觉醒的导火索，在漫长的纠葛过程中，作为主人公的三位女性不断尝试调整、接纳甚至妥协，似乎都无法扑灭已经被点燃的火焰。在双方矛盾冲突的制高点，离婚、分手成为女性维护自身尊严、自我觉醒的一种积极反抗。

在此基础上，另一方面，《三十而已》的女性主义形象塑造不再极端地依附于男权文化的视角，而是以女性自身为主体。当三位女主在情感或工作上遇到问题时，她们总是形成姐妹同盟互帮互助，在彼此开导中寻找人生真谛，共同乘风破浪解决问题，不需要依赖于男性。相反，剧中各位女主的男性伴侣在遇到问题时却总是显得孤立无援。"出轨""大男子主义""不婚主义者""海王"是剧中男性留给大众最深刻的印象，也引发了热议。在《三十而已》中，似乎没有出现一个完美的男性角色，也有人认为男性形象在这部剧的塑造中被极大程度地矮化了。

许幻山是一个内心浪漫、充满孩子气的烟花设计师，这个职业的设定寓意深远。烟花这个意象本来就象征着"虽美却短暂易逝"，它在片头片尾中反复出现，象征了故事绚烂之后的泡沫，也预示了顾佳与许幻山婚姻的幻灭。此外，烟花也作为许幻山和林有有相识的重要线索，推动顾佳和许幻山最后面临烟花公司破产的结局。许幻山把自己当

[1] Claire Johnston, Feminist Film Theory:A Reader, *Women's Cinema As Counter-Cinema*, Edinburgh: Edinburgh University Press, 1999, p.33.

图7 梁正贤（左一）与陈旭（右一）参加顾佳30岁生日聚会

成艺术家，疏于人情世故，在家庭和事业上都需要依靠妻子。梁正贤浪漫、多金，是一个不婚主义者，在邮轮上偶然遇见王漫妮后就展开了猛烈的追求，满足了王漫妮对爱情的所有幻想；然而，他在香港有一个交往了七年的未婚妻，却欺骗王漫妮说自己是单身。无论是许幻山的出轨，还是梁正贤的不婚主义，都被塑造成负面的"渣男"形象。陈屿是一名媒体工作者，喜欢养鱼，成熟稳重却也沉默寡言。大男子主义的他在婚姻中缺少与钟晓芹的沟通，不善于表达爱，也受原生家庭的影响而不敢轻易地要孩子，担心自己成为不负责的父亲。直到遭遇离婚后，陈屿才逐渐变得温柔细腻。

（三）两性的"伪和解"

《三十而已》的豆瓣评分令人喜忧参半，从一开始播出时冲上8.2分，到如今降至6.8分，可以看出受众对该剧的结局并不满意。他们认为，这部剧在结尾并未对剧中提出的问题提供一个好的解决方案，两性之间只是"伪和解"，这部剧没有达到观众的预期。比如顾佳与许幻山的离婚情节中，起初是顾佳反复纠结之后才决定离婚，却在律师事务所办理手续的时候接到烟花厂爆炸的消息，所以中止了双方签署离婚协议书；最后，双方决定离婚的情节发生在顾佳探视许幻山的那场戏中，眼含泪水却故作笑意的许幻山说"顾佳，我们离婚吧"，顾佳也含泪笑着说"好"。许多受众可能无法接受最后离婚是由许幻山提出的，但这样的情节设计更加符合这对曾经相爱相守的夫妻，许幻山既是

图8　许幻山因烟花厂爆炸而坐牢

尊重顾佳的决定,也是不想拖累顾佳。再如,王漫妮在结局遇到了梁正贤,梁正贤表示已经按照她的要求和赵静语断绝关系,并表达了希望能和她重新开始的意愿,却遭到了王漫妮的拒绝;王漫妮重回上海后,当上了职业讨债专员,选择重新开始,并取得了约定中的成绩,可以实现当店长的心愿,但最终自信的她却又再一次将自己清零,选择去海外深造等。这些结局的落点很多都引起了受众的困惑,认为这是女主与自我的"伪和解",也是与男性的"伪和解"。

如果说"三十"给了打开剧情的原生动力,"而已"就体现了主创对于上述困境的态度立场。编剧张英姬直言更想写出人生的开阔度:"不过三十而已,可能千难之后还有万难。"罗兰·巴特在20世纪70年代提出"作者已死"(The Death of the Author)的观点,他认为作者在完成作品的一瞬,其与作品的关系便宣告结束,解读权回归读者手中。[1] 其实一部好的剧不应该给现实问题解决的方案,影视作品的艺术化呈现在于提出问题,向受众提供思考的机会和渠道。大家在追剧的过程中发现现实问题,并被给予充分的权利互相探讨、反思,这才是影视创作真正的价值。拥有不同社会背景、不同阶层身份的受众之间进行对话博弈,重新构建了社会对于现实与剧情的认知逻辑。

[1]　[法]罗兰·巴特:《作者之死》,载《罗兰·巴特随笔选》,怀宇译,天津:百花文艺出版社1995年版,第305页。

三、"她经济"的市场运作推广

"她经济"指随着女性经济和社会地位提高,围绕着女性理财、消费而形成的特有的经济圈和经济现象。伴随着女性经济的崛起,在女性引导和带动消费趋势的"她经济"时代推动下,女性剧的迅速发展也是精准定位市场需求的表现。本文以《三十而已》为例,主要从四个方面去分析女性剧在"她经济"推动下的市场营销策略。

(一)植入式广告的营销传播

由于国家广电总局对电视剧广告的严令规定以及电视剧制作成本的提升,在剧集中植入品牌广告已成为一种主流的营销模式。"植入式广告"(product placement),又称作"植入式营销"(product placement market),指"产品或品牌及其代表性的视觉符号甚至服务内容策略性地融入电影、电视剧或电视节目内容中,通过场景的再现,让观众留下对产品及品牌的印象,继而达到营销的目的"[1]。正如广告界的学者所言,如今社会的营销传播正在从传统的"打扰时代"(age of interruption)进入一个"植入时代"(age of engagement),从"产品的植入"(product placement)转变为"品牌的植入"(branded placement)。[2]根据艺恩发布的《2020年影视剧综品牌赞助盘点报告》解读,电视剧《三十而已》不仅在播映指数中名列第一,同时也最受广告主的青睐,获得合作的品牌数量最多,唯品会、58同城、凯迪拉克、御泥坊、韩束、丸美、法国兰蔻等品牌悉数现身。[3]在《三十而已》中,广告植入的类型花样百出,主要有以下四种呈现方式:

一是以"剧情植入"的方式推动情节的发展。如汽车品牌凯迪拉克成为这部剧中主要角色的座驾,在开车的镜头中多次出现其标志。在第14集中,梁正贤送了王漫妮一辆车作为生日礼物,顾佳和钟晓芹一同去看车,编剧用巧妙的方式将品牌和情节完美地结合,通过人物对话让观众更为清楚地认识品牌的内涵,正如顾佳所言,"这车选得真是好,看来他真是为你花了心思,太贵呢怕你接受起来有负担,太便宜呢又怕丢他面子",间接传递了凯迪拉克属于中高端汽车品牌的信息,价格适中且有一定的品牌地位。此外,这份车子礼物也作为线索推动了情节的发展,顾佳提醒王漫妮应该弄清楚以什么

[1] 薛敏芝:《经济全球化时代的植入式广告》,《中国广告》2005年第6期。
[2] 同上。
[3] 艺恩:《2020年影视剧综品牌赞助盘点报告》,2021年2月,艺恩数据(https://mp.weixin.qq.com/s/vaqOkGGwAsWcWbMloe_tew)。

身份接受这个礼物，于是借此机会，王漫妮立刻去见梁正贤，问他们现在到底是什么关系，而梁正贤并未正面回答问题，他只称担心王漫妮穿着高跟鞋挤地铁会累便买了这辆车，也为后面揭开梁正贤"不婚主义"的剧情埋下伏笔。

二是以"道具植入"的方式塑造人物的形象。如王漫妮利用挤地铁的时间化妆，以及在邮轮上化妆用的都是兰蔻的化妆品，而兰蔻作为全球知名的高端化妆品品牌，消费群体主要面向较高收入水平的成熟女性。正如兰蔻所宣扬的品牌理念一样，"对于唯美女人，兰蔻总是象征浪漫经典的那一支"，而王漫妮也正是剧中憧憬浪漫爱情的女性角色，兰蔻的品牌定位反衬出王漫妮"精致穷"的人物特点。再如三位女主聚会时喝的RIO锐澳鸡尾酒、许子言吃的三全水饺、女主频繁收取的唯品会快递等，品牌形象直接出现在剧情画面中，实现营销内容与用户情感的链接，品牌作为道具的同时，也辅助了人物形象的塑造。

三是以"对白植入"的方式传递品牌的信息。如第5集中，钟晓芹怀孕后在网上给宝宝挑选衣物，当她妈妈质疑网上购物的质量没保证时，钟晓芹说："这唯品会上有好多呢……商场卖三四百，这里才卖一百多……"通过人物对白体现品牌的价格竞争优势。第9集中，顾佳父亲去家里看望许子言时买了三只松鼠的零食礼包，许子言开心地问："有我爱吃的芒果干吗？有我爱吃的山楂卷吗？有我爱吃的麻花吗？"通过许子言的台词来介绍零食礼包的组成。再如第38集中，钟晓芹帮顾佳照顾许子言时问陈姐："我买了一瓶威王的消毒液给子言洗衣服可以吗？"第40集中，钟晓芹写的小说被影视公司相中要出售版权，"现在几家影视公司，报价最好的应该算是柠萌影业"，等等。台词植入以口头的方式提及产品信息，并用行动及语言给予暗示或烘托品牌内容。

四是以"场景植入"的方式宣传品牌的定位。随着《三十而已》的爆红，女装品牌OVV也成功出圈，它总是出现在女主决定独自承担、自我成长的场景中。如钟晓芹生日当天去挑选服饰，进入的女装店有个OVV女装的特写镜头；第40集中钟晓芹赚取巨额稿酬后，带陈屿去购物时的巨大背景图标，以及她离婚时和成为女作家时的服饰都是出自这个品牌。此外，林有有带许幻山去自己的宝藏餐厅吃饭，赤甲皇餐厅作为场景出现，以及野兽派的花店也多次作为女主交谈的场景出现在镜头中。

（二）台网联动的排播方式

《三十而已》于2020年7月17日在东方卫视首播，并采取台网联动的播出策略，在腾讯视频每晚同步更新播出，作为"年度现象级话题爆款""国剧女性题材新标杆"，在

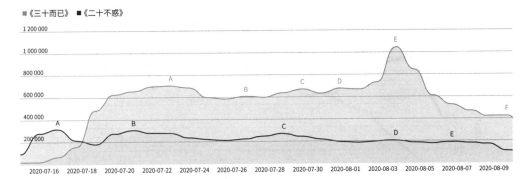

图9 《三十而已》《二十不惑》百度搜索指数对比
数据来源：百度指数

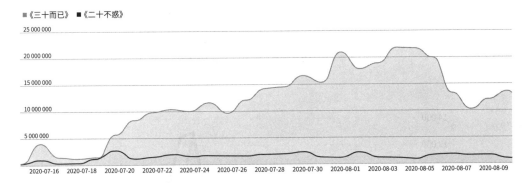

图10 《三十而已》《二十不惑》百度资讯指数对比
数据来源：百度指数

首播期间取得了不俗的收视成绩，以累计40亿、平均每集8964万的有效播放领跑2020年暑期档播出的剧集。[1]

从剧集首播的收视成绩来看，《三十而已》自开播以来收视指标稳步增长，每集平均收视率1.075%，收视份额4.329%，除开播前5集在地方卫视同时段节目收视率中排名第二以外，其余剧集均在地方卫视同时段收视率排名第一，在黄金时段竞争力强劲；在腾讯视频平台上的播放量超过54亿，每集播放量平均超过1.26亿，并以3.7亿的

[1] 云合数据：《2020暑期档剧综观察报告》(http://file.enlightent.com/20200904/7ff0318ab7eb17f0ca81c4a322162ac9.pdf)。

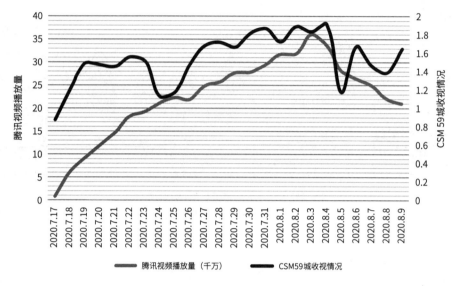

图11 《三十而已》腾讯视频播放量及CSM59城收视情况

数据来源：灯塔数据专业版、CSM59城收视

图12 《三十而已》头条热词指数及抖音热词指数

数据来源：巨量算数

单日播放量创下了平台2020年的新高,连续21天问鼎榜首。此外,该剧还在YouTube、iTalkBB、dailymotion、凤凰卫视中文网、中天电视等海外多平台同步播出,并取得YouTube华语剧目播出总量及集均观看次数全年双第一。《三十而已》在东方卫视首播收官之后,随即在湖北卫视、央视八套、河北卫视、黑龙江卫视、吉林卫视等晚间黄金剧场相继播出;2021年1月1日在日本播出,并获评"2020年度优秀海外传播作品"。CCTV-12社会与法频道《社会与法》节目甚至连做四期专题,对"三十而已"话题进行讨论。

从剧集首播的网络热度来看,斩获微博热搜228次,实现19次登顶,"三十而已"热搜18次,单日最多22个热搜上榜,持续在榜时长累积超600小时;抖音热点112次,"三十而已"相关话题播放量突破235.8亿,创新抖音剧集话题总播放量纪录,《三十而已》官方抖音号获赞5522.5万,粉丝量达297万,单条最高播放量8465.2万,"不要惹一个妈妈,她真的会拼命""钟晓芹深夜遇险、陈屿算法定位救前妻""背着买菜包进奢侈品店买下镇店之宝"等共24个单条视频点赞量破百万;微信自媒体大V解读文章阅读量逾10万的多达660篇;今日头条热榜73次,相关文章总量9.3万余,相关文章阅读量超14.9亿,创国剧纪录,如"钟晓阳算男版绿茶吗""你接受光谈恋爱不结婚吗"等;知乎热搜12次,62题登上热榜,快手热搜22次,微视热搜37次;微信指数峰值和百度指数峰值都位列2020年国产剧集第一;多次问鼎猫眼剧集全网热度榜、骨朵热度指数排行榜、Vlinkage电视剧播放指数等榜首。[1]如图12所示,剧集首播期间,网播平台在8月3日解锁剧集的"超前点播"功能后,《三十而已》的头条热词指数和抖音热词指数就达到了峰值。此外,从主流媒体的报道加持来看,本剧正向价值观的输出受到央视新闻、光明日报、中国青年报、人民网、新华网等多家主流媒体的高度肯定,也助推了该剧的宣发工作。

(三)用户群体的精准定位

2020年都市类剧集无论在上新量还是有效播放上依然处于领先态势,在内容类型上注重女性话题、社会职场与家庭情感表达,《三十而已》《二十不惑》《安家》《平凡的荣耀》《以家人之名》等剧集播出期间均话题不断。[2]

[1] 数据来源:电视剧《三十而已》官方微博公布,数据统计截至首播结束(2020年8月9日)。
[2] 云合数据:《2020连续剧网播表现及用户洞察》。

图13　2020年上新剧类型分布
数据来源：云合数据《2020年连续剧市场网播表现》

根据数据显示，2020年四大平台上新独播剧的用户平均年龄在28岁（其中，爱奇艺用户平均年龄27.3岁，腾讯视频用户平均年龄28.8岁，优酷用户平均年龄28.1岁，芒果TV用户平均年龄28.4岁），20～29岁用户群体占比45%左右，其次是30～39岁用户群体，占比30%以上。在平台用户的性别分布上，芒果TV、腾讯视频的女性受众占比较高，在70%以上，爱奇艺和优酷独播剧的女性受众比例也基本达到了60%。由此可见，30岁左右的女性用户已成为平台电视剧受众的主力军，而《三十而已》正是精准地定位了目标用户的特征和需求，这也是它在同类剧中实现突围的一个重要因素。特别是30岁这个年龄段的选取，让初入职场的女性能够从三种生活情境和发展模式中找到共鸣和蓄力向上的动力，又可以让更加年长的女性得到近乎"过来人"的自反性及对生活更多可能性的开阔感。从收视反馈与搜索指数来看，也可以发现《三十而已》成功突破了都市情感剧既有的观众群体画像。

（四）受众互文的话题引领

《三十而已》作为2020年度现象级的话题爆款国产剧集，有效地实现了剧情、社会、受众参与的三方联动。首先是基于受众参与的视角，在互联网与新媒体助推的语境下，受众通过弹幕、自制表情包等形式解码剧情文本，映射了影视剧创作的社交属性，也实现了剧集更好的曝光率。据平台数据的统计，《三十而已》成为2020年腾讯视频弹幕互

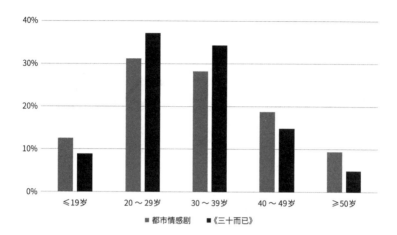

图14 百度搜索指数年龄分布
数据来源：百度指数

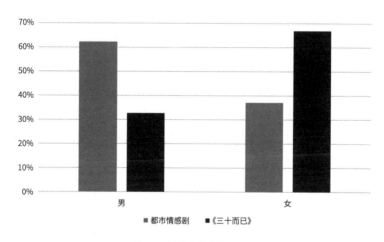

图15 百度搜索指数性别分布
数据来源：百度指数

动率第一名的电视剧，"真实""共鸣""代入感"成为弹幕中最常提到的关键词。[1]

一方面，受众以剧中人物形象为原型不断"出圈"造新词，有以职业为导向命名

[1] 冯晓洁:《从数据看〈二十不惑〉〈三十而已〉收视特征和观众审美》，根据当代女性题材剧《二十不惑》《三十而已》创作研评会播出平台以及数据机构代表发言内容摘编，2020年8月，"国家广电智库"公众号（https://mp.weixin.qq.com/s/1ArjXexXoncmTiXes8CY8Q）。

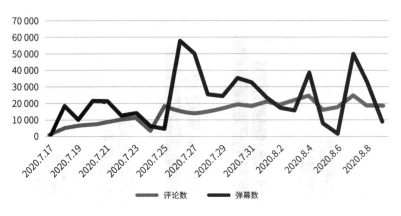

图16 《三十而已》弹幕数、评论数趋势图
数据来源：骨朵数据

的，如"陈养鱼""许放炮"，以及在网上创造的新词条"顾学"（用以形容《三十而已》中的女主人公顾佳，意指在主妇的修行、语言艺术、御夫育娃等层面，做到TOP级体面和满分舒适度）；也有以情感故事为喻体的，如"山渣""海王""空间管理达人""人间过绿器"等。另一方面，受众通过各种花式且魔性的UGC视频创作，在微博、抖音、快手等新媒体平台进行看剧体验的分享，如重复剪辑顾佳手撕林有有的片段以宣泄受众对"第三者"角色的厌恶与痛恨之情。现实主义的剧情创作，引发了受众关于情感、职场、生活等敏感话题的大量讨论："结婚是女性的必需品吗？""只恋爱不结婚是不是渣男？""你接受光谈恋爱不结婚吗？"

其次是基于社会参与的视角，新媒体公众号以剧情为依托不断"破圈"，以多种形式变换"梗"的表征，跟着剧情更新普及法律、医疗、消防等小知识。例如"CCTV今日说法"官微发布"同事背后使坏害我险些失业，这种行为在法律上如何定义"，此条微博状态就是围绕王漫妮在升职之际受到同事琳达陷害的剧情，以此内容展开分析；再如"丁香医生"官微针对钟晓芹怀孕的情节，补充说明"怀孕和养猫不冲突"的医学常识；另外，"安徽消防"官微从女主顾佳检查烟花厂消防安全的细节出发，宣传强调了工厂企业消防安全的注意事项等。

最后是基于剧情参与的视角，《三十而已》与同类剧集《二十不惑》实现剧中的串戏联动，与知情受众之间实现了更好的互文效果，以期更佳的品牌宣传效应。由此可见，现象级的热播电视剧在与受众互文的过程中总是多维度的。从互文的浅层次维度来

看是为了满足受众的娱乐需求，而深层次的契合则引发受众对社会痛点的讨论和思考。

四、"她时代"的焦虑话语解读

（一）女性主义的现实焦虑表达

现代工业社会的成功反而导致了它自身无法控制的系统性风险，个体看似获得了更多的自由却也陷入焦虑。焦虑呈现出一种游离状态，由于缺乏特定的对象，故焦虑能依附于一些物件、特质或情景。[1] 而性别平等、家庭构成等议题，毫无疑问成为现代人焦虑附着的情境。本剧开始于对30岁女性状态的探讨，落脚于"而已"的态度，但这部剧终究传递了豁达与舒朗的态度，揭示并加深了社会女性的焦虑感，值得我们深思。

事实上，《三十而已》这部以女性为题材的电视剧塑造了一群处于焦虑之中的当代都市女性群像，面临情感、职业的多重选择，从而引发社会对女性前途与命运的关注。这一命题的提出既是现实性的也是现代性的。年龄、性别都是男性社会赋予女性的固有焦虑，《三十而已》表面上看似为女性受众的生存提供了一种思考，其实是一种抗争式的女性主义表达，也是一种更深层次焦虑的话语征候。在剧中，这种话语被表现为三种依附于不同情境的焦虑形态。

其一，女性由男性主导的"情感焦虑"。剧中，顾佳在拼命为自家企业张罗生意时，许幻山经受不住诱惑而背叛她出轨林有有。在家庭的成长中，丈夫许幻山远远追不上顾佳的成长，两人的不同步导致他们面对孩子教育、公司发展的矛盾分歧不断被激化，以致最后许幻山做了一些错误的选择。然而，就是这样一个近乎完美的女性，却依旧在婚姻里遭到了丈夫的背叛，她的婚姻结局也不禁引起我们的反思。此外，钟晓芹意外怀孕却遭到陈屿的消极对待，继而积累越来越多的情感矛盾冲突，同时受到了钟晓阳的追求；王漫妮被父母逼婚，尝试接受安排去相亲，却不愿意妥协将就，在一次偶然的邮轮游中爱上不婚主义的梁正贤。剧中描写了三位女主对待婚姻的不同态度，与其说情感焦虑描绘的是她们的爱情观，倒不如说在某种程度上折射了不同阶层、身份、背景的女性差异化的金钱观和物质观，不同的处境让她们的人生选择也呈现出了不同的走向。

[1] ［英］安东尼·吉登斯：《现代性与自我认同：晚期现代性中的自我与社会》，夏璐译，北京：中国人民大学出版社2017年版，第41页。

图17　钟晓芹与其追求者钟晓阳

其二，女性为难女性的"职场焦虑"，主要体现在生育与职业的冲突、职场潜规则、刻板印象等。剧中的王漫妮面临职场生存的斗争，由于销售业绩突出被人嫉妒，唇膏被换成桃子味的以致过敏进医院，被诬陷私自兑换积分差点丢失工作；顾佳为了家里烟花厂的正常周转，不得不出去与老板应酬，费尽心思混入太太圈博取资源，用智慧为茶厂化解危机；钟晓芹因为怀孕拒绝了上司给她的升职机会等。剧中关于女性的讨论也时不时隐藏着当今社会对于女性的刻板印象。例如，钟晓芹在拒绝升职的情节中揭示了职场的潜规则，招聘鄙视链最低端就是"三十加已婚未育"的女性，因为随时都可能结婚生子，"工作效率还不如办公室的咖啡机"，也暗喻了"不婚不育保平安"的社会现状。根据智联招聘发布的《2020年中国职场女性现状调查报告》显示，在接受调查的65956个样本中，有58.25%的女性在应聘过程中被问及婚姻生育状况，生育成为职场中性别不平等的主要原因，高达63.08%的职场女性认为"生育是摆脱不掉的负担"；27%的女性在求职时遇到用人单位限制岗位性别，8.02%的女性曾遭遇职场性骚扰，还有6.39%的女性在婚育阶段被调岗或降薪，女性在职场中受到不平等对待的现象依然广泛存在，而受到这些区别对待的男性则屈指可数。此外，该报告还指出，"职场女性面对异性同事缺乏自信，面对同性则略显苛责"，这也映射出《三十而已》中女性为难女性的"职场焦虑"。

其三，女性被自我物化的"身份焦虑"。太太圈是一种非常有趣且微妙的新型社

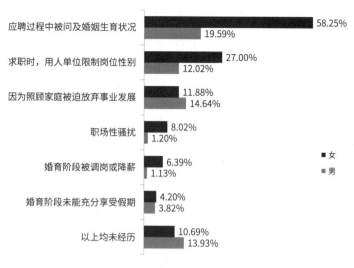

图18　性别与职场不公正待遇调查比较

数据来源：智联招聘《2020年中国职场女性现状调查报告》

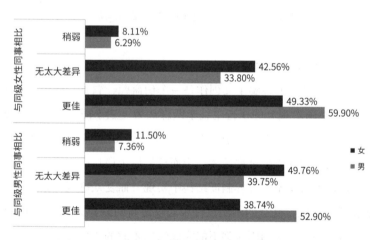

图19　性别与自我表现评价比较

数据来源：智联招聘《2020年中国职场女性现状调查报告》

会关系，折射出女性的身份认同危机，她们各自被称为"王太太""李太太""于太太"等，都是冠着夫姓而活，却从头至尾没有展现过自己的名字。电视剧播出期间，一张照片在各大社交媒体被频繁转发，照片里顾佳和一排拎着爱马仕包的太太们微笑合影。恰如罗兰·巴特所言，符号是一种"匿名的意识形态"，"它深入社会生活每一个可能的

层面，在最世俗的仪式中留下了烙印，并为日常生活的社会交往提供了框架"[1]。为了打入太太圈，顾佳托王漫妮买太太们喜欢的奢侈品牌包，"包"成了打入太太圈的入场券，以符合圈层的交往框架。一个包超过一辆低配车的价格，限量款的奢侈品牌包象征着由消费符号而带来的虚幻的地位感和品位，太太圈每次的聚会不只是朋友间的下午茶那么简单，而是信息、商机的交换大会，参与者被赋予了一种身份的象征，背后的资源和经济实力在圈子中进一步区分阶层。顾佳的心态也曾一时被这种世俗的物质符号所动摇，希望借着太太圈的人脉资源给家庭和事业带来好处，这也是影视剧培育的符号化神话的一种映射方式。再如王漫妮，并不丰厚的收入与大都市生活的巨大开支形成鲜明反差，但她坚持一个季度买一双打折款，因为她认为"20岁穿的是样式，30岁穿的是品质"。正如鲍德里亚在《消费社会》中理解媒介的真实功能一样，影视剧带来的"信息"，与其说是某个场景，不如说是所有符号构成的场景，以及其间呈现的社会关系和感知模式。[2]剧中所呈现的物化要素及符号消费，也是经济实力、身份地位和年龄想象的意象与象征，人们为品牌买单、为符号买单、为身份买单，通过符号消费实现自我认同和他人认同。这也或多或少应和了当下都市青年的消费心理和趋势。

（二）都市剧的"悬浮感"破解

有人提出《三十而已》的现实主义创作是一个伪命题，它是一部没有解决根本问题的悬浮剧。例如，《中国电视》的执行主编李跃森认为《三十而已》是一部彻头彻尾的悬浮剧："三个人物拼凑在一起，是高度格式化、程序化的。她们是假装在生活，是在努力完成主创给她们设计的人生过程。"《三十而已》后半段口碑下滑，却也体现出男女的平等化不能在预设了男女不平等的制度结构中实现。而受众敏锐体察到剧作无力解决自己提出的女性发展问题，受众的不满也许未必仅源自对悬浮式合家欢结局的不信服，也在于我们即便通过一部虚构的剧作都不能完成性别矛盾的想象性解决。悬浮体现于女主为了获得所谓的独立而挣扎、努力，由此产生的压力、焦虑，甚至是自我身份认同的缺失，被一种自欺欺人、自相矛盾的剧情叙事所承载。许多受众则从性别立场出发，提出人设引导有偏见的问题："既然林有有是受人抨击的第三者，那么钟晓阳算男版绿茶吗？"在《三十而已》中，剧情将女性的成长表征为离开"渣男"或者将"直男"改造

[1] [美]迪克·赫伯迪格：《亚文化：风格的意义》，陆道夫、胡疆锋译，北京：北京大学出版社2009年版，第12页。
[2] [法]让·鲍德里亚：《消费社会》，刘成富、全志钢译，南京：南京大学出版社2014年版，第114页。

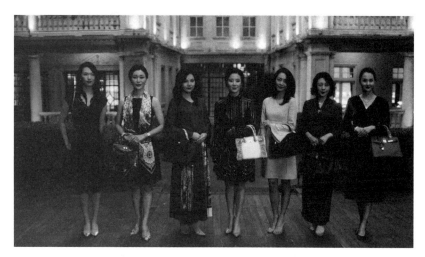

图20　太太圈聚会的合影

为"暖男"的过程,将女性话语建构为"不需要男人"或者"让男人符合女性自己的标准"。

电视剧《三十而已》开篇就以一段旁白将都市生存的挑战展示得颇为直白:"最先感知到三十将至了的,也许不是我们的身体,也不是精神,而是物质,比起感情的不安,物质的困顿才是时时刻刻勒着你的脖子。"没有了20岁的洒脱肆意,没有过40岁的云淡风轻,30岁想要的只是更好的生活。每个年龄阶段都有特定阶段难以避免的社会问题,而每个时代更有其赖以支撑的时代精神,《三十而已》则试图从两个层面去破解都市剧的悬浮感。

一是构建现实主义的基调和与社会大众的共情基础。面对这些社会热点和痛点,一部好的影视作品往往能够寓理于情,通过对现实百态的忠实反映和艺术再现,揭示特定时期发展的本质特征与客观规律,以有思想、有温度的精神品格凝聚社会共识。[1]现实题材电视剧打动观众的关键就在于提供一种更为合理的或更适合当下的生活方式与价值观念,如电视剧《我的前半生》的优点也正是立足现实社会来审视女性的过去、现在与未来。《三十而已》分别从三个不同的女性角度刻画了当今社会处于不同成长阶段的女性所具有的流动性生存状况,提炼了许多话题性的社会痛点,揭开了社会转型过程中的

[1]　高晓虹、王婧雯:《中国电视剧的时代变迁与发展对策》,《中国文艺评论》,2019年第9期。

图21 杨立新饰演顾佳的父亲

矛盾与冲突,也彰显了许多新型社会关系。剧中所关注的社会伦理话题都是敏感而具有代表性的,比如全职太太、中年婚姻危机、办公室恋情、姐弟恋、不婚主义、奢侈品、教育资源竞争等,都是社会转型期的焦点,也是价值观多样化的呈现。正如剧中所言,"生活的本质就在于千难之后有万难",受众由此从移情、同情到共情、入情,再到自我反思、自我呈现以及自我意识的形成。除此之外,剧中有许多细节性描述,如顾佳第一次参加太太圈聚会合影时特意把自己的包藏到身后、邮轮上的王漫妮在高跟鞋上贴底胶、顾佳提醒许幻山出门前换袜子等,对于一些生活细节的呈现,其实是一种对个人隐私的合法性公开,满足了观众的窥私欲。《三十而已》为广大受众提出了性别、年龄及其内蕴的社会选择权的问题,从该剧频繁上热搜的结果来看,不同社会背景、不同阶层身份的受众之间的确产生了激烈的话语博弈,重新构建了受众对剧情的认知和社会对性别、年龄问题的认知逻辑。从这个意义而言,《三十而已》艺术化地提出了严肃的社会问题,这构建了其现实主义的基调和与社会大众的共情基础。

二是不完美的人物设定为受众完成社会想象和身份认同提供了具象的载体。与《欢乐颂》中的女性角色相比,企业高管安迪和富二代曲筱绡的人设都备受争议,就是因为这两个角色有很强烈的悬浮感,没有多少普通人可以感受与她们做朋友的心路历程,而贫穷白领樊胜美、乖巧普通的关雎尔以及"傻白甜"邱莹莹才是社会大众能接受的熟悉模样,蒋欣饰演的樊胜美甚至率先将原生家庭的问题搬上荧屏,引起了社会热议。而

《三十而已》中的三位女主人设是挫折与成就共享的不完美形象，在戏剧的起伏中成长蜕变，寻找最适合自己的位置。大众媒介建构的女性形象往往反映了社会对女性形象的主流想象，而这一想象则由社会女性意识、资本和大众媒介机构等多方力量在博弈中共同构建。《三十而已》在剧情的后半段有意淡化消费主义气息。在大结局中，顾佳认清太太圈阶层身份的悬浮，脚踏实地地在茶厂创业；王漫妮在短暂的情感迷失后抛弃了物质符号所带来的空洞，决心留学深造完善自我；钟晓芹在离婚后意识到自我的缺陷，以更加成熟的姿态重建家庭关系。她们洗净铅华，回归最平凡、最质朴、最真实的生活与情感，意识到外化的消费符号无法真正带来自我认同，情感和生活状态的释然和充实才是寻找自我归属的有效途径，也是自我解放的通途。罗曼·罗兰曾说："世界上只有一种英雄主义，那就是认清生活真相后依旧热爱生活。""而已"表达的不是无奈，而是一种坦然，在坎坷岁月中历经磨难却依旧保持对未来的憧憬。电视剧《三十而已》实现了从单一女性叙述到女性群像叙述的转变，三条人物主线交织的叙事结构使女性形象的展现更为多元化。三个分属不同生活情境的都市女性，为受众完成社会想象和身份认同提供了具象的载体，剧情对性别和家庭、年龄、消费符号关系的描摹，亦创造出一个多种价值观冲撞和对话的场域。

五、结语

从2016年的《欢乐颂》、2017年的《我的前半生》到2020年的《二十不惑》《三十而已》，如今的女性题材电视剧以更为细腻的情感表达以及独特的视角思考当代都市女性的社会位置与精神归属，展现女性群像的意识嬗变与生活图景。《三十而已》剧中的女性叙事以特定的姿态汇入当下的文化语境，成为对都市女性商业化生存的一种表述和自我价值的实现，其社会意涵超过了电视剧本身的美学表达。影视作品的呈现都是价值观的输出，而它的真实感和共情，源自对生活中大多数人感知的提炼及艺术化表现。爱情、婚姻、家庭的确是人类文明演变发展的成果，但都不应该成为衡量女性的唯一客观标准，"现代女性既要对镜贴花黄做一个标准的幸福的女人，又要在一种化妆下建功立业"[1]。

[1] 戴锦华：《涉渡之舟：新时期中国女性写作与女性文化》，北京：北京大学出版社2007年版，第5页。

《三十而已》在遵循女性"寻找自我"的传统叙事模式基础上，打破了"女性落难，男性救赎"的戏剧性叙事，真正实现了属于女性自我的困境以及"女性自救"的叙事逻辑。此外，本剧在形象塑造中矮化男性形象、智化女性形象、优化父母形象，都在传统叙事逻辑中实现了创新和突围。同样，《三十而已》的结局并没有迎合情感剧浪漫主义的煽情特点，而是坚持了现实主义特性的创作样态，将很多未解的问题留给受众思考，遵循了现实主义题材强调真实、反思当下的创作初衷。本剧以女性主义的视角叙事引发了人们关于人生、关于社会、关于人性的思考，也同样为新时期以女性命题的影视创作提供了新的启示与借鉴意义。

（李孟倩）

专家点评摘录

尹鸿：《三十而已》的确是部难得的国产"好剧"，三位逐渐意识到生活和精神独立性的女性形象，塑造得完整生动（虽然"四十而已"更像是这个故事的真实年龄背景）。故事和细节都有生活质感，戏剧冲突中蕴含了丰富的现实性。在导演调度下，编剧、表演、摄影、美术、音乐和节奏都是国产电视剧的一流水准。当然，其女性主义观念的预先设定，注定了剧中男人形象的依附和猥琐，从而反衬出女性的完美和自立，"美化"了女性独立的浪漫。结尾三位女性的选择，为了显示出选与不选的女性主体性，似乎多少有点脱离人物的性格逻辑。不过，既然有那么多自我标榜的男性向影视剧，为啥不能让女性也乌托邦一下呢？

——《之江影评》

李京盛：《三十而已》在创作、观念、表达、表演上具有四个新意，一是结尾处用了中国国画的表达方式，用留白引发社会讨论与思考，即"表达而不定义"；二是通过

捕捉社会话题提炼出作品主题，再把社会话题变成故事、情节、人物来完成作品的主题表达，提升了话题剧在主题开掘上的层次；三是作为话题剧，减少了一些对社会热点功利性的迎合姿态，也摆脱了"琐碎叙事格局"，给现实主义创作提供了一种新的表达方式；四是中国当代都市情感剧在层次感、细腻感、完成度上有新的高度。

<div style="text-align:right">——《二十不惑》《三十而已》创作研评会</div>

附录

总制片人陈菲访谈
——"不惑"和"而已"都是一种态度

在剧本创作过程中，去调研这个年龄段的女性所面对的一些困境和问题

澎湃新闻：创作初期对于同类型的题材有没有做过一些观察或者调研，这类题材近几年做成群戏的项目挺多的，对此有没有一些总结？

陈菲：其实柠萌的现实题材作品大部分都是原创，我们在题材定位和破题上，不会去参考别的作品。在剧本创作过程中，比如二十和三十，我们会做用户洞察，去调研这个年龄段的女性所面对的一些困境和问题，然后跟编剧讨论，看人物和剧情怎样和话题做结合，怎样来深挖和表达价值观。

根据我们的观察，为什么近年来群戏比较流行，可能是因为现在社会的生态、价值观的表达都非常多元。从创作的角度来讲，你去选取一个剖面，然后在不同人物身上做他们人生状态的变化和成长，也是一种可取的方法。现在的用户对复杂信息量的需求很高，看一个长视频的剧集内容，他们希望得到更多的信息，以及比较深度的体验。

澎湃新闻：确实，现在短视频崛起，其实也改变了观众对于长视频的要求。

陈菲：对，因为短视频信息节奏密集，它解构了用户再去看长视频的心理节奏，挤占了他们消费长视频的时间，改变了用户消费长视频的审美和需求。以前没有短视频的时候，可能一个用户一年要看10部以上的长剧集，有了短视频以后，大量碎片时间消耗

在短视频上,让用户再花更多时间看一个40集以上的剧,一定要给他一个理由。这个理由要么是社交的需求,比如周围的人都在看,都在讨论;要么是共情的需求,可从中找到内心的映射,获得精神的共振和滋养。所以如何让长剧集更丰盈、承载更多的信息量,如何创新,如何共情,是我们在创作中一直关注的问题。

澎湃新闻:蛮好奇在主创团队搭建上的一个考量过程,确实我们看到这三个女主其实和演员的贴合度是非常高的。

陈菲:《二十不惑》和《三十而已》,其实都是柠萌现实题材精准选角的展现。我们之前的选角,不管是《好先生》还是《小别离》《小欢喜》,都比较得到大家的认可,我们也力图每年挖掘和推出一些行业的新鲜面孔。

我们的选角主要出自两个层面的考虑,在现实题材的角度,首先是演员要符合角色,"七分像三分演",去找接近角色的演员,非常重要;其次在整体上考虑演员的互动关系,演员们是不是在一个表演体系之内,他们的组合互动有没有新的化学反应。比如在《三十而已》里,三个女主都是比较成熟的演员,大家之前都看过她们不同的荧幕形象,但她们三个人组合在一起的时候,就会产生不一样的化学反应。然后对于男性角色的选取,会去尽量考虑新鲜的面孔,让整个组合产生新的空间感。

《三十而已》其实是个同类作品的"突围"

澎湃新闻:这次在创作《三十而已》的时候,你作为制片人所面临的新挑战是什么?

陈菲:《三十而已》的难点可能在三个方面。第一点,《三十而已》是对同类作品的"突围",因为同类题材并不鲜见。它跟《二十不惑》不太一样,《二十不惑》是稀缺作品的"拓新"。

第二点,它的起点是特殊人设和极致剧情,但最后要落在大众的共情里,从创作上来讲比较难。《三十而已》的编剧张英姬也说过,"当下新女性非常复杂多变,难以书写,而且写重了狗血无常,写轻了不痛不痒"。从写作到制作,最后到呈现,这个尺度是很难拿捏的。

第三点,也许是最难的,如何做一个表达清晰的女性视角、女性立场的作品。比如在剧中,男性和女性出现矛盾冲突的时候,怎么展现男性这一面的态度?怎么体现女性立场?非常考验操作者。如果没做好,就会形成一种俯视,把男性推到对立面,这样会

有失偏颇。

澎湃新闻：这三个难点，你觉得该怎么去解决和克服呢？

陈菲：第一个难点我们是通过团队集体创作来攻克的，我觉得集体共创是非常重要的一点。比如《三十而已》的剧本是由编剧张英姬个人创作的，但是在创作过程中，柠萌在公司层面做了用户洞察，通过对大量30岁女性的群像访谈和一对一深度访谈，来截取这些女性所面临的问题和困境。其中有大量真实的素材和她们真实的价值观，然后交给编剧整合在一起，这就是一个互动的集体创作过程。进入制作阶段，我们和张晓波导演、所有主创一起，在剧作立意的深挖、真实细节的呈现、影像美学的创新、美术造型的设计、表演风格的统一等各个方面去做探索和突破。作品最终要脱颖而出，一定是集体共创的综合呈现。从特殊人设怎么抵达大众共情也一样。比如王漫妮是奢侈品柜姐，足够特殊的人设、特殊的职业，她天天面对光怪陆离的有钱人，但她自己又是比较平凡普通的一个"沪漂"，这种落差本身就给戏剧特殊性提供了充分的表现空间。她所面临的困境是30岁的自己事业上要有一个阶段性的成果交付，或者婚姻情感有一个落点，想找到一个理想对象组建家庭。她在职场和情感困境中一步步做出的选择，要做到逻辑真实、情感落地，能够让观众产生共情，甚至让观众为她心疼、为她扼腕、为她叫好。这是我们创作时着力的方向。

第三点也是通过集体共创实现的，因为编剧张英姬、我、鸥总（徐晓鸥，《二十不惑》《三十而已》的总制片人）都是女性，我们的视角和立场是偏女性的。但是我们的导演张晓波，他为我们补充了宝贵的男性视角，让这个戏看起来男性角色更丰满立体，让我们的剧作表达更真实可信。

这个行业最难的就是每部作品之后都要归零

澎湃新闻：在你看来，柠萌的核心竞争力是什么？而且这两年行业变化非常迅速，影视行业也在受到各种新文化内容的冲击，你觉得柠萌的核心竞争力在未来有可能被削弱或取代，或者发生非常大的改变吗？

陈菲：尽管柠萌成立才五年，但我们的合伙人、我们自己的精英团队都是行业中经验丰富的从业人员，我总结柠萌的核心竞争力，是持续不断生产出头部内容的组织能力。我们的内容战略是"超级内容连接新大众"，我们最初进入市场的定位就是只做头部内容。这个头部内容，发展到今天可以把它分为台网大众头部长剧集，以及我们今年

要着力发展的纯网圈层头部短剧集。

这个行业最难的就是每部作品之后都要归零，没有一套机械化的流程去复制上一个产品的成功，所以说这个行业最考验人的就是你能不能持续不断地生产与时俱进的头部内容。柠萌经过多年努力在创造和积淀这种能力，这种能力主要体现在组织能力上，包括我们合伙人制+精英团队的生物型组织，以及不断迭代的柠萌内容创作生产方法论。

我们这些年也一直试图筑起比较高的护城河，并持续自我迭代。不敢说在行业急速变化中能长久立于不败之地，但我们始终如履薄冰，保持创业心态。其实柠萌在成立的2014年就经历了行业的巨变，用户的长剧集内容消费从传统电视逐渐转向视频网站。那么今天，在短视频猛烈冲击长视频的当下，我们也时刻关注长剧集正在经历怎样的变化以及这种变化带来的影响和颠覆。

我觉得长剧集正在加速to C，且科技的发展未来会改变长剧集的产品形态、用户体验甚至生产方式和播出渠道。变化是永恒的，我们要做的是确立自身的核心竞争力，不断让我们的生物型组织进化，因为任何战略目标最后都要靠人来完成，我们这个行业当然需要才华横溢的创作者个人，但更需要能互相协同、互相成就的集体。这也是我个人关注和着力的重点，怎样构建好柠萌这个生物型组织，让众多有才华的、志同道合的人会聚在一起，持续不断生产出头部内容。我们坚信，最终驱动企业不断向前的是一致的价值观。

澎湃新闻：今年影视市场受到了多方面因素的影响，而且个别因素对未来的影响也是比较长期的。想了解一下柠萌接下来对此有没有做出一些战略性的调整？

陈菲：在内容战略方面，我们最大的坚持是只做头部内容。在头部内容里面，原本我们是做台网大众的头部长剧集，酝酿两年后我们今年也会发力开发纯网的圈层头部短剧集。相比长剧集针对最广泛的大众用户，具有强圈层属性的短剧集在表达上更新锐、更极致。初步尝试的三个题材包括两性话题、悬疑现实、青春言情，都比较适合承接柠萌的现实主义创作优势。另外的战略探索，还包括创新的产品形态和一些to C的商业变现方式。

（节选自澎湃新闻，2020年7月28日，
https://www.thepaper.cn/newsDetail_forward_8448232）

2020年
中国影响力电视剧分析案例二

《隐秘的角落》
The Bad Kids

一、基本信息

类型：剧情、悬疑

集数：12 集

首播时间：2020 年 6 月 16 日

首播平台：爱奇艺

豆瓣评分：8.9 分（截至 2021 年 4 月 6 日）

二、主创与宣发信息

出品公司：爱奇艺

编剧：胡坤、潘依然、孙浩洋

原著：紫金陈

导演：辛爽

总制片人：戴莹、何俊逸

制片人：卞江、卢静、杜翔宇

发行人：邹米茜、申玉祺、林垦

主演：秦昊、荣梓杉、史彭元、王圣迪、张颂文、刘琳、芦芳生、李梦、黄米依、王景春

摄影指导：晁明

摄影：陈芝臣、刘政江

剪辑指导：路迪

美术指导：李佳宁

执行美术：陈震、李聪

灯光指导：孙坤亮

配音导演：章斌

三、获奖信息

2020 抖音娱乐年度大赏·抖音年度品质剧集（获奖）

第十六届中美电视节年度最佳网剧（获奖）

第十六届中美电视节年度最佳男主角秦昊（获奖）

釜山国际电影节最佳新人男演员荣梓杉（获奖）

第三届"初心榜"剧集单元——2020 年度五大青年导演辛爽（提名）

第四届网影盛典年度最佳剧集（获奖）

现实、叙事、视听：中国悬疑短剧的新突破

——《隐秘的角落》分析

《隐秘的角落》作为由爱奇艺打造的迷雾剧场推出的第二部悬疑剧，改编自作家紫金陈的推理小说《坏小孩》，向观众讲述了在一个沿海小城市里，三个小孩子在六峰山景区无意间拍摄下一起谋杀案，由此陷入一场致命的游戏旋涡中的故事。纵观全剧，通过悬疑叙事与家庭伦理的有机结合，《隐秘的角落》以跌宕起伏的情节设置、紧凑的叙事节奏以及冷峻的视听语言呈现了一个扭曲的暗黑童话。在塑造主要人物和讲述基本故事的同时，该剧审视了人性之恶的因果逻辑，并表达了对现实社会的反思和对理想社会的憧憬。

2020年6月16日，《隐秘的角落》在爱奇艺迷雾剧场播出，上线仅半个月便在社交媒体平台上引起广泛讨论。截至2021年3月，《隐秘的角落》豆瓣评分仍保持8.9分的高分，并成功入围2020年度豆瓣评分最高话语剧集TOP10。话题"隐秘的角落热播"位居2020年娱乐影响力榜第20位，截至2021年3月28日微博话题"#隐秘的角落#"阅读量达到56.7亿，话题讨论度205.7万。根据2021年2月28日微博官方账号提供的数据显示，《隐秘的角落》创下24小时内电视剧领域热搜榜上榜次数最多的纪录，热搜总值超过20亿，视频播放量超10亿次。在上线后10天内，上榜热搜词达59个，2020年6月25日会员大结局日一共获得20个上榜热搜词。借助爱奇艺视频平台和发达的互联网，《隐秘的角落》无疑成为2020年国产悬疑涉案剧中最具影响力的一部，同时也为国产悬疑涉案类型电视剧打开了一条新的发展道路。

《隐秘的角落》能够在悬疑涉案剧中成功"出圈"，不仅因为其缜密的叙事和精良的画面制作，还由于在讲故事的同时折射出中国社会的现状以及困境儿童群体所面临的困难，启发社会公众对破碎家庭及其子女的关注。正如尹鸿教授所言，《隐秘的角落》"将一个'悬疑'故事拍得具有社会意义和人性深度，表达了对青少年成长的关注、对人性

善恶的理解。作品既敢于触及社会、家庭的敏感问题，直面人性的角落，同时也表现出社会的光明、爱的温暖。残忍中有伦理分寸，角落里有阳光照射，从而成为2020年度至今为止最受关注的一部剧集作品"[1]。由此，本文旨针对《隐秘的角落》的叙事方式、人物塑造以及对现实社会的呈现进行更深层次的讨论。

一、人格面具与暗黑童话下的人物建构

（一）恶之起源：人格面具下的角色塑造

基于弗洛伊德精神分析学理论，荣格形成了一套独特的心理学分析理论体系，即原型批评理论。在原型理论中，荣格将集体无意识作为最重要的组成部分，他认为："个人无意识的内容主要由带感情色彩的情绪所组成，它们构成心理生活中个人和私人的一面。"[2]这种集体无意识的原型理论被广泛用于文艺批评，比如荣格就曾指出："作品的题材总是来自人类意识经验这一广阔领域，来自生动的生活前景。"[3]这与文学作品存在的意义相匹配，文学的本质是集体无意识的原型的体现，也是超脱人类经验意识范畴的集体无意识的代表，文学的内核在于它不再局限于创作者或者受众个人的生活背景或经历，而是创作者的内心和集体受众灵魂之间产生的深度交流。荣格的原型理论中提出了阴影人格、人格面具、阿尼玛以及阿尼姆斯"灵魂"原型、自性型原型以及以智慧老人为形象代表的精神型原型等原型意象。

人格面具这一概念来源于古希腊"面具"一词，而面具发源于古希腊以及中世纪的狂欢文化，是指古典希腊戏剧中演员佩戴的或滑稽或悲伤的面具，是戏剧编剧和导演用来模拟形象的一种方式。人格面具作为真正自我的掩饰包裹在人性的最外层，是为了迎合外部他人的期许和希望而做出的一系列违背人性本质的行为。如果将自我比作一枚硬币，一面代表着真正的人性本质，而另一面则是人格面具下的人格，人性本质与人格面具相互对立。荣格的原型理论在人物性格分析中有着重大的意义，其在《原型和集体无意识》中提出人格面具的概念并认为："人格面具是个人适应世界的价值理念或者他用

[1] 尹鸿：《国产剧集：短小不是目的，精悍才是追求——从"迷雾剧场"〈隐秘的角落〉谈起》，《中国艺术报》2020年7月13日。
[2] ［瑞士］荣格：《心理学与文学》，冯川、苏克译，北京：生活·读书·新知三联书店1987年版，第5页。
[3] 同上。

图1 朱朝阳在糖水摊

以对付世界的方式。"[1]人在社会化的进程中常常做出妥协,为了实现更好的个人价值和目标,或是迎合他人的目光,往往会下意识地隐藏自己不想被他人所知道的一面,所以说"人格面具不是真实的存在,而是人与社会之间关于人应该如何行事所达成的一种妥协,从某种意义上来说人格面具其实是一种伪装"[2]。此外,荣格还认为,人格面具具有灵活性和可行性,是在人的发展进程中,在自我认同的驱动下,自我选择所需要扮演的形象或是角色。人格面具与原型中的另一意象(即阴影原型)相对,人们常常在选择粉饰和假装人格面具的同时隐藏自己的阴影或是浅层次的形象。在现实情况下,如果将自我认同过多地带入人格面具中,相对应的阴影就会更加阴暗,人格面具就不再是美好的粉饰,而会被迫变成无法摆脱的黑暗。如果无法平衡自我认同和人格面具之间的关系,阴影会在社会压力的制约下无限放大,人们也被迫更加依赖藏在人格面具之下的状态。于是,人格面具与阴影面具的这种相互纠葛最终会导致人性的扭曲、恶的产生。

《隐秘的角落》对原著《坏小孩》进行了改编和再创作,触及家庭以及社会现实问题,通过亲情的烘托而直面人性,并让人物角色的塑造更富有柔情。剧中人物都在自己特定的成长环境下努力逃脱所处的困境,满足人格面具理论中所提到的灵活性和多面

[1] [瑞士]荣格:《原型与集体无意识》,徐德林译,北京:国际文化出版公司2011年版,第98页。
[2] [美]史蒂文斯:《简析荣格》,杨韶刚译,北京:外语教学与研究出版社2015年版,第157—158页。

性。主要人物在故事发生的社会和时代背景下所呈现的个体的个性化心理特征与荣格的原型理论中所建构的人物性格分析架构基本契合。朱朝阳的人格面具是三好学生以及家中懂事的乖孩子,张东升的人格面具是尽职尽责的老师和体贴入微的好丈夫、好女婿,普普和严良的人格面具则是懂事的孩子。每个人都面临着来自家庭、学校和社会多方面的压力,人格面具成为他们逃避现实、粉饰生活的手段。然而,随着来自多方面的压力的增加,完美的平衡被打破,阴暗面逐步占领人格面具的向阳面,恶慢慢累积并最终爆发。本文基于原型批判理论下的人格面具原型,对剧中主人公朱朝阳和张东升的人物性格做进一步的分析。

1. 朱朝阳

剧中主角朱朝阳以学霸身份进入观众的视线,但随着剧情的发展,观众不难发现朱朝阳一直生活在一个复杂的家庭背景中:父母离异,父爱常年缺失,而母亲只关注朱朝阳的学习成绩是否突出,使得朱朝阳得到的母爱并不是他所想象的正常、温暖的母爱,而是畸形的爱。在学校里朱朝阳性格软弱,经常受到同学的排挤,甚至是霸凌。朱朝阳的人格面具十分简单:一个乖巧的儿子和认真刻苦的好学生。但朱朝阳所生活的环境导致他渴望来自父母的爱,渴望来自同学、朋友的关心。长此以往,爱的缺失使朱朝阳内心压抑,不善于沟通和表达,不会拒绝,委曲求全,只有优异的成绩和卑微的姿态能换来他想得到的爱,同时也能在最大限度上保护好自己。但事与愿违,事情并没有朝着朱朝阳希望的方向发展。当继母王瑶在监控中发现朱朝阳之后便开始怀疑他是杀害朱晶晶的凶手,朱永平也在妻子的影响下开始怀疑自己的儿子。他打着带朱朝阳吃甜水的旗号,将录音笔藏在皮包里,打算探探儿子的口风。当朱朝阳发现藏在皮包里的录音笔时,他内心复杂,但更多的是反感。剧中父亲给朱朝阳的糖水中混了只苍蝇,恰到好处地反映了此时朱朝阳的内心情绪。然而,朱朝阳戴着人格面具,并没有直接表现出来,而是淡定地对父亲说:"即使自己被怀疑也没有关系,如果死的是我就好了。"虽然朱朝阳表面上看起来平静淡定,但是从发现录音笔的那一刻起,人格面具被击碎,朱朝阳苦苦经营的好孩子形象并没有被认可,父亲的这个小举动让他的努力全都白费了。这样一来,内心的压抑和现实的压迫让属于朱朝阳的善恶天平逐渐向恶的一方倾斜,人格逐渐扭曲,隐藏在人格面具下的恶人角色慢慢地显现出来。

(1)杀死妹妹的"真正凶手"

朱晶晶作为朱朝阳同父异母的妹妹,夺走了原本属于他的父爱。加上继母的干涉造成了朱朝阳父爱的缺失,让他在家庭中处于十分边缘的位置。父亲朱永平带着朱朝阳去

图2 《隐秘的角落》主人公宣传照

商场买新鞋子时,继母王瑶的冷嘲热讽加上父亲对朱晶晶的偏爱,让朱朝阳心生嫉妒,也让恶的种子深深地埋在他的心里。他不经意间向普普提起这些事,但在少年宫看见普普跟踪朱晶晶到天台时,由于人格面具的驱使,朱朝阳先是阻拦,但接下来看到朱晶晶的哭闹,以及意外坠落被窗沿挂住时,朱朝阳并没有采取任何行动,他没有伸手去救妹妹,而是眼睁睁地看着她错过最佳救助机会坠下楼去。朱晶晶的坠楼看似意外,但不管是间接让普普对朱晶晶产生负面看法,还是最后没有伸手拉住坠楼的朱晶晶,都让朱朝阳的一举一动成为整个坠楼事件背后的幕后推手。

(2)隐藏的"悲剧谋划者"

朱朝阳、严良和普普在录下张东升犯罪证据的视频时就在不经意间成了一根绳上的蚂蚱。起初,三个孩子还步调一致,但当严良劝说朱朝阳在拿到张东升给的30万元之后就去公安局举报时冲突出现了。朱朝阳担心事情暴露,便开始有了自己的想法,他开始策划一些对严良不利的细节。首先,他在洗手间里有意识地让张东升知道严良要求他复制一张相机的存储卡,让张东升的报复目标指向严良。其次,在激起张东升对严良的报复火花后,普普的死亡也让严良对张东升充满了憎恶。最后,朱朝阳又将他与张东升见面的地址暴露给严良,最终导致严良被张东升意外杀害。

2. 张东升

在剧情的开端,张东升以一身清爽的白衬衫和一副精致眼镜的外貌形象亮相,整个

人看起来阳光、老实，毫无杀伤力。在妻子及妻子家人面前，张东升戴上了好丈夫和好女婿的人格面具。但从家庭聚餐以及与岳父岳母的对话中，观众不难看出，张东升在家庭中一直处于卑微的地位，这种差距让推岳父岳母坠山的故事情节被恐怖感所笼罩。后来张东升为了掩饰自己的预谋杀人，在妻子面前更是佩戴上人格面具，用极度悲伤获得妻子的信任，从而逃过了法律的惩罚。

作为由小说改编的影视剧，《隐秘的角落》将小说中的人物心理刻画外化为观众能够直接捕捉的可见细节，实现了由抽象文字转化为具象实物的过程。同时，张东升的人格面具也通过可见的细节展现出来，从对其外表细节的打造便可窥见现实与人格面具的反差，并展现出张东升人格扭曲的整个过程。

首先，张东升的假发是其人格面具的首要伪装。一个人的发型，尤其是秃顶能够很大程度上决定其视觉年龄。当看见一个秃顶的男子，刻板形象会很容易使我们联想到一个油腻的中年男子。张东升是一位在青少年宫任职的数学老师，面对的大多是低龄的少年儿童，这使得张东升不得不为了学生的心理接受程度而戴上假发。在第二集中，张东升在镜子面前摘下假发，我们很难将镜头前这个秃顶男性与他平日里精神抖擞的样子联系起来。张东升走进卧室，望向墙上挂着的结婚照片，照片中的张东升一如往日模样。这时镜头切换，左边是没有戴假发的秃顶张东升，右边则是阳光的充满知识分子气质的张东升，两者形成了巨大的视觉冲击，这也正是人性本质和人格面具互相对立的具象化表达。剧中张东升只有在洗澡的时候才会拿下假发，其余时间甚至在妻子面前都不会暴露自己的本来面目，这体现了张东升深深的自卑感。假发是张东升人格面具的具体体现，这副面具不仅是对其外貌缺陷的隐藏，同时也遮住了其内心的自卑和不为人知的支离破碎的生活。

其次，张东升的微笑同样是其人格面具的具象化表达。张东升的微笑常常挂在脸上，只有在他独处的时候才会露出阴郁甚至有些凶狠的表情。在他人面前，为了迎合不同的场合，张东升不得不戴上这副"微笑"的人格面具。在陪岳父岳母爬山时，即使得到了与预期背离的答案，张东升仍然是带着微笑并询问："您看我还有机会吗？"在亲戚面前被各种冷嘲热讽，他仍然能够面带微笑应付所有人，表现得十分坦然。只有到了卫生间他才卸下微笑，用冷水洗脸，一边洗去痛苦，一边让自己保持镇定。得知自己犯罪的证据被三个孩子的摄像机记录下来，张东升依旧能够笑着跟孩子们进行交易，一点都没有大难临头的紧张感。显然，微笑这一人格面具已经成了张东升内心压抑的保护伞。他的微笑使他避免了一系列正面冲突，并成功扮演了一个老实柔弱的好人，甚至逃

脱了法律的制裁。他用这一人格面具隐藏了所有内心最真实的情绪，表面看起来平静如水，微笑面对一切，内心实则波涛汹涌。这种情绪的压抑使其人性本质无法得到释放，无处安放最真实的自己，在混乱中丢失了自我，最终导致性格的扭曲，伤己伤彼。

当张东升的人格面具被撕碎时，其人格就开始变得扭曲。由于长期压抑，人性本质无法得到复原，而粉碎张东升人格面具的就是三个孩子手中无意间录下的视频，这让他彻底失去了人格面具的庇护，完全落入偏执的复仇之中。在杀害岳父岳母之后，张东升暂时逃过了法律的制裁，看似风平浪静，但后续事态一旦无法掌控，他的人格面具就变得不堪一击，陷入扭曲的人格之中。当三个孩子拿着视频再次威胁他时，张东升觉得虽然付出了金钱和努力，但依旧被三个孩子牵着走，他开始缺乏耐性，逐渐崩溃，变得十分愤怒。第11集中，张东升与王立发生争执，在尝试从王立车中拿出钱时被当场发现。此时人格面具仍然存在于张东升身上，他并没有说谎或是逃避，而是向王立坦白、求饶，并且在王立开始殴打他时没有反抗。但当张东升的眼镜被打掉，原本属于他的人格面具被狠狠地摔在地上的时候，张东升毫不犹豫地一刀捅向王立，并补上几刀，彻底要了王立的命。也就是说，从眼镜被打掉的那一刻起，张东升那种老实的人物形象被完全击碎，人格面具也彻底崩盘，他内心压抑许久的恶被释放出来，扭曲的内心也不再躲藏。

在剧情的最后，张东升付出了应有的代价，朱朝阳成为唯一从死亡中逃脱出来的幸存者。但朱朝阳的幸存或许是张东升的终极复仇，他要让朱朝阳带着负罪感苟且地活着，就像他一样。在凶杀案结束后，失去父亲和朋友的朱朝阳依旧能够开心地向母亲展示成绩优异的试卷，没有一点悲伤，张东升的报复终究还是成功了。人之初，性本善。没有人出生就是坏人，但生活的困境、压抑的家庭环境以及混乱复杂的外界都让孩子和大人为适应现实生活而戴上人格面具，让它成为保护自己的利器。这个世界本就不是二元对立，没有绝对的善，也没有绝对的恶。当人格面具被迫撕掉，人性善恶的距离也许只是一步之遥。在这里，导演将唯物辩证法运用得十分巧妙：一个优秀的三好学生在经历了这一切后慢慢走向黑暗的深渊，一个受过教育的知识分子最终成了冷漠的杀人犯，这是全剧最大的悲剧所在。

（二）原生家庭与困境儿童群体的解读

《隐秘的角落》的故事围绕三个孩子——朱朝阳、严良和普普与杀人犯张东升之间相互对抗而展开。这是一部以儿童为主要视角的悬疑剧，将儿童作为故事情节描绘的主要群体；而随着剧情的发展，人物性格转变的背后都多多少少被家庭背景所影响。该

剧将原生家庭的叙事逻辑纳入以社会困境儿童群体为主体的话语当中，深刻反思了当今社会家庭以及困境儿童的现实问题，并呼吁对困境儿童的关怀以及加快社会保障机制的建立。

原生家庭，特指家庭中的儿女并未组成新的家庭，仍与父母生活在一起的家庭，是最初状态下的家庭。原生家庭的概念可以追溯到早期的精神分析学派。弗洛伊德认为，成年人许多问题的产生大多可以追踪到童年，童年的经历往往可以影响一个人的一生。家庭作为社会的缩影以及孩子成长的最初场所，成为儿童社会化的起点，父母教导及其与孩子的沟通交流方式是儿童生活基本保护、社会性生成和价值观产生的主要影响因素。此时，原生家庭不只是一个人身体成长的空间，也是情感学习的最初场所。2019年热度和口碑双丰收的电视剧《都挺好》，通过对苏家三兄妹的刻画以及成年后生活的描绘，首次深入探讨了原生家庭问题对一个人成长经历的影响，揭开了生活的伪善，将原生家庭的矛盾直观地呈现给观众。而《隐秘的角落》再次将原生家庭问题融入故事中，并将家庭伦理融入对困境儿童群体的描绘中。

困境儿童指代因各种情况需要获得特殊帮助的儿童，其中包括孤儿（含弃婴）、事实无人抚养儿童、流浪儿童、受暴力侵害儿童、残疾儿童、艾滋病感染儿童、患重病或罕见病的儿童等群体。其中，事实无人抚养的儿童又包括父母一方死亡、另一方失踪或弃养的儿童；父母双方均为服刑人员，或一方服刑、另一方弃养的儿童；父母双方均患重病的儿童以及父母均患重度残疾的儿童。[1]剧中的三个孩子都符合社会困境儿童群体的定义，朱朝阳属于单亲家庭，严良属于事实无人抚养儿童中父亲服刑的儿童，普普也属于事实无人抚养儿童，严良和普普从福利院出走的同时成为流浪儿童。

朱朝阳，父母离异，与工作繁忙的母亲生活在一起。母亲周春红是典型的成绩至上的家长，她对朱朝阳的关心都是基于朱朝阳的学习成绩，对于朱朝阳人格养成以及人际交往方面关心甚少。即使老师旁敲侧击地提醒周春红关注一下朱朝阳的社会交往以及与同学的关系时，她也不以为然，不仅继续拿朱朝阳的成绩来反驳老师，甚至觉得老师是在耽误孩子在学业上的发展。虽然周春红在生活中会给予朱朝阳一定的关爱，如送牛奶以及提醒他少摄入垃圾食品等，但不难看出由于工作繁忙，周春红很少能在家里陪伴朱朝阳，对于朱朝阳日常的了解也只是靠朱朝阳的一面之词。在看似温馨平静的母子关系背后，其实是错误的家庭教育理念和陪伴的缺位。朱朝阳的母亲只追求成绩而忽视了朱

[1] 陈鲁南：《"困境儿童"的概念及"困境儿童"的保障原则》，《社会福利》2012年7月。

图3　朱朝阳在数学补习班

朝阳在课本以外的世界中的成长，对朱朝阳社会化成长和人格心理发展的忽视导致其性格越发内向，不会与外界沟通，最终导致性格黑化、内心扭曲。

　　严良，父亲因吸毒被抓，母亲很早去世，只能被送入儿童福利院。严良的父亲即便精神出现严重问题，依然忘不了儿子，更忘不了对儿子的愧疚，所以他迟迟不肯见严良。严良从福利院逃出来的第一件事就是找到父亲寻求帮助，也能够体现出在父亲入狱前严良和父亲的关系融洽。这样的家庭氛围让严良成了一个心怀感激且温暖柔软的孩子。福利院的朋友普普需要筹钱救弟弟，严良第一时间选择带普普离开，并一路上保护着妹妹。回到家乡时也没有忘记曾经帮助过他的警官老陈。但在离开家庭和学校进入福利院之后，家庭教育逐渐缺失，价值观和道德观都受到周围环境的影响，开始了一系列违背道德和法律的行为，如编造身份证号、偷窃、勒索等。严良性格的养成不单单是因为家庭教育的缺失，更多的是被周遭的社会冷暖所改变。当严良跑出来寻求帮助时，他找到了父亲的好友张叔，为了能够得到相应的支援，严良毫无顾忌地将事情的来龙去脉坦白给张叔，但换来的不是想象中的帮助而是张叔的恐吓，差点被抓进警局。刚回归社会的严良感受到背叛和人情的冰冷。老陈虽然十分关心严良，但每次遇到事情，对严良的态度都过于不耐烦，经常通过恐吓和吓唬让严良服从，使得处于青春期且缺乏安全感的严良产生了严重的逆反心理。家庭教育的缺失、社会关怀的缺位以及不正确的教导方式都让这个本就缺乏安全感且对自己和世界失去信心的孩子在逆反的

图4 三个孩子的概念海报

道路上越走越远。

　　普普,父母双亡被送入福利院,还有一个患病的弟弟,她与严良从福利院逃走就是为了给生病的弟弟筹集医疗费。这个看上去年纪不大的小女孩,内心却有着与年龄不符的成熟。随着剧情的发展,不管是弹幕讨论区还是社交媒体平台,网友围绕"普普是个心机女孩"展开了热烈的讨论,普普的内心世界也成为《隐秘的角落》隐藏的故事暗线。初次结识朱朝阳,不管是在朱朝阳家借用电话,还是第二天早早离开,以及帮助朱朝阳清理鞋子,都让普普感受到朱朝阳的防备之心。但她通过不同的细节感化并讨好朱朝阳,体现出普普内心细腻,能够察言观色,情商很高。普普与年龄不符的成熟是其在社会上得以生存的重要手段,小小年纪因为没有父母的关爱而被迫早早走进社会,感受社会冷暖,也深深地被周围环境影响,成为一个城府很深的"小大人"。在普普的身上再一次印证了孩子的社会化发展与家庭教育、亲缘关系之间存在着很大的关联,而家庭之中爱的缺失则是这些孩子剑走偏锋的主要原因。

　　回望近年的国产影视剧,不乏以儿童为主的家庭叙事作品,塑造了不少典型且个性鲜明的青少年形象,如《小欢喜》中的方一凡、乔英子和季杨杨,以及《小别离》中的方朵朵等,这些青少年形象都从不同角度揭示了正确的家庭教育对孩子一生成长的重要性。《隐秘的角落》则向观众描绘了缺少家庭关照的困境儿童在社会环境中所面临的重大难题,将困境儿童这一新群体带入大众视野之中。剧中的三个儿童主人公都长期处于不完整的原生家庭成长环境以及混乱的社会大背景之下,逐渐因为缺乏关爱而走向黑

图5　三个孩子拿回相机后感情升温

暗。该剧借助儿童的主观视角和悬疑剧情，反映了我国仍处于社会转型发展时期，家庭与个体并未趋于稳定的现实状况，描绘了困境儿童及其家庭所面临的社会问题，并借助网络展现给大众。在深入讨论的同时引发大众的广泛思考，并呼吁社会完善对此类儿童群体的福利和保障机制，让这些孩子走向正确的人生道路，而不是陷入黑暗的社会泥潭中无法自救。

二、叙事结构、冲突与风格

（一）多线并行的复合叙事模式

电视剧的横向结构一般分为两种：一种为单线结构，即围绕主人公的命运这一条故事线展开；另一种则为复合式叙事结构，剧情围绕多个主人公的命运展开多条故事线索，平行发展，又相互关联，形成有机整体。[1]悬疑剧为了把握强有力的故事节奏，多采用多线并行的复合式叙事结构，一条贯穿故事始终的主线伴随多条与主人公相关的副线，主线与副线看似平行发展，但又互相关联。《隐秘的角落》也采用了这种"1+N"式的复合叙事模式。故事的主线围绕张东升与朱朝阳、严良、普普之间因一段杀人证据

[1]　陈晓春、李京：《剧本医生：电视剧项目评估与案例剖析》，北京：人民邮电出版社2019年版，第106页。

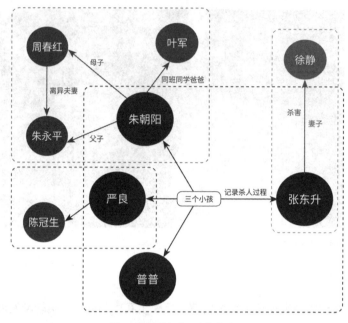

图6 《隐秘的角落》人物关系图

的录像相互对抗而展开。故事的副线则是对与这四个人物相关联的故事情节的叙述。譬如，张东升谋害自己的妻子、朱朝阳的妈妈周春红和继母王瑶之间的纠葛、朱朝阳的妹妹意外坠楼、严良与警官老陈之间的故事等。通过人物关系图，我们发现这种复合式叙事模式能够很好地将故事中的人物关系串联起来，使得剧情更加连贯紧凑。

除了故事中真实人物所建构出的故事副线外，片头曲中的序幕动画故事也是这部剧独特的故事暗线，即三个小人被一个恶魔追赶，最后只有一个小人留了下来，其余两个小人都消失不见了。这个序幕动画影射了三个孩子和张东升的最终结局，只有朱朝阳幸存下来。此外，在第10集的序幕动画中，三只小鸡受邀到狐狸家中，被狐狸困在房间里并隐隐传来肢体冲突的声音。声音消失后狐狸开始做饭，窗外有三块头骨，但仔细看其中有一个是狐狸的头骨。这引发了观众的猜想，怎么狐狸的头骨摆在那里，还有另外一个狐狸在生火做饭？这暗示了朱朝阳幸存下来，但是活成了张东升的模样，所以在一只狐狸、两只小鸡死后，剩下的一只小鸡也变成了狐狸。以序幕动画的形式影射故事悬念是本剧的一大亮点，不仅辅助推动了故事情节，也在剧作开端设下悬念，迅速吸引观众并激起继续观看的欲望。

这种多线并行的复合式叙事模式不仅能够加强故事情节的节奏、理清人物关系，并且能够设置悬念，在故事线或人物关系的交叉点提供一定的线索，给整个剧情增添戏剧张力，产生真实的紧张感。

（二）剧情冲突的建构与悬念设置

戏剧作为以人为对象的艺术表达形式，每一部作品都是把个人置于特定的情境中，通过不断的戏剧冲突来刺激人物的欲望，使人物产生新的行动，直到人物命运发生重大转折。[1]这不仅是电视剧情节产生的基本原理，也说明了戏剧冲突是情节发展的内在动力。悬疑剧本身充满尖锐复杂的戏剧冲突，通常采用悬念设置作为最主要的叙事方式。悬念源自冲突，是对冲突的一种隐瞒。在《希区柯克与特吕弗对话录》一书中，希区柯克对悬念设置进行了一番解读，他认为："创造悬念的艺术同时让观众进入影片，'参与其中'。在这个范围内，拍摄一部影片不再是两人（导演+他的影片）游戏，而是三人（导演+他的影片+观众）游戏，而悬念就像……一种诗意的方法，其目的是进一步使我们激动，让我们心跳得更剧烈。"[2]这样的悬念设置可以在叙事过程中吸引观众的注意力，能够勾起观众对于故事情节以及人物命运发展的好奇心。《隐秘的角落》这部典型的悬疑涉案剧通过不同的细节隐喻、全知视角以及强情节结构成功地为观众建构起多重悬念。

首先，《隐秘的角落》采用了与其他悬疑涉案剧不同的全知视角叙事，将所有人物关系以及事件细节都暴露给观众。在诸多悬疑涉案剧中，导演惯用先知视角或是全未知视角，前者为观众知道而人物角色不知道，后者则是观众和人物角色都不知道事件的真相或故事的结局走向，观众与人物需要共同探索。相较于这两种视角，全知视角能够更加直观和完整地讲述整个故事。《隐秘的角落》中的核心情节已不再是寻找案件发生的起因、经过和结果，而是探索主要人物的生活背景、人物心理、人物性格特征以及作案动机等。在该剧中，观众虽然占据了全知视角，但并没有站在上帝的高度上，因而仍需要围绕朱朝阳的性格、张东升为何杀人以及最后主要人物的存亡进行一番探索。导演将故事明线展现给观众，但需要观众通过对于细节的拼凑去寻找藏在故事里的线索。随着故事情节的发展，观众不断地提出疑问，剧情不断地解答观众的疑问，整个过程循环往

[1] 陈晓春、李京：《剧本医生：电视剧项目评估与案例剖析》，北京：人民邮电出版社2019年版，第100页。
[2] [法]弗朗索瓦·特吕弗：《希区柯克与特吕弗对话录》，郑克鲁译，上海：世纪出版集团2007年版，第5页。

图7　与张东升在街上相遇

复,使观众始终与剧情一同活动,实现了希区柯克所说的"三个人的游戏"。

其次,《隐秘的角落》采用强情节叙事,在开篇设下悬念,奠定了整部剧的发展节奏。剧情在开篇之后的三分钟内,便向观众展现了张东升在山顶帮岳父岳母调整拍照姿势,顺手将两人推下悬崖的骇人故事。这段情节作为首集故事的引子,是整部剧最紧张恐怖的段落,在短短三分钟内就将观众迅速带入观剧的氛围内。2019年上海网络视听季活动现场,"留住用户"成为网络剧创作方与播出平台方多次提及、强调的概念。所谓"黄金七分钟,生死前三集",即指"有40%的用户会在前三集弃剧,在第一集弃剧的用户中,又有35%的人会在前七分钟内弃剧。观看完一开始的七分钟后,用户拖拽、倍速观看的比率会激增20%"。而观众留存与网络剧的播出载体有关,数据显示,我国网络视频收听收看设备进一步向手机集中,选择用手机追剧的用户高达75%。同时,屏幕越大,追剧时长越长;在手机、平板电脑、笔记本电脑、电视这几大媒介中,手机用户的日均追剧时长是最短的。《隐秘的角落》在剧情的最开端就用悬念设置抓住观众的心理,激起观众想要探索人物未来命运发展路线的欲望,成功地留住了观众。

最后,《隐秘的角落》运用了大量的细节隐喻。《隐秘的角落》通过光影的隐喻、视听空间的隐喻、人物关系的隐喻等为观众建构起一个丰富的悬念世界。《隐秘的角落》从始至终都将色调融入叙事中。故事发生在南方小城湛江,整个画面将南方小城夏天的潮湿感通过色彩勾勒出来,在一开始就交代了整个故事的背景。接下来,随着剧情的发

图8　张东升在家中接到孩子们的电话

展,剧中每个人物都有着相应的颜色设定。比如,与张东升和朱朝阳相关的剧情中频繁出现白色。朱朝阳在剧中一直穿着因成绩优异父亲奖励的白色运动鞋,而白色也代表了朱朝阳一开始也是一个单纯善良的小孩子。但同父异母的妹妹故意踩脏朱朝阳的白鞋,给崭新的鞋面上增加了一抹黑色,这像是白纸上被滴上了黑墨一般,预示着朱朝阳后续的黑化,也暗示了朱晶晶的意外死亡。而张东升大多以白衬衫的形象出现在镜头中,无论是去爬山推下岳父岳母,亲手换掉妻子的药致其死亡,还是最后大型命案现场被当场击毙,都穿着干净的白色衬衫。白色本象征着干净、纯洁、善良,运用到这两个主人公的设定上颇有讽刺的意味。此外,剧中通过绿色暗示着朱朝阳母亲周春红的感情变化,周春红因丈夫出轨而离婚,所以在他们居住的房子里出现了大量绿色的背景墙,展示出第一次婚变的原因;当周春红遇见景区主任开始新一段感情,但又因照顾朱朝阳的感受而不得不分开时,她身穿绿色裙子、搭配绿色丝巾,预示着这段感情的结束。

张东升和朱朝阳的名字和关系都暗含着隐喻。首先,"东升"和"朝阳"都是寓意阳光、积极向上的字眼,但这样的名字用在两人身上便形成一种暗讽。其次,张东升和朱朝阳原本属于师生关系,但这里的师生关系不仅仅是教会课本知识,张东升将残忍手段也教给了朱朝阳;而朱朝阳的确是一个聪慧的孩子,学习课本知识如此,领会人性的残忍也是如此,于是他很快便学会如何巧妙地抓住机会得到自己想要的,并除掉一切对自己不利的。

文本的互文性同样是一种隐喻的方式。比如，剧中出现了电视剧《还珠格格》以及电影《追击》等影视作品的段落，这种剧中画、画外音的表达方式打破了传统的视听空间，在本剧中被赋予隐喻的含义。张东升独自在家与三个孩子交涉时，客厅的电视机里传来这样的台词："一个条件，主要三十万两银子，去救赎，另一个条件就是要得到你这把剑，去和他交换。"之后张东升对着三个孩子说："我早就跟你们说过，我本来不想伤害你们，是你们逼我的。"在这里，电视机里播放的电影同张东升及三个孩子所处的剧情时空形成了互文关系：电影中提及的三十万对应三个孩子索要的三十万，而电影台词中的救赎与普普救弟弟对应，三个孩子手中的相机则与电影台词中的剑相呼应，同时也暗示了张东升因外界的压力从善走向了恶。又如，《还珠格格》在剧中出现的片段是紫薇对小燕子说："你快下来，你不要爬那么高，好危险。"这句台词暗示了朱晶晶的意外坠楼。

剧中这些细节隐喻、全知视角以及强情节结构，使《隐秘的角落》的叙事节奏更加紧凑，并顺势埋下悬念，促使观众随着剧情一齐思考，发掘这些细节，从而能够在短短的剧集篇幅中抓住观众的注意力，激起继续观看的好奇心。

（三）"跌入兔子洞"式的情感弧

亚里士多德认为，引发情绪反应对于故事的讲述是非常重要的。现代电影制作和故事写作沿袭了先哲的这一思想，旨在激发观众的情绪反应。几个世纪以来，故事的情感内容在很大程度上一直是人文学科研究中语言分析的一个重要课题，自然语言处理（NLP）和计算叙事学的最新进展能够有效地促进学者使用科学技术对故事进行情感分析。库尔特·冯内古特（Kurt Vonnegut）是最早使用信息技术分析故事情感内容的学者之一。他不仅创造了"情感弧线"这一术语，还将其可视化于二维空间中，将其定义为故事时间（横轴显示的是"开始—结束"）和情感变化过程（横轴显示的是"负向—正向"）之间的对应关系。[1]最近，来自佛蒙特大学计算故事实验室的一组研究人员对亚里士多德和冯内古特的方法进行了扩展和推广，他们使用NLP方法绘制了一个过滤数据集的情感变化过程，该数据集由古腾堡计划的1327部数字小说组成，并确定了六条描述所有这些故事的情感弧线，分别为"平步青云"类（情感轨迹为持续的情绪上升）、

[1] Root R L, Vonnegut K. Palm Sunday: An Autobiographical Collage. *Michigan Historical Review*, 1982, 8/9(2/1):81.

"江河日下"类（持续的情绪下降）、"跌入兔子洞"类（先下降后上升）、"伊卡洛斯"类（先上升后下降）、"辛德瑞拉"类（上升—下降—上升）、"俄狄浦斯"类（下降—上升—下降）。[1]英国伯明翰大学的一支行为经济学和数据科学团队结合此前对于小说内容情感的研究，采用数据科学自然语言处理方法，探索情绪是否以及在多大程度上影响消费者对媒体和娱乐内容的偏好，主要探讨好莱坞电影各种不同的情感弧线与评论、成本、题材和票房之间的关系。他们使用NLP方法绘制了一个过滤数据集的情感变化过程，数据集包含6174个电影脚本，并生成一个屏幕内容映射，以捕捉每部电影的情感轨迹。[2]然后将得到的映射组合成代表消费者情感变化过程的分组集群，以预测电影的整体成功参数，其中包括票房收入、观众满意度水平（由IMDb评分获得）、奖项，以及观众和影评人的评论数量。最终发现所有电影故事的情感弧线都由六种基本形状所主导。票房收入最高的电影通常是"情感弧线先抑后扬，人生跌入低谷之后又崛起"的故事，这种模式被研究者称为"跌入兔子洞"。在不考虑制作预算和类型的情况下，这种情感轨迹能够导致电影在经济上的成功。然而"跌入兔子洞"这一情感弧之所以能够帮助电影取得成功，并不是因为它拍出了最多"受欢迎"的电影，而是因为它拍出了最多"被谈论"的电影。本文结合先前两项研究，对《隐秘的角落》的情感轨迹进行初探，将整部剧拆分成一个个场景并人工赋予一个情感值，情感值的取值范围从1至7（负面情感为1，正面情感为7，中立情感为4），再以集为单位计算一集内所有场景情感值的平均值，最终重新赋予每集一个情感值，将12集的情感值连接成一条平滑的曲线，如图9所示。

我们发现，《隐秘的角落》的情感弧线符合先前研究所得结果中最受欢迎的"跌入兔子洞"这种情感模式。这种情感模式所包含的情感先下降后上升，先前的研究结果也表明，"跌入兔子洞"情感弧线在科幻、推理、惊悚、动画、冒险、奇幻、喜剧和家庭题材上易取得显著的票房成功，[3]其中就包括《隐秘的角落》所属的悬疑、推理类。《隐秘的角落》的情感变化使这部剧能够与大众审美吻合，并成功获得口碑、热度双丰收，取得商业上的成功。

[1] Reagan A J, Mitchell L, Kiley D, et al. The emotional arcs of stories are dominated by six basic shapes. *EPJ Data Science*, 2016, 5(1):1-12.

[2] Vecchio M D, Kharlamov A, Parry G, et al. Improving productivity in Hollywood with data science: Using emotional arcs of movies to drive product and service innovation in entertainment industries.

[3] 同上。

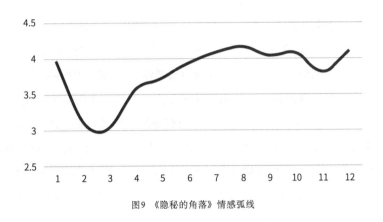

图9 《隐秘的角落》情感弧线

（四）意识的快感与听觉的狂欢

影视剧，不管是电影还是电视剧，都是按照一定的节奏来推进故事情节的发展。音乐也具有相同的特征，也是通过节奏划分小节，最终完成整首曲目。这样的特点让音乐与影视剧产生密不可分的联系，音乐让影视剧中的图像与声音的结合成为可能，同时能够高效地辅助影视剧中的图像表达其中所蕴含的情感和节奏。[1]缪尔·马西森将音乐作为影片的一部分，并将音乐形容为建筑物的不可或缺的一部分。[2]巴拉兹认为："有声电影不应该仅仅给无声电影添加声音使之更加逼真，它应当从一个完全不同的角度来表现现实生活。"这些音响、人声、音乐相互交织，既可以向观众进行直接的倾诉与表白，也可以进行间接的象征与隐喻，并给影片带来意想不到的效果。[3]不难看出音乐在一部影视剧中承担了举足轻重的角色。

《隐秘的角落》这部悬疑剧的音乐制作班底可谓阵容强大、功底扎实。首先，导演辛爽最早以鼓手和吉他手的身份加入音乐风云榜最佳乐队Joyside，成为该乐队的初创成员。2005年辛爽加入光线传媒，担任音乐总监，后又以音乐创作人的身份签约金牌大风唱片公司。2018年辛爽成为湖南卫视《幻乐之城》综艺的签约导演，并成为唯一一位多次合作的导演。辛爽通过任素汐的《时光机》、萧敬腾的《我》、李光洁的《异乡人》

[1] ［美］丹尼斯·W. 皮特里、约瑟夫·M. 博格斯：《看电影的艺术》，张菁、郭侃俊译，北京：北京大学出版社2010年版，第298页。

[2] Manvell R. *The technique of film music*, Hastings House, Pub. 1967.

[3] 孙宏吉、路金辉：《纪实叙事隐喻反思——贾樟柯电影中的媒介声音解读》，《当代电影》2017年6月。

和A-Lin的《无人知晓的我》成功向业界展示了他的音乐指导实力。此外，该剧的作曲人丁可在为悬疑类型影视剧制作配乐上富有经验，无论是《踏血寻梅》，还是《暴雪将至》，丁可的音乐都不乏质感，深受极简主义的影响，尤其擅用钢琴、弦乐与电子音效来营造黑白电影般的艺术氛围。《隐秘的角落》在两位专业音乐人的帮助下，整部剧的配乐给观众留下深刻的印象。纵观全剧，《隐秘的角落》的插曲或配乐大多以器乐为主要演绎乐器，忧郁的人声为辅，夹杂些许电子音，渲染了人物的内心戏和压抑的氛围。

影视作品中的音乐通过不同的途径巩固和加强图像的感情成分，激发观众的想象力和动态感觉，暗示或表达某些无法单独通过视觉手段传达的感情信息。[1]因此，配乐最基本的功能便是激发观众的情感反应。《隐秘的角落》的导演辛爽表示，在剧本创作阶段就将所需要的音乐制作完成，这些乐曲不只是音乐，同时也是剧情的延伸，是对整个故事的补充。作为给影视剧专门谱写的音乐，该剧采用了"米老鼠式"配乐，将音乐和剧情、动作完美契合在一起。在表现画面动感和节奏感的同时，体现出一定的情绪、基调和气氛。[2]《隐秘的角落》通过对音乐和剧情的精巧布局，使得两者相互呼应，巧妙地制造了悬疑剧最需要的紧张感，同时传达了人物的内心活动，并随时牵动观众的情感。本文选取该剧开篇第一集音乐出现的部分，展示《隐秘的角落》是如何通过音乐来实现配乐在电视剧中的功能的，如制造气氛、刻画人物、表达情感等（见表1）。

通过对《隐秘的角落》第一集背景音乐的分析，不难发现在故事开端就将音乐与剧情巧妙地融合在一起，用低沉的配乐在故事伊始就确立了整部剧的基调，营造出与剧情相符的氛围。主要人物首次登场，通过配乐展现人物的内心独白，从而在观众心中建立起对几个主要人物的初始画像，进而为后续的故事情节与剧情转折做好有效铺垫。此外，剧中所采用的配乐大多低沉，或是掺杂一些不和谐的音调，这些不和谐的因素往往暗示着正常的秩序被打破，观众会因为这些背景音乐的出现而紧张不安，这种心理状态是建立戏剧张力所需要的最理想的状态，能够将预设的戏剧效果推向峰值。

同时，《隐秘的角落》每一集的片尾曲各不相同，它们承担着相应的剧情角色，抑或将前后故事情节巧妙地衔接起来，抑或作为隐藏线索出现。譬如，在第二集结尾，朱朝阳的妹妹坠楼前，福利院跑出来的严良被警察老陈在少年宫抓到，"砰"的坠落声打破了两人的对话，两人同时向声音发生处望去，这时镜头从两人的背影跳切到两人的面

[1] [美]丹尼斯·W.皮特里、约瑟夫·M.博格斯:《看电影的艺术》，张菁、郭侃俊译，北京：北京大学出版社2010年版，第300页。
[2] 同上书，第301页。

表1 《隐秘的角落》第一集配乐以及功能解析

第一集 暑假				
序号	时间点/段	情节	背景音乐	情绪表达与氛围营造
01	01:52	张东升将岳父岳母推下山崖	《坠入爱河》	剧情一开始便制造惊悚气氛,开场就将气氛收紧,迅速将观众带入情节当中,并在开篇确立初始基调
02	26:57	老同学严良带着小女孩普普从福利院跑出来找朱朝阳	背景音乐响起	三个孩子首次同框,节奏缓慢,但也蕴含着一丝紧张,表示三个孩子还很陌生
	30:00	普普请求朱朝阳使用电话	普普"谢谢"后,背景音乐再次响起	节奏依旧平缓,但相较之前的情节,气氛中增添了些许紧张的情绪
03	30:03-30:15	朱朝阳目送普普至电话机前,普普回头望向朱朝阳,双方的行为举止都小心翼翼	背景音乐拉长	在背景音乐的烘托下,紧张的情绪持续蔓延。朱朝阳的内心情感复杂,同情、纠结、不确定交织在一起。而另外两个孩子则在步步试探,充满了不安全感与过分的谨慎
	30:09	过程中普普与朱朝阳目光对视	背景音乐中突然出现一段空灵的音调	
04	41:05-41:32	朱朝阳发现普普和严良离开后,去母亲的卧室查看贵重物品是否丢失	延续之前的背景音乐	将朱朝阳对突然出现的两个"朋友"的不信任表现得淋漓尽致
05	51:55-52:27	朱朝阳的妹妹故意将朱朝阳的新鞋子踩脏,后面说了些带有讽刺意味的话	背景音乐沉重且节奏加快,电子音效格外刺耳	电子音效的刺耳放大了后妈不经意说出的侮辱性极强的话语,同时为后续的悲剧做好铺垫
06	55:00-55:35	张东升参加家庭聚会	沉重并带有一丝压抑与反叛	通过一次家庭聚餐,反映出张东升在这个家中地位很低,压抑多时,与家庭成员的关系十分僵硬。报复的种子或许早已埋下

(续表)

第一集　暑假				
序号	时间点/段	情节	背景音乐	情绪表达与氛围营造
07	57:18—01:01:19	三个孩子在天台上交流并合影	不再沉重，但仍缺少轻松欢快	三个孩子都心事重重，各有各的烦恼，而这些烦恼与他们的年龄完全不符
08	01:04:30—01:05:30	张东升陪岳父岳母爬山，请求二老帮忙跟妻子多说些好话，尝试挽救岌岌可危的婚姻，但遭到岳父岳母的直接拒绝	背景音乐从缓和中跳出，再次变得沉重且诡异	张东升的失神和诡异的背景音乐搭配在一起，渲染了极其紧张的氛围，加上与故事开端相呼应的情节，让观众的心弦瞬间紧绷起来
09	01:08:21—01:09:08	严良和普普与朱朝阳分别	悦耳的钢琴伴奏，在严良和普普转身挥手告别时音乐节奏加快，旋律变得更加温暖	三个孩子逐渐打破陌生感与不安全感，放下心中的戒备，开始熟络起来，尝试着建立起彼此信任的桥梁

部特写镜头，本集片尾曲《犹豫》的首个鼓点就在这两个镜头的切换处响起，紧张感伴随着尖锐、刺耳的吉他呼啸而来，恐怖至极。而演唱者木马的声音中有几分低调并夹带着几分黑色的色彩，也将剧情中阴郁的气氛推向顶点。在歌声中，镜头缓慢拉近，两人的脸上虽无夸张表情，但却写满了疑惑和惊恐。伴随着压抑的片尾曲，严良内心本能的恐惧感扑面而来，此时第二集剧终。

另外，第四集中多重线索混杂，整体剧情也十分紧凑，结尾处出现了一个监控录像，朱朝阳在录像画面中出现，被朱晶晶的母亲一眼识别出来，此时气氛一下子变得诡异起来。片尾曲随即响起，瞬间加重了这种急速坠落的情绪，使剧情变得更加扑朔迷离，为观众呈现出剧中曲、曲中画的双重空间交错的即视感。在第七集中，三个孩子计划了一出调虎离山之计，悄悄潜入老陈家成功取回相机。三个人手牵着手走在巷子里，片尾曲《偷月亮的人》响起。这是全剧唯一一首较为轻快的片尾曲，前奏欢快且明媚，节奏鼓点治愈且温暖，结合三个孩子脸上露出的笑容，预示着孩子们的感情在经历了种种过后迅速升温，不知不觉中三个孩子成了同一条绳上的蚂蚱，也为接下来三个孩子的一系列行动埋下伏笔。这是一首以嫦娥奔月为故事背景的音乐，同时也预示着整部剧的发展走向不可预期，逐渐变得缥缈，私欲让事态的发展变得无法轻易扭转。

表2 《隐秘的角落》片尾曲

第一集	《小白船》
第二集	《犹豫》
第三集	Dancing With The Dead Lover
第四集	DESCENT
第五集	《因你之名》
第六集	《人间地狱》
第七集	《偷月亮的人》
第八集	GOOD NIGHT
第九集	《死在旋转公寓》
第十集	《比一个年轻人小一点的鹤》
第十一集	《昔日没有光彩》
第十二集	《白船》

此外,《隐秘的角落》中传统童谣《小白船》的多次出现也体现出导演对于音乐和剧情的精心设计与布局。《小白船》的原型是韩国童谣《半月》,原本就是一首安魂曲。日本侵占朝鲜半岛后,1922年作曲家尹克荣到日本留学,进行童谣创作并宣传救国思想。1923年尹克荣遭关押,这让他深切感受到沦为亡国奴的滋味。被释放后尹克荣从日本回到朝鲜,1924年尹克荣的姐夫去世,他看见姐姐经常一个人孤独地望着天空中出现的半月。童谣《半月》就诞生在这样的故事背景下,歌曲也充满了哀伤的味道。在本剧中,《小白船》贯穿全剧每个命案的场景,承担了推动情节发展的任务。这首朗朗上口的朝鲜民谣,也从原本曲调优美、节奏舒展,代表宁静安谧的音乐转变成一首令人闻风丧胆的"恐怖童谣"。本文梳理了《小白船》在剧中出现的位置,具体分析了导演是如何使用同一首歌曲推进故事情节和气氛渲染的。

从表3中我们能够看出,《小白船》这首配乐贯穿整部剧,每次有命案发生都会搭配这首歌曲作为背景音乐。这首歌曲每次出现不仅营造出恐怖紧张的气氛,同时还担起隐藏线索的功能。诺埃尔·卡罗尔(Noel Carroll)在《恐怖的哲学》中曾把恐怖分为艺术恐怖和现实恐怖,认为艺术作品的形象、主人公的所作所为等激起的恐怖情绪是一种艺术恐怖;辛西娅·弗里兰(Cynthia A. Freeland)认为艺术恐怖也可以是一种现

表3 《隐秘的角落》中《小白船》出现的场景及其功能解析

序号	集数	时间	情节	作用
01	片头动画		白团子	
02	片头动画		六峰山和小白船	
03	第一集	01:07:19	三个孩子到六峰山录制视频	剧情中首次出现，为后续埋下伏笔
04	第一集	01:12:20	普普看相机里的录像，发现有人被推下山崖	作为故事的开端，首先营造了紧张的气氛，《小白船》也因此成为死亡的象征
05		片尾曲		
06	第三集	02:04—03:12	序幕中，普普看着晶晶穿着一身白裙，想起了自己的父母和弟弟，在想象中哼唱起了《小白船》	作为死亡象征的《小白船》是否暗示普普的父母和弟弟也已经去世，此处埋下悬念
07	第三集	05:07—05:16	合唱团正在排练《小白船》，朱晶晶伴着这首歌曲离开了教室	这让观众很容易联想到上一集末的坠楼事件，氛围迅速收紧，节奏加快，预示着坠楼的人是朱晶晶
08	第三集	06:30—06:48	朱朝阳播放在六峰山拍下的视频，视频里播放普普唱的《小白船》	这一幕过后，张东升的妻子打来电话，《小白船》所衔接的情节皆与死亡相关，这里也是如此，为张东升妻子的溺亡埋下伏笔
09	第六集	57:40—58:32	三个孩子躺在船的甲板上仰望星空，镜头飞上云端，配着《小白船》的背景音乐，想象乘着小白船飘向月亮。最后一句歌词变成"飘呀飘呀，飘向西天"。此时大雾散开，镜头切换，画面一转，张东升的妻子徐静的尸体出现	通过背景音乐、动画与现实镜头的结合，先是让观众沉浸在童话的美好之中，随着镜头的转变，一下子将观众从天堂拉到地狱，《小白船》终究还是没有逃过一出现必有命案的魔咒

图10　张东升在数学课上介绍笛卡尔的故事

实恐怖,因为这些描写使人们如同经历了一场恐怖的场面;罗伯特·所罗门(Robert C.Solomon)认为,艺术恐怖与现实恐怖是密切联系的,艺术恐怖的客体是对思想性、认知性的真实恐怖的模仿。[1]恐怖童谣也因其独特的存在形式和表现方法,在文化创作中发挥着不同维度的作用。恐怖童谣曾在众多影视作品中频繁出现,例如,BBC电视剧《无人生还》通过传统童谣《十个小黑人》串联起不同房间内的线索;电影《招魂2:恩菲尔德吵闹鬼》利用传统童谣来创造电影故事中的新角色;电影《逃出绝命镇》则是通过开场曲童谣《兔子快跑》来影射凶手家族的行为;综艺《明星大侦探》也曾以"恐怖童谣"为单期主题展开侦探故事。恐怖童谣在影视剧作品中早已成为一种类型化音乐符号,观众已经习惯将某些程式化的音乐类型或符号与特定情景相联系,形成一定的条件反射,这也是背景音乐在作品中承担的另一个特殊角色。《小白船》在《隐秘的角落》的伊始就将其化身为死亡的符号,在后续情节中每每出现,观众便自然而然地被带入情节中,情不自禁地紧张起来,并做好命案即将发生的准备。另外,剧中《小白船》有不同的演绎版本,以稚嫩的童声和温柔的女声为主,与恐怖命案的剧情形成鲜明且强烈的对比,在整体环境和气氛的渲染下迸发出更激烈的戏剧张力。

通过这种冷峻的镜头语言以及音乐元素,《隐秘的角落》成功地构建起极简主义的

[1] J.Schneider Steven and Daniel Shaweds, *Dark Thoughts*, Lanham : Scarecrow Press, 2003, p.230.

现实图景，爆发出前所未有的戏剧张力，产生真实的悬疑感，令观众切身感受到剧情的紧张刺激。

（五）"超文本"叙事的利与弊

"超文本"这一概念由尼尔森提出，在其著作《文学机器》中初次给予超文本的解释是："非相续著述，即分叉的、允许读者做出选择、最好在交互屏幕上阅读的文本。"社会各界对于超文本的理解各有不同，但被广泛认同的一点是，超文本是一个文本从单一文本走向复杂文本，从静态文本走向动态文本。此外，超文本的突出特点有三：一是非线性或多线性；二是能动选择性；三是文本的不确定性。本雅明认为新的科学技术给艺术生产带来新的可能，也促进了艺术的革新。超文本叙事的出现印证了本雅明的想法，技术进步会促进文艺的发展和文学形式的改变。以网络技术为基础的超文本文学的出现，意味着文学叙事方面的改变。[1]《隐秘的角落》也正是借助互联网及其独特的观众解谜形式，构成了一定程度上的超文本意义的后现代主义文本。[2]

《隐秘的角落》作为悬疑短剧，故事情节环环相扣，气氛紧张而刺激。在这种情况下，很多微小的细节都会被观众发掘出来，观众仿佛一个个侦探，在导演和编剧精心策划的剧本中发掘隐藏线索，并尝试寻找能够通向真相的通关密码。每更新一集，就会有大量的解读在网络上迅速发酵，众多网友热烈地讨论、转发，逐渐形成了其独有的文本间性。譬如，普普和严良到底有没有死？朱晶晶是不是朱朝阳推下楼的？为什么在电梯中偶遇张东升的小男孩会大哭？张东升对他做了什么？片头曲中的小人动画和狐狸的故事是否与三个小孩的故事相关联？朱朝阳流鼻血与动画相照应有何深层寓意？

《隐秘的角落》中有大量未曾在剧情中被解读的遗留情节，而这种文本间性的形成则是剧情本身的缺漏和过于开放所造成的。此时原本属于导演的权力被转移给了观众。对于电视剧来说，导演和观众的关系与小说作者和读者的关系类似。在超文本中作者和读者的关系有"读者即作者""去中心化"和"交互性"三大特点。迈克尔·乔伊斯"读者即作者"的说法认为，超文本使横亘在作者与读者之间的裂隙得以消除，读者更有权力且更有积极性地去阅读，并在由文件注释、自己的文件和其他文件相链接而构建起的超文本系统中发出自己的声音；"去中心化"指读者能够随意跳跃而导致文本意义

[1] 包兆会：《超文本文学：一种新的文学形式的研究》，《文艺理论研究》2007年5月。
[2] 林秀：《〈隐秘的角落〉：恶的诞生与压抑》，《艺术评论》2020年10月。

不稳定和相互渗透的状态，超文本被认为是解构主义的具体体现，是无中心和无等级的表意系统；"交互性"则是在读者与文本相互对话的过程中形成的，作者和读者拥有平等的地位。[1]《隐秘的角落》中的超文本亦是如此，观众在观看故事时，不只是在单纯地观看电视剧本身，而是在自己的经验空间内去体验剧情。不同的经验背景会导致对于剧情的理解有所不同。观众会带着自己独有的想法去观看和感受故事情节，这时所有的隐藏细节，甚至那些原本不是重要细节的细节都会因为个人特点而被无限放大。虽然导演和编剧在创作环节中已经为假定观众埋下了最理想状态下的隐藏细节，但当把权力交给观众时，一切先前的假设都被打破，情况变得不可控。网络上开始出现观众误解和过分解读的情况。例如，对于老陈是否还活着，制片人何俊逸表示，老陈并没有死，网友好多脑洞，还都逻辑自洽，特别厉害。但其实老陈负伤之后在医院接到信息，便出来救他的小严良，最终他是负伤的状态，不代表他死了。而且，这种正义的力量还要继续温暖着、照顾着、关怀着严良以后的成长。包括最后一幕，严良与老陈交流，在老陈的呵护下，严良会有一个更好的未来。还有对于魔方三阶和四阶变化的解读，网友的猜测都带着恐怖的意味，而事实上魔方的变化只是道具师不小心将魔方道具弄坏了而已。[2]

不得不说，《隐秘的角落》通过观众在网络上的解谜在各大社交平台上引起了广泛的关注，吸引了不少关注度，潜移默化中形成一种营销和宣推模式。但是正如亚瑟斯反思性的超文本美学中所指出的，超文本的结构很容易造成交流的中断并给读者带来迷失感。《隐秘的角落》本该是一个标准的现实主义文本，但在超文本的叙事模式和文本编织以外，被赋予了游戏的内涵，被迫退化成一个关于解谜游戏的后现代主义文本。当观众过于沉浸在解谜游戏所带来的欢愉当中时，原现实主义文本所要表达的更深层的社会问题和本该引发思考的细节都将被忽略。后现代主义和现实主义的反复拉扯最终导致现实主义真正要阐述的现实意义被忽略。虽然超文本的使用确实能够带来新的观剧方式以及与传统不同的观剧体验，但随之而来的是对文本创作与表达的挑战。

[1] 聂春华:《艾斯本·亚瑟斯超文本美学思想探析》,《文艺理论研究》2016年5月。
[2] 郝继:《〈隐秘的角落〉主创透露隐藏结局：张东升死前曾留下一句话》, 2020年6月26日（https://xw.qq.com/cmsid/20200626A07BBR00?f=newdc）。

三、从《隐秘的角落》看迷雾剧场的厂牌化运营

迷雾剧场是自2020年第二季度以来由爱奇艺视频推出的悬疑剧栏目，其中包含多部悬疑题材短剧集，以对标美剧的精品化内容和全新的剧场运营模式，提升用户的观剧体验。2018年爱奇艺曾推出奇悬疑剧场并收获不少好评和关注，而迷雾剧场则是在原有基础上对悬疑类型剧集的全面升级。此外，爱奇艺还表示，迷雾剧场不仅是一个新媒体专题栏目，更是对新品牌形象的打造，即实行厂牌化运营。爱奇艺要将迷雾剧场打造成一个悬疑剧品牌，让人们在想看悬疑剧时就会想到迷雾剧场，通过品牌营销提升爱奇艺的知名度。迷雾剧场现已上线《十日游戏》《隐秘的角落》《非常目击》《在劫难逃》《沉默的真相》等剧集，播出期间在各大社交媒体平台上都收获了口碑、热度的双丰收。《十日游戏》是迷雾剧场正式上线后首部推出的电视剧，在豆瓣国产剧中获得7.3分的高分。这部剧为迷雾剧场树立了不错的招牌，并提高了知名度。随着《隐秘的角落》的上线和迅速全网爆火，网友们对于迷雾剧场有了更高的评价，并对迷雾剧场系列剧集充满了期待，为未来上线的剧集夯实了基础。本文将通过《隐秘的角落》来探究迷雾剧场的营销逻辑以及该剧在网络迅速蹿红的原因。

（一）中国悬疑短剧的工业化流程初探

对于网络视频平台来说，生产出一部头部电视剧作品难度适中，但是如何持续创作出一系列高质量作品，并打造出一个深入人心的品牌形象，是产业内需要攻克的难题。这个问题的背后体现出对于影视工业化的要求，而影视工业化的根本是标准化的制作流程。爱奇艺通过迷雾剧场来实现品牌厂牌化运营，其根本目的就是创作出专属于迷雾厂牌特色的优质内容。

首先，迷雾剧场推出的这些精品网剧如同一股"活泉"注入中国电视剧行业，逐步建立起与美剧、英剧和韩剧等对应的"中剧"概念。随着全球化影响范围的逐步扩大，大量海外优秀剧目被引入国内，海外产业化制播模式和电影化制作手法开始影响国产电视剧的制作，尤其是国产网络电视剧，从内容、品质、演员等层面都打出了大剧新标准。自2017年起，国内网络视频行业率先开始尝试超级网剧模式，借鉴美剧经验，采用专业的编剧团队和高额的资金投入，打造能够引领大众审美、探索全新风格、具有社会

图11　迷雾剧场厂牌宣传照

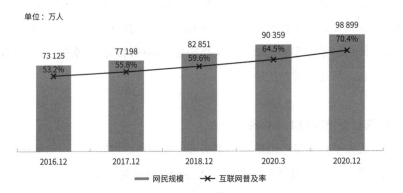

图12　2020年网民规模和互联网普及率统计图

数据来源：CNNIC中国互联网络发展状况统计调查

意义的高品质短剧集。[1]《隐秘的角落》不仅有韩三平作为监制，同时长短不一的剧集时长、多线并行的叙事模式、冷峻的镜头语言以及独立的剧集名字和单独的开篇故事，都在向着美剧的制作模式靠拢。2020年2月，国家广播电视总局在《关于进一步加强电视剧网络剧创作生产管理有关工作的通知》中提出："电视剧拍摄制作提倡不超过40集，

[1] 杨博雅：《从IP向悬疑小说到超级网剧的改编策略探析——以网络剧〈隐秘的角落〉为例》，《西部广播电视》2020年版。

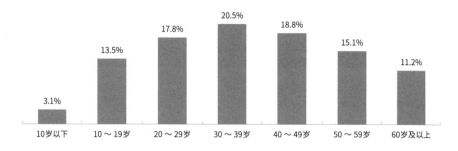

图13 2020年网民年龄结构统计图
数据来源：CNNIC中国互联网络发展状况统计调查

鼓励30集以内的短剧制作。"《隐秘的角落》只有12集的体量，短小精悍，紧随产业发展趋势。

迷雾剧场"先有剧场再有剧"的逻辑也是爱奇艺制作过程中标准化的体现。剧场所涵盖的剧集在拍摄前便针对垂类用户进行提前规划与设计，最终打造出的作品质量符合剧场标准，风格也实现了有机统一。根据《中国互联网络发展状况统计报告》的数据结果显示，如今人们观看电视的习惯在日益发达的互联网的影响下发生了巨大变化，对于电视剧的诉求也有所不同。比起传统电视剧，网络电视剧借助移动设备的特殊性，使观众不再局限于固定的时间和空间，随时随地可以观看，并且使碎片化的时间得以利用。网络剧必然成为未来的发展趋势。根据报告显示，使用网络最为集中的20～39岁人群俨然成为网络电视剧的目标人群，而这样的受众群体对网络电视剧有着不一样的心理诉求，而这也是网络视频平台在生产电视剧时最关注的要点。首先，集数较少的短剧更适合观众有效利用起碎片化时间来观看电视剧。其次，在内容为王的时代，对网络电视剧的题材和类型也有着更高的要求。主旋律题材、都市情感剧和家庭伦理剧是上星剧最主要的题材，而这类电视剧往往剧情发展较慢，并不符合互联网受众的观剧习惯。那些剧情环环相扣、题材新颖别致、情节发展快速的剧集更能抓住互联网受众的注意力。爱奇艺推出的迷雾剧场从定位上就满足了目标群体的需求：悬疑题材自带的神秘性、复杂性无疑对观众具有吸引力，而十几集的长度又暗合了观众对于短剧集的强烈需求。

从结果来看，爱奇艺迷雾剧场已经成为国内众多剧场中的第一厂牌，凭借敏锐的内容洞察力和高工业化的制作能力，"垄断"了2020年夏天悬疑剧高分作品，成为精品国剧的诞生地，也让沉寂许久的国产悬疑涉案类型电视剧成功"出圈"，在被西方影视作品占领的市场内开拓出一条新的发展道路。

图14　豆瓣评分趋势
数据来源：骨朵数据

（二）口碑营销仍是关键帧

在《隐秘的角落》播出以前，迷雾剧场并没有做大量的宣传和广告投放工作，而是在正式上线之后，凭借精湛的演技和精彩的故事吸引了大多数观众。在开播之初，豆瓣评分高达9.2分，爱奇艺内容热度和播放指数持续上升，荣登一周华语口碑剧集榜榜首。随后，新的一周剧集上线，围绕《隐秘的角落》开展的话题上榜热搜52次，热搜人气值高达1.88亿，一周内话题新增阅读量达30.9亿，这一系列的话题热度都得益于其网络口碑营销策略。网络口碑营销（Internet Word of Mouth Marketing，IWOM）实际上是口碑营销与网络营销的有机结合，旨在应用互联网的信息传播技术与平台，通过消费者以文字、图片、视音频等表达方式为载体的口碑信息为企业营销开辟新的通道，获取新的效益。[1]《隐秘的角落》通过优质的作品内容成功地激发了网友的观看欲望，同时也激发了他们在网络社交媒体平台上的分享欲望。通过网络，如微博、豆瓣、微信公众号以及爱奇艺视频平台弹幕和评论区等渠道分享对于剧情、演员、故事等的相关讨论。这一系列分享为作品及迷雾剧场带来新一轮的热度，同时吸引了更多新的观众群体，使得播放量激增。随着新一轮剧集上线，剧情跌宕起伏，热搜不断，加上观众积极且正向的互动，使越来越多的网友参与到《隐秘的角落》在各大媒体平台上的讨论，无形中促成了良性循环，即作品内容质量决定口碑，热度随口碑增加，口碑靠正向互动维持。与此同时，《隐秘的角落》的口碑营销也适用于迷雾剧场的其他剧目，多部剧口碑联动，让迷

[1] 李文明、吕福玉：《"粉丝经济"的发展趋势与应对策略》，《福建师范大学学报（哲学社会科学版）》2014年6月。

雾剧场这一品牌在观众中树立起积极、正面的形象。

（三）简单与重复：造梗出圈的魅力

《隐秘的角落》除了剧情好，表情包和梗也是让这部剧火的原因之一。剧中，秦昊饰演的张东升将岳父岳母推下山的场景让诸多观众印象深刻。"一起爬山吗"成为近段时间网友们提及率极高的一个梗。不仅如此，秦昊的各种表情包也火出了圈，如"您看我还有机会吗""挺秃然的"种种更是频频被网友使用。也许没有看过《隐秘的角落》，但一定知道这些表情包和梗。迷雾剧场借此进行大规模宣传营销，连首页都放上了秦昊的表情包，以此吸引观众。互联网时代，幽默的段子比生硬的推广更容易为观众所接受。不得不说，迷雾剧场利用段子营销是个高明举动，太多的过度营销会引起观众的反感，得不偿失，而这种造梗出圈的营销方式却是恰到好处。

首先，《隐秘的角落》所使用的段子最大的特点就是简单。这些被熟知的段子不是一个场景或具体的片段，而是一句话或一段歌词。例如，张东升的"一起爬山吗"和"您看我还有机会吗"，还有经典童谣《小白船》的歌词"蓝蓝的天空银河里"，都是短短的一句话或一段旋律，在剧中反复出现并赋予其新的意义。在没有看过《隐秘的角落》的观众看来，这两句话并没有特殊的意义，但剧情赋予其死亡的氛围，有了场景的支撑，这两句稀松平常的话就有了不一样的传播魔力，其共性是"特殊的场景+熟悉的语言=新概念"。这种语言传播模式可以很轻松地把人们脑海中的旧概念转化为新概念，越是耳熟能详的语言，被赋予新的内涵之后，过去熟悉的意义越容易被挤压出去。比如，在第一集中我们便可以得到，秦昊+岳父岳母+爬山+拍照=死亡。为了有利于传播，有些信息会被删减，长公式会被简化为短公式：爬山=死亡=张东升谋杀=隐秘的角落；秦昊+爬山=死亡。网络电视剧的观众本就是利用碎片化的时间观看剧目，这些精妙的小段子可以被观众在短时间内接受，用最短的篇幅有效地吸引观众，方便观众在社交媒体平台上快速传播。在这快速输入和快速输出的过程中，段子不再只是段子，而是《隐秘的角落》的符号代表，这些段子的快速传播意味着《隐秘的角落》在无形中被观众宣传出圈。从百度搜索指数来看，"一起爬山吗"关键词在6月29日的搜索指数达到最高，为18 200；"小白船"在6月28日达到最高，为22 536。两个关键词基本都是在6月22日开始形成暴涨，6月25日明显上升，这也与电视剧的播出和热度趋势相吻合。同时，据流量公园数据统计，以"一起爬山吗"为关键词可搜索出22个播放量超过1万的视频，其中最高播放量达50.6万；以"小白船"为关键词可搜索出26个播放量超过1

图15　骨朵指数、播放量、微指数、百度指数各指数综合趋势对比

数据来源：骨朵数据（爱奇艺没有公开播放量数据）

图16　百度指数趋势

数据来源：百度指数

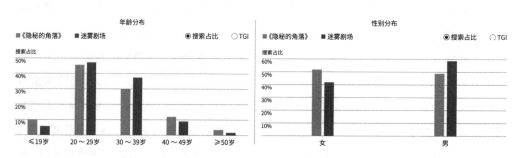

图17　观众画像（年龄、性别分布）

数据来源：百度指数

图18 "一起爬山吗""我还有机会吗""小白船":关键词百度指数趋势对比
数据来源:百度指数

万的视频,最高播放量为14.4万。"隐秘的角落"话题下共有视频2260个,总播放量达5422.7万次,话题订阅量为5113个。

其次,《隐秘的角落》的段子的另一大特点为重复。勒庞曾在《乌合之众》中写道:"夸大其词,不断重复,言之凿凿,绝对不以说理的方式证明任何事情,是说服群众的不二法门。"[1]好的营销就是不断地重复。在《隐秘的角落》迅速传播的营销逻辑里,重复本身功不可没。《小白船》作为该剧的插曲反复出现,引起观众的条件反射,不管是在评论区还是社交媒体平台,只要提及"小白船"都会与死亡关联,也会与《隐秘的角落》这部剧相关联,加速了该剧在网络和潜在观众群体中的传播速度。

四、意义与价值

(一)中国悬疑短剧的发展与突破

从类型角度来看,《隐秘的角落》属于典型的悬疑涉案剧。此类型的电视剧通常围绕具体的刑事案件,以刑侦推理过程为故事主线,正义与犯罪为主要戏剧冲突,建构出一种独特的类型叙事模式。此类电视剧也因悬疑叙事捕捉了大量观众的注意力,这样的叙事特点成为悬疑涉案剧吸引热度的主要因素,但也被相应的市场管控所拘束。大量的

[1] [法]古斯塔夫·勒庞:《乌合之众:大众心理研究》,冯克利译,桂林:广西师范大学出版社2007年版,第87页。

图19　普普和严良海边创意画

暴力场景画面和过于细致的犯罪细节被认为会影响观众认知，增加社会犯罪行为的诱因，给社会公众安全带来负面影响。2004年国家广电总局颁布了《关于加强涉案剧审查和播出管理的通知》，逐步将悬疑涉案剧移出黄金档。悬疑涉案剧的发展刚趋于成熟，便因政策管控逐步淡出观众的视线。2014—2015年，当《心理罪》《他来了，请闭眼》等剧与观众见面时，悬疑涉案剧开始尝试借助互联网，以网剧的形式重新回归市场。

近年来，网络悬疑剧发展迅猛，涌现出不少经典作品，如《灵魂摆渡》《法医秦明》《白夜追凶》《无证之罪》等。作为爱奇艺迷雾剧场的第二部系列剧，《隐秘的角落》也是通过互联网媒介进入观众视野，不仅遵循了悬疑涉案剧的常规叙事，还取得了一定的拓展和突破。最典型的是在传统悬疑叙事的基础上，进行了"悬疑+"叙事模式的尝试。近年来的网络悬疑剧已开始呈现叙事多元化、类型边界逐渐模糊的制作模式，如"悬疑+爱情""悬疑+刑侦""悬疑+冒险""悬疑+行业"等叙事模式。《法医秦明》将悬疑与行业、职业元素融合在一起；《如果蜗牛有爱情》则在悬疑叙事中加入了明显的感情线。悬疑剧开始不仅仅是以刑事案件的侦破为单一叙事，而是将其他类型如感情、职业、玄幻等元素融入剧情中，成为明显的叙事副线。不仅能够丰富故事内容，在紧张刺激的破案剧情外还能够有更加丰富的情感输出，让观众获得更多的沉浸式观剧体验。《隐秘的角落》以"悬疑+家庭"的叙事模式进行故事的呈现，正如上文分析，《隐秘的角落》将家庭伦理融入悬疑叙事中，通过对张东升、朱朝阳、严良和普普等人家庭生活

背景和社会大环境的描述，展现了故事主线中人物行为的动机，有效地服务于悬疑剧情的发展。

《隐秘的角落》之所以能够得到热度、口碑的双丰收，不只是因为新颖的"悬疑＋家庭"模式，还在于对现实生活的真实呈现，同时注意对人性的深度挖掘，让观众在获得破案快感的同时引发更深刻的思考。在对主人公的心理及性格进行刻画的同时，唤起观众的情感归属，并通过现实主义的表达折射出真实的社会状况。正如尹鸿教授坦言："《隐秘的角落》既有类型意识，更有现实认知；既有艺术风格，更有人性关怀；既有故事强度，更有人物命运，不仅好看而且能够触动人的内心世界。"

（二）网文IP改编的进阶之路

随着IP粉丝时代的来临，网文内容消费的粉丝化趋势正成为文娱行业的重要推手，网文IP衍生影视、游戏、漫画等领域潜力巨大，网文平台也不断完善IP产业链布局。比如，公开资料显示，2018年阅文集团收购新丽传媒，IP产业链得到进一步完善；2019年掌阅影业成立，立足于优质IP的深度开发；2020年3月阅文集团与腾讯音乐达成战略合作，开拓长音频领域有声作品市场；2020年5月中文在线与爱奇艺、宁波青梧企业管理合伙企业（有限合伙）共同成立中文奇迹影视公司；2021年1月掌阅科技投资专注微短剧制作的等闲内容，就旗下部分优质IP的开发达成合作意向，未来将与抖音、快手等短视频平台在IP短视频创作等方面共同发力。[1]从IP剧改编源来看，文学（网文＋出版）IP占比超八成，其中网文占比超六成，成为影视内容第一大原料基地。在网文IP产业链的拓展中，影视剧仍然是主战场。据北京电影学院中国电影编剧研究院发布的报告显示，2018年和2019年的309部热播影视剧中，来自网络文学改编的有65部，占比约21%。特别是在热度最高的100部影视剧中，网络文学改编的有42部，占比高达42%。[2]

《隐秘的角落》改编自紫金陈的小说《坏小孩》，其成功不仅取决于电视剧导演的风格、演员精湛的表演，也与编剧影视化改编的策略密不可分。《隐秘的角落》的核心编剧团队由剧本监制乔·卡卡奇、剧本策划胡坤、第一编剧潘依然和第二编剧孙浩洋组成。乔·卡卡奇是美剧《纸牌屋》的编剧之一，《隐秘的角落》共12集，也延续了美剧短平快的特点。胡坤负责把握全剧整体的风格和气质，原著中原本充满了隐喻气息，电

[1] 传媒独家：《网文赛道新一轮战火重燃！》（https://mp.weixin.qq.com/s/P8d0oYNo5igO5h8eyxGbqw）。
[2] 数据来源：《2019—2020年度网络文学IP影视剧改编潜力评估报告》。

视剧中则添加了些许温暖和阳光的气息。潘依然负责搭建故事类型和丰富人物角色的任务。孙浩洋则负责对原著关键情节的提炼，并输出电视剧的故事内核。[1]核心编剧各司其职、分工明确，对原著进行了适当的改造与超越。

首先，在人物方面，《隐秘的角落》在影视化的过程中让原著《坏小孩》中扁平化的人物设定变得真实丰满起来。以主人公朱朝阳为例，原著中朱朝阳要比电视剧中的角色更有心计，性格更加黑暗。电视剧中的朱朝阳在黑化过程之外，我们依旧能够看到与他年龄相符的孩子气。朱朝阳在过生日的时候会邀请好朋友一起庆祝，会在意父亲对自己的看法，等等。此时的朱朝阳是一个渴望父爱、渴望友情的少年，我们能够通过他的行为举止和心理刻画感受到他内心燃起的期待、感动以及渴望的火苗。在增强朱朝阳充满阳光的一面的同时，剧作也保留了他处事不惊、坦然决绝的一面。这样的人物设定让主人公不只是一个冷酷的杀手，不只是停留在人物的这一种功能上，而是变成一个有感情且真实的人。更加丰满的人物设定能够深入挖掘人性，更好地与观众产生情感共振。

其次，在剧情方面，《隐秘的角落》通过多线并行的复合式叙事模式，将家庭伦理融入悬疑叙事中。围绕悬疑主线和主人公开展了多条支线的家庭叙事，打造出一幅个性鲜明的家庭群像。原著《坏小孩》以朱朝阳一家为叙事主线，整体略显单薄，经影视化改编后，主线与支线相互交融、相互扶持，共同推进悬疑叙事。在丰富故事情节的同时，所渲染的家庭气氛能够反映出现如今社会的家庭图景，让剧情显得更加真实，也能唤起观众的同情心。

《隐秘的角落》通过视听语言的隐喻、细节的留白以及开放式的结局，让该剧在网络平台上引起了广泛的讨论。这种开放式的设计相较于原著能够让观众成为剧情创作的第三者，并参与到剧情中去，留给观众更多的想象空间。许多在原著中显而易见的细节在剧中都被隐藏起来，埋下线索，由此激发观众的好奇心，想要去探秘和解读，同时也能够抓住观众心理，使收视率持续走高。

"一部真正成功的作品一定不是脱离生活的，而是要让每个观众都能在故事中发现自己的影子，感知到人类普遍的情感。"[2]《隐秘的角落》通过精巧的影视化改编，将围绕"恶"的原著改编成讨论"爱"的故事，在最大限度保留原著内容的情况下进行了

[1] 杨博雅：《从IP向悬疑小说到超级网剧的改编策略探析——以网络剧〈隐秘的角落〉为例》，《西部广播电视》2020年版。

[2] [美]罗伯特·麦基：《故事：材质·结构·风格和银幕制作的原理》，周铁东译，天津：天津人民出版社2016年版，第6页。

"粉碎性改编",使人物更加丰满、剧情更加丰富,在传统悬疑叙事的基础上反映社会现实,深入挖掘人性,并引发大众的思考与反思。

(于欣平)

专家点评摘录

尹鸿:短剧集虽然时有佳作,但影响大多还局限在有限的视频用户,甚至许多影视圈的行业人士都不怎么关注。而爱奇艺平台在"迷雾剧场"上线的第二部网络剧《隐秘的角落》(12集)则完成了短剧集的"破圈"之旅,证明了短剧集创作不仅"短小"而且可以"精悍"的方向。该剧不仅点击率快速上升,而且无论是普通观众还是行业人士都好评如潮,章子怡等许多电影人都在社交平台上由衷点赞,豆瓣评分也达到9分以上,占据了国产剧集口碑榜的首位。《隐秘的角落》没有起用大牌导演、顶流明星,而是选择最合适的演员来饰演角色,用在《幻乐之城》这样的综艺节目中脱颖而出的青年导演担纲,把有限的投资用在精良的制作上,一丝不苟的场景、服装、化妆、道具,带着环境、氛围、烟火气的流畅运镜,以及别致而又准确的音乐效果,加上严丝合缝的故事情节和入情入理的人物刻画,将一个悬疑故事拍得具有社会意义和人性深度,表达了对青少年成长的关注、对人性善恶的理解。作品既敢于触及社会、家庭的敏感问题,直面人性的角落,但同时也表现出社会的光明、爱的温暖。残忍中有伦理分寸,角落里有阳光照射,从而成为本年度至今为止最受关注的一部剧集作品。这部剧线索虽然相对单一,但是因为篇幅短,所以能够环环相扣、层层推进,那些画面和生活细节的丰满,并不影响其情节的推动和人物命运的变化,没有人为的拖沓和延宕,其艺术的完整度和完成度得到了一致好评。许多人都感慨,这部完全具备电影品质的剧作真正达到了国际优秀剧集的创作和制作水平,在一定程度上体现了中国剧集创作所能达到的艺术品质。

附录

导演辛爽访谈
—— 这是一个关于爱的故事

界面文娱：很多人都是通过《幻乐之城》认识你的，这个节目给你带来了什么？

辛爽：我以前主要拍广告和MV。通常拍广告和MV的导演跟别人说你能拍故事，没人会相信。我跟梁翘柏老师很熟，帮他拍过MV，是他叫我去《幻乐之城》。第一期效果还不错，不光让大众，也让业内人士看到这个人除了视觉的呈现，也能把握故事的节奏。《幻乐之城》可能是我拍故事的一个转折点。

界面文娱：是不是因为这个节目，让你有了拍《隐秘的角落》的机会？

辛爽：对，我很早之前认识一位爱奇艺的制片人，但没有合作过，因为他还是觉得我不是拍故事的。看了《幻乐之城》后，他把我推荐给制片人卢静的团队。我们聊了一下，彼此观念都比较认同，就决定一块儿弄。最开始的时候我们开发的是另一个项目，也是剧本阶段，但这部剧走得比较快，会先开机，所以就先做这一部了。

界面文娱：作为自己的首部故事片，你会有不自信或者担心吗？

辛爽：那倒没有，我对自己把握故事的能力还是（清楚的），担心的可能是拍长剧集的经验，但我们团队里其他人都有很丰富的经验，所以会补上我这方面的不足，也会打消我的担心。拍摄前我跟所有主创沟通的时候，也会跟他们说我作为导演需要注意的地方，比如时间的控制等。所以拍摄前就是跟这些主创在学习，他们都有很多经验，只有我没有，他们可以帮助我。

界面文娱：模糊的印象，更有利于对影像的再创作吧？

辛爽：对，因为文字和影视的表现方式是不同的，用12集的时长呈现情节和人物，肯定跟文字是不一样的。剧作需要让观众从第一集到第十二集都不会乏味，还要跟着人物感受他的情感，需要人物有从A到B的过程，这就是剧作的科学。我们要做出所有人

物的弧线，过程中可能会涉及很多不适合影视化的内容，我们就要把这个人物的其他层面、各种关系给做出来。

界面文娱：你进入项目之后，是如何对剧本进行细致调整的？

辛爽：我们的工作习惯是，我提出对所有东西的感受，编剧团队再聚集到一起工作，包括胡坤、潘依然、孙浩洋，所有人每天都关在一个屋子里，有块黑板，我们就开始聊。所有创作都不可能跟最初想的一样，特别是剧本，可能调整一场戏，前后十场都变了，需要不断地进行调整。这里会有很多不同的变化，从2018年年底一直到2019年7月开拍前我们都在进行剧本的修改。我觉得剧本和演员这两件事如果没有做好，其他工作都白搭，因此我们在拍摄前做了很多工作。

界面文娱：《隐秘的角落》除了三位中国编剧，还有一位美国编剧乔·卡卡奇，他在中间主要做的是什么方面的工作？

辛爽：我其实没见过卡卡奇，我在进入团队前就拿到了他的工作成果。他是《纸牌屋》编剧团队的一员，在前期帮助我们整个剧本做打点。看到12集故事梗概的时候我也挺吃惊，他完全是按照美剧的节奏和制作科学地做打点，包括每一集分集大概是什么内容，给了我们很好的基础。（界面文娱：打好了故事框架。）对，我们再在这个基础上丰富实际的人物和戏。这是美剧普遍的做法，大家不会被时长限制，我们可以从故事出发，而不是被时间限制住。

界面文娱：在你的理解中，这个故事留给你最深的印象是什么？

辛爽：最深的是故事背景，三个孩子在暑假看到一起凶杀案。对我来说这是一个比较有力量的故事背景，每个人都经历过小时候、经历过暑假，我们都知道暑假是什么感受。有一句话是"故事是生活的比喻"，可能我们小时候经历过同样的暑假，虽然没有看到杀人犯，但我们都有那样的经历，比如天气再热小伙伴也不愿意在家待着，宁愿找个地方聊天、玩儿、去探险。我记得小时候，很多小朋友去野地里捡东西。这都是这句话带给我的感受，我觉得这个东西做出来之后，观众也会被带入并感同身受。我特别反对二元论，塑造人物的时候我们一直在注意不要弄得非善即恶、非黑即白。本质上，我们讲的是一个关于爱的故事，这里所有人犯的错都是因为对爱有了错误的理解，有的人把爱理解成占有，有的人把爱理解成卑微，有的人把爱理解得很自私，有的人把爱理解

成强迫、控制。我们创作的时候一直在举一个例子,这个剧情就像一把手术刀,要做的不是把手术刀拍出来,而是要用这把手术刀把每个家庭、每个人的情感和困境拍出来。我们选择湛江,是因为那里阳光特别强烈,反之阴影也特别强烈。如果我们这么简单地想就又变成二元论了,但反过来想,阴影特别强烈的地方就是隐秘的角落。我们内心创作的初衷,就是把人性的复杂一面展现出来。我们不展现纯粹的恶,也不喜欢基于猎奇的趣味。剧作会带给观众各种思考,就是我们在生活里要避开这些恶,让自己学会爱,让自己学会正确地去爱。如果有人说"这不就是我吗,这不就是我在生活里对爱的理解吗",你就要琢磨一下,是不是自己的爱出了问题,是不是要在生活里调整一下。我希望让观众看到并思考这些。

界面文娱:对你来说,《隐秘的角落》是你第一次在现场拍摄长片,你跟剧组人员是如何磨合、沟通并保证整体一致性的?

辛爽:其实可以分两部分来说,一个是跟所有主创团队的磨合,一个是跟演员的磨合。我觉得任何导演的工作方式都是一样的,特别像综艺节目里常见的你比画我猜,导演的职业要求就是需要看到从声音、画面到人物、情感所有完整的东西。其实所有配合的主创人员也都是这样要求自己的,要把自己那块儿做精准,而导演就是快速地让大家明白你要的是什么,让大家迅速跟你一样看到整个东西的全貌。我其实在生活里不太爱说话,但工作中我是一个话痨,会不厌其烦地把一件事重复说很多遍。我也是担心,有时语言从嘴里出来会变得不是那么回事,一直在衰减,到别人耳朵里可能只剩下50%的信息量了,需要不断重复。这次合作的主创团队和我们的制片人,我都非常感谢他们,他们对我(非常)信任,我们为同一个目标无私地付出了自己全部的才华,我特别感恩。

至于与演员的磨合,我心中有很多大师级的导演,有各种各样的跟演员相处的方法。我不能跟大师比,我比较习惯或者舒服的工作方式是把演员当作我的创作伙伴,我们共同创作。很多时候剧本会写表演指导和表演细节,但编剧也好,我也好,只是把它写在纸上或者记在脑子里,演员在现场是直接生活在环境里,每个动作、细节、要做的表演调度,我们隔一层,他们是更直接的。我们找来的演员都是观众信任、演技很好的演员,我知道他们在表演上能做到什么程度,绝对不次于任何国际级的演员,他们真的就是世界上最厉害的演员(中的一员)。他们的共同点是,他们都是创作型演员,大家在现场,都是和导演一起在进行创作。我主要是给他们空间和信心,给他们足够的信任

感，他们也给我足够的信任感，我们形成了特别好、特别舒服的创作互动氛围，后面要做的事就非常简单了。我在现场要做的就是把我的感受告诉给他们，和他们沟通达成共同的观念，然后演员需要更多的空间去创作，我要做的就是支持他们，给他们空间。在这个空间里我看到这些演员迸发出最伟大的表演，那一刻就是镜头的完成。

界面文娱：比如张颂文老师打牌那场戏，听说就是他们自由发挥的？

辛爽：其实剧本给了基础文本，但里面很多细节，摸、喊什么的，剧本里没办法呈现。那场戏我们打光的时候，张颂文老师过来说，如果我们在这里不耽误事儿，我们几个就先在这儿玩一会儿。我在边儿上看，感觉他们玩着玩着，这就不是戏了，变成了生活，是真的东西了。在那个状态下，戏已经流动起来，变成真的，你要做的无非是把它拍下来，这就是最打动观众的一段戏。我们选择小演员的标准跟选择成年演员的标准一样，要求没有比其他人低。我们知道拍剧这件事，现场对我们来说时间是最宝贵的，需要处理一万件事，小孩的表演是其中一件，但我们要保证现场时间分配均衡，所以前期的标准就是，需要天然和角色的气质符合，而且要有很强的演员天赋。我们选角团队前期找了上千名孩子，我们要在前期做大量的工作，才能保证现场有合理的时间分配。这几个孩子都是天才，是未来冉冉升起的新星，现场我跟他们的沟通，和成人演员的沟通是一样的，几句话就清楚了，然后就是我们选择他们表演的高光瞬间。

（节选自界面新闻，2020年6月25日，

https://baijiahao.baidu.com/s?id=1670448158343600113&wfr=spider&for=pc）

2020年
中国影响力电视剧分析案例三

《装台》
Stage Builder

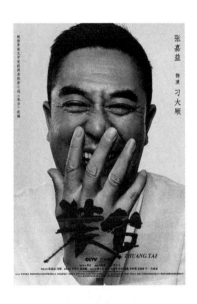

一、基本信息

类型：剧情、家庭、都市

集数：33集

播放平台：CCTV1、央视网、央视频、芒果TV

播出时间：中央电视台综合频道2020年11月29日首播，北京卫视2021年3月4日重播

播放与收视情况：中央电视台综合频道CSM59城收视率1.629%，芒果TV播放量截至2021年2月21日为4.5亿

二、主创与宣发信息

出品公司：西安兆麦影视传媒有限公司、贰零壹陆影视传媒有限公司

艺术指导：张嘉益

制片人：王浩、任旭、武刚、陶勇

编剧：马晓勇

原著：陈彦

导演：李少飞

主演：张嘉益、闫妮、凌孜、宋丹丹、秦海璐

摄影：李鹏、刘华

灯光：刘涛

录音：延军

美术设计：刘路

服装设计：蔡若茵

剪辑：王学伟、梁爽

配乐：刘小山

发行：马长瑜、郭天慈

拓耕现实深度，为无名者立传

——《装台》分析

由张嘉益、闫妮主演的"陕派"电视剧《装台》于2020年11月29日在央视一套热播。开播后，该剧收视率创7月以来央视一套黄金档新高，豆瓣开分8.4分。相关话题在各大媒体平台引发强烈反响，堪称本年度现象级热剧之一，在2020年结尾处不期然树立了现实主义美学新标杆。该剧改编自茅盾文学奖获奖作家陈彦的同名小说，在古城西安取景拍摄，以普通装台工人刁大顺（又称顺子）的生活图景为主要内容，用平民现实主义的创作手法在热气腾腾的市井烟火中上演了一出人间温情大戏。

《装台》讲述了一群既不为常人所知也鲜少被影像聚焦的装台人的生存境遇与平凡梦想，通过沾泥土、冒热气以及带着生活毛边的真实质感，在情节的跌宕起伏中塑造了一群生活在城市底层的边缘人。他们因自身生存属性和生命经验的边缘化，过着谨小慎微的生活，但这些边缘人物并未作为弱势群体而被额外施加恩惠，城市生活在这群人身上呈现出更具普遍意义的苦难记忆。此时，苦难赋予人们的不是逃避而是说服，每个人都在说服自己努力生活，平凡的人无法抵抗世界施加于个人身上的重压，滑稽的众生相背后是象征着生命存在的强烈欲望。

接受美学的代表人物姚斯认为，接受者在进入接受过程之前，往往根据自身的阅读经验、人生经验和审美趣味等，对艺术作品进行预先的估计与期盼，这就是"受众期待视野"。当受众期待视野与艺术作品相融合，才能真正完成接受者对作品的接纳和领会。[1] 如果从受众期待视野的角度来看，影视剧通常可以分为两类：一类负责"造梦"，这类剧集通常具有高度的假定性，通过与现实的间离感生产大众神话，以满足观众自我映射的期待和想象，从而达到心理代偿的作用，其中包含穿越剧、都市爱情剧等，典型

[1] 郭学勤：《"期待视野"与林杉电影的艺术魅力》，《当代电影》2005年第6期。

的剧集有《庆余年》《二十不惑》等；另一类则是"镜像"，其以高度写实的手法构建人类的生存之镜，形成自我观照的对象。毫无疑问，《装台》作为后者不仅以现实主义为导向，而且还拓展了现实主义的新范式。

有着文以载道传统的国产剧向来推崇现实题材创作，因此"极摹人情世态之歧，备写悲欢离合之致"的写实作品《装台》，也自然成为主流话语的内在呼唤。电视剧《装台》的现实主义美学生成有赖于创作者的底层立场和对城市边缘人的群像塑造以及地域文化的在地性呈现，本文将针对创作者的构想及努力，针对电视剧所呈现的文化内涵、影像语言以及产业发展等亮点进行重点分析。

一、文化内涵与人文价值

《装台》继承了文艺创作中人民性和写实性的传统，鲜见地描绘了一群城市边缘人——装台人。这是一个处于庞大娱乐机器末梢"不可见"的群体。细看剧名，多数观众会有疑问，什么是装台？事实上，出品方也考虑到剧名的传播效果，在官宣时剧名曾定为《我待生活为初恋》，但在开播前又继承小说原著《装台》的书名而重新定名"装台"。这一或是舍弃或是坚守下的变化，赋予了剧集以丰厚而耐人寻味的绝妙内涵。如果改叫其他剧名，不仅过于肤浅，而且丢掉了这部剧最要紧的魂。

那么何为装台呢？综合学者王一川的说法[1]，它大致有如下几层含义：第一层是装台的本义，即为剧团演出安装舞台设备的工作，如搭台、布景、架灯、拆卸、装箱、运送设备等，也就是说装台其实是替剧团做舞台布置和布景的活儿。按照主人公刁大顺的说法，他是个"下苦"的，称装台是七十三个行当里"最苦的一行"，"基本上没明没黑，人都活成了鬼"。从这一点来看，保留"装台"这一称呼，如实揭示了顺子等装台人的职业属性和特征。第二层是装台的引申义，指装台工作的性质在于牺牲自己而为剧团装扮台面，替艺术演出服务。这一层含义不仅展露了装台人的内心坚守，更赋予人物艺术化的品格，在顺子和装台人心里，装台不仅是苦力活儿，不仅是生活的来源，装台也是艺术，装台人也是手艺人。第三层是装台的暗喻义，是指装台工与剧院之间构成了不可分离的相互共生关系："顺子们"为剧团装台，而剧团其实也为他们而登台，装台

[1] 王一川：《秦地文化之魂的当代重聚——谈谈电视剧〈装台〉的精神价值》，《中国艺术报》2020年12月25日。

图1　装台队引发冲突

工和剧团共同构成相互装台的关系，这种共生关系不仅建构了剧集中的人物关系，更为剧集的矛盾走向提供了生活化空间。第四层是装台的宽泛寓言义，它更加深广地指社会生活中的每个人其实都是装台工，你为别人装台，别人也为你装台，你和别人共同构成相互装台的关系世界，如剧中所言，"人生不就是相互装台的世界吗？"

从这几点看来，剧名定为"装台"要远比其他名称更为贴切，它不仅指认了《装台》中主人公们的工作内容和日常生活，表征着他们都是自己人生舞台的装台人，也可以泛指在今日中国的舞台上千千万万个普通的劳动者，这一名称的保留，为装台赋予了意义内涵。由此可见，创作者要有信心于观众的接受能力，不应单一地以"通俗"甚至"庸俗"作为价值标准衡量传播效果。同时"装台"一词还内在隐含了主观能动性与建设性，从这个角度来说，《装台》中对社会问题的呈现与建设性的力量同步生成，为国产剧触碰现实痛点的方式、策略提供了美学经验。

（一）底层人物的现实观照

尽管底层叙事是阐释和进入《装台》的有效方式，但从人物形象的塑造角度来说，"底层"不能当作一网打尽的箩筐，标签化的"底层"概念尽管宽泛，却很难装下活生

生的个体。[1]作为给"无名者"立传的剧集,《装台》突破了底层叙事在人物形象处理上的片面化,在平凡的烟火气里刻画了刁大顺等一众立体鲜活的艺术典型形象。

作为一种现实观照的创作路径,电视剧将平民意识突出表现为两点:一是将镜头对准典型的底层空间——舞台背后和城中村,在这个工作空间和生活场景里,是装台人赖以生存的家园;在这两个空间内,他们生活,他们活着,他们在一个个突如其来的创痛下积极地与苦难斗争。二是准确塑造了以刁大顺为代表的小人物的心理结构和生命状态。作为主角的城市底层顺子,他温暖、坚韧,虽然自己是苦命人,但总能以微薄之力帮衬他人;同时,他也有委曲求全的一面,对于蛮不讲理、嚣张跋扈的女儿,只会无原则地隐忍、退让。创作者对顺子性格的多重性和复杂性进行了较多侧面的描绘,从而令这个人物成为别开生面的"圆形人物",他的形象很容易令人想到老舍先生在其名著《骆驼祥子》中塑造的祥子[2],他们都是低到尘埃里却能在墙角兀自开花的小人物,因此从这个角度说,顺子的形象也抵达了国产剧人物谱系的经典化。

尽管电视剧塑造的主要人物处于社会底层,但为了避免脸谱化地呈现人物状态和形象,创作者积极地通过情节线索塑造各式各样的人物,没有简单地陷入刁大顺的一己悲欢中,而是通过他的家庭关系、社会网络及其生活空间和工作内容,将叙事视野辐射到整个城市边缘人群体,表现了各个阶层的众生相。温良贤淑的蔡素芬、挥金如土但无可依附的刁大军、色厉内荏的疤叔、为女儿付出生命的大雀儿、勇敢追求爱和艺术的二代等,在《装台》的叙事推进中诸色人等粉墨登场,混杂事相尽收眼底。创作者充分为这些城市边缘人描形造影、传神写照,这一颗颗装台的小螺丝钉,演绎荧屏上卑微又坚韧的命运,为时代留存独特的小人物"浮世绘"。

(二)地域风格的影像表达

在《装台》中,历史悠久的西安城墙与高楼相互交错,被全国人民喜爱的幽默感十足的"陕普"方言、装台队张口就来的秦腔,还有随处可见的西安特有的风味美食以及剧中陕西人朴实憨直的特点,都散发着浓浓的陕味儿。西安是文化古都,对于西安的兵马俑、华清宫,人们耳熟能详,但对于西安的市井生活,却少有流行的文艺作品进行刻画。如果说《长安十二时辰》是以古装、历史的形式将西安作为"过去"进行呈现的

[1] 转引自叶实:《为"无名者"立传,〈装台〉现实感生成的美学经验》,《看电视》2020年12月20日。
[2] 南京大学文学院:《文学基础导读》,南京:南京大学出版社2009年版,第272页。

话,那么《装台》则以"现在"为窗口展现出西安市井生活的侧面,将平民百姓的生命经验和生活故事呈现于观众眼前,从而将西安故事、西安文旅推向另一个高潮。

1. 西安城墙

西安城墙作为十三朝古都的地标性建筑多次于剧中出现,电视剧片头部分则直接将西安城墙的景色映照在荧幕之上,一部西安人真实生活的写照就此拉开。在第一集中,顺子骑着三轮车,穿过小南门(勿幕门)城门洞的镜头,从南到北、由东到西,将西安城墙十八座城门结构在剧集之中,顺子的生活和工作足迹串联起西安人生活的点点滴滴。在片尾视频中,顺子的身影也多次出现在城墙周边,此时,西安城墙就像是一位老者,陪伴着他走过生活的不同阶段,带给他向善的力量和生活的勇气。

2. "陕普"方言

"陕西人写的陕西故事,西安人演的西安烟火。"原著小说作者陈彦以及七位主要角色同是陕西人,通过一口流利且幽默感十足的"陕普",将观众的情绪瞬间带入剧中。在幽默的台词和语调中,让观众了解西北人的真实生活,解读陕西人的生活真谛。方言作为地域文化的有力代表,融于电视剧中产生一种生活化的特殊效果,能够最大限度地勾连起电视剧与西安的关系。透过方言这种表现形式,丰富了刁大顺、蔡素芬的人物形象,不期然间产生喜剧效果,丰富了大众的观剧体验。

3. 西安美食

一口馍馍,一碗胡辣汤,这是西安人早餐的标配,镜头从一开始就用朴实的城中村风貌和大量当地美食装点的小摊子吸引观众的感官,比如肉夹馍、胡辣汤、油泼面、臊子面、锅盔、粉汤羊血、肉丸胡辣汤,俨然构成了"舌尖上的陕西"。这种强有力的美食符号融于装台人的生活日常中,使得西安作为"打卡地"的意义显露出来,这是一个城市最为突出的"广告软植入",美食增添了剧集的生活感和烟火气,丰富了剧集的意义导向。

4. 秦腔艺术

虽然该剧把叙事重点放在西安一个城中村里,并穿插展示了西安美食、城市人文风貌,但也不仅止步于这些"西安风味"。比如剧中对秦腔艺术的频频展示,屡次提到秦腔没落与振兴的话题,对这一传统文化困境的呈现不仅作用于电视剧的情节,而且当前其呈现的没落状态值得观众深思与重视。剧中反复排演的秦腔《人面桃花》以戏中戏的形式让这部剧的精神表达得以升华——"人面不知何处去,桃花依旧笑春风。"这种既有惋惜又不乏呼唤的关切感跃然于荧屏之上,留给观众长久的思考和想象空间。

通过大量外在的文化符号，如方言、城墙、美食、秦腔等标签，宣告了陕西地域文化的"在场"，这不仅成为现实主义美学生成的重要经验，而且使得该剧近乎成为西安、陕西的文化名片，不期然间张扬了地域风格。

二、影像语言与艺术价值

毫无疑问，"爽感叙事"正在成为当下大众通俗文艺作品的核心快感创作机制，这种创作趋向也催生了国产剧中的爽剧当道与横行。如果说现实主义电视剧是让人打开自我的阀门从而望向他者，对陌生化的生活投以观照，是不断丰富和拓宽观者的知识边界的话，那么爽剧则是提供一个欲望即时反馈的空间，在充斥着"玛丽苏"式的情节里带领观众逃避现实，以一种虚拟化的面目吞噬着观者的精神生活，以期获得一种虚假的、自我陶醉式的满足。于是荧屏上充满了"加倍磨皮"的年轻化效果，林立的高楼大厦以及远离普通人的"唯美"生活，主角生性顽劣却有天助的"爽文"人设……

在这种快感生产的逻辑主导下，不少创作者已经失去了痛感体验的愿望和能力，这也造成众多电视剧现实主义精神的缺席，从而打上"烂剧"的标签。现实题材电视剧要想走出悬浮化的怪圈，首先就应拒绝爽感思维，不仅以现实为导向，更应该回归底层立场，回到粗粝的生活现场，去直面现实痛点和矛盾，站在真实的地理空间之上，表述平民的生命经验。

反之，将镜头直面城中村破败的《装台》，虽然没有滤镜加持，但它在荒凉的小空间内达到了"接地气"的效果，将时代舞台上形形色色的人物寓于人情冷暖、世道人心的故事文本中，展示给观众一幅既有现代气息又不无人间烟火味的生活百态图，在细微处营造出一种新时代人间百态的社会大气象。[1]

（一）叙事特色

在供给侧结构性改革的过程中，电视剧也从求量转为求质，现实主义电视剧品质的提升，很大程度上在于叙事的去模式化、去套路化，少一些过于戏剧化甚至"狗血化"的人为设计，多一些生活的本真味道，用生活本身的力量引导剧情而不是人为地去拉动

[1] 玉箫、仲呈祥：《我们都是"装台人"——评电视剧〈装台〉》，《文艺报》2020年12月16日。

图2 顺子和蔡素芬在家吃面

剧情,浮于人物且难以自洽的逻辑并不能真正与观众产生共情。总的来说,《装台》的叙事比较传统,它没有复杂的时空交错手法,也没有大的空间呈现,而是选取装台工人日常所遭遇的波折,用一个事件引出另外一个故事,情节线索符合生活的时序性逻辑,因而显得很真实。[1]《装台》秉承了现实主义质朴、本真的创作方法,塑造的故事是生活化的,人物形象是反英雄的,尤为值得注意的是剧中的悬念始终不是外在的设置,而是来自底层的人们——装台工生活的漂泊和不确定感,这一点与人物的生命经验和生存底色本身是切近的。

1. 家庭与秦腔团的命运集合

命运之手看似无常却又有常,电视剧从顺子这个装台工领队的视角出发,讲述了人生百态和人情冷暖。总的来说,顺子遭遇的苦难尽管算不上大风大浪,但对于普通家庭来说也难以直接承受。故事主线是顺子的家庭与秦腔团工作的集合,但是该剧并未因对苦难的深刻描写而落入苦情戏的俗套之中,而是通过对叙事节奏的巧妙把握,在张弛间让观众感受沉重现实中那些温情而美好的生活亮色。通过展示劳动者身上的坚韧之美,给观众带来持续奋进的精神动力。秦腔团作为装台工人的经济来源,家庭绑定在这一方舞台之上,于是生活里的矛盾有的在这里发生,有的在这里得到短暂的逃避。比如,遭

[1] 张德祥:《〈装台〉:艺术魅力来自生活逻辑》,《当代电视》2021年第2期。

遇"与菊的战争"后，顺子骑着三轮车载着蔡素芬徜徉在田间街头，生活中遭遇的鸡飞狗跳被此刻的舒心与暖意冲淡；秦腔团进京会演，车队进城后遇上好心的警察，一路护送他们到演出地点；大雀儿靠装台赚来的钱给女儿治病，最终死在北京；刁菊花与二代成婚，诞下新的生命；刁大军虽晚景凄凉，但好在有人陪伴，哑巴儿子也有了新的着落；还有疤叔复婚经历波折后实现愿望，以及韩梅奋进的创业经历。秦腔团和"顺子们"在日复一日的现实生活中体会着苦难和收获，生活在磨难与琐碎里蕴含着暖暖的人间诗意。

2. 家庭与秦腔团的命运参照

另一情节线索是刁顺子的家庭与秦腔团的命运参照。瞿团长用心张罗供暖问题，铁主任四处寻找商业会演的机会，靳导坚持自己的艺术初心。在秦腔团刚上演《人面桃花》时没有观众，大伙束手无策，疤叔通过涨房租的压力实现了剧场观众满满的效果。上级拨款失败但最终秦腔团在煤老板的赞助下得以赴北京参加会演。秦腔这种古老的地域特色文化，通过资本的资助甚至是潜规则的施舍才得以发扬，这潜在地表达了一种对秦腔这门艺术难以为继的忧虑。刁顺子的手机铃声是秦腔，路边的黑总对秦腔也是随口就来，铁主任的妻子对秦腔痴迷有加，更有二代的梦想就是站在舞台中心当一个秦腔的角儿，这些都体现了以西安市民为代表的秦地文化之魂，也是复兴秦腔文化的未来希望。以顺子为首的内在家庭生活获得了暂时性和解，而秦腔团的复兴也貌似在这一轮的发展里有了解决方案。

3. 多维度叙事内容呈现

除却两条情节线索，电视剧还以刁大顺为主要圆心，通过多个维度的故事呈现，丰富了电视剧的叙事内核。其中既描写了进城务工人员充满不确定性的生命经验，通过装台班子，故事的触角在社会空间中得到了自然延伸，从西安到陕南，从城里到乡下；也呈现了城中村这一特定空间的众生面貌，多样的人员构成情况为接合部的模糊性增添了戏剧张力，从而形成了电视剧丰富复杂的社会空间；还充分张扬了陕西的地域文化以及陕西丰富的地域色彩，诸如美食、方言、风貌以及秦腔。通过多角度的视听呈现，为故事提供了典型浓烈的地理文化环境，同时也为社交媒体创造了话题讨论和发酵的空间，形成剧情与现实生活的密切互动。[1]

[1] 张斌：《褪下"美颜"后的〈装台〉，装出了普通人的精神向度》，《文汇报》2020年12月18日。

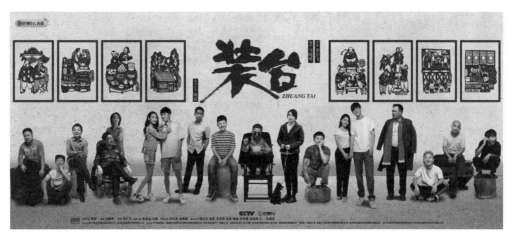

图3 《装台》主要人物

（二）无名者形象塑造

影视化后的《装台》"土气"十足，它区别于光鲜亮丽的都市剧，拒绝对拔高的虚拟生活投之以眼神，而是选择把目光放到历史气息浓郁、有城有村的西安，实际上这也是中国社会大部分城市的市民现状。装台的一伙人脾气秉性各异，外貌辨识度很强，朴素的穿着、随处一蹲的小憩姿势，毫无违和感地诠释了在城务工的底层劳动人民的基本样貌。以顺子为首的这群底层装台工人为了生活从事艰辛而繁重的体力劳动，电视剧将镜头对准这群无名者，让观众看到光鲜亮丽的舞台背后有着这样一些不为人知的坚持和付出。值得肯定的是电视剧没有刻意回避城镇化带来的社会矛盾，也没有刻意将底层形象过分拔高，正是这种接近真实的人物刻画，才让我们感同身受，体验到这个社会的冷漠与温情。

老实巴交、对女儿唯唯诺诺的顺子、有惨痛经历但只想寻找安定生活的蔡素芬、蛮横无理但最后转向平和的刁菊花、一心想和八婶复婚的疤叔、吃苦耐劳但不幸离世的大雀儿、练小洪拳最终天下掉下个"手枪妹妹"的墩墩、精于算计的猴子、还有在秦腔团当领导却让群众受不了的铁扣主任、老好人瞿团长、醉心于艺术的靳导以及假风光一生但最后潦倒的刁大军和敢于追求爱情的韩梅……这群身处卑微却揉不烂、压不塌的"打工人"，在寒冷的冬日给观众带来些许温暖，可以说他们身上所拥有的特质丰富了电视剧的故事走向，人物形象的塑造方式最终导向了人物命运的达成。

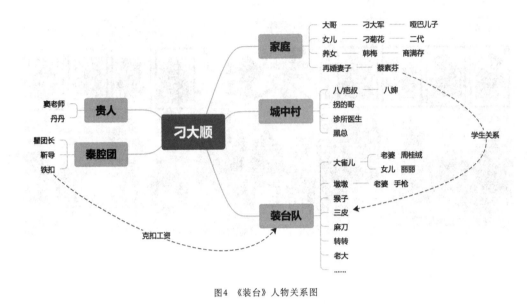

图4 《装台》人物关系图

1. 刁大顺

刁大顺从小在刁家村长大,是一个有着住房和家人却身处底层的城里人,他坚韧不拔、为人圆滑,但又略带懦弱和胆小的特质,平时带着一群农民工从事舞台演出的装台工作。他的口头禅是"咱就是个下苦的",言语中能够感受到作为劳动者的本分和质朴。顺子这一人物的典型和宝贵之处就在于他集中体现了中国底层劳动者的隐忍和厚道、朴素和勤劳。他的圆滑之处集中体现在追讨工资的情节中,为了给兄弟们讨回工资,他卷着铺盖住进铁扣的家。这份圆滑背后呈现的是真实的生存境遇,是无数个顺子面对现实情境时的无奈。对于顺子这个角色,小说作者陈彦曾写道,他"不因自己生命渺小,而放弃对其他生命的温暖、托举与责任"[1]。这是他的可爱之处,也是在这样的性格中,我们才看出小人物的大气象。

2. 刁菊花

刁菊花(以下简称菊)是在城中村长大的"贫二代",她嚣张跋扈,八叔因她的暴力行径变成了"疤"叔。她对身边的温暖本能地抗拒和抵触,但菊本质是好的,特别是后来达成与蔡素芬的和解,成为人母之后接纳二代的转变,让观众觉得欣慰。她说话刻

[1] 陈彦:《装台》,北京:作家出版社2015年版,第327页。

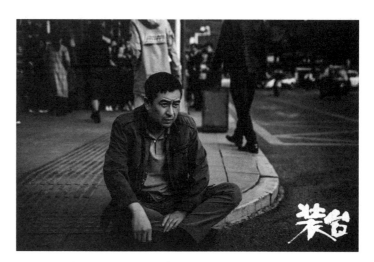

图5 顺子坐在街头

薄,对人大吼大叫,这些缺点已经成了她性格中的一部分。父亲刁大顺逆来顺受,后妈蔡素芬包容忍让,既给她内心的压抑、恐慌和惶惑找到宣泄的出口,又给她虚幻的安全感和飘零的依靠。她内心潜在的自卑与安全感的缺失不能只归罪于母爱的缺位,父亲这一身份性角色的缺失也是重要原因,但她本质上也继承了父亲身上的善良。一个比虎妞更讨厌、比祥林嫂更可怜的人增添了故事冲突的内在张力,使得整部剧变得更加立体、生动和鲜活,许多观众在网络上的"恶语相向"也侧面印证了菊这一角色塑造得出彩、饱满和成功。

3. 蔡素芬

蔡素芬是顺子的再婚妻子,偶然的意外让二人相识、结婚。从电视剧的最终呈现来看,这个角色背后的故事要大于电视剧文本叙事的故事。这一人物藏着更为丰富的人生经历,她善良、有文化,是三皮的数学老师,面对三皮的纠缠,她无原则地退让,无限放大三皮没有母亲这一代偿性的事实。在无可奈何的情况下,懦弱的蔡素芬决定离开顺子,离开三皮,离开城中村的生活。最终三皮退出,蔡素芬才得以重回家庭。蔡素芬这一角色引出了家庭矛盾的另外一个旁枝,丰富了剧作内容。虽然菊对她恶意携带着一种性格上的对立,但电视剧用留白的方式一步步揭开她的身份和背景,观众在深层次上与蔡素芬这一人物形象达成了共情。

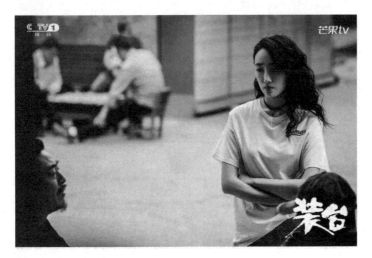

图6 菊和疤叔

4. 大雀儿

大雀儿是人群中最忠厚的一个，为了多挣一份夜班钱，被工友笑话包二奶，但从不多言语。他是顺子眼中最得力的助手，也是秦腔团装台离不开的一员。为了省生活费，他早饭从不花钱，自己饭量大吃不饱，只能馍馍就着辣椒填满肚子。这背后却有他为了给孩子治病拼死拼活的感人故事，为了能完成女儿的心愿，在他生命的最后时刻，憋着最后一口气，替女儿去了一趟北京的游乐园，之后客死他乡。"可怜又动人的大雀儿"，生活对他是这般残酷，但他从不抱怨，凭着自己的一身力气，凭着对生活的热爱，努力挣钱。对大雀儿的死亡，观众也不免唏嘘和惋惜，但这正是苦难劳动者的现实生活。

5. 墩墩

墩墩是个秉性还未定的急躁小伙儿，傻里傻气，没有什么心眼儿。从小习武，仗义待人，却没什么文化，他从事装台行业有着明确的动机——娶媳妇，但是年年打工攒钱，年年彩礼涨价，几番折腾下来，娶媳妇的美好愿景眼看无法实现。一次偶然的相遇，与秦海璐饰演的民间钢管舞艺人组成家庭。他的形象构成了剧集中的喜剧效果，增添了叙事的趣味性，最终在装台兄弟们的祝福中，墩墩拥抱了美好的爱情生活。

还有无血缘关系但乖巧的二女儿韩梅，以及飘荡异乡结局凄惨的大哥刁大军和克扣工资遭人唾骂的铁扣，这些角色既提供给观众笑料，又增加了故事的叙事魅力。就这样，顺子一家人在嬉笑怒骂之间展现着生活中的日常点滴，装台队员们在互相调侃中努

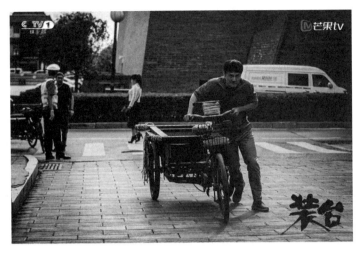

图7 大雀儿揽活

力生活,但无论是顺子、蔡素芬还是大雀儿,都并不真正拥有命运的选择权,甚至都不真正拥有选择的权利,他们只是在无常的生活中一个脚印一个脚印地向前走。

《装台》描摹众生群像的方式简单直白,它尽可能真实地展呈人物在生活情境中的神态与行为,它并不刻意回避普通人身上的缺点,甚至以缺点丰富角色面向,用来营造令观众又爱又恨的戏剧效果,为电视剧塑造立体的"圆形人物"提供了参考和样本。

(三)文本改编与呈现

《装台》由陈彦创作的同名小说改编,原著作品曾获得第十届茅盾文学奖,在严肃文学领域,原文本收获颇多赞誉。陈彦曾在陕西戏曲研究院工作了23年,对剧团里的人和事有着切身的共情能力。他以亲身体认为蓝本,写出了《装台》这个故事,曾入选"新中国70年70部长篇小说典藏",因此该剧也受到了较多的关注。

对于网络文学的改编和呈现观众一般持以开放式的态度,但大多数严肃文学作品的影视化在改编阶段就质疑声不断,不管是对于作品的人物和故事走向的把控,还是对于整个作品调性的要求,都体现了观众对于严肃文学影视化的挑剔。因为对于文本粉丝观众来说,纠结和在意的是"忠实原著"的问题,一如我们讨论一般的叙事性作品是否"真实",是一种有效而暧昧、庞杂的评判表述。当盛赞一部作品"真实"时,我们要回答和分辨其所指的是相对于某种观念的真实,还是参照特定经验层面的真实,或是依

据某种叙事的成规与惯例的真实？[1]那么，是否"忠实原著"亦如此？

1. 电视剧与原文本的相似性

如果从改编忠实原著的角度来看，电视剧几乎穷己所能贴合原著自身，不论是从情节设置、叙事方式还是细节表现上看，电视剧都近乎复刻般地对小说原著进行了跨媒介呈现。跨媒介呈现和跨媒介叙事最早是由传播学者詹金斯提出的，意指跨媒体故事通过横跨多种媒体平台展现出来，其中每一个新文本都对整个故事做出了独特而有价值的贡献，"跨"在于强调两种相似或不同的媒介特性。[2]

小说的文字语言是诉诸想象的，而电影、电视剧的视听语言则首先诉诸感官，基于文学和影视两种不同媒介特质的表述，观众或许会以忠实性作为评判的标准来衡定其价值。但改编电视剧和原著小说的关系像是翻译与原文，绝对的等同性是不存在的，我们必须着眼于媒介层面，一部改编剧集的意义实际上在于如何在另外一种媒介上呈现故事。《装台》原著的严肃性决定了影视化改编后的作品必须要保留一些具有悲剧元素的情节甚至人物，故事必然要从这群兢兢业业、认真生活的装台人越挫越勇的奋斗过程中，向众人展现底层劳动人民尝尽辛酸仍不屈奋斗的热忱。导演李少飞介绍道："在影视化改编的过程中保留了原著小说的精髓，人物关系、人物设置、叙事方式都非常引人入胜。它最大的特点还在于有着鲜明的地域特征，展现了地道的陕西民风、民俗和美食。"

2. 人物形象塑造的差异性

尽管最大限度地忠实了原文本，但在人物形象处理方面仍有一些出入。主要争议的地方在于电视剧对女性形象进行了比较大的改动，尤其是菊和蔡素芬这两个人物，电视剧创造性地改编了这两个人物的性格和命运。在荧幕上呈现的时候，一个显得有些跋扈和不知所以，一个则显得过于懦弱，因而网络上也形成了对于电视剧女性形象误读的讨论。在原文本中，菊是因为相貌丑陋嫁不出去，就连父亲手下的农民工也看不上她，她没什么文化，更没什么见识，只能用歇斯底里的脾气守护着自己的自尊。自卑与敏感的菊在电视剧中摇身一变，成了一个缺爱的可怜人，为了给菊这个人物增加可看性，编剧在原著之外添加了二代这样一个死死守候着菊的有钱人。原著中蔡素芬并不喜欢顺子，她一心只想找个人过日子，在市场观察了几天发现了顺子，才主动设计走到一起，相处

[1] 戴锦华、滕威：《〈简·爱〉的光影转世》，上海：上海人民出版社2014版，第117页。
[2] [美]亨利·詹金斯：《融合文化：新媒体与旧媒体的冲突地带》，杜永明译，北京：商务印书馆2012年版，第423页。

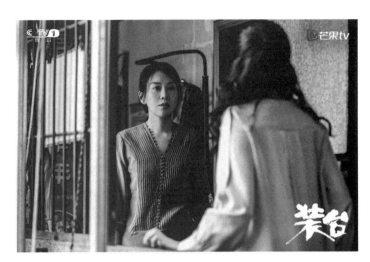

图8　蔡素芬和菊对峙

之后又发现顺子太窝囊，和前夫简直不能比。加上顺子装台一忙就顾不上她，只有三皮天天陪着她、照顾她（原著中三皮不是蔡素芬的学生，而是顺子的一个手下），时间久了便和三皮发展出暧昧情愫。后来菊上吊赶她走，蔡素芬才决定远离是非，离开顺子。电视剧中蔡素芬是一个经历了许多挫折和苦难、一心希望过上稳定日子的可怜人，过程中又遭遇三皮的骚扰，不堪其扰的蔡素芬最终离开顺子，但又在一番波折后重归于好，呈现了一个温柔圆满的结局。

这两种略显温柔的人物处理方式导致了一定程度上的人物无法自洽。豆瓣上也有评论认为，菊这个人物的性格无法让人产生共情，她的性格前后转变过于简单，许多观众认为这个人物的改编是失败的，缺乏"丑陋"这一外貌设定的菊，行动上无法自洽。但无论是在微博还是豆瓣上，观众对蔡素芬的人物形象变化则持肯定的态度，甚至有话题说"今天也是心疼芬芬的一天"。虽然她有些过于懦弱和漂浮，但这正是大部分底层女性的生存境况，她的这一变化给顺子的生活带来了一束弥散的光芒。在笔者看来，这两个人物尽管与原著有所出入，却增加了电视剧的温情感，没有让大家在荧幕上始终看到冰冷、残酷的生活，在日常体认的共情之中增加了必要的善意，也给沉重的装台人增添了几分意义的空间。

3. 电视剧的旁白引入

另一个争议较大之处是旁白的使用，大量的旁白穿插构成了《装台》鲜明的叙事特

色。旁白的加入一般能够最大限度地提醒观众剧情的发展和人物的心理走向，这是改编文本经常使用的手段，对于一些无法展现的心理活动，或者特殊的叙事桥段，通过旁白能够有效地传达给观众。但一些观众对于《装台》旁白的加入并不买账，有人评价此举"多余"，是"在小看观众"。在笔者看来，观众的评价并非毫无根据，旁白的元素叠加到电视剧中，反倒是减少了剧集自身的影像魅力，对于观众来说，电视剧所呈现的内容已经非常丰满，此举并不能再进一步丰富剧集的内在表达，反而有多此一举之嫌。

但总的来说，原著小说所面向的叙事人群以及小说所呈现的生活的残酷性，还是可以在影视化的《装台》中窥见。陈彦也认为影视和原著的差异主要是两种艺术载体的表达方式和受众不同决定的，他非常喜欢电视剧的改编："我认为他们做得很好，无论是改编还是导演都很好，尤其是像张嘉益、闫妮这样一批演员，他们都付出了非常艰辛的劳动。能看到，他们都努力贴近真实，没有用一种虚假的表演或是虚幻的场景来表现这些普通劳动者的生活。整部作品的呈现也很有烟火气。电视剧的改编肯定会有些脱离小说，做一些新的创造，因为它们是不同的艺术样式。每个人对时代、对生活、对艺术都有不同的解读、不同的理解，他们所付出的创造值得我敬重。"[1]

如果说陈彦的原著小说用粗粝和真实的笔触刻画了西安底层社会的众生苦乐，那么电视剧则用轻松和诙谐描述了一部分底层人民的喜怒哀乐。它也许不够犀利，但足够亲切；它也许不够真实，但足够接近；它也许不够残酷，但足够冷静。

三、电视剧产业与市场运作

2020年收视率超0.5%的黄金时段电视剧有93部，其中既包含了《隐秘而伟大》《三十而已》等广泛讨论的热播剧，也有疫情期间热播的行业剧《安家》。《安家》受多方面因素影响，以收视率2.12%位居榜首。《装台》作为2020年年底播出的现实主义作品，以1.963%的收视率占据榜三，在抖音、快手以及微博等平台相关话题更是热搜不断，作为一部地域文化风格显著，在影像上又稍显"土气"的《装台》，缘何有如此之高的关注度？

[1] 转自访谈《陈彦：我也是个装台人》，《中国青年报》2021年1月18日。

（一）年轻语态呈现与现实关切

"剧情没有去拔高这些普通甚至有些平庸的人，他们向善的改变也是在朴素的氛围中实现的。"《光明日报》文艺部副主任李春利曾这样评价。一部作品能与观众共情，就是现实主义题材的意义所在，不管是从人物塑造还是叙事方式上来说，《装台》都体现了普通中国人的真实生活和细腻的烟火气，这部描写当代社会劳动者的作品，不仅有真实的痛感体验，而且切中当下年轻人自嘲"打工人"的说法，这样真实又直接的感受成为《装台》能够"破圈"传播的关键。

1. 流行文化的嵌入

《装台》通过对流行文化的巧妙嵌入、时尚气息的鲜活营造，降低了观看门槛，调动起观众的观看热情。"打工人"的语境在《装台》中有了很完整且经典的复现。在中国作家协会副主席阎晶明看来，这部作品一方面保持了文学性，把边缘人搬到中心的过程就是有创造性和创意的想法；另一方面也充满了戏剧性，既有线性故事也有网状关联的人物关系。中国文艺评论家协会副主席、北京师范大学文学院教授王一川也关注到剧作从环境到心理的变化："固定的价值没了，大家都处于一种漂泊状态，敢于暴露这些心理现实征候，体现了这部剧的现实主义美学胆识。"有了趣味性和现实的连接，就可以吸引更广大的观众群。这部剧以年轻化的方式讲述主流价值观念，呈现出厚重、温暖的人物品格，贴近年轻化的表达使得褪去光鲜亮丽的现实生活有了迷人的面向和魅力。

2. 鲜明的地域风格

20世纪90年代中国电视剧出现过诸多地方流派，如京派、海派、粤派、川派、陕派等，就像地方剧种一样各有风姿又独具神韵，后来电视剧创作逐渐淡化了这种地方文化特色，很难说这是一种文化进步。[1]实际上，有生命的艺术作品都离不开文化之根，因为这些作品都是从相应的文化土壤中"生长"出来的，没有文化之根一定是"制作"出来的产品。《装台》描写的是秦腔剧团内的一帮装台民工，土生土长的陕西人，他们活在陕西、西安的文化环境中，带有相应的文化胎记。该剧没有为了追求普适性的价值而有意淡化这种地域性的文化记忆和品格，而是如实地把这些人物放在客观的真实环境中，展现他们的生活场景、风俗、文化。无论是秦腔、碗碗腔、眉户剧等秦地剧种的深情声腔，还是带有浓厚陕西口音的普通话；无论是裤带面、羊肉泡馍等关中特有的饮

[1] 张德祥：《〈装台〉启示录：现实题材剧的新高度》，《学习强国》2021年2月18日。

图9　顺子和蔡素芬一同出工

食习惯,还是刁家村、张家堡的乡风民俗,都与情节推进有机地融为一体,构成人物精神世界的文化营养,从而使《装台》具有了鲜明的地方文化印记,也就形成了陕派风格。可以看出,《装台》剧组有意识地凸显西安的城市元素,使之融入叙事的同时又成为独立在叙事之外的"影像主体",这些元素无不召唤着观众对西安的想象。

3. 社会情绪的呼应

舞台背后和城中村是剧中人物主要工作和活动的两个空间,城中村作为城市化过程中最典型的居住生活空间,红红绿绿的灯箱和小店招牌、拥挤逼仄的居住环境等成为许多居住其中的底层人的生活见证。剧中人物的活动主要在这两个空间中展开,他们的日常生活和工作展露于荧屏之上,让观众对这一群体的生活也有了一番深刻的体察和感受。不同于《都挺好》《三十而已》等现实主义作品的故事空间,《装台》拒绝了城市高楼耸立的生活,选择面向城中村,面向底层空间,进而去书写属于他们的生命经验,带领观众打开另一扇门,一扇望向他者的意义空间。

改革开放四十多年来,我们既切身感受到社会主义市场经济建设所创造的巨大财富,也切身感受到资本逻辑对脚踏实地、勤恳劳作等本色劳动及其社会基准价值的强烈冲击,这是时代无奈的情绪和价值标准,但千千万万个劳动者在这样的洪流中依然肩负着自我的承担,这一责任的背后是他们对于生活的热爱。可以说,无论是小说还是电视剧,《装台》都有力回应了这一时代情绪,传达出对"顺子们"所代表的本色劳动及其

价值伦理的肯定和传扬，这使得该剧在热闹和烟火气中蕴含了厚重而踏实的思想内涵。

最近几年，现实主义题材剧不乏优秀作品，但真正能够展现出某一地域风土人情的现象级影视剧则为数不多，《装台》中呈现的城中村、人物对话都很像陕西人的日常，整部作品中没有浓重的表演痕迹和矫揉造作的布景陈设，通过直面生活的破败，拒绝光鲜的虚假，反而更增加了现实生活的代入感。[1]

（二）主流引领与多平台矩阵传播

自2018年中央广播电视总台组建以来，各部门正全力构建"5G+4k/8k+AI"的融媒传播战略格局，作为新媒体、新平台，中央广播电视总台的引领力、传播力、影响力持续提升，不仅成为主流声音传播的主阵地，也成为主流人群和消费力量的聚集地。截至2020年11月22日，CCTV-1和CCTV-8黄金档电视剧观众规模均已接近9亿人，黄金时段电视剧每集平均收视率均大于1，在总台播出的电视剧中，观众规模超过1亿人的有34部，超过3亿人的有7部，可见媒体平台的选择直接决定了它所播出节目的影响力。

1. 主流平台的强势引领

据《中国视听大数据2020年度收视综合分析》，中央电视台综合频道全年黄金时段电视剧每集平均收视率为1.450%。在该频道播出的18部剧中，有8部剧每集平均收视率超过频道均值，《跨过鸭绿江》《装台》《奋进的旋律》《最美的乡村》《一诺无悔》每集平均收视率较该频道均值高10%以上，其中，庆祝中国共产党成立100周年重点剧目《跨过鸭绿江》高热开播，已播7集每集平均收视率即达2.086%。

而中央电视台综合频道全年黄金时段电视剧每集平均收视率为1.118%。在该频道播出的33部剧中，有12部剧每集平均收视率超过频道均值，《远方的山楂树》每集平均收视率1.596%，为本频道年度收视之最。《誓盟》《隐秘而伟大》《猎手》《破局1950》等12部剧获较高收视，其中《隐秘而伟大》在豆瓣和猫眼均收获高评分，做到了高收视率的同时也收获了好口碑。[2]

大剧看总台，《装台》借助央视的主流大平台强势"破圈"，在最大限度上吸引了观众的注意力，截至2020年12月17日13时，剧集双微博主话题阅读量达6.9亿，"#装台#""#装台不跟生活认怂#""#装台看饿了#""#装台开播#""#以为装台是中央

[1] 崔白珎：《豆瓣8.4、"陕味"十足的〈装台〉，为何能还原"陕西人间烟火味"？》，《娱乐独角兽》2020年12月9日。
[2] 转引自《中国视听大数据2020年度收视综合分析》。

表1 各频道黄金时段电视剧收视情况

序号	频道名称	黄金时段电视剧每集平均收视率（%）
1	CCTV1	1.450
2	CCTV8	1.118
3	东方卫视	0.853
4	湖南卫视	0.741
5	北京卫视	0.728
6	CCTV3	0.593
7	浙江卫视	0.448
8	湖南金鹰卡通	0.327
9	江苏卫视	0.296
10	山东卫视	0.291

台的缩写#""#装台掰馍#"等微博相关话题超过50个，登上微博热搜话题6次，微博热搜最高榜位排名第三，相关话题阅读量超10亿；截至2021年2月1日，"#装台#"话题的抖音短视频播放量高达13.6亿次，相关话题超过25个，其中"#电视剧装台#""#装台大结局#""#装台电视剧#"的视频播放量累计高达2.2亿次。这种导向性的舆论得以达成，一方面得益于央视主平台的选择；另一方面新媒体平台的矩阵式传播同样拓展了电视剧的传播广度和深度。

2. 台网联动突破圈层

在台网联动的今天，剧集的发行并不限于单一渠道，大部分电视剧都借由台网联动直达最广泛受众。以《安家》为例，不仅发行于东方卫视和北京卫视，而且同步在腾讯视频放映，借由2020年这一特殊的年份，占据了收视率榜首。在《装台》以豆瓣8.4分的口碑将年轻人重新拉回电视荧幕的同时，芒果TV也再度与央视合作，双平台同播优质好剧。众所周知，芒果TV向来以青春女性向作为主阵地，很少有地域风格明显的作品展播，这也是继2013年《咱们结婚吧》之后，两大平台又一次在电视剧联采、联播、联合出品上的深度合作。

播出之前，观众很难将聚集西北装台人烟火生活的《装台》和以年轻化、青春向、

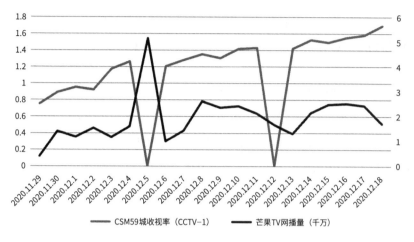

图10 《装台》网播量及CSM59城收视率
注：2020年12月5日、12日为周六，CCTV-1未播

综艺见长的芒果TV联系起来。值得肯定的是，《装台》在挖掘故事本身的戏剧元素的同时，做到了既有年轻化的内容，又有趣味性的表达。作为芒果TV的一次新探索，这样一份案例无疑是有启示作用的：它不仅为主流视听平台的内容选择提供了新的赛道可能性，也让年轻用户对差异化的类型剧能够形成尽可能充分的共鸣。

在年轻观众对央视剧集重新回温的同时，芒果TV也收获颇丰。据悉，该剧对芒果TV会员的拉动效果十分显著。新增用户中男性占比更高，整体观众年龄分布也更加向熟龄群体延伸，年轻用户高度认同；与此同时，北方地区用户比例明显提升。[1] 对于芒果TV而言，这部精品剧的播出是一次成效显著的加成，在稳固忠实用户圈层的基础上实现了差异人群的覆盖和拓宽。

四、《装台》的创作与传播启示

2020年是全面建成小康社会目标的实现之年，平凡劳动者是实现这一目标的根基所在，他们的辛勤劳作和乐观生活构成了当代中国的现实生活景深。《装台》的切入视角

[1] 林沛：《央视一套+芒果TV，〈装台〉不寻常破圈背后的价值转换》，《广电独家》2020年12月11日。

虽是一个少为人知的职业，但它向社会传播的奋斗故事却是积极的、温暖的，饱含正能量。它不仅勾勒出一群普通人奋斗的精神图谱，也是在向那些为幸福梦想拼搏的亿万普通人致敬，并以此来提示人们，真诚地面对自己的生活，通过辛勤的奋斗创造属于自己的幸福生活，永远是我们孜孜追求的价值和美德。

《装台》从方方面面展现了舞台搭建与拆卸这一行业里的小人物，他们历经生活的磨砺却仍然认真地生活，也牵动着所有平凡却热爱生活的人的内心。就像西安人孙浩用"陕普"在片头曲中所唱的："生活虐我千遍万遍，我却待她如同初恋。"就是在这样的唱词中，《装台》树立了现实主义美学的新向度。在笔者看来，该剧的启示是多方面的，笔者将主要从叙事元素、内容生产等角度展开论述。

（一）叙事内容面向丰富

电视剧通过选取装台这一独特的行业，呈现其独特的工作空间、生活环境，将艺术与生活紧密地融合起来。从叙事结构来看，《装台》包含两个层面的互文结构，即台上的戏剧人生和台下装台工的现实人生，一个是以秦腔《人面桃花》为代表的舞台世界，一个是以顺子为代表的底层人民生活的现实世界。两个世界互相参照，舞台世界是现实世界的隐喻，而这两个世界又共同构成了装台人的精神生活和生命体验。

一群在舞台聚光灯背后的小人物，他们日常搭台、架灯、装箱的忙碌生活构成了电视剧的显性文本，贯穿《装台》整部剧作的秦腔《人面桃花》则构成了剧情推进的隐性文本。比如，刁大军和初恋对象桃花之间曾有过一段刻骨铭心的爱恋，后来刁大军出走，桃花嫁他人，而韩梅嫁去的小山村正好在桃花家的旁边。刁大军时隔多年再次和初恋见面时，二人都已年过半百，岁月沧桑，这也是为什么刁大军第一次看《人面桃花》这场戏时会感动到落泪。大雀儿一生凄苦，为了给女儿"看病"，挣的钱从来不敢乱花。因为女儿丽丽小时候被米汤烫伤了脸，孩子慢慢长大了，需要融入社会，大雀儿正是为了给女儿带来更好的生活才把自己活活累死。观众在唏嘘人生无常的同时，对这份厚重的父爱有了更深的体会。刁顺子、蔡素芬二人之间的苦情戏，正是《人面桃花》中"去年今日此门中，人面桃花相映红；人面不知何处去，桃花依旧笑春风"的写照。于是，我们不难捕捉到内潜于现实文本结构中的戏剧思维，在不断强化人物与现实的冲突中迫使人物一次次隐忍，从而彰显了装台人的性格和精神内涵。[1]

[1] 江腊生、江辰炀:《台上台下的人声演绎——评电视剧〈装台〉的叙事艺术》,《中国文艺评论》2021年第2期。

图11 顺子安慰蔡素芬

同时,装台人把装台矜持地看成一种艺术,如秦腔团的演员挑顺子来打追灯,顺子也摆谱儿让导演来请他,私下里也乐意被人叫一声"刁导"。因为无论其他人怎么认为装台就是搭台、卖苦力,顺子和伙伴们始终认为这是一份和艺术有关的工作,所以搭台、架灯、布光、做桃花布景都一丝不苟,甚至秦腔唱词也能随手拈来。即使第一次在舞台上推车,哑巴也表现出天才般的艺术天赋。这些艺术与人生的精神同构,升华了生活本身所蕴蓄的复杂内涵,在隐喻人的生存状态的层面上有了对于现实生活的超越性。

(二)优秀文本助力内容生产

2015年小说《装台》问世后引起各界关注,入选"新中国70年70部长篇小说典藏",并获得首届吴承恩长篇小说奖。正是作家用自己常年积累的发酵过的生活经验和冷峻犀利的现实主义笔法,讲透了人物的命运沉浮,为影视的二度创作提供了丰富的艺术营养,赋予了电视剧《装台》一种看似朴素却沉甸甸、看似平淡却醇厚的人文气质。文学与影视的联姻并非新鲜事。作为艺术形式的母体,文学深邃的思想涵养、广阔无边的想象空间、对美和善的敏锐体察以及给观众带来的情感慰藉等,都为其他艺术提供了肥沃的精神土壤。

《装台》根据陈彦的同名小说改编,陈彦写的是自己熟悉的生活和人。他在《〈装台〉后记》中如是说:"因为工作关系,我与这些人打了二十多年交道。他们是一拨一

拨地来，又一拨一拨地走。当然，也有始终如一，把自己无形中'钉'在了舞台上的。熟悉了，我就爱琢磨他们的生活……小说说到底是讲生活。他们在生活，在用给别人装置表演舞台的方式讨生活。"这部小说就是写这样一群讨生活的人，或者说，是写他们如何讨生活。因此电视剧《装台》的成功，首先得益于小说提供的真实、熟悉的生活，浓郁的生活气息扑面而来。这种"讨生活"的味道，也是电视剧久违的一种人间烟火的味道，酸甜苦辣咸，五味俱全。

（三）成熟团队的协作呈现

优秀且成熟的团队能够助力于影视创作，为整部作品的品质提供导向作用。从导演到编剧，再到演员和服化道等各个层面，他们对现实主义的深刻理解让《装台》不仅仅停留在对现实的复刻或者表层呈现，而是尝试追溯和探索更深层次的道德和精神旨趣。不管是演员姬他（剧中大雀儿的扮演者）坚持"要塑造有生命力的角色，深入生活本质中寻找真实的生活感受并反哺到角色中"，还是演员凌孜（剧中菊的扮演者）认为角色"是个体与周遭环境的碰撞下一步一步形成的，是角色的一种升华"[1]他们全情的艺术投入以及可圈可点的角色再创作，都让《装台》有了更高的完成度，因而也成就了这一份独特而鲜活的荧屏记忆，正是这种追求让这部剧有了丰富的细节呈现、真实且细腻的表达和叙事。演员对角色的气质内核以及他们所处时代的精神内涵的精准把握，也让剧作和影像更具说服力，而且为了更生动地呈现烟火气息十足的生活底色，《装台》剧组还实景搭建了符合原著设定的街道与社区，真实细腻地记录下剧中人物经历的酸甜苦辣，在展现平凡百姓生活中遭遇的困顿和窘境的同时，挖掘对当下社会的理解与思考，传递出小人物身上的真、善、美。

五、结语

《装台》不仅故事内容贴近现实生活，而且注重通过对普通劳动者的刻画，积极寻求与时代精神的契合。观众不再是冷漠的他者注视，而是剧集指涉现实生活后真切的情感卷入。无论是装台工身上携带的命运的沉重与乐观，还是传统秦腔艺术氛围的营造与

[1]《〈装台〉研讨会在京举行，差异化优质内容引领青年价值观》,《新浪财经》2020年12月7日。

失语，最终都化为普通人的世俗生活与烟火情怀。这些元素弥散在剧中，于艺术与人生的互文状态下形成一种内在的张力，体现了电视剧对这些底层个体和传统文化命运的困惑与反思，同时又帮助我们理解自己，进而探寻那扇望向他者的窗户，或许这正是如火般炽热但又如灰烬般苦痛的生活带给我们的最深刻的感动。

（高含默）

专家点评摘录

它标志着我们国家电视台在选择剧目上发生了重要变化。即，既要坚持电视剧为时代画像、为时代立传、为时代明德，播出一批描写英模人物，展现精准扶贫、乡村振兴的作品；同时，也需要《装台》这种为普通劳动者立传的书写。只有这两方面互补，才是完整意义上的为时代立传。

——仲呈祥

《装台》对电视剧创作的现实主义的贡献，不但在影视作品里，在小说作品中也很少见。真正的现实主义不可能囊括所有的生活细节，但将生活本身精彩的内容和形式一件不少地提炼与呈现，没有一个片子能够像《装台》一样达到这种水准。

——李准

附录

导演李少飞访谈

毒药：最近都在忙宣传吗？

李少飞：还好，因为这部戏还没放完，所以没什么大的事儿，另外我也不太喜欢参加过多的宣传。

毒药：这部剧我连着看了好多集，明显感到质感和其他剧有一个显著区分。这种质感是从何而来的呢？

李少飞：首先我觉得是这部剧的文本提供的吧。陈彦先生的原著小说，包括编剧马晓勇先生，他们都是戏曲研究院的，是离装台这帮人最近的，经常会混在一起。所以他们对这些人的形象、性格，能够生动地描摹下来。在这个文本之上，我们再出发。整个摄制组，从演员到主创全是西安人，在对地方文化的理解上没有任何隔阂。这些人、这些事儿、这些吃的，都是在身边的，都是信手拈来的。再比如城中村，很多演员以前就在里面生活过，或者他们家旁边就是城中村。所以这些质感，可以说稍微哪个地方不对头，就会觉得特别不舒服。

毒药：但也有很多文本好，或者说剧本阶段好，但最后呈现出来还是出现很大问题的剧。

李少飞：嗯，我觉得原因很多吧。可能大多数都出在落实上，出现犹豫，或者选择上的茫然。像我们这部戏，其实在当下是一部逆行的戏。不管从题材还是表现形式上，都不是现在市场上最受大众欢迎的那种路子。有些人在创作上会被当下所谓的主流左右，但可能就会牺牲掉作品本身具有的特质。还有你说的这种质感，其实我们老爱说成是味道，这种味道可能恰恰是一个戏的灵魂，味道的丧失是比较可怕的。

毒药：陈彦老师是茅奖作家，这部剧为什么选择改编他的小说《装台》呢？

李少飞：首先我觉得这部戏的缘起是张嘉益先生。因为他本身就是西安人，而且他

的家和陈彦先生写的这个剧院在一条街上,所以这里面有很多他以前生活的回忆,他本来又是一个特别恋旧、特别热爱家乡的人。而且这个戏的关键词"装台",基本上你问100个人,可能99个人不知道啥意思,所以这部戏也是把这个职业给普及了一下。还有就是秦腔。这是陕西,包括西北五省独有的一种文化形式,其实现在越来越式微了。年轻人不知道它好,很大原因是没有机会去接触。我们总想着怎么用年轻人也可以接受的方式让大家看到它、听到它。再有一个就是城中村。这是中国在过渡阶段的一个存在,很快就要退出历史舞台了,最多可能在几年之内。但是伴随城中村的退出,可能一到两代人也就被忽略掉了。这里边发生过很多冷暖和悲喜,这些都是在别的场景中很难出现和复制的。我觉得这也是抓紧要把这部戏拍出来的原因。

毒药:在对小说的改编上有什么取舍吗?

李少飞:因为原著小说作为一部纯文学作品,受众肯定没有像电视观众的数量这么大,所以小说写得会更触及本质,表现形式也更残酷、更激烈。但是考虑到要面对这么多电视受众,我会在人物行为、人物性格的调整上做一些弱化处理。

毒药:往向上和温暖的角度调整,对此陈彦老师有提出过什么要求吗?

李少飞:这个我好像看过采访,他是认可的,因为其实他的作品本身的主题也是一样,书中经常落到顺子和蚂蚁的关系上,顺子会经常去观察蚂蚁,其实就是举例子,大家都是芸芸众生。你要说白了,大家都是奔着一口饭去的。在这个过程中肯定会碰到各种难处,那么你还有什么选择呢?你只能去好好地活,然后活得更好,这是你唯一的选择,这些就是向上。

毒药:剧中还出现很多小狗的戏份,我感觉好像跟蚂蚁的作用有点相似?

李少飞:是的,因为蚂蚁毕竟不好表现,太静态、太微观了。再一个,其实狗还是要表现菊富有爱心的一面。因为菊这个孩子,她的性格太极致了,目前观众还是对她负面评价多。但其实往后看,你就会去关注这个孩子内心的东西,她其实是很苦的一个人。

毒药:像里面两个重要的女性角色,蔡素芬(闫妮饰)和菊(凌孜饰),你觉得她们两个的性格,谁更能代表陕西女性呢?

李少飞：还是菊吧。因为蔡素芬是从甘肃过来的，她是一个外乡人，菊是土生土长的，她说自己是城里人，其实是城中村，就是以前的农村，现在只不过因为城市扩建把它包进去了。

毒药：像剧中的城中村，是实拍还是搭建的呢？

李少飞：我们是结合的，因为最麻烦的部分就是顺子家和三皮后来租的房子之间的位置关系。我们找了很多，要么不合适，要么就是有一个元素合适，但人家房东不愿意，各种原因弄得你无法操作。还有周期的原因，这部分的戏特别多，如果全放在实景拍摄的话，控制上会有很大的问题。后来我们决定搭一个景，但是如果搭一个孤立的景又会限制很多机位，包括调度，所以我们索性直接搭了一条街。最后用到了四个真实的城中村加上我们搭的一条街。

毒药：你说这部戏的缘起是因为张嘉益老师，之前你也跟张嘉益和闫妮有过合作，感觉如何？

李少飞：他们都是特别优秀的演员。我跟张嘉益先生很早就认识了，排第一部戏就认识，已经二十多年了，所以我们彼此非常了解和熟悉。但尽管如此，这部戏依然让我惊喜和意外。在我的印象中，他没有演过姿态这么低的人物，他后来给自己做了整体设计，包括小动作、身上的手串，全都是靠近人物的设计。他身上最让我惊奇的一点是，他可以迅速地在很多组人物之间来回切换。比如说现场跟一大群人在一起，他会跟猴子说你现在应该有什么反应，然后警车过来，又跟哥哥说你现在应该有什么反应。这种能力说起来容易，实际上做起来很难。闫妮老师特别有意思的是，她有一种独有的节奏和思维角度，很多场戏她看到的点跟我想到的不一样。

毒药：能举个例子吗？

李少飞：比如昨天刚演的那场，演艺团在对光的时候，她看到顺子睡着了，给顺子衣服盖好后往后台走，到了洗手间，本来就洗把脸，随后三皮进来。但是她进去之后，就说我能不能不要光是洗手啊，干等着人进来。我说那你想咋办，她说你看外面的化妆间，有女的戴的那种头饰，我能不能把这个戴上再照镜子。当时我觉得有点儿怪，毕竟是洗手间，你怎么把化妆间的东西拿过来？但今天我看的时候突然发现，这个女人背负这么多，包括对顺子女儿的容忍、对三皮的容忍，这些都造成了暗暗的伤害，她还能留

在这儿，必须带有一种最美好的期望。所以作为女人，她也知道自己是美的，但她又要克制，她知道三皮来了。这种东西我觉得就特别丰富，你会觉得这个人物离你更近了，更有温度了。

毒药：这其实也是女性视角对你思想上的一个补充？

李少飞：我觉得这是非常重要的补充。这就是他们的创作，我觉得这才叫演员的创作，而不是说你把台词说好就行了。

毒药：这部剧的台词不是纯粹的普通话，也不是纯粹的陕西方言，这部分是怎么考虑的呢？

李少飞：原著小说和剧本都是以方言写作的，本来也想照这个拍，但现在不能有纯方言剧嘛，所以考虑到发行，还有受众，我们也纠结了很久，后来还是决定以"陕普"代表陕西音。我觉得这样也很好，毕竟观众接受度更广了，而且引起了很多人对西安方言的兴趣。

毒药：我看第一集里面，拍完顺子在街头吃这些西安的美食，后面又接了一场他和闫妮在床上谈恋爱的戏，这里面我感觉有一个"食色性也"的意思？

李少飞：不光是这一场，其实整部戏讲的都是这个。这可能就是现在大家热议的烟火气。所谓烟火气，我的理解就是"食色性也"，就是人最基本的需求，"食"我觉得是物质上的需求，"色"更多的是精神上的需求。这部戏讲的就是，首先我要填饱肚子，填饱肚子之后，我们能不能追求一些美好？不管是我喜欢的女人也好，还有想要过的那种生活也罢。这其实是整部戏基本的调子。

毒药：这部剧里出现了很多舞台上的外国演员，为什么会有这样的安排？

李少飞：首先还是跟他们的职业有关系。前些年，这些地方剧团生存都成问题，演出市场特别不景气，他们只能靠揽一些外面的演出来挣些场地出租费。这时候就会有各种各样的团体，外国的表演团体也会有。挑这个俄罗斯舞团就是想跟他们形成一种反差。一个是下苦人，一个是那些女演员；一个天上，一个地下，不管是从视觉上还是从文本上造成的这种张力都挺好玩的。

毒药：现实中，西安是一个国际化的城市吗？

李少飞：我觉得西安正走在国际化城市的路上。因为它本身的底蕴和积淀特别深厚，这是优势，但有时候也会成为桎梏，但它依然在不停地往前走。

毒药：聊一下你自身吧，你是从演员转导演的，为什么会有这样一个转变呢？

李少飞：这可能跟我的师傅有关系吧。我做演员的第一部戏就是拍他的戏，那时候比较尴尬的是我的娃娃脸，显小，二十多岁了看着像一个小孩儿。演年轻一点儿的人物也明显不像那个年龄，就挺尴尬。那段时间根本接不到戏，生计都成问题。我的师傅其实早就问我，要不要跟他过来干场记，那时候我觉得这个活儿太烦琐了，不愿意干。后来还是他把我叫出来，从场记到执行副导演，一直到现在这样，一路过来。

毒药：谈一谈他对你导演生涯具体的影响吧。

李少飞：我觉得这个影响很大，先不说什么技巧，就是从做人上，我从他身上学到很多。他的善良、谦虚，他对人没什么高低贵贱之分。我记得一个特别生动的例子，我们那时候拍戏，我还是副导演，当时我和师傅正在房间说事儿，演员来投简历，师傅因为身体不是太好，每次站起来其实挺麻烦的，但只要有人进来，不管是谁，他都要站起来寒暄两句，握握手。很多人出来之后就说，拍过这么多戏，像刘导这个级别的导演见了我们还能站起来，能跟我们握手，真的很少很少。

这就教会我很多，首先你跟人的交流是顺畅的，你没有先把人做一个划分，这其实也会反映到你拍戏的时候。他的这种情感价值取向是最核心的。

毒药：现在这部剧还在播，还没播完的部分，你觉得有哪些想提醒观众看的看点？

李少飞：这个涉及剧透了，我觉得还是他们关注的，比如说观众一直比较反感的三皮和菊，其实他们的人物走向到了后面很多人应该都能够认可。我总在想人为什么喜欢看戏，对我来说，看戏最大的收获是遇到和你完全是两个世界观、价值体系完全不一样的人，但你又能跟他产生共情。那么你在现实生活中，也许就能更好地处理人际关系，包括跟社会的相处。所以第一眼觉得这个人物完全不能接受时，最好先等一等，让子弹飞一会儿，多去看看他的每一个面向。我觉得了解一个人就是一个打开自己的过程。

毒药：哪种人物最能打动你、吸引你呢？

李少飞：复杂，但又必须真诚、善良。因为一旦一个真诚的人在一个复杂的环境里，最后做出一个决定，哪怕这个决定让大多数人不能接受，但我觉得如果深究的话，真要回到他当时、当下的那种情境，可能你会跟他达成一种理解。我喜欢这种人物。

（毒药专访：《我20岁当演员生计都成问题，师傅教我人没有高低贵贱》，2020年12月16日，原文发表于公众号《毒药》）

2020年
中国影响力电视剧分析案例四

《大江大河 2》

Like a Flowing River 2

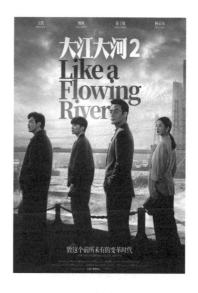

一、基本信息

类型：主旋律、年代、创业
集数：39 集
首播时间：2020 年 12 月 20 日
首播平台：东方卫视、浙江卫视
收视情况：综合收视 3.17，浙江卫视 CSM59 城收视 2.716，东方卫视 CSM59 城收视 2.358

二、主创与宣发信息

出品公司：上海广播电视台、东阳正午阳光影视有限公司、SMG 尚世影业
原著：阿耐

编剧：唐尧
导演：李雪、黄伟
制片人：侯鸿亮
主演：王凯、杨烁、董子健、杨采钰
摄影：雷鸣
剪辑：刘戈嘉
美术：吕丰
灯光：曹学中
发行公司：湖南金蜂音像出版社有限公司

三、获奖信息

理想照耀中国——国家广电总局庆祝中国共产党成立 100 周年电视剧展播剧目

高品质主旋律影视剧的续集策略

——《大江大河2》分析

《大江大河2》是由东阳正午阳光影视制作公司打造的《大江大河》续集作品，同样改编自阿耐的小说《大江东去》。《大江大河》于2018年年底首播，讲述了1978年至1988年间改革开放大背景下，以宋运辉、雷东宝、杨巡为代表的改革开放"弄潮儿"敢于突破、不断探索的奋斗故事。《大江大河2》继承了第一部的发展历史，原班人马延续三位主人公在1988年后市场化浪潮下的人生际遇与奋斗历程，展现出一幅波澜壮阔的时代画卷。该剧于2020年12月20日在东方卫视、浙江卫视首播，并在优酷、爱奇艺、腾讯同步播出。

作为"理想照耀中国——国家广电总局庆祝中国共产党成立100周年电视剧展播"剧目，《大江大河2》叙事格局之大、切入阶层之广都是前所未有的。通过三位主人公敢闯敢拼的个人奋斗历程，勾勒出改革开放进程下整个国家各个阶层的奋斗史。具体来讲，在人物方面，《大江大河2》既继承了前作人物的性格特点，又在新的时代背景下实现了人物的成长与变迁，并且随着人物的成长将故事带到一个更加宏大的层面进行叙述；在情节的建构上，将理想主义与现实主义相结合，既将那个年代美好的奋斗历程完美地呈现出来，又将发展的问题与人物的矛盾融入惊心动魄的剧情当中，给予观众更具真实感的历史回忆；在现实意义层面，剧中呈现出来的拼搏奋进的改革精神始终是我们民族不断向前的使命号召，激励一代又一代的人与时代同行。

《大江大河2》延续了前作的整体风格传统，又凸显出新的时代背景下历史的革新与变迁，观众也给予了高度评价，豆瓣评分高达9.1分。但是从收视数据看，《大江大河2》的CSM平均收视率为3.17，截至2021年2月底全平台累计播放量接近10亿，相比于接近天花板的评分，《大江大河2》的收视表现是不及预期的。本文将结合前作的创作，从人物、情节、现实意义、市场与传播等多方面入手，对《大江大河2》这一作品展开分析。

一、续集情节下的叙事新高度

《大江大河》系列作为改编自阿耐小说《大江东去》的现实主义电视剧,其创作一方面贴近现实,聚焦小人物的命运起伏;另一方面又能够紧贴时代发展的脉络,以小见大反映国家与民族的历史进程。该剧以宋运辉、雷东宝、杨巡三位代表人物为叙事线索,分别呈现国有经济、集体经济、私营经济在改革开放进程中的发展与变革,将人物命运与时代命运紧密联系在一起。上一部《大江大河》的结局中,宋运辉因为不满师哥闵忠生背弃约定踢走水书记,申请离开金州厂,告别水书记前往新的东海项目;雷东宝带着人成功收购江阳电线厂,众人去韦春红的饭店庆祝,雷东宝却来到宋运萍的坟前哭诉命运的艰难;杨巡千难万险在扬子街电器市场站稳脚跟,也成功地把市场挂靠在小雷家。这三位敢闯敢拼、勇于走在时代浪潮前列的主人公,让观众重温了改革开放初期国人艰难的奋斗历程,也让观众为其中的人物命运所振奋。《大江大河2》的剧情线延续了第一部的情节,在改革开放的第二个十年当中续写三位主人公的命运,将他们的事业、情感再次带到观众的面前。

(一)时代转变下的事业线续写

续集是继承已有的电视连续剧或电影并再次制作的后续作品。续集电视剧作品往往与前作的故事线索、情节设置、人物设定有着关联性或连续性,但也需要有所创新,从而突破观众的定向期待,带来更多的新鲜感。实际上,续集电视剧虽然继承了前作的大量元素,但是仍然需要新的价值理念作为其核心内涵。核心意义不明的电视剧续集极为普遍,大部分续集剧本编剧往往临时受命来拼凑续集故事。由于缺乏核心意义的指导,续集故事虽然普遍沿袭了前作的表层主题,却生产出与前作无精神交流的作品。[1]《大江大河2》的编剧唐尧认为,《大江大河》展现的是改革之难,是庞大社会机构与中国人面对变革的懵懂与兴奋;而《大江大河2》展现的是开放之难,故事从1989年开放受到阻挠开始,最终落笔于艰难的合资谈判,整个故事都在探讨我们打开国门、融入世界的难度与魄力。[2]创作者将作品置于不同的时代当中,赋予其独特的价值内涵,使《大江大河2》能够在原有故事线的基础上延伸发展,呈现出全新的故事主题。

[1] 张斌、史郁嵘:《电视剧续集现象:表征与问题》,《民族艺术研究》2019年第5期。
[2] 唐尧:《〈大江大河2〉:在现实主义与理想主义之间寻求平衡》,《文艺报》2021年2月10日第4版。

图1 《大江大河2》四位主人公

《大江大河》的故事年代处于1978—1988年改革开放的第一个十年间，此时"文化大革命"的影响还未完全散去，国家百废待兴，随着恢复高考、真理标准问题的讨论以及十一届三中全会的召开，改革开放的序幕缓缓拉开。改革开放初期主要是以农村与城市的经济体制改革为主，因此《大江大河》中主要涉及的是集体经济与国有经济的改革。小雷家村实行的家庭联产承包责任制与建立起来的集体企业便是那个时代农村改革的缩影，而对于大型国有企业则在科学与技术上得到了应有的重视。1978年，在隆重举行的全国科学大会上，邓小平指出"知识分子是无产阶级的一部分"，重申了"科学技术是生产力"。大学毕业的宋运辉正是代表了具备知识与技术的一代人，成为那个时代国有经济的中流砥柱。而《大江大河2》的故事发生在1988—1994年，处于改革开放的第二个十年之中。随着市场经济的不断发展，个体经营户逐渐从边缘夹缝中成长起来，尤其是1992年"南方谈话"后，下海经商真正成为时代潮流。在国有企业中，为了更好地融入世界，对外开放的步伐进一步加快，大型企业与国外巨头合资建厂成为当时的重要举措。与此相对照，此时的农村改革暴露出不少问题，改革步伐放缓。很显然，两部作品的年代特征存在着明显的区别，对应着不同的时代主题，三位主人公的故事线也随之变化。

《大江大河2》的开始，宋运辉搭上了前往北京的列车，年轻气盛、满怀期待的他准备在全新的东海项目中大展身手；雷东宝骑着铃木摩托车穿过村子，见证了当时物价

飞涨、人们纷纷抢购商品的特殊状况；杨巡开着复古的小轿车进了村子，原本点头哈腰的个体户已经充满自信与牌面，引来村里人的围观。这一切都在告诉观众，时代的风貌已经悄无声息地改变了，改革开放的第二个十年已经到来，三位主人公的命运将迎来全新的挑战。

宋运辉作为国有经济的代表，已经从《大江大河》中的大学生、技术员成长成为国有化工企业的领导。作为东海厂的副厂长，宋运辉面临的问题主要是关于东海厂项目的报批、东海厂第一期与第二期设备的引进与投入。东海厂作为国有大型化工企业，其命运早已紧紧地与国家命运相连，先后经历了国家大力压缩基建、西方国家对华禁运、国内企业破冰谈中外合资等重大问题。宋运辉的故事线就是从东海项目的报批开始的，东海项目组成员在北京焦急地等待项目审批。当时正值1988年，为了缓解供需矛盾、抑制通货膨胀，国家开始大力压缩基建。宋运辉作为项目组的重要技术成员，赶到时却面临着项目被取消的命运。与东海项目组同时报批的近十个项目均被暂停，东海也在与另一个大型化工项目滨海项目的竞争中处于失利的地位。宋运辉凭借自己的技术与执着，绕开部里直接拿到国家重点化工项目的名额，最终与项目组成员一起成功获得上级领导的认可，上马东海项目。但与此同时，宋运辉也被部里领导放到了一个边缘的位置。

东海项目获得批准后，宋运辉被调到东海厂组织前期的开荒工作。虽然被调离核心工作组，失去了项目的主导权，但他依然担忧着东海项目的第一期引进设备。宋运辉从技术层面考虑，坚持要求引进最先进的外国设备，再次与部里领导的方案相左。很快，宋运辉再次被调离岗位，被安排到更为边缘的码头工作。原本以为可以大展身手的宋运辉眼看着与东海的第一期项目无缘，大学室友虞山卿却带来一条极其关键、秘密的信息——美国要对中国禁运。宋运辉凭借自己敏锐的嗅觉与判断，很快召集金州的骨干准备了一套国产设备代替引进设备的方案。宋运辉的方案让东海项目再次起死回生，宋运辉也从边缘再次主导东海大局。东海的第一期设备建成落地后，原本与宋运辉有过节的路司长也开始支持与欣赏宋运辉。到了东海的第二期项目，西方国家的禁运逐渐放开，东海再次想要引进最新设备，开始与日本厂商进行谈判。正当谈判陷入僵持之际，宋运辉再次提出为东海的未来考虑，要引进最先进的美国设备，甚至前所未有地提出建立合资厂的想法。对于这个方案，宋运辉再次和路司长产生争执，但最终出现转机，东海有意和美国洛达公司进行合资谈判。宋运辉组织谈判组代表东海与梁思申代表的洛达公司进行多次谈判，最终谈判陷入僵局，宋运辉因为使用了涉嫌出卖国家利益的谈判手段而被举报停职。

图2 杨巡与萧然商谈

杨巡作为个体经济的代表在《大江大河》中已经崭露头角，而在《大江大河2》中，市场经济进入新阶段，更加广阔的市场和越来越完善的市场体制让杨巡再次大展身手。杨巡在剧中前期的戏份并不多，主要是找小雷家签出资证明，为后续雷东宝出事被调查埋下伏笔。之后扬子街市场租户闹事，要集体搬走，威胁杨巡减租。杨巡却通过自己的圆滑威逼利诱，成功稳住租户，不但不同意减租，甚至还要涨价，租户们只好马上续了租金。剧中通过这样一件小事再次展现了杨巡的厉害手段。而后，杨巡却想将市场搬到东海，并开始在东海寻找合适的地段。正在想要卖掉市场转战东海时，雷东宝却出了事。乡里、县里为了给小雷家抵债，强行收回扬子街市场，杨巡辛辛苦苦打拼下来的市场转眼就被人夺走。好在1992年的"南方谈话"给了杨巡这样的个体经营户新的生机，杨巡顶着巨大压力成功地把东海日用品市场开了起来，他的事业再次走上正轨。

雷东宝作为集体经济的代表，在《大江大河2》中是最为失落的。相比于改革开放前十年，雷东宝在小雷家如火如荼地建立起砖窑厂、预制品厂、养猪场、建筑施工队，将全县最落后的小雷家村一举建设成最富裕的村庄。雷东宝的事业可谓是最为成功的，但是到了全新的时代，社会与市场的风向发生了巨大的改变，小雷家的产业需要面对更多的竞争对手，粗放的生产方式与落后的管理模式都需要革新。显然，小雷家的产业已是危机四伏。雷东宝为了开拓全新的市场，一意孤行建起小雷家铜厂。铜厂建成投产后，却因为技术不过关发生爆炸，使得小雷家一时间陷入巨大的困境。雷东宝为了获

得政府的支持，不听劝告行贿陈平原，最终被检察院调查。在宋运辉、杨巡等人的帮助下，雷东宝洗清了侵吞集体资产的嫌疑，从死刑的边缘被拉回来，不过也因行贿罪名而身陷囹圄。雷东宝的入狱让小雷家群龙无首，很快陷入困境。雷东宝的失败一定程度上也显现出农村改革在当时条件下的困境，这种低效率的企业模式在新时代失灵了，而想要往高端的领域扩展，却缺乏先进的技术和优秀的人才。

面对新环境下全新的问题，三位主人公都在不断地以自己的方式适应新的变化。有成功的喜悦，也有失败的教训，但《大江大河2》中的人物命运似乎都带有某种悲剧性。宋运辉因为被举报而停职下放；杨巡不顾一切在市场化的浪潮中逐利，却忽视了人间真情，最终失去了最爱他的母亲；雷东宝在狱中孤苦伶仃，出狱后也很难再适应时代的变化，小雷家的产业陷入困境，管理团队也早已貌合神离，留给雷东宝的注定是一个极为艰难的小雷家。三位主人公轰轰烈烈的事业最终以悲剧结局，无不让观众感叹大时代下小人物的卑微与渺茫。

（二）感情线再现波折

电视剧续集作品往往因为无法突破前作的故事设定，而导致剧情走向平淡，矛盾冲突不强。对于以前作的叙事结构为模板的续集而言，机械化地重复观众已经熟知的叙事套路，在很大程度上令悬念的效果大打折扣。[1]在《大江大河》中，三位主人公的感情线索基本上都已经尘埃落定。雷东宝、宋运萍两人美好的爱情故事让无数观众喜悦，然而怀有身孕的宋运萍却意外去世，让雷东宝幸福美满的生活突然陷入绝望。在宋运萍的葬礼上他发誓此生不再娶，此后就一直处于失落的孤独状态之中。杨巡的爱情因为生意的突然崩塌无疾而终，与小凤之间的误会再也没有机会解开，杨巡在心理上受到极大的打击。只有宋运辉顺利地和程开颜从热恋进入婚姻，得到一个圆满的结局。《大江大河2》作为续集作品，必须在原有感情结局的基础上进行创新。创作者明显在尽力突破原先的格局，让全新的感情走向伴随着新的时代风貌下的故事展开，尤其是剧情后半段引入从海外回国的梁思申，让剧情的感情线再次出现巨大的变化。

首先是雷东宝的感情线。《大江大河》的结尾雷东宝的追求者韦春红看到雷东宝对宋运萍的真切爱意，答应不再纠缠他。韦春红是一个失去丈夫独自带孩子的女强人，她在县里经营一家饭馆。她一直有意追求雷东宝，而雷东宝心里只有宋运萍，并未对她上

[1] 张斌、史郁嵘：《电视剧续集现象：表征与问题》，《民族艺术研究》2019年第5期。

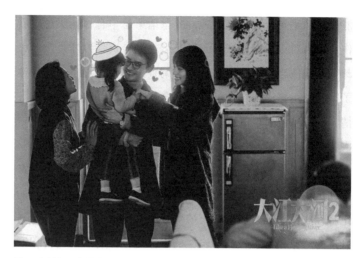

图3　宋运辉一家带着孩子小引

心。到了《大江大河2》两人却阴差阳错再次走在了一起。小雷家的企业陷入危机需要贷款，雷东宝却无法见到一直躲着他的银行负责人。最终只能在陈平原的建议下与韦春红假结婚，迫使银行负责人现身。韦春红在当天酒局上帮雷东宝拿下了银行贷款，雷东宝最终也答应假戏真做与韦春红领证。雷东宝十分幸运，即使在自己被众人抛弃、锒铛入狱时，韦春红依然对他不离不弃，始终帮助他渡过难关。面对雷东宝家中百般刁难的母亲，韦春红也从不计较，对雷东宝真心诚意、无怨无悔。因此，剧中对于雷东宝再婚的情节处理，不会让观众产生反感，反而更愿意祝福。而另一边，雷东宝的再婚对于宋家也有一定伤害，宋运辉即使理智上认同雷东宝的做法，感情上却依然难以接受，更不用说宋父宋母，甚至对于已经被《大江大河》雷东宝、宋运萍爱情所感动的观众都难以接受。

杨巡则是在与小凤的感情中受到伤害后再也没有新的情感出现，直到遇见刚从海外归来的梁思申。梁思申拥有显赫的家世背景，且无论从思维、见识还是性格、能力上都透露出她的优秀与不凡。杨巡在外闯荡多年，什么样的人都见过，却唯独没有遇见过如此有气质的女生，因此第一次见就认定梁思申是自己追求的对象。但是面对极其悬殊的家学和生活环境的差异，杨巡注定和梁思申难以走到一起。杨巡为了讨好梁思申，在得知梁思申要回美国时，专门挑选了一个自认为可以让梁思申喜欢的礼物紫檀梳妆匣，却不知梁思申从小家中便有各种古玩，看到这样的礼物只会觉得好笑。为了圆场，杨巡只

能说自己是想开五星级酒店，要邀请梁思申合作。梁思申看好杨巡的头脑，却未真想合作，因为对于梁思申来说，与宋运辉的合资谈判才是头等大事。杨巡不断献媚，梁思申却只是把他当作一个工具。为了调查萧然，梁思申采访杨巡。在宋运辉面前，梁思申为了赌气利用杨巡，告知可以与他合作，但最终也未付出实际行动。相比于和戴娇凤的感情，杨巡和梁思申的这段经历是完全不对等的。面对梁思申这样背景显赫、能力出众的人物，底层出身的杨巡有着天然的自卑，即使他已经是商业上的成功者。

宋运辉作为《大江大河》中唯一获得甜蜜爱情和美满家庭的人物，在《大江大河2》中却出现婚姻破裂。随着宋运辉离开金州，成为东海化工的副厂长，事业风生水起，年纪轻轻成就非凡，加上工作忙碌导致对家庭的忽视，从而与程开颜逐渐产生了隔阂。程开颜的形象是剧中最具争议性的形象之一，有观众同情程开颜，认为她并没有犯什么大错，却被丈夫抛弃；也有观众认为程开颜不求上进，不懂得体谅丈夫与维护小家庭的利益，最后离婚是必然的。在《大江大河》中，作为厂长的女儿，程开颜从小娇生惯养，但颇有家教，为人简单，没有心计，因此她与宋运辉恋爱、结婚、生育都一帆风顺，并且婚后很快育有一女。到了《大江大河2》，宋运辉离开程父所在的金州厂来到东海，两人的关系才通过一系列事件发生转变。程开颜依然是那个天真的程开颜，但是随着热恋期的逝去与宋运辉事业的发展，她更需要去独立面对生活中各种复杂的利益关系与人际关系。程开颜与宋运辉婚姻的破裂实际上双方都有不可推卸的责任。对于宋运辉来说，过于忙碌的工作让其忽视了家庭，尤其是忽视了夫妻之间的沟通，而程开颜则在两方面触到了宋运辉的核心原则：一方面，宋运辉本身便很固执，做事讲究原则，而程家却一心想把长子安排到重要岗位，程开颜在此过程中没有站在宋运辉的角度考虑问题；另一方面，宋运辉作为一个从农村一步步爬上来的人，他最看重自己的事业和理想，而程开颜的举动影响到了他在东海厂的事业。

（三）以"修罗场饭局"交汇多方矛盾

矛盾冲突是剧作的核心，影视剧的创作需要以主要人物的矛盾与冲突展开。一般而言，冲突有人的内心冲突、人与人之间的冲突、人与社会之间的冲突。编剧的功力突出表现在情境的设置上，情境要合理、具体、尖锐，才能有效激化矛盾冲突。如何在一部剧的开始设置规定情境，并随着剧情的进展将情境推向尖锐化，进而影响剧中人物的行动，导致冲突的发生，营造出一系列悬念并推动剧情不断发展，是剧作家要解决的重要问题。电视剧相较于电影，故事篇幅与横向纵向跨度都更大，对于多元、复杂的矛盾冲

突的展现更需要有出色的功底。《大江大河2》为了让三位主人公有机地交错在一起，设置了不同线索之间的矛盾。编剧多次将复杂的矛盾线索在"饭局"这样一个中国传统的人与人沟通的空间中呈现。不同的人物、不同的目的，在一个原本应该气氛融洽的有限空间内展开，让剧作的戏剧性冲突更为精彩。这种"修罗场饭局"更像是一个戏剧舞台，将众多矛盾高度集中，从而产生激烈的人物冲突。

《大江大河2》中第一场具有强烈冲突的饭局发生在第16集，三位主人公是饭局的主角，杨巡为了卖掉金州的市场，搬到东海开新的市场，需要雷东宝点头，也知道宋运辉正记挂大哥的情况，就专门组了三人的饭局。雷东宝面对县里清理三角债的问题已经焦头烂额，却又不想在宋运辉面前丢面子。宋运辉想和大哥和解，想办法打听小雷家的状况，却只听到雷东宝的大力吹嘘和不切实际的规划。原本有意让双方和解的杨巡见情况不妙，也只能暗暗藏起自己的目的，试图缓解双方的矛盾。双方的傲慢让饭局难以进行，最终不欢而散。这场饭局将宋运辉与雷东宝藏在心底的矛盾彻底显露出来，让两人的误会更加深刻，对后续的剧情翻转起到重要的铺垫作用。

另一场重要的"修罗场饭局"名义上是宋运辉为了给学生梁思申送行而安排的，实际上是为了引入三叔虞山卿一方给梁思申施压，很显然，此时东海与美国洛达的谈判已经到了破裂的边缘。宋运辉想以私人宴会的形式进行最后的施压。在这次饭局中，宋运辉带来妻子程开颜、女儿小引，邀请了梁思申以及共同好友杨巡和正在PD公司就职的大学室友虞山卿。梁思申觉得自己在谈判中伤到了老师宋运辉，就邀请寻建祥前往帮助缓解矛盾。一桌人各有目的、矛盾交织，让饭局上的火药味越来越烈。首先是寻建祥与虞山卿的矛盾，寻建祥曾因虞山卿的诬告坐了五年牢，一见到虞山卿就冲上前去，在宋运辉的制止和解释下才罢手。在宋运辉的恳求下，虞山卿最终帮助寻建祥澄清事实，但是依然在感情上有些愧疚，多年之后再次见面，虞山卿也愿意表达歉意。最主要的矛盾是宋运辉与梁思申。梁思申以为此前洛达反悔，追加了谈判条件，已经有愧疚的心理，想借此缓和与宋运辉的矛盾。而宋运辉以为梁思申还想要谈判并获取利益，就请来另一方可以合作的伙伴代表虞山卿，想以此向洛达施压。与此同时，已经和宋运辉渐行渐远的程开颜在饭局中并没有太多说话的余地，见到年轻美貌、气场十足的梁思申与自己的丈夫交谈紧密，便已经把她视作夫妻感情的破坏者。杨巡则是梁思申的追求者，想借此机会与梁思申谈下合作建设酒店的项目，而寻建祥则是为了劝杨巡放弃酒店的念头而来。不同的人物、不同的目的、不同的矛盾，在同一场饭局中爆发。宋运辉与梁思申的矛盾在饭局中彻底爆发，最终以宋运辉一句"收起你美国人的傲慢"而结束。程开颜的

图4 "修罗场饭局"上的宋运辉

怒气没有在饭局中展现,成为之后夫妻关系破裂的重要导火索。杨巡因为得到了梁思申的夸奖与合作意向而喜出望外,为后续的剧情走向埋下关键线索。

剧末还有一场重要的饭局也充满了戏剧冲突。宋运辉的岳父程厂长在受到匿名举报宋运辉出轨的信后,请东海厂的几位主要负责领导吃饭。韩厂性格耿直,因与宋运辉发生冲突而不愿意来;老刘向并不知情的宋运辉请假,有意无意透露了情况。饭局中便有程厂长、宋运辉夫妇、马厂、老高等人。其间程厂长拿出举报信,明面上警告马厂与老高,实际上则是在敲打宋运辉,要让宋运辉紧紧跟着程家。这让高傲的宋运辉与程家更加貌合神离,为后续的双方关系破裂埋下伏笔。相较于前两次饭局上的正面冲突,这次饭局更多的是多方人物心理上的较量与斗争。即使到最后,剧中也并未真正告知观众举报人的真正身份,而是需要观众自己根据剧情去推测。小小的饭局成为众多人物矛盾的交汇点,有前情矛盾的爆发,也有为后续埋下的导火索,可谓精彩纷呈,令人感叹创作者的情节设置功底。

二、继承现实主义的人物风格

传统的主旋律电视剧因为其带有鲜明的意识形态意味,在人物形象的塑造上会有所

限制，人物的塑造往往过于理想化，呈现一种高高在上又过于呆板的状态，从而降低了一定的真实性与可信度。《大江大河》的创作虽立足于国家叙事的宏大格局，但是在人物形象的创作上一直坚持现实主义的原则，对主要人物都进行了立体、多面的刻画。《大江大河2》更是通过时间的跨度将人物的成长弧光活灵活现地展现出来。随着时代的变迁，《大江大河2》中三位主人公的形象亦有所改变，在某种意义上他们是具有鲜明时代性的人物，是那个时代和环境留下的特殊记忆。除此之外，《大江大河2》对于角色的塑造也打破以往的刻板印象，不再是单一的善恶正邪，而是呈现出一系列生动、复杂的真实形象。

（一）人物性格的一贯相承

续集影视剧作品往往会由于各种因素无法很好地继承原有的人物形象，从而"人设崩塌"。《大江大河2》在人物性格上一以贯之、一脉相承，能够给老观众一种熟悉的人物质感。恩格斯说："人物的性格不仅表现在他做什么，而且表现在他怎样做。"[1]三位主人公的性格特征都是其人物的个性所在，他们的所作所为、行为作风早已鲜活地印在观众的脑子里。那是能在"镇革委会门口背一千遍人民日报社论""不怕苦不怕冷一个人干三份工作"的宋运辉，是"从卖馒头到开市场，能说会道，生意经满满"的杨巡，是"敢想敢做，说一不二，带领小雷家村摘掉贫困帽子"的雷东宝。这些人物形象与性格特征是《大江大河》系列的灵魂。作为续集作品，这些独特的人物性格特征都贯穿于《大江大河2》的剧情中，能够让老观众快速进入对人物已有的认知当中。

首先是宋运辉，他代表着从农村一步一步走出来的社会精英。他是重点大学化学系的第一名，毕业后凭借自己的技术实力成为金州厂的技术骨干。《大江大河2》中他已经转到东海化工厂，是东海最年轻的副厂长。前后的身份已然发生了巨大的变化，但是宋运辉对于理想的执着始终是不变的。在《大江大河》的开篇中，有关宋运辉的情节便给其执着却过于执拗的性格埋下伏笔。这种性格特征在其大学生活和职场工作中都贯彻始终，不断地验证着宋运辉这一形象。在《大江大河2》中，宋运辉始终坚持着自己的技术理想，不惜一切与同事、上级争论。这一性格既成功地让他得到了以路司为代表的上级领导的认可，也让他更加容易与身边的同事产生矛盾。直到剧末，在宋运辉停职下放

[1] [德]弗里德里希·恩格斯：《致斐迪南·拉萨尔》，《马克思恩格斯选集》（第4卷），北京：人民出版社1972年版，第344页。

前,他依然是最初那个执着于理想的宋运辉。为了让东海厂谈下美国洛达的先进设备,他不惜牺牲自己的前途。因为宋运辉知道,像东海这样的大型化工企业,只有获取最新的技术才有机会适应这个不断变革的环境,未来才会有可能与世界接轨。可以说,宋运辉的固执是两部剧贯彻始终的人物个性,既成就了宋运辉,也让他为此经历坎坷与磨难。金州厂中"累不死的宋运辉"在东海厂中依然得到很好的继承。剧情开头,因为在项目的审批上让上级主管难堪,宋运辉被安排成排名最后的副厂长,并离开项目组从事东海初期的开荒建设工作。宋运辉知道这是不公平的待遇,但依然任劳任怨地把工作做到最好。在后续情节中,宋运辉被安排到最边缘的码头工作,但他仍然愿意尽力把工作做好。宋运辉努力、严谨的工作作风是他能够不断向上的基础所在。正因为如此,他可以边在大队干农活,边学习高中知识,最后考上大学走出大山。他也能够在纷杂的大学生活中坚持学习,在斗争与堕落并存的国有企业中坚持理想,做好本职工作,一步一步凭借自己的实力走上高位。

相较于宋运辉,雷东宝的性格特征更鲜明。他当过兵,敢想敢做、雷厉风行,能够号召村里人共同做事。他只是一个农民,没有受过良好的教育,做事专断独行、霸道莽撞,缺乏现代企业的管理经验。在《大江大河》中,雷东宝的这些性格特征让他成为人人爱戴、人人敬佩的东宝书记,但是在《大江大河2》中,社会环境瞬息变化,让他在小雷家企业面临改革转型的过程中吃尽苦头。剧情的开头便是雷东宝听了雷正明的请求,不顾村干部雷士根的反对,一意孤行决定上马耗资巨大且技术水平要求极高的铜厂。雷东宝看中铜的广阔市场,准入门槛较高,但却错估了自身的水平,最终铜厂爆炸,小雷家陷入困境。在之后面临债务问题时,雷东宝也展现出专断与不近人情的一面。为了请求县里帮助小雷家走出困境,他贿赂县长陈平原两万块钱。雷士根一再警告他不要做犯法的事,雷东宝依旧我行我素,不顾法律与规则。很显然,他这种不顾一切、不考虑后果往前冲的性格与日益规范的社会法制体系相冲突。可以说,雷东宝的性格注定会让他陷入悲剧的命运。

在三位主人公中,杨巡的人物形象是最具有两面性的。宋运辉坚定执着,雷东宝急功莽撞,杨巡则更为圆滑灵活。他出生在农村,为了负担起养活家庭的重任,他十几岁就开始走街串巷用鸡蛋换馒头,因此被人称为"小杨馒头"。这类人往往能够最先嗅到商机,同时具备铤而走险的胆量,在改革开放初期便从事个体商业经营活动。在《大江大河》中,杨巡油嘴滑舌、精明机灵的形象便已深入人心,他太会察言观色和与人打交道了,甚至会为一点点利益精打细算,也可以随时根据情况变化改变自己的想法与态

度。他会利用一切资源为自己所用，千方百计说服雷东宝并使自己挂靠小雷家企业，通过小雷家的名号为自己撑场面，也会一次次以宋运辉的名号为自己的势力和影响力背书。他也会采取各种手段，不惜代价为自己谋利。面对市场租户的集体闹事，杨巡一番威逼利诱，不但不愿意降租，还要加一成的价格，把在场的商户都治住了。同样的方法，杨巡又在刚开业的东海市场让犹豫不决的批发商交了摊位费。正是像杨巡这样八面玲珑、精明唯利的人，才能在风云激变的年代快速从一无所有变成一个风风火火的老板。

（二）新环境下的角色成长

人物成长停滞的问题在前作发展型续集中较为常见，具体表现为人物的思想境界、道德品性、综合能力并未随着人物阅历的增加而有所变化，反而一味停留在前作最初的人设上。[1]实际上，人物既要有性格的继承，也要有因为时间与经历的变化而带来的人物成长。一部好的续集影视作品中的人物绝对不会是一成不变的，而是要对原先定型的人物风格有所突破，呈现人物的变化与成长。人物性格随着时间向前推移而不断变更，"旧我"与"新我"不断交织发展，"新我"不断扬弃"旧我"、改变"旧我"，这是一个"我"不断经受自我克服、自我投降、自我胜利，也可以说是不断经受自我否定和自我"否定之否定"的过程。[2]这种变化不是自然得来的，而是因为人在社会环境中生存，面对不同的经历产生的。《大江大河》中主要人物的性格特征已经定型，《大江大河2》作为续集作品，需要将人物重新置于一个全新的时代环境，让人物再次实现突破，给观众一定的新鲜感。

宋运辉的人物塑造是具有理想主义的，是创作者对于那个时代体制内奋斗者最为理想化的提炼。宋运辉的形象依据人物的成长与事业的发展不断循序渐进，有其始终不变的人物个性，也有其随着时间与经历的变化带来的人物成长。在经历了金州厂的历练之后，宋运辉在《大江大河2》中显得更为成熟。正如剧末宋运辉的自述："小时候，我的世界是自己的家，家人就是我的全部。读大学后，我的世界是图书馆、是实验室，因为我坚信知识可改变命运，技术能实现理想。现在我明白，这些不是全部。世界很大，我们很小，只有打开胸襟拥抱变化，才能获得进步。人是如此，国家亦然。"宋运辉随着

[1] 张斌、史郁嵘：《电视剧续集现象：表征与问题》，《民族艺术研究》2019年第5期。
[2] 刘再复：《论人物性格的二重组合原理》，《文学评论》1984年第3期。

图5　在办公室工作的宋运辉

生活环境的变化，也在不断地改变自己。上大学前的宋运辉，在家有父母、姐姐替他担着，在外有杨主任这样的热心长辈帮助，他可以像个天真幼稚的孩子般不被外界的险恶烦扰。到了大学，宋运辉因为是宿舍中最小的一位也备受照顾。他能安心沉浸在学业当中，学习知识，改变命运。在这一过程中，宋运辉只是在身份上从乡下务农青年到重点大学的学生，再到进入金州厂成为技术员。姐姐的去世与自己被利用导致师傅水书记被踢走，让宋运辉在生活与工作上发生改变。到《大江大河2》，宋运辉已经完全褪去原本的天真与稚嫩，而是变成了雷厉风行的宋厂长。从技术员到副厂长，宋运辉显然已经适应官场的明争暗斗。在这部剧的开始，因为国家基建预算的缩减，东海项目面临停摆，为了让闵忠生帮忙引荐部领导，宋运辉展现出职场的手段。电话中老奸巨猾的闵忠生想要搪塞宋运辉的请求，宋运辉却立马告诉这位曾经为难他和师傅水书记的老同事，要是东海项目失败，他就要想办法回东海。看似玩笑，又像是威胁的话语。在后续的职场竞争中，宋运辉也展现出作为主管技术的副厂长的雷厉风行，他会通过自身过硬的技术获取更多的话语权，也会尽心培植自己的下属亲信，以做更多的准备。宋运辉在职场的成长是显而易见的，他已经不再是那个只懂技术的愣头儿青了，而是能够主管一方的国企领导。可以见得，宋运辉人物形象的突破是建立在东海厂的新环境之下的，作为东海厂的技术副厂长，宋运辉有更大的权力和魄力去实现他的理想，也需要使用各种手段与方法去维护理想。

杨巡的变化也是显而易见的。作为一直处于市场化浪潮前沿的个体户，在经历一次次挫败与绝境之后，更加追逐个人利益的最大化，甚至在无止境的利益追求中迷失自己。杨巡已经不再是那个为了让弟弟妹妹过上好生活而出来闯荡的杨巡了。到了《大江大河2》，与其说为了家人，不如说是为了无穷无尽的个人私欲。已经拥有金州市场的杨巡，为了把生意做得更大，不惜让母亲一直背负借债的痛苦，始终不肯归还村里乡亲的借款，甚至想利用东海市场再次向村里乡亲借更多的钱，来为自己服务。母亲杨主任节衣缩食，在亲朋好友面前抬不起头，杨巡自己却开着小轿车，用着几万块钱的大哥大。在这一过程中，杨巡油嘴滑舌的本性依然没有变，而是更加审时度势，游刃于各式各样的人物面前。他明白只有这样的性格才有可能在当时的商业环境下一步一步艰难地生存下来。

　　杨巡会有这样的改变，与他常年在外闯荡的经历有关。他长在农村的单亲家庭，家里有众多弟弟妹妹，作为长子的他不得不很早就开始承担家里的责任，每天走街串巷用鸡蛋换馒头为家里赚取生活开支。之后又只身去东北闯荡，小小年纪见识了外界的险恶，他早已经穷怕了，对于钱，他看得比谁都重。作为早期个体户，钱是他们去打通一切的最重要的资本。杨巡用鸡蛋换馒头实现了资金的原始积累，又依靠母亲杨主任在村里筹集钱款，拿到了个体经商的起步资金。但是对于杨巡这样不断扩大经营的个体户来说，始终是需要足够的现金流的。在不完全的市场经济体制下，像杨巡这样的个体户的资金链显得格外脆弱。在《大江大河》中，因为杨巡与煤矿的生意失败，女朋友小凤误会杨巡跑路而离开他，跟了有权有钱的赵小波。杨巡却一直误会小凤，以为她是因为自己没钱落魄了才离开的。这一情感遭遇让杨巡加重了对他人的不信任感，从而更加注重个人利益，这一点在《大江大河2》中更加突出。不管是在大哥雷东宝出事后，还是宋运辉遭遇困难时，他始终将个人利益放在第一位。例如，杨巡来到小雷家村，和五哥交谈得知雷东宝被抓，杨巡急着要帮雷大哥想办法，言语中不断显露出雷大哥对于自己市场的重要性，而不是因为雷东宝曾经帮助过自己。而在剧末宋运辉被举报前，杨巡依然不顾寻建祥的阻拦，想要先完成与梁思申的签约。以杨巡为代表的个体户在市场经济的大浪潮下很难绕开逐利的本质，杨巡的变化其实是从计划经济到市场经济转变的时代的缩影。

　　另外，在不健全的市场环境下，杨巡也看到了比金钱更重要的权力资源，他在事业逐渐壮大的过程中深深地体会到这一点。因挂靠小雷家集体企业不合法，杨巡多年苦心经营的市场被县里强行收回。在这一过程中，任由杨巡找各种办法，即使在道义上占

理，也依旧无法挽回市场被夺走的事实。作为从农村底层家庭出来的孩子，他无法像萧然那样有权有势，轻轻松松拿到城市规划图并拥有众多土地。因此，杨巡在遇到萧然后大为吃惊，即使萧然不做任何事，他也乐意将高额利息与股份交给萧然，他太需要这样神通广大的靠山了。

相较于宋运辉、杨巡这两位不断跟随时代变化的人，《大江大河2》中雷东宝的人物变化是最小的。一方面，雷东宝没有像宋运辉一样受过良好的教育，也没有像杨巡那样接触过更广大的市场环境。雷东宝始终着眼于小雷家村，接触面也仅仅到县一级，相较于改革开放中城市天翻地覆的变化，农村在20世纪八九十年代的变化不是很大。另一方面，雷东宝的性格一直是我行我素，很难受到他人或者外界的影响，妻子宋运萍去世后，小雷家村里早已没有人可以劝得动雷东宝了。雷东宝思维和性格上的局限使其很难再有明显的变化，剧情前半段也主要展现了他在小雷家企业发展过程中暴露出来的问题。不管是急功近利上马小雷家铜厂却最终发生爆炸，还是因为三角债问题不顾法律贿赂县长，以及之后小雷家企业的管理层因利益分配问题引发人心涣散，都体现出雷东宝的性格缺陷与思维落后。最终给雷东宝沉重打击的是入狱。在漫长的服刑期间，他开始反思自己的性格与小雷家企业的管理模式。雷东宝深刻认识到自己管理水平的不足，为了提高小雷家企业的效益，他提出了组成产业集群、成立雷霆公司的想法。雷东宝对于企业管理的反省很显然是到位的，但是对于自身性格的反省却并没有做好。雷东宝出狱后没有回小雷家村，首先去找了楚乡长，说服楚乡长支持自己的想法，而完全不顾正准备迎接他的小雷家众人的感受。在小雷家会议上，雷东宝虽然说自己"不再做土霸王"，但是从言行来看，他依然还是那个一意孤行、不听意见的雷东宝。在小雷家人心涣散、管理团队分崩离析的状态下，雷东宝依然用惯有的强势压倒一切反对意见。可以预见，小雷家村的未来依然存在巨大的隐患。

随着时间的不断推移与个人经历的不断丰富，剧中三位主人公都展现了个人的成长变化，让观众能够真切地体验到更为鲜活的人物。在人物塑造上，作为续集的《大江大河2》继承了前作人物的重要性格特征，又根据人物经历与环境的变化有所突破和创新，实现了既继承又独立的创作模式。

（三）人物的延展与复杂的角色设定

在真正的美剧"季播剧"创作中，往往以几个起始人设展开，中途不断有新人物加入，用一次次人物关系的翻转推动剧情发展，这种情节架构方式被国内剧作界称为"开

放式写法"[1]。续集电视剧为了能够保证观众对于人物与剧情的新鲜感,也需要不断调整人物关系,加入新人物。随着《大江大河2》剧情线的发展,在《大江大河》的人物基础上引入了众多全新的人物角色。相较于《大江大河》,《大江大河2》中主要人物关系展现出新的变化,配角人物更为丰富,覆盖的阶层面也更加广泛,更具有时代的代表性。全新的人物让故事能够突破原有的设定,带来更多新的变化,给观众新的期待。

按照剧情发展,在宋运辉的线索中引入了东海厂的一系列各具特色的人物。善于官场政治,永远带着笑脸的东海厂一把手老马;为人耿直的老韩;存在感强,总是见风站队的老高和老刘,以及绞尽脑汁往上爬的靳长晓、隋春风夫妇。同时,对东海厂直属领导部门中的官员进行了刻画,尤其是塑造了一位能够着眼国家战略、懂技术、有理想的路司长形象。对于程厂长一家的刻画更加深入,尤其是对宋运辉妻子程开颜的刻画则更为细致,相较于《大江大河》中两人相恋情节的甜蜜,《大江大河2》更多地以宋运辉、程开颜夫妻之间细小微妙的摩擦与隔阂来刻画人物的性格。对于程开颜这一人物形象,剧作着重暴露其性格的弱点与缺陷,为剧末两人最终离婚埋下伏笔。在杨巡的线索中主要引入了全新的神秘人物萧然,他有钱有势、神通广大,让杨巡这个从小商人一路做起来的个体老板感到惊叹。在宋运辉和杨巡的双重线索中,最重要的还是剧情后半段才出现的大学毕业后从美国归来的梁思申。梁思申作为《大江大河》中便出过场的人物,观众的期待是极其高的。相较于《大江大河》中童年的梁思申,海归的梁思申完成了天翻地覆的蜕变。她凭借自己的学识与能力成为东海化工厂理想合资企业美国洛达公司的谈判负责人,与曾经的老师宋运辉所代表的东海化工厂进行谈判。同时,她也认识了宋运辉的朋友杨巡。梁思申的惊人美貌与卓绝见识让杨巡倾慕,很快成为其追求者。可见,梁思申、萧然这类出自显赫家庭的人物对于像杨巡这样从农村一步步打拼上来的新一代个体户有着天然的吸引力。剧中也引出了梁思申家族中的一些成员,有曾经是上海滩老富豪后移居美国的外公,有曾经居于高位的爷爷,有当银行行长的父亲,有下海经商的表哥梁大,可谓有权有势,家室显赫。在雷东宝的线索中并没有引入太多重要的人物。相较于《大江大河》,《大江大河2》对于小雷家剧情的刻画相对较少,主要对雷东宝的第二任妻子韦春红这样一位独立女性进行了更加深入的人物塑造。

一部电视剧若要形成勾魂摄魄的艺术效果,当然需要题材的精心选择、情节的跌宕起伏、矛盾的激烈冲突、悬念的扑朔迷离、情感的剧烈撞击、人物的感染力量等诸多要

[1] 江晶晶、高川云:《从〈欢乐颂2〉看中国式季播剧》,《传媒论坛》2019年第13期。

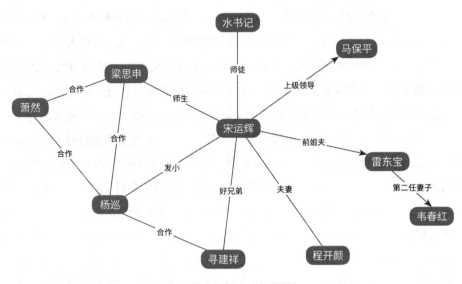

图6 《大江大河2》人物关系图

素,但作品若失去对真实人性的深刻挖掘、描摹和彰显,会给人以苍白、浅薄、虚假、脸谱化的感觉。[1] 在各类人物形象的塑造上,《大江大河2》也继承了前作复杂的人物塑造的特色,抛弃固有的正反面角色设定,将人物放置于更为立体的环境当中进行刻画。这种对于复杂人性的刻画,有助于观众快速沉浸到当时的历史环境当中,给人一种接近现实世界的真实感。通过一个个鲜活真实的人物形象,将改革开放第二个十年间风云际会的时代风貌展现出来。

在具体的人物塑造方面,"大江大河"系列抛开人物的单面性,对人物进行复杂而生动的塑造,因此人物形象更加立体多面。例如《大江大河》中以"坏人物"的形象出场的老猢狲,一开始就在革委会捉弄宋运萍,告宋运萍、宋运辉姐弟的黑状,之后又在小雷家陷害雷东宝,成为剧中人见人恨的大反派。但是此后的剧情中也展示了老猢狲这类人聪明机灵的一面。小雷家的兔毛卖不出去,雷东宝把兔毛交给老猢狲,老猢狲很快完成任务,一举成为小雷家兔毛收购站站长。可见老猢狲这样一位"坏人物"依然有着大智慧。对于人物进行立体化刻画的例子在《大江大河》中还有很多,而《大江大河2》将这种塑造形式很好地继承下来,甚至达到一个更高的水准。剧中对于马厂长、路司

[1] 吴学明:《彰显人性使电视剧的思想内涵走向深刻》,《中国电视》2008年第12期。

长、梁思申,甚至是只有几场戏的闵忠生都进行了更为立体化的塑造。

马保平作为东海厂的厂长兼党委书记,其人物形象是极为复杂的。他善于官场政治,对上级,能够察言观色,快速把握上级意图;对下级,作为一把手,却不懂技术,因此他始终要牢牢把握控制权,提防被下属盖过风头。因此,他在东海厂中既有对下属的打压,也有拉拢,也会通过平衡手段让几位下属相互掣肘。他的脸上总是挂着笑容,从来不和人发生正面冲突,一直在争执中以和事佬的身份出现。可见,其在官场的政治手腕是极其出色的。面对宋运辉这样业务能力出众且总有独立见解的技术副厂长,马厂长多次对其进行打压,已达到掌控全局的状态。同时,由于自己的业务能力平庸,他也需要利用宋运辉这样的人才为东海厂做出贡献,因此,他也会多次帮助宋运辉完成他的项目计划。在关系东海厂前途的多次关键事件中,他都有力地辅助宋运辉完成了任务。作为同事,马厂长与宋运辉在工作中可以说是忽敌忽友的关系,既荣辱共存,又暗中较劲。在东海项目组建立初期,宋运辉的坚持与执着对于东海项目的最终落地起到了关键性作用,马厂长对宋运辉是有感激和足够信任的。但随着宋运辉不断提出新的方案,挑战了上级的权威,又凭借自身的技术实力大出风头时,马厂长也是看在眼里,记在心里,多次利用宋运辉达到自己的目的。但是在剧末,即使两人的矛盾已经日渐凸显,马厂长依然能够四平八稳,面带微笑地以大局为重,与宋运辉一起维护东海厂的利益。可见剧作对于马厂长的刻画是极其复杂的,他是一位深谙官场与职场斗争的老手,也能够平衡各种人际关系。

另一位重要人物路司长的形象则有一个明显的转折。在剧情的前半部分,路司长作为部里的审批领导,坚定地要将东海项目撤销,与宋运辉的矛盾激化。之后宋运辉绕过部里,成功批下东海项目,路司长又在工作安排中给宋运辉"穿小鞋"。然而在剧情的后半部分,他却成为宋运辉最有力的支持者。他前期呈现给观众的是一种傲慢与强势,而在后续剧情中,观众才发现路司长是懂技术、有理想的,他有着更大的格局,会站在全行业甚至整个国家的立场上看问题,而宋运辉则是站在技术与东海厂的立场上看问题。他们都是无私的,本质上目的是一致的,因此两人的关系可以从开始的势不两立转变为相互理解。

剧中还有一位重要的女性人物梁思申,作为美国洛达公司的谈判代表,她有傲慢与刻薄的一面,为了证明自己的能力,在谈判中极为强势、寸步不让,甚至会使用各种手段达到自己的目的。而作为宋运辉的学生以及在这片土地上生活过的海外华人,她又十分同情宋运辉和他的东海厂。这种两面性让她在谈判过程中处于极其复杂的心

理状态中。

这种生动而复杂的人物塑造形式，将剧中人物置于真实的生存环境中加以展示，独特的成长环境、交错的人际关系、迥异的人物性格、不同的职位与立场决定了每个人物都是复杂的、立体的，是不应该被简单定义的。这正是"大江大河"系列中人物形象能够让观众记忆深刻的原因。

三、现实意义与艺术价值

作为"理想照耀中国——国家广电总局庆祝中国共产党成立100周年电视剧展播"的优秀主旋律电视剧剧目，《大江大河2》有着重要的艺术价值与现实意义。从艺术价值上讲，其现实主义的创作手法所带来的人物塑造、年代叙事都极具参考价值。从现实意义上讲，宏大的国家叙事格局下对于改革历史进程的回顾、反思也给予当代人重要的借鉴意义。

（一）改革开放的时代逻辑与影像阐述

如何向今天的年轻人讲述改革开放？如何让缺少经验的新生代年轻人充分理解改革开放对于国家发展繁盛的必要性与迫切性？又如何让这种理解最终指向现实，转化为克服社会转型期焦虑的道路自信与制度自信？对这些问题做出艺术化的回应，才是影视剧改革叙事的根本意旨所在。[1]主旋律影视剧作为以影像表现国族气象、传播正面家国形象的文艺作品，天然地担当起"传递主流价值观，弘扬社会主义正能量"的现实使命。为了实现理想的传播效果，该类作品通过家国叙事将意识形态主题与个体、家庭的命运连接起来，使得观众在认同个体价值和家庭情感的基础上，接受其传播的价值观。[2]《大江大河2》作为"理想照耀中国——国家广电总局庆祝中国共产党成立100周年电视剧展播"的首批重点剧目，其创作格局无疑是远超一部电视剧的。《大江大河2》延续三位主人公在国有经济、集体经济、个体经济的发展路线，勾勒出改革开放后1988年至1994年期间中国社会经济发展的历程，展现出一种前所未有的家国使命。

[1] 盖琪：《改革叙事的青年视角与成长逻辑——浅议电视剧〈大江大河〉的核心修辞策略》，《中国电视》2019年第4期。

[2] 陈慧：《电视剧〈大江大河〉的家国叙事》，《上海艺术评论》2019年第4期。

具体来讲，创作者在个人与家国叙事中找到了交汇点，通过三条线索展现了那个时代的国家与民族进步的艰难历程。宋运辉作为大型国有化工企业的副厂长，在两次引进设备的过程中都在探讨国家工业如何与世界一流水平接轨的问题。马厂长作为一把手，并且不久后将要退休，以眼前利益为主，更加偏向考虑日本设备。宋运辉作为年轻的技术副厂长，拥有自己的技术力量与长远眼光，他更为大胆，希望能够引进最先进的美国设备，为日后技术升级与世界接轨打下基础。作为部领导的路司长则是站在一个更高的角度来看待引进问题。第一期引进日本设备，是他站在国家战略与行业状况的基础上考虑的，他认为日本设备可以控制成本，节约国家有限的外汇资源，同时也可以快速发挥产量优势。而在第二期设备的引进过程中，宋运辉依然以获得最新技术为目标，提出"以股权换技术"的合资方案，但是路司长对此却有所顾虑，因为他从长远的国家技术发展的角度看问题，希望一步一个脚印实现国产设备与世界先进技术的接轨。实际上，路司长的角色一定程度上反映了当下的国家主流思潮。雷东宝代表着集体经济的发展与变革，在实现小雷家集体企业大发展之后，面对市场风向与经济环境的变化，落后粗放的乡镇企业需要向现代化企业转型。但是缺人才、缺技术的乡镇集体企业显然是艰难的，就如雷东宝一般走入弯路。杨巡代表着个人利益的奋斗历程。在市场经济的大浪潮中，每个人都有机会凭借自己的奋斗获取应有的经济利益。时代的风向标正在转变，市场环境下为自己努力赚钱是光荣的，每个奋斗的个体都在为整个国家的经济的发展做贡献。

三位主人公的个人奋斗史代表着三种经济体制的变革进程，汇聚在一起也是整个国家的创业史。落后的国家想要发展不是一蹴而就的，而是需要一步一个脚印。《大江大河2》用20世纪八九十年代中国社会的切面告诉我们，国家崛起的进程绝不会是一帆风顺的，它必定充满坎坷与艰辛，需要几代人努力摸索，并为之奋斗、为之牺牲。

（二）现实主义手法回顾年代故事

《大江大河2》在创作上沿袭了现实主义的创作手法。对于一部描绘特殊年代的主旋律电视剧，这种创作手法可以让其更具说服力与表现力，能够让观众充分置身于那个年代去感受时代的脉搏，从而真正理解国家的发展历程。

"壮阔、丰厚、细腻"是新华社国内部主任记者史竞男在《大江大河2》研评会发言中提到的三个关键词，其中"细腻"是指制作上的细腻，不管是情景细节还是服化道都符合时代，能够让观众一看到画面就回想起那个特殊年代，随之把自己带入那个年代。

图7 宋运辉与众人商议工作事宜

这种对于年代感的塑造,《大江大河2》可以说是细致入微,下足了功夫。小到生活中的道具,都是满满的回忆。剧情开始,面对物价飞涨,雷东宝的母亲就在抢三鲜伊面。作为20世纪80年代畅销的国民方便面,三鲜伊面可以说是无数人的童年回忆。开着小轿车回村的杨巡,拎着21金维他的镜头也让观众倍感亲切。同一个画面中还有杨巡的进口小轿车,这是俄罗斯最大的汽车制造商伏尔加旗下品牌拉达的一款畅销车型。雷东宝作为小雷家的村委书记,不像个体户杨巡那般阔气,骑的是一辆金城100摩托车,引进自日本铃木,也是一款20世纪八九十年代十分火爆的产品。剧中小小的道具都可以做到样样有来历,件件有出处,无不体现出创作者的用心以及对广大观众的尊重。

"大江大河"系列也将时代脉搏深深地嵌入剧情当中。《大江大河》中就将1977年《人民日报》关于国家选拔人才的通知作为重要元素嵌入宋运辉这个想要上大学的农村孩子身上。包括1978年十一届三中全会,无不将国家与民族的重大事件一一体现在主人公的个人奋斗历程当中。《大江大河2》的创作亦是如此,甚至随着主人公事业与地位的上升,比《大江大河》更加深刻地体会与参与到时代浪潮的最前沿。宋运辉作为大型国有化工企业的领导,其事业与命运可以说与国家命运是直接相连的,共同经历了20世纪80年代末国家为了控制通货膨胀大力压缩基建,东海项目面临停摆;1989年以美国为首的西方国家对中国禁运,东海一期项目的引进计划破灭;90年代中期禁运放宽,中国企业开启了大量与国外巨头合资、用市场换技术等具有时代性的国家战略与国际风云。

与个体户杨巡最为相关的是1992年"南方谈话",放宽了个体对于市场的准入,从此杨巡就不再需要挂靠,可以独立开设市场了。集体经济带头人雷东宝则面临着乡镇企业转型、国家清理三角债、反腐败等问题。

有温度和力度的现实主义作品总是为时代和受众所需要,与其他文艺形式相比,电视剧在现实主义创作上具有媒介优势、数量优势和政策优势,承担着现实主义的审美责任和社会责任,多年摸索也积累和总结出符合民族审美心理的现实主义创作经验。[1]可以说,小到细节道具,大到时代背景,每一条线索都不是架空的,而是紧密地与特定的年代相连。《大江大河2》的现实主义创作风格给观众带来极强的时代感,让观众真正通过影视剧去回望那段弥足珍贵的家国历史。

(三)类型融合凸显艺术价值

类型剧不应被视为一个内在封闭的系统,各个类型之间应该打破壁垒,彼此融合发展。类型融合是我国电视剧产业迎合市场需求的新探索,将使不同的类型元素碰撞出新的火花。[2]《大江大河2》作为一部主旋律电视剧,便融合了多种电视剧类型,观众可以把它当作一部政治剧,从中看到错综复杂、钩心斗角的官场斗争;可以把它当作一部家庭剧,看家庭与婚姻一步步走向破裂;也可以当作一部创业剧,看时代的弄潮儿如何顺应市场经济的浪潮,一步一步成为商业巨擘。

影视剧表现官场斗争对于创作者有极高的要求,《大江大河2》很好地继承了原著对于官场的描绘,其中所呈现的东海厂的内部斗争无疑是复杂和激烈的。通过一个个鲜活的人物展现出东海厂内部斗争的复杂性。业务平庸却深谙官场政治的马厂长能熟练地利用手下平衡局面,打压、拉拢等手段无所不用其极;技术副厂长老韩为人耿直忠厚,会按照自己的立场处理问题,他既佩服宋运辉的技术能力,又希望自己有机会替代宋运辉成为技术一把手;负责财务的副厂长老刘和负责后勤的老高没有实权,却是善于察言观色、积极站队的"墙头草"。错综复杂的内部人物关系与派系,让东海厂注定充满斗争。

宋运辉与程开颜的婚姻也是观众最关注的话题之一,两人原本甜蜜的婚姻却在一个又一个矛盾中走向分裂,最终离婚。两人的离婚与程家的行为有着莫大的关系。程开颜

[1] 叶思诗:《泛媒介视野下中国电视剧的现实主义品格探释》,《当代电视》2017年第8期。
[2] 裴华秀:《类型融合:我国电视剧产业发展的新思路》,《青年记者》2018年第26期。

的父亲程厂长始终没有把宋运辉当作家人，而是想方设法利用他为自己的长子谋利。从宋运辉前往东海厂开始，程厂长就在算计如何让离开自己掌控范围的女婿为程家所用，因此多次使用苦肉计让宋运辉内心愧疚，从而可以开口提出要求。程家与宋运辉的明争暗斗始终存在，程开颜作为宋运辉的妻子在此过程中成为一颗棋子，未起到缓和作用，而是让夫妻双方的矛盾更加激化。这种家庭斗争的元素远没有官场政治错综复杂，对于普通观众来说更为友好，也更容易产生生活的代入感。

涉及雷东宝与杨巡的剧情更像是创业剧。雷东宝作为小雷家的村委书记，已经通过改革开放前十年的奋斗拥有了众多产业，他面对的是守业问题。而杨巡作为个体户，其目标还远未达到，他要做的是将自己的市场扩大，从而实现更大的价值，其在《大江大河2》中依然是创业。雷东宝守业艰难，面对产业升级、债务危机以及管理和分配问题，以他的能力与见识显然都难以应付，最终走上弯路，锒铛入狱。而杨巡凭借自己的胆识与魄力，几经沉浮最终成功开设东海市场，为后来更大的商业抱负打下基础。可以说，多元类型的融合让《大江大河2》有了更加丰富的受众群体，以及更为广泛的价值传递，将影视作品的艺术价值提升到一个全新的高度。

四、市场表现与传播效果

2020年的电视剧市场可谓作品云集，主旋律电视剧也在发展中逐渐实现多元化，回顾历史、聚焦脱贫、展现公仆风貌等众多方向、类型的主旋律电视剧层出不穷。主旋律电视剧显然已逐渐摆脱低口碑、低关注的困境，但是真正能够获得极高口碑与影响力的作品依然凤毛麟角。"大江大河"系列作为有着较高口碑与影响力的以改革开放为背景的主旋律电视剧作品，承担着重要的正向传播作用。同时，作为鲜有的成功续集作品，对于国内电视剧工业的完善也做出了重要的贡献。

（一）续集制作的经验

续集影视作品大体可以分为三类：第一类续拍作品的名称与创演阵容同原作相同，二者在故事情节、时空背景和人物关系上具有密切的前后连续性，该类作品一般是以剧（片）名加数字来命名的系列剧（片）。第二类续拍作品是剧（片）名相关，在创演阵容、故事题材及背景上有一定关联的作品，这也就是通常意义上的姊妹篇。第三类是剧

图8　韦春红看望监狱中的雷东宝

（片）名相同或相近，故事来源和情节背景完全相同而创演人员截然不同的作品，即对原剧拍的翻版。[1] 在电影创作上，续集电影一直占据重要地位，尤其是在好莱坞的商业电影中，更是受到投资者的青睐。好莱坞凭借强大的影视工业与系列化生产模式，制作经典的电影续集，持续输出全球电影市场，形成强大的市场影响力和号召力。而在电视剧的创作上，短小的美剧通过系列化的生产模式持续输出内容，从而实现内容价值的最大化延续。观众对于优质美剧的持续追捧，一方面是对于其内容的"意犹未尽"，美剧的篇幅较短，大多会有意留下悬念与空间，以便让观众在续集中得到解答。另一方面，作为获得良好口碑的电视剧，已经具有一定的品牌知名度，本身对于观众就有一种期待心理。这让续集成为美剧创作模式中一种理所应当的行为。

国内电视剧的续集拍摄，早在1988年的《济公》中便有先河。从此，经典国产电视剧的续集拍摄越来越频繁，如"还珠格格"系列、"康熙微服私访记"系列，以及《水浒后传》《西游记后传》等早期的经典作品续拍。随着网络剧在各大互联网平台的兴起，其续集作品的拍摄更为频繁。通过续集作品让电视剧的IP价值得以延续，似乎已经成为资本与创作者的共识。续集是精品剧集的延续者，其存在首先肯定了前作的价值，其次承载了前作未完成的使命，不仅满足了观众与作品再续前缘的渴望，而且在一定程度上

[1]　周军：《生命为何如此寂寞——对内地国产续集影片缺席的反思》，《电影文学》2007年第9期。

图9　宋运辉走在东海厂的厂区里

倒逼电视剧生产者提升创新能力。好莱坞的续集化是对于题材的深耕细作,而中国式续集大多伴随着成功的随机。[1]电视剧的续集化本应该是一种成功的生产模式。但现实的情况是,电视剧续集更多呈现出"高产量、低质量,高热度、低评价"的矛盾现象。[2]众多的电视剧续集作品皆无法延续前作的口碑,甚至出现评分断崖式下降,整体质量上参差不齐。续集作品的问题层出不穷,真正能够成功延续前作高口碑的续集凤毛麟角。

《大江大河2》是一部成功延续前作高口碑的续集作品,播出时豆瓣评分高达9.4分,最终收尾也在9.1分(截至2021年1月),超越了前作的8.8分(截至2021年1月),作品质量有目共睹,是难得的高口碑续集作品。相比之下,绝大部分国产剧的续集都难以获得高评分。同期播出的IP系列作品《大秦赋》《巡回检察组》在质量上远逊于《大江大河2》。《大秦赋》甚至没有真正拿到《大秦帝国》的版权,而只能由《大秦帝国之天下》改为《大秦赋》,对于统一天下这样的宏大剧作内容的把握与秦始皇这样丰功伟业的历史人物的演绎都无法与前作相提并论。《巡回检察组》虽说是《人民的名义》原班人马打造的姊妹篇,但是从剧作质量上来看远没有达到《人民的名义》的力度,演员配备上也没有《人民的名义》中众多老戏骨给人的印象深刻。

[1] 谭苗、董炜:《中美电影续集化生产之比较》,《当代电影》2013年第9期。
[2] 张斌、史郁嵘:《电视剧续集现象:表征与问题》,《民族艺术研究》2019年第5期。

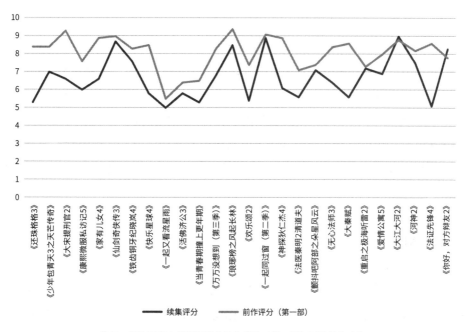

图10 部分国产电视剧续集作品与前作(第一部)豆瓣评分对比

 大量续集作品的拍摄都没有长期的规划,都是无序进行的。为了能够持续获得前作的热度而临时起意,在短时间内快速完成制作播出。这种续集创作方式显然无法制作出电视剧精品。而得益于东阳正午阳光的高水平制作团队与阿耐原著《大江东去》的影响力,《大江大河》系列的续集作品显然有优质团队与IP来保驾护航。创作公司与创作者在拍摄《大江大河》前便已经做出了长远的拍摄规划,因此能够保证前后作品质量的一致性和剧情的连贯性。作品本身就是按照原著的时间线分段的,在拍摄《大江大河》时便已经规划了《大江大河2》《大江大河3》。

 另外,创作团队与演员的稳定也是作品质量的保障。更换创作团队的核心人员,或是更换主演导致续集作品不被观众认可的情况已经有许多前车之鉴。首先是创作团队隶属于同一家公司——东阳正午阳光影视有限公司,合作方也同是上海广播电视台、SMG尚世影业。主创团队中除了导演由孔笙、黄伟变为李雪,基本上延续了上一部的重要人员。导演李雪作为正午阳光团队中的重要成员具有丰富的经验,能够将团队一贯的品质风格延续下来。在演员的使用上,依然是《大江大河》的原班人马,包括广受好评的三位主演王凯、杨烁、董子健。可以说,《大江大河2》基本上延续了《大江大河》

原汁原味的风格,两部剧在本质上是一致且连续的。

显然,续集的创作需要有更加专业化的影视工业作为支撑,才能够避免质量的不稳定性。好莱坞之所以能够做到对优质IP进行批量化生产,并且保证制作水平的稳定性,主要是因为好莱坞强大的工业体系保证了每个环节都能够做到专业化与流程化,而不是仅仅依靠某个人。正午阳光团队通过《琅琊榜》《欢乐颂》《大江大河》等电视剧续集创作的多次尝试,包括对于服化道等各方面制作标准的严格把关、对IP价值的延续,以及品牌创作团队的打造等,积累了不少的经验,为国内电视剧工业的完善做出了重要的探索。

(二) 高口碑却难破圈

尽管口碑极高,但是《大江大河2》的传播群体依然有限。根据猫眼数据显示,《大江大河2》开播一周后的2020年12月27日,当日全平台播放量仅为3222万,同期最高网络播放量《有翡》为1.09亿。之后的播放数据也一直维持在每日2500万~4500万之间,即使在2021年1月12日大结局当日,全平台实时播放量也仅为3031.2万。根据骨朵数据提供的全网分集播放量,《大江大河2》除了第一集的播放量突破8000万,其余播放量仅有2000万,即便是大结局也没有兴起新的热度。截至大结局当天,全网累计播放量为7.97亿。

同样在电视端,东方卫视与浙江卫视两家的收视率也远不及湖南卫视同期播出的口碑更低的电视剧《巡回检察组》。根据"中国视听大数据(CVB)"统计的全年电视剧收视数据来看,《大江大河2》(1~21集)收视率为0.535%,收视份额为1.973%,位列全年黄金时段电视剧收视率排行榜第91位。可以见得,《大江大河2》在同期播出的电视剧中没有获得亮眼的收视数据。

从营销上看,《大江大河2》维持了正午阳光团队一贯的低调营销方式,主要依靠口碑营销。《大江大河2》在播出前期未进行大规模的营销活动,也没有过于突出的营销话题。一方面,片方前期可能还是寄希望于前作的热度,但是效果不理想,毕竟前作已经过去两年,普通观众的热情早已消散。另一方面,同期其他几部剧的极高热度,也一定程度上降低了《大江大河2》的曝光度。前有颇具争议的《大秦赋》《巡回检察组》,后有正午阳光另一部新颖的主旋律扶贫剧《山海情》,让《大江大河2》在互联网传播中显得并不突出。从剧作上讲,虽然同样着眼于三位主人公三条线索的奋斗故事,但是《大江大河》一定程度上带有"爽剧"的元素:三位主人公起点低,阻碍因素多,剧情

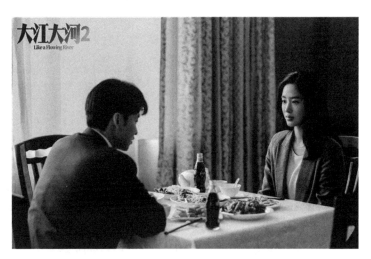

图11 杨巡与梁思申约会

的走向几乎就是主人公不断"打怪升级",能够快速带给观众心情上的舒畅与愉悦。而《大江大河2》以守业为主,更多的是讲述三位已有一定成就的主人公在面对时代的困境时展现出来的抗争与改变。整体故事更有深度,大量复杂的官场斗争展现出的政治智慧也让剧本内涵得到提升,但普通观众对于剧情的趣味依旧停留在各种大小"爽点"当中,《大江大河2》这种内涵深度的提升一定程度上抬高了观剧门槛,对普通观众并不友好。另外,感情线比重的调整也在一定程度上降低了对年轻观众的吸引力。根据百度指数人群属性比较《大江大河》两部作品的搜索人群年龄段,《大江大河2》的人群属性明显偏高,尤其在20～29岁年龄段的观众明显偏少。

在《大江大河》中,对于雷东宝与宋运萍情感线的描绘可以说不遗余力,为整个剧情增添不少热点话题。杨巡与戴娇凤的爱情也让无数观众感到惋惜,而宋运辉与程开颜的爱情则无比甜蜜。感情戏的增加有助于普通观众,尤其是广大年轻观众群体的情感代入,从而化解年代环境与政治斗争的疏离性。在《大江大河2》中,情感线的占比明显比《大江大河》要低很多。《大江大河2》的情感戏多服务于主人公的事业,如雷东宝再婚后夫妻戏份并不多;宋运辉的感情戏都是为了结局时夫妻决裂而铺垫的,带有较多家庭斗争的成分;而众所期待的宋运辉与梁思申的感情在《大江大河2》中并没有真正出现;杨巡的感情在最后才出现,并且也没有实质性的进展,没有太多的话题可以支撑。这导致《大江大河2》在普通观众面前并不讨喜,因而无法获得应有的关注。

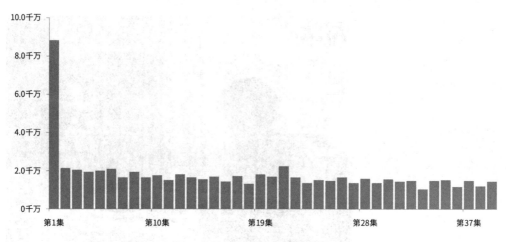

图12 《大江大河2》全网分集播放量
数据来源：骨朵数据

（三）原著改编问题

《大江大河2》对于原著小说进行了较大程度的改编，整体上是相当成功的。小说与影视剧不同，小说的故事线与人物大多比影视剧更繁杂，而影视剧的篇幅与体量都有着不少限制，因此更加注重故事主线与主人公的叙事与呈现。与此同时，电视剧作为在电视台播出的影像作品，也会受到主管部门更加严格的审查与管理。

从接受美学的角度而言，原著的故事对社会生活的真实再现带给观众强烈的浸入感，从而产生与角色的共情，做到了把典型人物放置于当代政治、经济、社会与文化的具体现实环境中进行塑造，从而使故事情节、人物性格、心理状态、人格生成及其变化达到了"充分的现实主义"的高度。[1]阿耐小说《大江东去》中的人物都极具复杂性，没有绝对的正面人物，每个人都有黑色或者灰色的一面。而主旋律电视剧的创作需要正面的导向作用，尤其是主人公的正面作用要占到主导地位，电视剧《大江大河》的创作在这方面也做了一定的调整。《大江大河2》中大的改编主要在宋运辉的故事线上。相较于原著，编剧对宋运辉的形象进行了大量的美化，因此遭到部分观众的质疑。剧中的宋运辉更加完美，他可以为了国家利益、东海厂利益不计个人得失，多次牺牲自己的利益为东海厂争取更好的设备条件；在工作中始终恪守原则，在家庭中亦尽心尽责。可见

[1] 曹敬波、董雨虹：《论阿耐小说电视剧改编的现实主义审美创作》，《当代电视》2020年第8期。

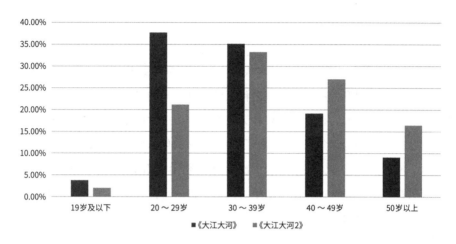

图13 《大江大河》与《大江大河2》百度指数搜索人群年龄属性对比
数据来源：百度指数

创作者在塑造主人公形象时依然较为理想化。对于宋运辉人物形象的塑造，编剧唐尧是这样解释的："现在，先辈们的火种传到了我们这一代人手中，我们要做的，就是保护好这个火种，把它完完整整地交给下一代人。基于此，我们找到了创作的平衡点，那就是在兼具现实主义风格的前提下，写出改革开放历史上那些并不为人所知却又为理想不计个人得失的英雄。他们，正是我们要创作的人物。"[1] 小说《大江东去》四部曲的责编李晓宇这样解释："小说中这部分的信息量很大，而由于电视剧与小说表现形式的不同，宋运辉性格中理想主义的一面被适当放大了，没有完全展现出宋运辉后期的转变过程。"作为主旋律电视剧，创作者在创作人物形象时也注意到了导向作用，尤其是宋运辉，作为三位主人公中的中心人物，更需要突出正面作用。这种理想化的塑造，一方面，一定程度上可以更加讨喜，让观众更加喜爱主人公。另一方面，过度的理想化会降低一定的真实度，从而有悖现实主义的创作原则。《大江大河2》对于宋运辉进行了理想化的塑造，而对另外两位主人公雷东宝、杨巡则在一定程度上做了复杂的设定，可以说是一种兼顾的形式。

[1] 唐尧:《〈大江大河2〉编剧唐尧创作谈：在现实主义与理想主义之间寻求平衡》,《文艺报》2021年2月10日。

五、结论

"致这个前所未有的变革时代。"《大江大河》系列无疑是致敬改革开放时代最好的影视剧作品之一。创作者用三位主人公代表的三种不同的经济体制来回顾中国改革开放初期国家、集体、个人的奋斗史,致敬无数在变革历史进程中勇于突破、追求梦想的先驱。《大江大河2》作为续集作品,继承了现实主义的创作原则,无论是演员的演绎、台词的刻画、时代感的营造,还是更深层次的对于体制内部的刻画与国家战略的解读,都达到了新的高度。在保持优秀制作水平的同时,进一步提升了创作格局,为主旋律影视的创作提供了新的启示。

(郭登攀)

专家点评摘录

《大江大河2》是一部具有现实主义广度、深度和温度的精品力作,通过宋运辉、雷东宝和杨巡等主要人物的故事展现了20世纪80年代末到90年代初中国波澜壮阔的经济改革历程和丰富深刻的社会变化,反映了改革实践者追求理想、奋力拼搏的精神风貌,时代的变迁和个人的命运交织在一起,故事情节生动、人物形象饱满,传递了向善向美的真情实感,实现了宏大主题的具像化、艺术化表达,确实是一部非常难得的好作品。

——《大江大河2》研讨会国家广电总局电视剧司副司长周继红

一是影视行业中"首播爆红,续集必烂"这个规律可以修改一下;二是宋运辉的饰演者王凯成功地将"王凯"这个名字从观众的记忆里替换掉了,取而代之的是"宋厂长";三是史诗般的叙事风格。

——《大江大河2》研讨会光明日报文艺部执行主任邓凯

《大江大河2》的成功表明，文艺作品应有的文化内涵和审美高度可以融入宣传性、主题性的创作之中，使之既成为主题性宣传的重要作品，又成为文艺作品中的经典。文艺作品要处理好电视剧娱乐性、宣传性、文化性、审美性四个维度上的平衡，同时更要做到"文章合为时而著，歌诗合为事而作"。

——《大江大河2》研讨会中国广播电影电视社会组织联合会副会长李京盛

附录

编剧唐尧创作谈
—— 在现实主义与理想主义之间寻求平衡

《大江大河2》的创作过程中，我们一直在思索如何在现实主义与理想主义之间寻求平衡。众所周知，《大江大河》的原著小说非常优秀，正如制片人侯鸿亮所言，它就像一把利斧，劈开了社会的不同层面，将不同阶层、不同职业、不同人物的现实百态展现在我们面前。有这么好的原著基础，我们要做的就是通过影像化传递出这份沉甸甸的现实感。

我们是在2018年开始创作这个剧本的，创作之初我们做了大量的走访和调查。我们惊奇地发现，当大家在2018年回首1988年的时候，许多亲历者的记忆都发生了偏差，将他们的回忆和当年的文字资料进行对比，我们发现记忆里的那个年代明显更加温暖也更具浪漫色彩。二三十年后再回头看，历史已然呈现出不同的色彩。如果我们用更大的历史维度来思考，改革开放这段历史，留给后人的到底是什么呢？

我们只能在历史中寻找答案，留在我们集体记忆中的究竟是哪些人、哪些事？我个人能记起来的，是孟子的"舍生取义"，是霍去病的"封狼居胥"，是岳飞的"莫等闲，白了少年头"，是文天祥在零丁洋上的"留取丹心照汗青"，是《黄河大合唱》，是《义勇军进行曲》……是一代又一代中华文明的传承者为后世子孙留下的那些闪耀千古的理想火种。现在，先辈们的火种传到了我们这一代人手中，我们要做的，就是保护好这个

火种，把它完完整整地交给下一代人。基于此，我们找到了创作的平衡点，那就是在兼具现实主义风格的前提下，写出改革开放历史上那些并不为人所知却又为理想不计个人得失的英雄。他们，正是我们要创作的人物。

在找到创作原动力之后，困扰我们的就是技术难题了。《大江大河》题材的创作限制比较大，作为献礼改革开放的电视剧，我们基本上屏蔽了那些普通观众喜闻乐见的矛盾冲突和人物关系，基本上回避了"爽剧"的人物塑造和故事节点。留给创作者的，就是要在不大的创作空间里尽量把戏做好看。

我们采用的方法是，寻找国家命运和个人命运之间的联系，尽量调动观众对于时代记忆的共鸣。《大江大河2》故事伊始，就是1988年压缩基建和1989年禁运这两个矛盾点。从创作技术上看，这两个点基本是趋同的，都属于不可抗力强加在人物身上。作为编剧，我们要解决如何将这两个真实的历史节点用好、用活。经过各种尝试，最终1988年压缩基建成了故事的激励事件，主人公本身的生活轨迹和他所有的人物关系，都随着这个事件推动起来，并且再也无法回到原来的轨迹上。而禁运这一事件，则成了整个故事中宋运辉线索的第一序列高潮。宋运辉本来是可以接受一定程度的不公平待遇，但他并不是没有怨言，心里的不平全都在禁运这个时间点上爆发出来。只是这种爆发是在不破坏大局、推动东海项目前进的前提下，这是主人公身上现实与理想交织的一种体现。

"南方谈话"是剧中最重要的节点和时代背景。按照一般的戏剧手法，在大高潮之前要先写人物低潮。但我们在"南方谈话"这个节点上并没有完全遵从戏剧规则，因为现实生活中没有那么多的戏剧性低潮，不会轻易出现众叛亲离、生死边缘的际遇。但我们在结构上尽量协调了三条线索的发展步骤，让三个不同身份的主角，在1992年年初这个时间点上都遭遇了挫折，同时也尽量保持三条线之间的横向联系和对比。

这一段剧情引发了广泛热议，尤其网络播放量很大，不同年龄的网友都说受到了巨大鼓舞，切身体会到当年"南方谈话"的伟大，理解了改革开放给百姓生活带来的好处。作为创作者我们深感欣慰。

再就是第32集中那个所谓的"修罗场饭局"，这个饭局最早被我们定义为第三者晚宴。这里面，程开颜看梁思申是情感和家庭中的第三者；梁思申看虞山卿是工作和谈判中的第三者；杨巡看寻建祥是自己与梁思申合作中的第三者；而虞山卿又是寻建祥牢狱之灾的始作俑者……各组人物之间都存在着台面下的矛盾，每个人都在文本之下隐藏着他真正的潜文本。从人物关系的角度出发，这场戏是一个矛盾关系的小爆发，而这个爆发其实是在故事进行到第23、24集时就开始预埋的线索。当梁思申回国投资这一

设计敲定之时,她和程开颜的矛盾就已存在了;杨巡与寻建祥之间为是否扩大经营的矛盾也在那一阶段开始预埋,而所有关系中的核心关系,其实是宋运辉和梁思申之间的冲突。第三者晚宴是戏剧中的必备场景,而造成这一必备场景的原因,其实早在梁思申出场时就埋下了。以她二十五六岁的年纪,能得到洛达考察小组负责人的职位,其实是一种反常,正是这一反常埋下了梁思申老板吉恩的小算盘。谈判初期的顺利也是为后来冲突进行铺垫的。可以说,为了一个第三者晚宴,我们做了10~12集的努力。同时这10~12集当中,又要保持每集不间断的冲突和逆转,才能让故事不掉下来。

如果说《大江大河》展现的是改革之难,是庞大社会机构和全体中国人面对变革的懵懂和兴奋,那么《大江大河2》展现的就是开放之难,故事从1989年开放受到阻挠开始,最终落笔于艰难的合资谈判,整个故事都在探讨我们打开国门、融入世界的难度与魄力。

2020年
中国影响力电视剧分析案例五

《隐秘而伟大》
Fearless Whispers

一、基本信息

类型：谍战剧

集数：51集

首播时间：2020年11月6日

首播平台：CCTV-8电视剧频道、腾讯视频、芒果TV、央视网

收视情况：播出期间CSM全国收视率同时段排名稳居第一，CSM59城同时段排名低开高走，首播五天跃升至同时段第一，随后下跌稳定在第五位左右

二、主创与宣发信息

出品公司：芒果影视、骋亚影视、五元文化、修玉影业、新媒诚品、华联映画

编剧：蒲维、黄琛

原著：黄琛、蒲维

导演：王伟

制片人：张弘

主演：李易峰、金晨、王泷正、牛骏峰、施诗、王小毅、李强、刘伟、刘洁、周知、杨皓宇、罗京民、方舟波、宋家腾、葛四、任洛敏、韩烨洲、赵成顺、张浩天、张兰、赵蕴卓

摄影指导：周文操、林泽均（B组指导）

摄影：张建、尚兵、关超旭、章番、于庆伟、王赫等

灯光：许波、朱卫高

录音：韩双龙、韩荷强

美术：娄磐

道具：彭兴民

动作指导：黄志绍、马艳辉

服装设计：宋艳飞

造型设计：戴美玲

剪辑：刘山峰

总发行：周裘、王耀鸿

发行：李依璇、吴艳利、李隽、汪濛

制作单位：芒果影视文化有限公司

三、获奖信息

"TV地标"中国电视媒体综合实力大型调研成果"年度优秀电视剧"（获奖，2020年12月15日）

身份悬疑与悖论式冲突：谍战剧创作新趋势

——《隐秘而伟大》分析

作为庆祝中华人民共和国成立70周年国家广播电视总局"优秀电视剧百日展播活动"的展播剧之一，电视剧《隐秘而伟大》以抗战胜利后的上海为背景，聚焦新中国成立前的上海市警察局。故事讲述了一名怀揣"匡扶正义，保护百姓"理想的普通警员，在反动派控制的警局内部独立开展地下工作，捍卫人民群众安全，保护党和国家利益，逐渐成长为一名优秀共产党员的故事。沿着个体化的成长叙事，《隐秘而伟大》以历史时代的变革与个人理想的坚守互为参照，透过一名普通党员的成长历程，折射出共产党人的理想与信念。

2020年11月6日，《隐秘而伟大》在CCTV-8电视剧频道黄金档首播，并在腾讯视频、芒果TV、央视网同步播出。从首播开始，该剧便一直稳居CSM全国收视率同时段排名第一，收视率迅速突破1%，收视份额最高达到6.42%，2020年黄金时段电视剧收视率排名第十四位。首播形成的良好口碑迅速拓展至网络，2020年11月9日，豆瓣网开分高达8.3分。得益于网络视频平台的快速发展，更多的观众选择在网络平台追剧。数据显示，截至2020年12月1日收官，《隐秘而伟大》全网播放量累计超过26亿次。观众不仅看剧、追剧，还热衷于在网上聊剧、评剧。据统计，首播结束后24小时内，《隐秘而伟大》在网络视频平台累计收获19.6万条弹幕，总评论量达119.1万次；与该剧相关话题超过90次进入微博热搜榜单，14个与该剧相关的话题阅读量突破1亿，微博话题阅读总量达84.67亿。首播结束后，凭借良好的口碑，《隐秘而伟大》成功入围2020年度豆瓣评分最高话语剧集TOP10。毫无疑问，《隐秘而伟大》是2020年度播出的诸多国产谍战剧中最具代表性的作品之一。

饶有趣味的是，该剧热播后，不少带着谍战剧期待的观众在大呼过瘾之余又感到困惑："这到底是谍战剧、职场剧，还是生活剧？"正是通过创作上的多元杂糅，突破既

图 1　经历挫折与成长，顾耀东成为新中国警察

有的谍战剧类型，《隐秘而伟大》才得以成功"破圈"，唤起更多观众的共鸣。

恩格斯在给悲剧《济金根》作者拉萨尔的回信中提出："我是从美学观点和历史观点，以非常高的，即最高的标准来衡量您的作品。"[1]在恩格斯看来，美学观点、历史观点是文艺批评的最高标准。事实上，只有坚持美学分析与历史分析的辩证统一才能对研究对象做出实事求是的、客观公正的评价，才能对作品创作的历史背景做出比较准确的描述。因此，本文旨在结合谍战剧创作的美学特点与社会现实，对《隐秘而伟大》这一案例展开分析。

一、叙事冲突、空间与元素

作为一种艺术创作，电视剧的生成无法脱离具体的时代背景，因而演绎出不同的时代风貌；作为一种文化产品，电视剧的生产又与市场反馈、类型化发展保持着密切联系。对于谍战剧而言，以往的反特片等类型化作品为其提供了丰富的经验基础，产业市

[1] ［德］弗里德里希·恩格斯：《致斐迪南·拉萨尔》，载《马克思恩格斯全集》（第29卷），北京：人民出版社2016年版，第586页。

图2 顾耀东与福安弄的烟火气息

场化又为其提供了新的生长沃土。在历史发展与市场需求的双重作用下,《隐秘而伟大》从叙事冲突、空间到元素都呈现出不同于以往的独特色彩。

譬如,该剧以冲突塑结构,在谍战剧传统的"任务模式"冲突之外,融入个人冲突、内心冲突,用多维度的冲突经营全剧结构;再如,该剧以情感聚烟火,跳脱出尔虞我诈的特务机关,转入贴近百姓生活的警察局内,多了与大众的"羁绊",自然也多了剧中的烟火气息;同时,该剧以怀旧与职场为亮点,在满足观众对特定时代的怀旧情感之余,透过对职场元素的观照勾连起现实生活,并由此指向了对历史的反思与感悟。

(一)以冲突塑结构:多维度冲突铺陈与结构经营

"若无冲突,故事中的一切都不可能向前进展。"[1]就电视剧《隐秘而伟大》而言,多维的冲突铺陈体现出其在故事经营层面的匠心独具。冲突是生活的本质,对电视剧创作而言,冲突是推进情节发展的重要动力。按照罗伯特·麦基的总结,冲突通常会被划分为内心冲突、个人冲突、个人—外部冲突三个层面,类型作品往往会根据自身特

[1] [美]罗伯特·麦基:《故事:材质·结构·风格和银幕剧作的原理》,周铁东译,天津:天津人民出版社2016年版,第240页。

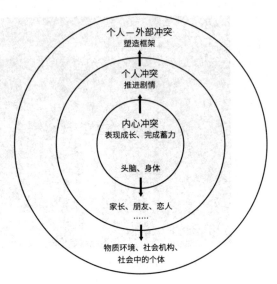

图3 《隐秘而伟大》不同类型冲突应用与表现示意图

点围绕一个层面的冲突展开。比如,艺术片通过抽象的意识流样式将内心冲突外化为镜头语言;爱情片或家庭剧中的纠葛则主要关注人物间的复杂关系;动作片、探险片集中展现的则是个人—外部冲突。从维度来看,《隐秘而伟大》同时涵盖了冲突的三个层面。多维度的冲突让《隐秘而伟大》的叙事得以持续在三个层面间流转,构成大冲突套小冲突的复杂型故事形态。与此同时,不同的冲突类型在剧中起到的作用也有所区别。以谍战任务为背景的个人—外部冲突塑造全剧的框架;以人物关系为主的个人冲突推进剧情;而内心冲突则起到表现成长、完成蓄力的作用。

其一,谍战剧这一类型常用的语法规则之一便是任务模式。换言之,任务是组织剧情结构的重要依托。类似于动作片或探险片,情报任务往往需要人物在不确定的外部环境中完成,必须执行且行动失败将导致不可预料的后果。因此,行动中个人—外部冲突是谍战剧在冲突叙事中最为常用的冲突结构。从结构来看,全剧由"解救陈宪民""保卫莫干山交流会""解救尚荣生""发送绝密情报"四个关键任务构成的冲突组成。需要注意的是,在全剧前半部分,任务的主要承担者是成熟的共产党地下工作者夏继成与沈青禾。在成为一名党员后,顾耀东才开始加入任务,成为构成个人—外部冲突的重要参与者。不过,与夏继成或沈青禾相比,没有经验、没摸过枪、不会开车、缺乏基本行动训练的顾耀东执行任务的难度更大,所营造的冲突也更为紧张。

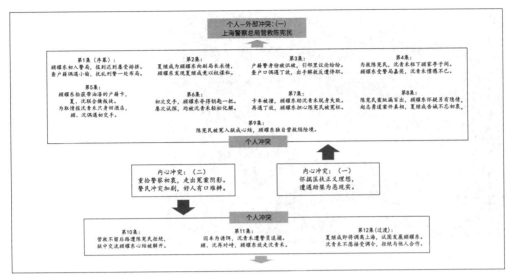

图4 《隐秘而伟大》第一章节剧情结构示意图

其二,与传统的谍战剧不同,《隐秘而伟大》中个人—外部并不是唯一的冲突来源。由不同人物之间的关系构成的个人冲突,成为该剧推动情节发展的关键。尤其在主人公顾耀东正式加入情报工作之前,复杂的人物关系让主人公有了参与冲突、推进叙事的机会。比如,顾耀东、沈青禾、夏继成三人与顾耀东、丁放、赵志勇三人形成的两组情感关系。对顾耀东而言,第一组关系中夏继成是长官也是领路人,沈青禾是恋人也是战友。一开始,夏继成、沈青禾因身份的特殊性对顾耀东刻意保持隐瞒;随后,沈青禾对顾耀东的不接受,与顾耀东对夏继成的不理解交织在一起;最终,沈青禾与夏继成身份揭秘,与顾耀东相互认同并成为战友,三人间的关系在剧中经历了多次波折与反转。而在第二组关系中,顾耀东与丁放、赵志勇二人亦友亦敌。丁放对顾耀东青睐有加,但顾耀东早已心有所属,赵志勇则对丁放心仪已久,对道路的不同选择最终让三人经历从朋友到敌人的变化。

其三,如果说个人冲突与个人—外部冲突构成了剧情的"发现与突转",内心冲突则为叙事提供了舒缓与蓄力的空间,这种冲突是个体成长的重要表现。在《隐秘而伟大》中,借助对内心冲突的呈现,从精神层面描摹了人物的成长,显得意味深长。比如,剧中夏继成被委以重任,即将前往位于南京的国防部继续潜伏。对顾耀东而言,刚刚得以确认身份的夏继成是他崇敬的师长,更是他精神的依赖。离别前夜,顾耀东拿着

图5　躲在厨房碗柜中哭泣的顾耀东

一张与夏继成的合影,独自蜷缩在厨房的碗柜里哭泣。这一桥段不仅缓解了此前莫干山事件、匿名信事件带来的紧张感,也反映了顾耀东内心期望自我成长又无法摆脱依赖的矛盾。随后,当得知杨一学已经被秘密执行枪决,内心的愧疚与愤怒令顾耀东觉醒。在参加完福朵的毕业典礼后,顾耀东终于走上了革命道路。"我在最黑暗的地方跌倒,心却突然明亮了。我从来没有像现在这样清楚过,自己要做什么。"与沈青禾在秘密枪决杨一学的刑场的这段对话,表达了顾耀东此时的内心冲突,也完成了对其后续行为的蓄力。不能让杨一学"悄无声息地死去",一场揭露黑暗的行动即将展开。

(二)以情感聚烟火:情报机关以外的谍战空间拓展

回顾谍战剧的发展历程,从20世纪50年代的反特电影,到20世纪80年代初的第一部电视剧《敌营十八年》,再到21世纪初的"谍战热",谍战剧这一类型得以延展的魅力之一是其独特的惊险元素。职业间谍身份的特殊性与经历的神秘感不断满足着观众的心理需求,而对奇观的强烈消费欲望为谍战剧市场注入了规模化的生产动力。作为谍战剧叙事建构的环境因素,在以潜入敌人内部为主的谍战剧中,围绕特务情报工作展开的空间往往涉及"军统""中统""保密局"等反动派情报工作机关。而电视剧《隐秘而伟大》则跳脱情报工作机关的设定,将故事置于抗战后、新中国成立前的警察局内,这一设定为人物与大众生活更广泛地接触创造了机遇,由此拓展了谍战剧的叙事空间。

就谍战剧的类型特征而言，围绕情报机关展开的叙事更能凸显作品在谍战内容上的专业性，为地下情报斗争蒙上一层神秘的面纱。但这一特征在塑造谍战情节神秘感的同时，也存在弱化个人命运、强调教化意图的局限性。更为重要的是，囿于敌我情报机构间的明争暗斗，天然与大众生活产生隔离。比如，经典谍战剧《潜伏》中，潜伏在军统机关的情报人员余则成告诫"妻子"，在家不能拉开窗帘、出门必须在门口撒上香炉灰等，通过这一系列异于常人的行动，将情报人员与普通大众区分开来。可以理解，在以刺探情报、实施计划、搜寻卧底等为核心事件的谍战剧中，人物所处的环境极其复杂。在以完成任务为核心的叙事逻辑下，人物动机与行为明确，一言一行皆暗藏玄机，这与家长里短的日常情境不符。由此，市井生活的烟火气息与神秘叵测的地下工作往往难以调和。

与之相反的是，《隐秘而伟大》将主人公放置在情报机关以外的生活场景中，时时刻刻与身边的小人物发生关系。从谍战剧历程来看，这一变化与其市场发展趋势有密切联系。受市场热度影响，2008年前后谍战剧呈现井喷态势。大量情节雷同、背景接近的谍战剧作品轮番上演，让市场迅速饱和的同时也消磨了观众对谍战类作品的热情。政策与市场协同，对谍战剧创作展开约束，一定程度上驱使谍战剧开始转型。从政策角度看，2008年3月21日国家广电总局在下发的《电视剧备案公示通知》中称："在对近期报备剧目的审理中，反特剧和谍战剧似乎已成为一段时间以来的创作热点。针对这类题材，提醒各制作单位在结构故事时要避免渲染恐怖、暴力、猎奇、刺激、惊悚、怪异，要确立高尚的审美格调、正确的价值取向、积极的主题思想，促进这类题材创作的健康发展。"这无疑对谍战剧的创作生产提出了更为明确的要求。从市场的角度看，谍战剧不仅播出数量高，"仅2009年就有50多部谍战剧相继播出"[1]，且观众收看率也较高。《中国青年报》2009年的一项调查显示："69.7%的人（受试者）半年内至少看过两部谍战剧，23.0%的人（受试者）看过的谍战剧超过三部。"[2] 迅速且大规模的机械复制，难免使谍战剧逐渐丧失其"灵晕"。此后，谍战剧转型的趋势之一便是将家庭伦理、年代、情感等元素进行改装并放大，编织进紧张刺激的谍战叙事中。

具体而言，电视剧《隐秘而伟大》将叙事场域拓展至新中国成立前的上海市警察局。这一设定使得主人公所面对的首要任务不是看不见、摸不着的情报工作，而是挨家

[1] 王峰：《中国新时期谍战剧研究》，北京：中国电影出版社2017年版，第48页。
[2] 吴晓东：《荧屏"谍影"重重 69.1%的人认为多数在跟风》，《中国青年报》2009年10月29日。

图6 户籍警身份被揭穿,顾耀东遭不明真相邻里非议

查户口、巡逻抓小偷的治安维护工作。工作在市井生活里,让顾耀东有了与作家丁放的交集,有了与邻居杨会计的羁绊,有了与福安弄众人、饭店大娘甚至店门口流浪猫的情感。如果说传奇化的谍战叙事让观众获得刺激性的审美愉悦,那么多元杂糅的叙事所累积的情感则凝聚起令人倍感亲切的烟火气息,勾连起具有传奇色彩的陌生故事与现代观众间的超时空距离,形成独具特色的审美意蕴。

在丰富剧作内容的同时,烟火气息也为塑造"这一个"提供了多维度的视角。一方面,人的本质并不是单个人所固有的抽象物,而是一切社会关系的总和。因此,"这一个"意味着普遍性与特殊性相统一的典型形象。另一方面,人是社会的人,除去逢场作戏、尔虞我诈的情报争斗以外,真实而又复杂的社会关系让人物形象更为立体。正如黑格尔在谈到人物性格时所说:"人不只具有一个神来形成他的情致;人的心胸是广大的,一个真正的人就同时具有许多神,许多神只各代表一种力量,而人却把这些力量全包罗在他的心里;全体奥林匹斯都聚集在他的胸中。"[1]对《隐秘而伟大》中的顾耀东而言,父母、恋人、邻居、师长、友人构成了塑造其情致的众多力量。可以说,该剧对谍战空间的拓展不仅回应了观众对故事照见生活的向往,更完成了对"这一个"人物的立体呈现。

[1] [德]弗里德里希·黑格尔:《美学》(第1卷),朱光潜译,重庆:重庆出版社2018年版,第302页。

(三)以多元造亮点：怀旧与职场元素的文化征候

提起《隐秘而伟大》，不少观众称赞其制作精良，还原了那一时期上海独特的城市景观；同时，顾耀东在警局的经历又生动地呈现出职场百态。对以往上海都市生活的怀旧和对职场环境的描写也是该剧的亮点。

"从当代社会语境来看，作为一种文化资源，谍战剧现象体现了与当今怀旧文化消费的合谋。"[1] 有学者认为，对艺术怀旧的审美趣味与社会环境转变或自我认同缺失有密切联系。一方面，自20世纪90年代以来，改革开放的浪潮将中国社会推向世界的舞台。新旧交替与东西交融齐头并进，传统的中国文化不得不面临以西方自由主义为代表的新文化的冲击。在"流动的现代性"中，各种规范、规则、惯例的转瞬即逝让记忆愈加珍贵。此时的怀旧不再只是寻找乡愁，而成为普遍的社会文化需求。另一方面，生存方式的"流动性"、思维方式的"碎片性"、行为方式的"无规范性"，使大众普遍获得了一种"边缘人"的身份。基于这样的背景，谍战剧成为缝合记忆与现实的有力契合点。其一，谍战剧所建构的叙事生态往往是残酷的地下斗争，背后暗含的是正邪势力的较量与社会未来的走向。战斗结束就意味着将要进入需要摸着石头才能过河的全新生活，也意味着如履薄冰但仍充满激情的地下斗争即将成为过往。因此，当敌我较量越发胶着时，也意味着时代新旧交替、斗争只能追忆的哨声已经吹响。其二，一旦参与情报工作，主人公就成为"潜在的漫游者"，扮演着两重甚至多重身份。他们不能也无法存在于某种固定的群体中，所有的社会关系中都不可避免地包含着隐藏，这种"漫游者"的状态与现代人普遍的"边缘人"身份不约而同。

透过怀旧，《隐秘而伟大》带给观众的，既是对过往上海别致风貌的一次想象，也是对业已消逝的生活经验的一番缅怀，更是对产生于斗争中的理想主义的一种追忆。但《隐秘而伟大》所呈现的"怀旧"并不只包含着过去，该剧更借助对历史的反思指向了未来。剧中，以副局长、王柯达等为代表的反动派为逮捕共产党人罔顾事实，为控制言论制造事端，为一己私利草菅人命。高层皆为利益，底层纪律涣散，完全颠覆了作为警察应有的职责与使命。荧屏上反动警局处心积虑经营的桩桩案件，无疑都指向了对警察责任与担当的反思。正如博伊姆所说，"怀旧"既是对过往记忆的修复，也是对过去历史的反思。"修复型的怀旧唤起民族的过去和未来；反思型的怀旧更关注个人的和文

[1] 李城、欧阳宏生：《21世纪中国谍战剧的文化生成》，《现代传播》2013年第1期。

图7 双重身份下的"漫游者"与"边缘人"状态

化的记忆。"[1]一方面,怀念历史,追忆城市消逝的风貌与理想主义的奋斗精神;另一方面,以史为鉴,在感怀过往时光之余,也在反思以往的种种不足。

《隐秘而伟大》热播后,不少观众发表评论认为该剧真实地还原了职场生态。职场霸凌、职业认同差异等发生在职场现实中的问题,被放置在特殊语境中加以呈现。一时间,围绕《隐秘而伟大》而展开的"职场生存法则""职场经验帖"等内容广泛流传。有趣的是,在《隐秘而伟大》的观众群体中,20~29岁的观众占比高达56.19%,30~39岁的观众占比达25.13%。[2]一定程度反映了当前属于劳动年龄范畴的观众对职场元素的审美青睐。值得注意的是,谍战剧与职场的联姻,并不仅仅是为了在情报战场演绎职场兵法。如果只是将职场元素视为一种丰富作品趣味的添加剂,就忽略了谍战与职场元素天然的亲密关系。

首先,作为谍战剧的设定之一,情报获取往往与职位高低、人际关系有密不可分的关系。比如,《隐秘而伟大》中夏继成需要通过与副局长、孔科长等高层的密切互动来换取一手情报,夏继成被调入国防部也是出于获取敌我军事斗争情报的需要。出于同样的目的,夏继成走后顾耀东需要承担起收集情报的责任,不得不维护与副局长等人在警

[1] [美]斯维特兰娜·博伊姆:《怀旧的未来》,杨德友译,南京:译林出版社2010年版,第55页。
[2] 数据来源:猫眼专业版(https://share.api.weibo.cn/share/206028253.html?weibo_id=4576991985015915.2020.02.01)。

局内部的关系，利用在职场中的优势地位获得更多有利的情报信息。其次，谍战剧所营造的谍战环境与职场环境不谋而合，现实职场中个体也需要戴上职业化的假面跳舞，并遵循错综复杂的社会法则。因此，谍战剧演绎的诸多心计常常被视为对现代职场的隐喻。影像与现实的互文使得谍战技巧被视为生动的"职场厚黑学""经验帖"。比如，初入警局的顾耀东屡屡受挫时，同为新警员的赵志勇立刻"传授"他"生存法则"："长官不点头的案子，不听、不理、不办，耳聋眼瞎才能活得长久。"并提醒顾耀东："在警局你我都是小得不能再小的角色，拯救世界不是你我的事情，我们只管保住自己，不被扫地出门就行了。"某种程度上，剧中演绎的职场理念也是对现实职场生活的观照。

二、人物悬念、成长与悖论

作为一种类型，谍战剧的形成、流变与社会文化背景、观众审美趣味有着密不可分的关系。但就观众的直观感受而言，真正能够打动人心、引发共鸣的往往是一个个鲜活的人物。从人物塑造的角度看，《隐秘而伟大》的部分成功经验在于其身份悬念的设置、成长叙事的运用以及悖论式的人物形象。

（一）身份悬念与情感关系并置

如果说冲突来自创作者从设定到情节推进过程中埋下的伏笔，它始终将人物置于极度不稳定的境地，那么在此之上，悬而未决的冲突事件则让观众对事件的分晓满怀期待，成为勾起观众兴趣、让观众始终如一保持注意力集中的关键所在。与冲突的多维保持相呼应的是，《隐秘而伟大》中的悬念也是多重的。尤为独到的是，除谍战剧中常见的任务悬念外，身份及情感悬念、价值抉择悬念贯穿全剧，共同塑造该剧在谍战以外的悬疑氛围。

《隐秘而伟大》是青年导演王伟的第二部独立导演作品，上一部独立导演作品《白夜追凶》被广大观众称为"中国首部硬汉派悬疑推理剧"，高达9.0分的豆瓣评分充分反映了王伟导演对悬疑情节的处理能力。显然，这种能力延续到了《隐秘而伟大》之中。但与《白夜追凶》不同的是，在《隐秘而伟大》中主人公身份的悬念与主要人物情感的关系被并置起来，既充满悬念，又颇具暧昧。

事实上，《隐秘而伟大》播出后网络上热议的诸多话题与男女主人公的身份、情

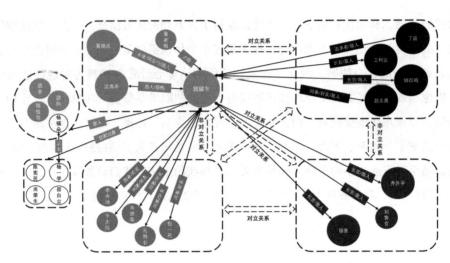

图8 《隐秘而伟大》人物关系图

感悬念相关。以新浪微博为例,在该剧播出期间,"顾耀东追星""顾耀东放走沈青禾""顾耀东保护沈青禾""沈青禾身份暴露""沈青禾顾耀东订婚"等话题多次进入热门搜索榜单,"沈青禾强吻顾耀东"等话题甚至在短时间内进入热搜TOP10。仅从观众的反馈来看,该剧所设置的这一组身份及情感悬念显然是成功的。

悬念大师希区柯克认为:"悬念在于要给观众提供一些为剧中人尚不知道的信息;剧中人对许多事情不知道,观众却知道,因此每当观众猜测'结局如何'时,戏剧效果的张力就产生了。"[1]站在观众的视角,《隐秘而伟大》采用全知视点进行叙事,观众对于包括人物身份在内的各种秘密无所不知,但同时又让主人公顾耀东始终处于不知情的状态中,被各种谎言和假象所迷惑。剧中,顾耀东对沈青禾身份的认知经历了身份建立、身份悬疑、悬疑化解、悬疑再起这样一组接连不断的叙事;两人的情感也经历了由对抗到喜欢,最终成为爱情的过程。

其一,身份建立。对顾耀东而言,沈青禾的公开身份是一名有警局背景的商人,靠着与副局长、夏处长的不当交易敛财,把钱看得比命重,遇到事情爱送礼。这样的身份标签显然与共产党人形成了反差。此时,顾耀东并不喜欢沈青禾,反而对她的身份、行为极其厌恶。

[1] 王心语:《希区柯克与悬念》,北京:中国广播出版社1999年版,第17页。

图9　顾耀东惜别沈青禾

其二，身份悬疑。借着省钱的名义，沈青禾突然租下顾耀东家的亭子间。裙子上的红色油漆恰巧与酒店房客失踪案现场的油漆相似。心存疑虑的顾耀东试图跟踪沈青禾，被受过训练的沈青禾轻松摆脱，晾在阳台上的裙子早被洗净。案发宾馆的意外遭遇，让顾耀东确认案件与一名女性有关。

其三，悬疑化解。顾耀东用捡到的钥匙反复试探沈青禾，被沈青禾化解后反被家人误以为是喜欢。沈青禾身上似乎找不到与案件的联系，这让顾耀东打消了对其身份的疑虑。

其四，悬疑再起。为了鼓励失落的顾耀东，沈青禾告诉他"有笔生意很快就会做成了，等这笔生意做成，你也会很开心的"，这番话又在顾耀东心里埋下了种子。劫囚车时的正面接触让顾耀东再起疑惑，陈宪民被成功救走，顾耀东断定沈青禾就是白桦，并兴奋地向姐姐说道："突然有一天你发现，你早就熟悉的人，其实跟你想的完全不一样。"

按照观众常用的一种说法，沈青禾与顾耀东之间充满悬念且层层递进的情感铺陈被称为"撒糖"。事实上，这种"撒糖"所带来的"甜蜜感"可以被视作一种情感能量。剧中，悬念与情感的并置呈现，完成了一种由影像到心灵的互动仪式，在这一过程中，观众获得了更为丰沛的情感能量。按柯林斯对互动仪式链的解释："当人们身体彼此之间足够紧密，以至于他们的神经系统变得彼此节奏一致和有预感，并且在一个人的身体

中产生情感的生理基础在另一个人的身体中会形成有刺激的反馈回路时，就会有互动仪式。"[1]此处的"人们"既包括荧屏上的男女主人公，也包括参与这场情感传递的观众。影像拉近了观众与人物的距离，荧屏消解了观众间的不同时空。观众用观看（体验）的"在场"，召唤出"不在场"的亲密行为，使二者的"身体"变得紧密。同时，全知视点下的悬念营造了预感，观众可以猜测到即将发生的事情。人物身体产生情感的生理基础在观众身体中形成了对"撒糖"行为的带有刺激的反馈回路，释放出经过加工的情感能量。

当然，剧中设置身份悬念的目的，不仅仅是为了吸引观众，也是为了在复杂的纠葛中还原人性。作为一名情报人员，身份的暴露不仅意味着潜伏的失败，更意味着将自身推向万劫不复的险境。将身份悬念渗透到叙事中，在彰显伦理关怀和美学意蕴的同时，也实现了对"隐秘"这一主题意旨的表达。

（二）成长叙事与信仰的"养成"

《隐秘而伟大》在呈现共产党地下情报人员历史贡献的同时，还包裹着一个人成长的人格主题。众所周知，谍战叙事与政治、经济、文化环境密不可分。自20世纪五六十年代的反特电影以来，谍战叙事逐步形成既定的叙事套路。其中，信仰作为这一类型剧作试图建构与传播的价值理念，成为谍战剧特定的叙事语法之一。一方面，与生俱来的信仰决定了作为谍战人员的主人公在叙事中的"自律"或"他律"，为迅速建立二元对立的人物关系提供了最为关键的铺垫；但另一方面，这一语法忽略了人物信仰形成的过程，使作品传递出的价值只关乎人物的任务与使命。

丹纳在分析艺术创作时曾夸张地形容："艺术的全部工作可以用两句话包括：或者表现中心人物，或者诉之于中心人物。"[2]所谓表现中心人物，可以理解为以深刻内涵和思想情感塑造典型人物，和以最普遍、最本质、起决定性作用的环境特征构成典型性格。从这一角度看，任务与使命既不能完全呈现环境特征，也不能完整表达内涵与思想情感的深度，更不能展现人物信仰的形成过程。可以说，任务与使命仅仅是构成典型人物或典型性格的一个方面，也仅仅是表现中心人物的一个方面。而所谓诉之于中心人物，则可以理解为透过中心人物实现对作品价值观念的传递。从这一角度看，程式化的

[1] [美]兰德尔·柯林斯：《互动仪式链》，林聚任等译，北京：商务印书馆2012年版，第11页。
[2] [法]伊波利特·丹纳：《艺术哲学》，傅雷译，北京：人民文学出版社1983年版，第65页。

图10　顾耀东与赵志勇

任务与使命往往难以唤起观众对人物命运与性格魅力的认同，进而影响观众对中心人物的信仰，即所代表的价值观的认同感。可以说，任务与使命仅仅是诉之于中心人物的一种表现方式。总而言之，任务与使命的叙述无法完全支撑起对中心人物的表现及表达。

值得注意的是，表述信仰的语法在当前的谍战剧叙事中逐渐被改写。周宪认为："倘使说过去曾把'写英雄'当作基本目标和规范的话，如今则把'写凡人'当作时尚。"[1] 从艺术创作的角度看，谍战剧传统中脸谱式的人物逐步变化。作为主人公的"英雄"人物突破了主流意识形态原初单一化的轨道。他们不再仅仅是身怀绝技、只身犯险且与生俱来带着崇高信仰的地下工作者，而具有了世俗化的倾向。性格魅力成为主人公吸引观众的重要特质，为作品创作提供了新的切入点。从作品传播的角度看，谍战剧自诞生之初就不可避免地涉及不同意识形态话语，但观众接受过程因人而异的解码方式，难免让传播效果陷入复杂境地，对信仰的理解也会千差万别。因此，对人物性格的叙述成为引导观众产生正确认同的重要手段。从这一角度看，《隐秘而伟大》的成功之处正是突破先入为主的二元对立，以成长叙事唤起观众共情，进而实现对主人公的认同。在这一基础上，透过主人公对基于道德准则的初心的坚守，回答了"信仰是什么"的问题；用个体化的成长叙事，完成了对"信仰如何炼成"的阐释。

[1]　周宪：《中国当代审美研究》，北京：北京大学出版社1997年版，第311页。

成长，意味着必将遭受挫折。在电视剧《隐秘而伟大》中，主人公顾耀东并非从一开始就是具备崇高信仰的共产党人。作为一名普通警员，顾耀东怀揣着"匡扶正义，保护百姓"的初心进入上海市警察局，但在执行作为一名普通警员的任务时却屡遭打击，这使得顾耀东开始陷入对职业理念的矛盾与迷茫之中。作为一名警察，偷咸鱼的贼该不该抓？被诬陷的人要不要救？成为他自踏入警局就不得而解的困惑。代号"白桦"的地下党员夏继成以顾耀东上司的身份将一本《席勒诗集》送给他，并告诫顾耀东"人要忠于自己年轻时的梦想"。当青春的向往陷入现实的矛盾与迷惘，初心给顾耀东以曙光，但此时的初心还尚未历练为信仰。"困于心，衡于虑，而后作。"剧中，夏继成一语道破顾耀东必经的成长历程。

　　随后的剧情中，顾耀东的邻居杨会计被当作替罪羊无情杀害，看破反动派黑暗统治手段的顾耀东终于觉醒。顾耀东与钟百鸣、赵志勇的两段对话，揭示了顾耀东从保持初心到坚守信仰的转变。

　　钟百鸣："'人要忠于年轻时的梦想'，但人总是会变的，何必拘泥于年少时的幻想呢？"

　　顾耀东："可能这就是信仰吧。"

　　赵志勇："你别忘了你是警察，你是为政府做事。"

　　顾耀东："我为百姓做事。"

　　一个"只相信真相，只为百姓做事"的年轻人，在理想与现实的碰撞里磕磕绊绊地成长，艰难险阻没有让他改变自己的道德准则而与他人同流合污。席勒认为艺术家应"不断放出小型的霹雳，一步一步向目的地走去，正好这样完全穿透别人的灵魂，只有逐渐推进，层层加深，方能感动别人的灵魂"[1]。一系列与成长相关的"小型霹雳"，让顾耀东完成了从国民党警察到共产党战士的转变。将初心置换为梦想，用伦理道德的价值判断阐释信仰的本质，再借助个体化的成长叙事，《隐秘而伟大》实现了对信仰的"养成"式呈现。总揽全剧，更是透过个体化成长叙事与信仰"养成"的互动，完成了对"思想的审美化"。

[1] [德]席勒：《论悲剧艺术》，张玉书译，载《古典文艺理论译丛》（第6册），北京：人民文学出版社1963年版，第90页。

（三）悖论式的人物形象塑造

前文提到，《隐秘而伟大》通过个体化的成长叙事将主人公的成长历程呈现在观众眼前，但该剧在对主人公形象塑造的突破上走得更远。本剧借鉴并突破类似影片《桂河桥》中"好人办坏事"的经典结构，在前10集完成了对顾耀东人物形象的一次考察，也通过"悖论叙事"实现对人物形象的塑造。阿伯拉姆斯认为："悖论是一种表面上自相矛盾的或荒谬的，但结果证明是有意义的陈述。"[1] 而所谓悖论叙事，是指"人物面临着A与B两个相互对立的选项时所造成的语义困境与价值错位"[2]。在叙事的推进下，无论选择哪一个选项，都会使人物陷入道德困境，进而引发人物内心的道德冲突。

全剧开端部分设置了一组双重叙事悖论。第一处悖论叙事，站在观众视角，我们知晓刑警一处为抓捕共产党情报员在瑞贤酒楼布局。毫不知情的顾耀东为捉拿一名偷咸鱼的毛贼偶然闯入，破坏了整个行动。扣人心弦的抓捕以顾耀东的意外闯入而告败，对观众而言这次意外令人欣喜。但抓捕行动的失利让顾耀东同时成为"抓捕破坏者"和"情报保护者"。

紧随其后，第二处悖论叙事中，作为一名警察，背负起道德压力的顾耀东不得不将功赎过。在户籍科警员不愿配合的情况下，他独自查完了上百份户籍名单。正是凭借这些户籍名单，在刑警一处控制下的叛党分子揭发了隐藏身份的共产党联络员。女作家丁放的一番话，让顾耀东对经手案件中的"杀人犯"陈宪民产生怀疑。"只相信真相"的顾耀东私自对案件展开调查，查明陈宪民蒙冤后，顾耀东将调查结果告知夏继成。但夏继成深知"真相"并不能翻案。为避免影响救援行动，夏继成只得威胁劝退顾耀东。最后，一向与顾耀东感情深厚的赵志勇向他揭露了警局众人都心知肚明的案件实情，因为陈宪民是共产党，所以只能靠阳奉阴违的手段，在签订"双十协定"的背景下仍不惜以诬陷的行径逮捕共产党人。一方面，警察的职责和破坏抓捕的事实促使顾耀东迅速接手其他警员不愿参与的户籍核查工作；另一方面，了解真相的顾耀东恍然发现所谓的"杀人犯"不过是警局高层凭空捏造的罪名。了解事件真相后，作为警察的责任感让主人公陷入既是"破案英雄"又是"反动帮凶"的双重道德矛盾中。

与其他叙事依靠逻辑推理获得正向价值表达不同，悖论叙事的价值指向是含混设置矛盾的。尽管悖论叙事能够让故事情节产生强烈的戏剧冲突，但也可能会造成价值体系

[1] 王先霈、王又平：《文学批评术语词典》，上海：上海文艺出版社1999年版，第286页。
[2] 贾磊磊：《悖论叙事：电影伦理选择的两难境遇》，《当代电影》2021年第2期。

图11 为解疑惑，顾耀东初见陈宪民

的错乱。要消解悖论叙事对正向价值表达的负面影响，就需要对预设的悖论叙事进行进一步的阐释。

按照设定，顾耀东在独自完成调查之前并不知晓案件实情，仅仅是凭着作为警察的责任心帮助他人完成抓捕。随后，一系列与案件相关的线索，不断指引着顾耀东接近案情的真相。为了解开心结，在陈宪民被转入提篮桥监狱前夜，顾耀东在夏继成的暗中帮助下私闯拘留所试图完成解救。顾耀东的善良与正直让陈宪民深为感动，但营救计划中并没有考虑顾耀东自己如何脱身，陈宪民只得拒绝。顾耀东的"营救行动"十分笨拙，却又让人感动。正如剧中夏继成所说，他"不仅是一名好警察，更是一个勇敢的人。因为一个真正勇敢的人，会用自己的生命去冒险，但不会用自己的良心去冒险"。两难境地没有让顾耀东选择置身事外。先犯错再补过，再犯错再补过，后续事件的推进化解了这种悖论叙事的语言结构，不仅以极为明确的行动勾勒出主人公的人物性格，也完成了对顾耀东人物形象的塑造。

三、市场与营销

2020年，谍战剧这一类型依旧活跃于荧屏之上。《瞄准》《秋蝉》《破局1905》《风

声》《局中人》《胜算》等谍战剧纷纷登陆各大卫视、网络视频平台首播。从市场与营销角度看,这一阶段的谍战剧活跃期与此前"谍声四起"的谍战剧热潮存在诸多不同。一方面,谍战剧的风格开始走向多样,在探索差异化的过程中不断拓展新的传播空间;另一方面,逐渐成熟的市场环境让类型剧的演员搭配与观众定位契合度越来越高,演员成为创造谍战类型作品的重要符号;同时,网络视频平台的勃兴进一步调整着电视剧传统的播出环境,电视台与网络平台分化为创造口碑与获取收益的两个维度。

(一)风格多样:谍战剧类型突破新路径

类型剧的创作困境与电视剧整体收视环境促使谍战剧不断尝试新路径。众所周知,中国谍战叙事源于早期的间谍电影。自1946年屠光启编剧导演的《天字第一号》开始,到1981年第一部谍战剧《敌营十八年》播出,再到2002年《誓言无声》播出后引发的谍战热,谍战剧基本形成了以时间为经、以空间为纬的叙事坐标体系。所谓以时间为经,即剧情所展示的时间可大致分为抗战前(1937年以前)、抗日战争时期(1937—1945年)、解放战争时期(1945—1949年)、新中国成立初期(1949—1978年)、新时期(1979年至今);而以空间为纬,即剧中再现的现实空间,如北京、上海、重庆、香港等现实都市,或某镇、某基地等虚拟空间。时空经纬构成了谍战剧的既有叙事体系,在迅速唤起观众期待视野的同时,也限制了谍战剧艺术表现的拓展。

作为精神生产的商品,类型剧延续不得不面临的巨大困境之一,就是大规模复制生产造成的审美疲劳。2002年前后,随着对涉案剧、红色经典改编剧的调控逐步加强,谍战剧迎来前所未有的发展机遇,一时间荧屏上谍影重重。过犹不及的是,高度雷同的叙事时空、似曾相识的桥段设计,不仅无法满足观众对故事新鲜感的期待,也使作品在传播过程中频频撞车。此后的一段时期,谍战剧逐渐陷入对斗争手段呈现的标新立异之中,悬疑博弈违背历史,荒诞不经,画面血腥,充满暴力,忽略了观众的审美感受。

与此同时,爆款难觅的电视剧收视环境和日趋精良的制作投入,使简单的类型复制生产失灵,创新成为必然。数据显示,自2000年以来中国电视剧资源使用效率呈线性下降趋势。电视剧产量从供不应求到过度饱和,电视剧对收视的拉动效果也越发有限,资源利用效率降低。与之相应,电视剧平均收视率逐步降低。爆款电视剧越来越少,大量电视剧沦为收视炮灰。以2020年为例,全年上星频道共播出702部次电视剧,收视率小于0.3%的513部次,占比高达73%;收视率达0.3%~0.5%的46部次;收视率达

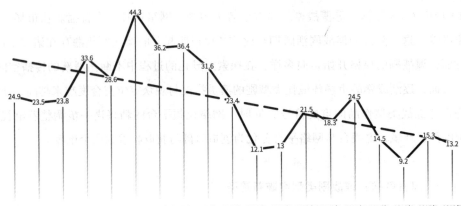

图12　2000年以来电视剧资源使用效率（历年所有调查城市）[1]

0.5%～1.0%的62部次；收视率超过1.0%的81部次，占比约11.5%。[2]大剧已然难觅，复制风险更高，这样的收视环境，一定程度上缓解了市场对特定类型电视剧的盲目跟风，为类型剧的突破创新提供了契机。

在多重压力之下，谍战剧进入类型调整阶段。或许是为了避免重蹈此前谍战剧爆红后跟风创作、普遍雷同的覆辙，当前的谍战剧试图开凿新路径，摆脱以往的审美窠臼。

如果说时空经纬规定了谍战剧的"坐标"，那么多样的风格则是谍战作品立体呈现的"海拔"，成为谍战剧尚待开发的审美资源。刘勰在《文心雕龙·体性》中提出，作品的风格应是"各师成心，其异如面"。黑格尔则认为，风格与艺术家的独创性密切相关。借由法国人的名言"风格就是人本身"，黑格尔指出风格"指的是个别艺术家在表现方式和笔调曲折等方面完全见出他的人格的一些特点"[3]。概而言之，风格是建立在固定的类型或题材之上，摆脱模式化束缚的印迹；是作品在遵循体裁规则之余独具的特点。在某种程度上，风格的多样化也是谍战剧达到或趋向成熟的标志。

通常，作品的风格在传播过程中又会成为体现其独特性的"标签"。以2020年播出的谍战剧为例：《瞄准》主打"高燃狙击对决"；《局中人》关注"兄弟并肩、殊途同

[1] 娜布琪：《2018年电视收视市场回顾》，2020年2月1日（https://mp.weixin.qq.com/s/X4T2VTdv0gth99IhQcS0VA）。

[2] 收视中国：《2020电视大屏收视与创新研究报告》，2020年2月1日（https://mp.weixin.qq.com/s/A1Y-uQrxk3kyCixbZwAX4A）。

[3] ［德］弗里德里希·黑格尔：《美学》（第1卷），朱光潜译，重庆：重庆出版社2018年版，第373页。

归";《胜算》聚焦"脑力、算计";《风声》强调"经典翻拍";等等。《隐秘而伟大》则在强调"热血成长"之余,还引导观众关注"东继恋歌""禾东狮吼"两组CP阵容。不难看出,2020年播出的几部谍战作品虽然都围绕谍战类型,却不单一乏味,呈现出风格多样的局面,谍战剧正由类型的程式化蜕变为风格的多样化。

(二)偶像魅力:流量明星价值嬗变

《隐秘而伟大》在演员搭配上顺应了谍战剧偶像化的市场趋势。一方面,充分发挥流量明星的符号价值,为谍战剧突破固有收视群体创造可供借鉴的经验;另一方面,该剧收视与口碑的双丰收,预示着流量明星与优质作品并非无法共生。

其一,起用流量明星是类型剧突破观众年龄与性别局限的手段之一。2020年12月2日,CCTV-8电视剧官方微博发布《隐秘而伟大》收官战报显示,该剧播出期间,累计触达15.6亿观众,年轻观众收视占比提升30%,大学以上学历观众收视占比提升35%,连续25天全国收视第一。对谍战剧既有观众群体画像的突破,无疑是该剧收视表现中的最大亮点。百度指数给出的搜索占比数据显示,在≤19岁和20～29岁这两个年龄阶段的搜索占比中,电视剧《隐秘而伟大》明显高于谍战剧这一类型;与此同时,搜索占比中的性别分布显示,《隐秘而伟大》吸引了更多女性观众的关注。从收视反馈与搜索指数来看,该剧成功突破谍战剧既有的观众群体画像。

近年来,在谍战剧中掀起了一波偶像化热潮。包括《伪装者》《解密》《麻雀》《风筝》等在内的多部谍战剧作品,都起用高颜值青年偶像饰演剧中的主要角色,辅之精致、时尚的影像风格,突出爱情、成长历程,以此契合青年观众的审美诉求。显然,《隐秘而伟大》遵循了这一模式。

科尔多瓦在谈及电影明星制时认为:"我们上电影院去'消费'什么?当然,我们消费的对象是故事,但并非通过一位友人的复述或以散文形式的概述便可达到相同效果的故事。我们对影片的感受更多的是与故事的具体叙述相关联,而不是与叙事,即被叙述的故事的抽象效果相关联。简言之,我们的乐趣来自把电影作为过程来投入。"[1]也就是说,观众的观影快感不仅仅源于对故事及其结果的陈述,更源于对故事表述过程的体验。而在影像故事的表述过程中,演员则充当起荧幕故事表述的主体,回答了叙事理论中"谁在陈述"的问题。流量明星往往被贴上"青春"的标签,成为象征"青春"的一

[1] R.科尔多瓦:《明星制的起源》,肖模译,《世界电影》1995年2期。

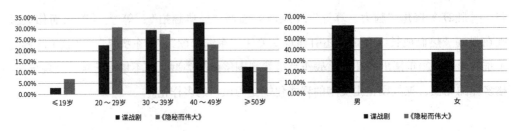

图13　百度搜索指数年龄分布、性别分布[1]

类符号。电视剧《隐秘而伟大》中,李易峰、金晨、牛骏峰等象征"青春"符号的演员加入,成为助力该剧实现对谍战剧固有市场定位的突破与补足的一种手段。"青春"符号让年轻观众更喜爱的流量明星完成对故事的表述,以更具亲和力的方式缝合起年轻观众的群体意识与主流价值观。

其二,由偶像到角色、从戏里到戏外,共同塑造成长弧光。"从历史上看,凡是说到一部影片的结构的质量或效果时,最常见、最'自然的'反应就是谈谈表演。简言之,演员的活动向来就是观众读解、评判与欣赏影片的一个主要方面。"[2]而当流量明星遇上优质作品,转型往往是最为常见也最易传播的话题。在《隐秘而伟大》热播后,大量带着转型标签的评论文章出现在网络空间当中。是转型吗？转型是否成功？这些话题成功吸引了部分观众的持续关注。

从"流量依赖"到"流量失灵",再到"流量抵制"的一轮浪潮,在流量明星与优质作品之间凿出了一道鸿沟。而市场的需求与粉丝的期待则在此岸与彼岸之间架起了一座桥梁。在此过程中,一方面,偶像塑造成功角色或出演优质作品被视作"个人成长"引起观众积极的情感反应,逐渐掩盖了流量明星作为偶像制度产物的机械性；另一方面,偶像与其在影像中呈现的形象存在着一种生产性的、过渡性的关系,偶像的个性与角色的特点之间形成张力,往往为观众额外提供观看后的谈资。

此外,流量明星是当前中国网络社会化语境中一种特有的文化现象。流量明星在文化产业内被包装加工,将社会关注度作为量化指标,拥有较大规模的固定粉丝群体。在

[1] 数据来源：百度指数,2021年2月1日（http://index.baidu.com/v2/main/index.html#/crowd/%E8%B0%8D%E6%88%98%E5%89%A7?words=%E8%B0%8D%E6%88%98%E5%89%A7,%E9%9A%90%E7%A7%98%E8%80%8C%E4%BC%9F%E5%A4%A7）。

[2] R.科尔多瓦:《明星制的起源》,肖模译,《世界电影》1995年2期。

内容生产全民化的社会现实环境中,粉丝不仅为流量明星提供强大的购买力,更自发地为喜爱的流量明星提供内容"深加工"。或许是出于对作品质量的信心,《隐秘而伟大》在播出阶段的市场营销并不亮眼,但有不少粉丝自发加入对内容的二次加工与传播过程中。比如,在知名影视社交平台豆瓣上形成了《隐秘而伟大》官方讨论小组,不少粉丝以小组为内容集散地,将自制或加工的台词海报、收视海报、获奖海报等内容发布在小组中,为作品传播创造更好的氛围。

总而言之,相互成就是演员与作品应有的良性互动状态。在影视产业发展的浪潮中,以收视与口碑为准的价值判断依旧,而流量明星的价值已然发生转变。

(三)先网后台:播出路径的效果分化

从2020年11月6日起,《隐秘而伟大》在CCTV-8电视剧频道进行首轮独播,每晚播出两集。同时,观众可以通过央视网、腾讯视频、芒果TV三家网络平台进行点播。其中,腾讯视频、芒果TV两大平台支持会员用户自11月5日起,每晚19:30抢先看六集,非会员用户则仅支持每晚24:00跟播央视,这种"先网后台"的排播形式在当前的电视剧播映环节中并不鲜见。事实上,"先网后台"这一播出模式的广泛应用,反映出当前电视台与网络视频平台两种播出路径在播出效果上的分化。

具体而言,电视台依靠广泛的覆盖率、权威的影响力为电视剧首播创造了更大的接触面和更好的口碑环境。一方面,中国电视受众规模巨大。截至2019年年底,中国电视节目综合人口覆盖率已经达到99.4%;[1]而截至2020年6月,中国网络视听用户规模为9.01亿,其中综合视频的用户规模为7.24亿。[2]两者相较而言,当前的电视受众规模仍能为网络视听用户规模提供增量空间,但其自身发展空间相对有限。另一方面,与依靠丰富的内容库吸引用户的网络视频平台相比,电视台对播出内容的审核更为严格,充当着电视剧作品质量的把关人。通常,电视剧首轮播出的平台与时间代表了行业内对作品品质的认可程度,成为锚定观众口碑的参考标准。随着"大剧看总台""好剧行天下"等主流电视台围绕电视剧资源的优化行动的展开,优质电视剧的评判标准势必被进一步拉高。

与电视台存在差异的是,网络视频平台这一播出路径拥有广阔的发展前景,且内容

[1] 数据来源:国家统计局,2021年2月1日(https://data.stats.gov.cn/easyquery.htm?cn=C01)。
[2] 周煜媛:《〈2020中国网络视听发展研究报告〉发布,解读行业现状及趋势》,《中国广播影视》2020年第21期。

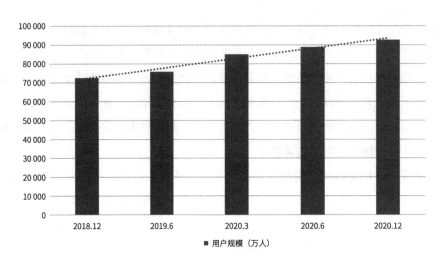

图14 中国网络视频（含短视频）用户规模[1]

转化为收益的方式更为多元。一方面，网络视听产业发展迅速。截至2020年12月，中国网络视频（含短视频）用户规模达92 677万人，较2020年6月增长4.34%，除2020年年初疫情原因导致的网络视频用户规模迅速增长以外，这一数据在近两年中一直保持相对稳定的增长。用户规模的扩大推动着市场规模的同步上涨。根据中国网络视听服务协会发布的《中国网络视听产业发展研究报告》，2018年中国网络视听产业的市场规模约为1871.3亿元，而2019年这一规模迅速扩张至约4541.3亿元。[2]作为参考项，2015年全国广播电视总收入为4634.56亿元，[3]前者已经极为接近。另一方面，网络视频平台收益方式更为多元。平台不仅可以根据剧集的有效会员付费期点播量与内容方分成会员费，还拥有额外的贴片广告等收入。

综上所述，电视台与网络视频平台这两种播出路径的效果已经开始走向更为明确的分化。经历了"先台后网""台网同步"，最终形成的"先网后台"播出模式，是电视台与网络视频平台在越发融合又和而不同的发展趋势下，对两种播出路径不同播出效果

[1] 中国互联网络信息中心：《中国互联网络发展状况统计报告》，2020年2月1日（http://www.cnnic.net.cn/hlwfzyj/hlwxzbg/hlwtjbg/202102/P020210203334633480104.pdf）。

[2] 中国网络视听服务协会：《2019年中国网络视听发展研究报告》，2020年2月1日（http://www.cnsa.cn/home/industry/industry_week.html）。

[3] 数据来源：国家统计局，2020年2月1日（https://data.stats.gov.cn/easyquery.htm?cn=C01）。

的转化实践。换言之，电视台与网络视频平台播出效果的分化，使"先网后台"的播出模式具备了"主流媒体赚眼球，网络平台换收益"的现实价值。

从播出环节来看，电视剧《隐秘而伟大》正是借助两种播出路径产生的不同效果，充分发挥了"先网后台"播出模式的价值。首先，主流电视台成为获取更多关注的渠道。《隐秘而伟大》在CCTV-8电视剧频道开播仅一周后，便在CCTV-1综合频道进行二轮播出。从首播到二轮播出均在中央电视台，意味着该剧所传递的价值观以及制作水准得到了主流媒体的认可。同时，中央电视台为《隐秘而伟大》提供了更广泛的观众群体。中国视听大数据（CVB）显示，在2020年度全天频道收视情况中，CCTV-1综合频道的收视率、到达率两项指标均为全国第一，CCTV-8电视剧频道的收视率、到达率、忠实度三项指标均进入全国前六。在该剧首播的黄金时段，即晚间时段（18：00—23：00）内，CCTV-8电视剧频道的忠实度指标为2020年度全国第一。

CCTV-8电视剧频道与CCTV-1综合频道亮眼且稳定的收视表现，给《隐秘而伟大》在优质电视剧众多的市场氛围中，带来了"突出重围"的第一个契机。在某种程度上，当前的媒体仍旧印证着米尔斯在《权力精英》中所描绘的状况："他们为我们提供了关

表1 2020年度全天（00：00—24：00）频道收视情况

收视率			到达率			忠实度		
频道名称	序号	数值	频道名称	序号	数值	频道名称	序号	数值
CCTV-1	1	0.79%	CCTV-1	1	14.75%	湖南金鹰卡通	1	6.58%
CCTV-4	2	0.66%	CCTV-4	2	11.44%	北京卡酷少儿	2	6.42%
CCTV-13	3	0.64%	CCTV-6	3	10.27%	CCTV-8	3	6.41%
CCTV-8	4	0.53%	CCTV-13	4	10.04%	广东嘉佳卡通	4	6.38%
CCTV-6	5	0.47%	CCTV-3	5	9.15%	CCTV-13	5	6.34%
CCTV-3	6	0.37%	CCTV-8	6	8.20%	湖南卫视	6	5.99%
湖南卫视	7	0.32%	CCTV-5	7	6.18%	CCTV-4	7	5.81%
东方卫视	8	0.29%	CCTV-2	8	6.07%	东方卫视	8	5.43%
江苏卫视	9	0.25%	湖南卫视	9	5.41%	江苏卫视	9	5.42%
湖南金鹰卡通	10	0.24%	东方卫视	10	5.27%	CCTV1	10	5.30%

表2　2020年度晚间时段（18：00—23：00）频道收视情况

收视率			到达率			忠实度		
频道名称	序号	数值	频道名称	序号	数值	频道名称	序号	数值
CCTV-1	1	1.46%	CCTV-1	1	9.36%	CCTV-8	1	19.68%
CCTV-4	2	1.09%	CCTV-4	2	7.32%	东方卫视	2	18.79%
CCTV-8	3	1.00%	CCTV-6	3	6.49%	湖南金鹰卡通	3	18.39%
CCTV-13	4	1.00%	CCTV-13	4	5.89%	北京卡酷少儿	4	18.17%
CCTV-6	5	0.94%	CCTV-3	5	5.57%	北京卫视	5	17.99%
CCTV-3	6	0.71%	CCTV-8	6	5.07%	湖南卫视	6	17.32%
东方卫视	7	0.54%	CCTV-5	7	3.76%	广西卫视	7	17.27%
湖南卫视	8	0.53%	CCTV-2	8	3.30%	广东嘉佳卡通	8	16.89%
CCTV-5	9	0.46%	湖南卫视	9	3.01%	CCTV-13	9	16.81%
北京卫视	10	0.45%	东方卫视	10	2.79%	CCTV1	10	15.27%

于我们应当是什么以及我们应当看起来是什么的新的身份和新的渴望。"[1]对普通观众而言，作品的口碑往往会形成特殊的舆论环境，影响着观众对作品的初步判断。收视情况优异的两大频道接力播出，让《隐秘而伟大》在首播初期就赚足了眼球，也为网络平台提供了用户流量与转化基础。

其次，网络平台的"提前观看"特权，成为承载观众观剧期待并实现流量转化的主要途径。需要注意的是，《隐秘而伟大》"先网后台"的最大亮点，并非网络平台早于电视台开启首播，而是在首播期间网络平台付费用户拥有提前看六集的特权。从该剧的播出表现来看，网络平台提前开播，但效果有限。如图15所示，综合CSM59城收视率及网络平台（腾讯视频、芒果TV）播放量统计，尽管腾讯视频在2020年11月5日提前播出该剧，但当日全网播放量仅为131.63万次。次日，CCTV-8电视剧频道首播后，网络平台播放量也随之上涨，并在11月7日达到首播期间网络平台播放量的峰值。事实上，电视收视率增长，为该剧带来了更多的网络播放量。2020年11月13日，《隐秘而伟大》

[1]　[美]C.赖特·米尔斯：《权力精英》，尹宏毅、法磊译，北京：新华出版社2017年版，第268页。

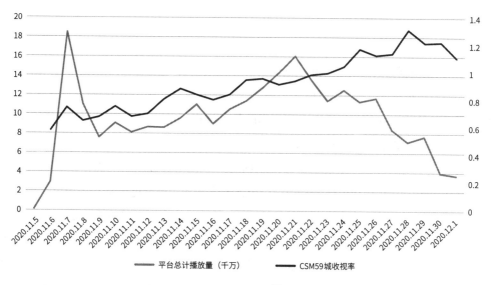

图15 《隐秘而伟大》网络平台播放量[1]及CSM59城收视率情况

在CCTV-1综合频道开启二轮播出,而数据显示,11月13日后,该剧的收视率与平台播放量均迎来第二阶段的增长。

不难看出,《隐秘而伟大》对"先网后台"这一播出模式的应用,正是通过收视率、到达率、忠实度指标均位于全国前列的主流媒体,打开局面、扩大影响,再将观众的注意力导向网络平台,通过增设的"提前观看"特权承载观众的观剧热情,在保证人气与关注度的同时,将流量转换为更大的收益。

四、意义与价值

面对众多主旋律大剧与类型创新作品的围追堵截,《隐秘而伟大》不刻意洗脑,也不刻意烧脑,以生活化的图景诠释主旋律价值。同时,在遵循谍战剧叙事结构的基础之上寻求突破,融入悬疑、爱情、职场等多重元素。创作类型的多元杂糅是当前类型剧边

[1] 数据来源:灯塔数据专业版,2020年2月1日(https://piaofang.taopiaopiao.com/pro/media/detail/index.html?id=1337811)。

界模糊的表征,也是谍战剧突破既有边界的一种尝试。

(一)谍战剧主旋律的生活化表述

从类型角度来看,《隐秘而伟大》是一部非典型的谍战剧。一方面,《隐秘而伟大》保留了谍战剧的叙事特点,遵循了谍战剧的叙事结构;另一方面,《隐秘而伟大》用生活化的表述,突破了以往谍战剧对主旋律的呈现。

其一,不刻意洗脑。主旋律是谍战剧固有的基因。谍战剧这一类型脱胎于反特电影、谍战电影,其诞生和创作的基础是中国共产党地下工作和隐蔽战线的历史,中国社会主义革命的历史画卷为谍战剧的形成创造了红色语境。在强调作品思想性和意识形态教育作用的准则下,早期的谍战剧聚焦于表现中国革命的艰苦卓绝和中国革命者的重大牺牲,侧重以强烈的悲剧美学感化观众。因此,无论是《敌营十八年》中的江波,还是《永不消逝的电波》中的李侠、《夜幕下的哈尔滨》中的王一民,身处黑暗的地下工作者为了崇高的事业无一不献出自己的亲情、爱情、友情甚至生命。革命者的重大牺牲成为全剧的情感高潮,无畏的牺牲精神成为呈现意识形态以教化观众的主要手段。这种说教式的主旋律表述在满足观众早期的审美需求后,逐渐陷入刻板僵化,观众的关注度也随之降低。

作为一部谍战剧,《隐秘而伟大》同样延续着主旋律的意识形态色彩,但对主旋律的表述却与以往不同。一方面,从主旋律的概念来看,《隐秘而伟大》并非直接表现真人真事的革命历史或革命现实,也没有强调纪实主义的基本艺术特征,不符合共识度最高的典型主旋律剧界定,因此其表述的是宽泛意义上的主旋律,即"能够体现社会主义核心价值观念的电视剧作品"[1]。另一方面,《隐秘而伟大》力图通过日常事件、百姓生活中的伦理道德来减少刻板的正面说教,尽力回避直接宣扬国家意识。比如,当学生游行与警察维护治安爆发冲突后,身穿警服的顾耀东回到福安弄,原本平淡和睦的邻里关系也变得紧张起来。尽管从未出手伤害游行学生,反动警察的身份仍让邻居对顾耀东恶语相向。某种意义上,福安弄就是微缩的社会景观,邻里间的态度变化则是对百姓态度的反映。透过日常生活,完成对主旋律的点滴流露。

其二,不刻意烧脑。20世纪90年代,随着改革开放政策的逐步推进,文化生产也逐渐走向商业化。追求市场价值的商业化和主管部门的管理调控成为支配电视剧生产的两

[1] 李胜利、李子佳:《论主旋律电视剧的网络接受困境及其应对策略》,《现代传播》2020年第12期。

种力量，更为开放的市场环境激发了民营影视企业的生产热情。在以市场回报为目标的情况下，满足观众的审美需求、培养观众的观赏趣味成为电视剧生产者这一时期的主要诉求。2004年，红极一时的涉案剧因过度呈现血腥暴力等被严格管控后，谍战剧成为承载观众悬疑叙事热情的新类型。谍战剧有着天然的主旋律背景加持，结合商业化的需求，谍战剧逐渐走出此前刻板说教的创作模式。娱乐化取代说教化，主旋律事实上被移至后景。作品着力点也开始由牺牲精神逐步转向人物置身险境、悬念环环相扣的情节设计。一段时间内，谍战剧为观众带来了更为丰富的思维碰撞和情感体验。创作者对市场的预期与市场的热烈反馈迅速对接，产能很快过剩，逐步陷入交过接力棒前的涉案剧类似的错误竞争阶段。拼故事离奇，拼感官刺激，拼对情报人员身份特殊性刻意的符号化呈现。内容上的频繁撞车，使谍战剧再次陷入困境。

在寻求市场关注的同时，《隐秘而伟大》既没有走刻板说教的老路，也没有走娱乐至死的歪路。罗兰·巴特曾说："故事有一个名字，它逃脱了一种无限的言语的领域，现实因而贫乏化和熟悉化了。"[1]换言之，故事叙述所固有的范式，把生活的无限可能改造为文字或荧幕呈现的一种确定，使其不可避免地走向了贫乏和熟悉。因此，无论多么惊险的脑力激荡，都将毫不意外地把现实生活的无限可能抹去。"从生活真实转化成艺术真实，是电视剧吸引观众并征服观众强有力的手段。"[2]故事失去了生活这只抓手，无疑将失去对观众的吸引力。对《隐秘而伟大》而言，生活化成为适度调节娱乐化的方式。譬如，剧中人物的特殊身份不再以抽丝剥茧般的悬念慢慢展开，开门见山地交代后，再用现实生活般的无限可能来形成悬念。不刻意强调悬念，将观众的视野引回到生活中来，用人物关系与人物成长所蕴含的主旋律价值置换烧脑带来的快感。

（二）类型剧的边界模糊

托马斯·沙兹在谈论类型电影时曾说："当类型变成电影工作者和观众之间一种心照不宣的'合约'时，类型电影就变成是履行这个合约的实际事件。"[3]但某种程度上，"合约"只规定了构成某种类型最基本的要素，"合约"也并非一成不变。从当前中国电视剧艺术生产的现实来看，类型杂糅已经成为不可否认的趋势。一方面，类型创作的边界被不断打破，旧的类型框架持续扩展，观众甚至连创作者本身也无法迅速指认作品到

[1]［法］罗兰·巴特：《符号学原理》，李幼燕译，北京：生活·读书·新知三联书店1988年版，第79页。
[2] 王伟国：《关于拍好主旋律电视剧的随想》，《中国电视》2001年第5期。
[3]［美］托马斯·沙兹：《好莱坞类型电影》，李亚梅译，台北：远流出版公司1999年版，第40页。

图16 顾耀东一家合影

底应该归属于哪一份"合约"。另一方面，价值观的多元又为观众看待文本提供了新的视角，即使是同一部作品也总能被解读出不同的新元素。比如，关于《隐秘而伟大》的类型归属，导演王伟在接受澎湃新闻专访时曾谈道："它的类型有一点点模糊，开始的时候他们都说这是谍战题材，……可是大家看了之后会觉得好像跟谍战不太一样。我们一开始跟大家是一样的，看了剧本以后，都觉得它不是谍战，但你说具体总结成什么题材，我们也不知道。我说像传记，像顾耀东传，反正我的理解就是一个年代生活剧，以小人物的视角去展示1946年至1949年的时代变化和人物命运。"[1]

既然类型杂糅已经不可避免，而一种停滞的类型又无法引起观众的欣赏快感，那么就应当接受类型剧边界模糊的现实，并认同谍战剧以类型杂糅做更进一步的尝试。正如伽达默尔在探讨艺术作品的本体论及其诠释学的意义时所分析的，"艺术作品绝不是一个与自为存在的主体相对峙的对象"，"艺术作品其实是在它成为改变经验者的经验中才获得它真正的存在"[2]。也就是说，艺术作品不是一种静态的封闭，而是一种动态的创造。这为我们解释了一个普遍认同的观念，类型本身就是在变化过程中形成的。任何类

[1] 澎湃新闻：《我们来到世界上，都带着天赋技能》，2020年2月1日（https://baijiahao.baidu.com/s?id=1684949467657299654&wfr=spider&for=pc）。

[2] ［德］伽达默尔：《真理与方法》，洪汉鼎译，载《二十世纪西方文论选》（下卷），北京：高等教育出版社2002年版，第305页。

型都是特定的背景下创作者与观众在"对话"基础上建立起来的。因此，任何类型也只具有相对的意义。

总而言之，类型本身永远不会被淘汰，过时的只可能是创作者看待类型的态度与创作类型作品的方法。从人物到情节，从主题到意蕴，各类元素如何在观众审美期待、创作者个性表达与市场营销预期之间调节平衡，仍是需要在创作实践中探寻的路径。

<div align="right">（仇璜）</div>

专家点评摘录

仲呈祥：把人的成长当成艺术呈现的历程，讲的不仅是人的精神历程，更是培根铸魂的过程。这部戏的成功之处就在于此，人物精神演进的轨迹是真实可信的，是有说服力的，不是硬拉的，这要靠剧作坚实的功底和导演及演员的表演艺术。

<div align="right">——CCTV电视剧微信公众号，2020年12月3日</div>

尹鸿：观众的等待是值得的，本剧不是一部普通的年代剧，而是一部集动作、悬疑、爱情于一体的少年成长剧。

范咏戈：主创有情怀，人物有灵魂，制作有品相。打破了一般年代剧的舒适感，在大时代背景下给了小人物信仰成长的空间，是'小正大'（小人物、正能量、大背景）的全新现实主义年代剧，分寸把握得很好，从而能够在一众电视剧中脱颖而出。

<div align="right">——中国新闻网，2020年11月6日</div>

附录

编剧蒲维、黄琛访谈
—— 顾耀东始终没有变过

国产剧《隐秘而伟大》收官，最终拿到豆瓣8.2分（9.7万人打分）的好口碑，如无意外，应该能成为本年度最佳谍战剧。一个小人物在大时代见证信仰、坚持初心，得到成长，多少能和当下的每一位观众有所契合和共鸣。

一部好的电视剧，在其幕后班底中，如果说导演对剧集呈现出的风格、质量起到了决定性作用，那么编剧则是把控了剧集的内核表达和故事、人物的精彩度。

《隐秘而伟大》的编剧是一对夫妇——蒲维和黄琛，两人都毕业于中戏，更奇妙的是二位居然是同年同月同日生。两人向来一起写剧本，一起接受采访，在《隐秘而伟大》里，他们分工明确，蒲维负责搭建故事框架，黄琛负责执笔书写故事。

这个故事的创作初衷，是为了弥补上一个剧本留下的遗憾。蒲维说："几年前我们参与一个团队项目，创作了一部以女性为主角的谍战剧。那个剧本爱情几乎占了所有比例。作为男性编剧，我有些无用武之地。但同时也被创作过程中查阅到的大量资料所触动，所以我和黄琛就商量，重新做一部关于隐蔽战线的剧，讲更多、更复杂的情感，比如战友情、兄弟情、师徒情；同时也讲更多关于历史、关于国家的东西，想做一个格局更大些的剧本。"

蒲维和黄琛两个人中学都是理科生，到如今很多历史知识都记忆模糊了。为了《隐秘而伟大》的创作，他们做了大量准备工作。"前期我们去了上海，每天去博物馆拍照、记录，尤其是警察博物馆，涉及户籍科、警员设备等这方面的资料都是从那里查到的；因为不是上海人，又实地去看了很多街道、建筑；然后看关于老上海的电影，看里面的人说话、做事，以及他们生活的环境，比如《上海屋檐下》《乌鸦与麻雀》。另外就是大量搜集资料，买了很多书，尤其是关于警察的，比如《上海公安志》《海上警察百年印象》，以及魏斐德关于上海警察的三部曲；还打印了很厚一摞上海地方志，全部看完并做了详细摘抄。"正是在这样细致的前期调研和学习后，才有了后来这部剧里为人称道的时代风貌和生活细节。

澎湃新闻对话这对编剧夫妇,听他们聊了聊关于《隐秘而伟大》的一些创作细节。

从小菜鸟的视角,撕开壮阔时代的口子

澎湃新闻:《隐秘而伟大》的小人物、生活化,是一开始就确定了这样的创作方向吗?

蒲维:对。我们属于个人喜好比较明确的编剧,喜欢看描写平凡小人物的作品,喜欢以小见大的形式。所以一开始就定下了要写一只小菜鸟,从他的小小视角去撕开一条壮阔时代的口子,带着观众共同进入、共同历险。从第一天冒出写一只警局菜鸟的念头,到最后一集定稿,顾耀东始终没有变过。

黄琛:我们偏爱有真实感的作品。故事背景可以完全虚构,写天上地下都无所谓,甚至角色可以不是人类,比如我们很喜欢的电影《机器人总动员》。作品触动人心,因为它有真实的情感、真实的细节。我们想讲一个有真实感的谍战故事,里面的人是有家有生活的,所以特别强调了生活化的细节。比如福安弄,比如顾家的一日三餐。不论是懵懂的顾耀东还是老道的夏继成,我们都尝试为他们营造出真实的世界和生活,也尝试用这样一个有真实感的故事去展现那个时代那群隐秘而伟大的战士,他们在为何而谍、为何而战。

澎湃新闻:这部作品其实不太适合被简单归类为谍战剧,作为编剧,你们会给它划定一个类型吗?

蒲维:在创作之初,我们没有考虑类型的问题。我们的初衷很单纯,就是做一个人物的成长。成长是《隐秘而伟大》的故事的内核。"人要忠于年轻时的梦想。"席勒的这句话是《隐秘而伟大》的精神的内核。有了这两点,这个剧本就已经有完整的内核了。至于外壳,它可以是现代生活剧,也可以是玄幻剧、战争剧、谍战剧。我想任何类型都是可以成立的。当然,在创作之初不去明确类型有一定风险,尤其是在面对市场时,无法归类是一个很现实的问题。最终我们还是贴上了"谍战"的标签,不过我们始终认为这是一个关于成长的故事。

澎湃新闻:因《隐秘而伟大》这个名字,剧作早期被质疑过是不是从一部韩国电影改编的,其实完全可以改名避免这样的误解,为什么团队坚持用这个名字?

蒲维:因为确实没有比这个名字更贴切的了。虽然故事和韩国电影版完全不同,但

想要表达的精神是一样的。在中国这片土地上,也有一群隐秘而伟大的战士为和平奋战过。

澎湃新闻:能否谈谈在这部作品的创作中你们比较有印象的困难,以及你们觉得有没有留下什么遗憾?

蒲维:第一个难点印象非常深,就是顾耀东在得知陈宪民蒙冤被捕后,他应该怎么办。这个问题困住我们很多天。我们想了很多种方案,但始终不满意,总觉得要么流于俗套,要么不像顾耀东做的事。后来有一天我说,我要是顾耀东,我就去救,陈宪民是因为我被捕的,不管三七二十一我就是要救他,哪怕救不出来我也要去试,这才是顾耀东。说完之后,豁然开朗,我们也彻底明确了顾耀东的形象。在这之后,顾耀东如何做事、如何选择也就都清晰了。至于遗憾,可能就是对于叙事节奏的把控吧,也许下一次可以更好。

如果吵起来,解决办法是一起做饭

澎湃新闻:作为创作者,你们在这个故事中各自最喜欢的角色是谁?

蒲维:顾耀东和夏继成,都是我们的最爱。另外我也很喜欢赵志勇这个角色,他一直是和顾耀东参照着来写的,很多时候我们会把选择题同时放在他和顾耀东的面前,他既是一面镜子,也是一个类型的浓缩,个人觉得还是比较丰满的角色。

黄琛:除了"东继恋歌",这几天追剧下来,我很喜欢施诗扮演的丁放。写剧本时,我对这个角色的想象更多的是洒脱和傲气,演员赋予了她天真烂漫,还有几分和顾耀东相似的可爱的憨傻。

澎湃新闻:二位在合作中一般怎样分工?对创作有分歧的时候怎么解决?

蒲维:简单地说,我负责架构故事,黄琛负责写。类似于装修房子,我来设计,黄琛来实现。这是一个基本的分工,但实际操作中,每个步骤其实都是共同完成的。只不过因为各有所长,所以在不同阶段我们的工作量会有不同。

黄琛:遇到分歧就是无休止地讨论。只要不到截稿日期,我们就会一直讨论下去,不会给自己设时间限制,也不会规定谁必须听谁的。因为我们发现只要讨论下去,就一定会有双方都认可的结果出现。当然代价就是有时一个情节会卡好几天。经常也会因为分歧吵起来,会很生气,解决办法就是一起做饭。在我们家是蒲维负责做饭,我负责打

下手。到了该吃饭的时间,再生气也都会很自觉地去厨房干活,没有什么是做饭不能解决的问题。

澎湃新闻:在这样一个年代故事中,最想向当下观众传递的信息是什么?

蒲维:我们并不想对观众说教些什么,因为我们自己的人生阅历尚浅。只是想通过剧本表达一些自己很看重的或者为之感动的东西,比如信念,比如温情。如果看剧的人也能感受到信念和温情带来的力量与慰藉,作为编剧就已经很幸福了。

澎湃新闻:同题材的电视剧里佳作不少,有没有哪些作品对你们来说起到了启发作用,或者你们非常欣赏的?

黄琛:对我而言有两部作品非常重要。一是《潜伏》中余则成和吕宗方这对人物关系,吕宗方这个角色可以算是夏继成这个角色的萌芽;二是《布达佩斯大饭店》中古斯塔夫和零这对人物关系也给了我很多启发。

(节选自澎湃新闻,
《专访〈隐秘而伟大〉编剧:顾耀东始终没有变过》,
2020年2月21日)

2020年
中国影响力电视剧分析案例六

《安家》
I Will Find You A Better Home

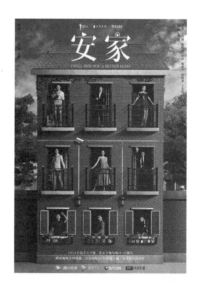

一、基本信息

类型：都市生活

集数：53集

首播时间：2020年2月21日—3月20日

收视率：东方卫视2.55%，北京卫视2.28%

网络平台：腾讯视频

二、主创与宣发信息

出品单位：耀客传媒、企鹅影视、橙子映像

出品人：吕超、孙忠怀、钱瑞

制片人：王柔媗

监制：韩志杰、孙皓、刘茵

编剧：六六

导演：安建

主演：孙俪、罗晋、张萌

剪辑：张文

美术设计：申小涌

造型设计：裴蓓

录音：吕岩、折海亮

场记：武帅、刘倩

三、获奖信息

第九届大学生电视节"大学生赏析推荐作品·电视剧类"（获奖）

都市剧的现实观照和情感建构

——《安家》分析

2020年2月，由安建执导，孙俪、罗晋、张萌主演的现代都市职场剧《安家》登陆东方卫视和北京卫视，并且迅速占据各类社交平台的话题中心。该剧改编自日剧《卖房子的女人》，以房产中介这一职业群体为切入点，讲述了房产公司"安家天下"静宜门店空降店长房似锦，与原店长徐文昌和一众同事在价值观念和处事风格的不停碰撞下共同经营门店、帮助客户安家圆梦的故事。《安家》巧妙地抓住了房子与人密切的情感、经济关联，从而以各类买卖房子的故事折射出当下的现实生活，既有职场的磨砺与成长，又有家庭的苦难与温情，书写出人生图景和社会百态，一经播出便引发观众情感共鸣，掀起追剧热潮，收视率居高不下，成为2020年的爆款剧集。

职业剧是都市题材国产剧中的常见类型，以其细腻真实的行业描写和观照现实的话题选择为观众所喜闻乐见。购房是当代社会每个家庭的重点话题，蕴含着中国人对于传统家文化的坚守，而以房子为主题、描述房产中介这一行业的电视剧较为少见，因此，《安家》的选题既不乏新意与亮点，又奠定了现实主义色彩。同时，作为日剧改编电视剧，《安家》较好地实现了影视改编的文化移植，编剧在保留剧作大框架的同时，加入独具本土特色的中国家庭样本，建构起剧集和观众的情感桥梁，并深入探讨了现实议题。

一、"新"瓶装"旧"酒 —— 立足本土语境的大众化改编

从日剧到国产剧的改编是一种跨文化传播，是"拥有不同文化感知和符号系统的人

图1 2017—2020年日剧及其中国改编剧豆瓣评分

数据来源：豆瓣平台（截至2021年3月20日）

们之间进行的交流，他们的这些不同足以改变交流事件"[1]。日剧翻拍剧在中国有着漫长而曲折的发展进程。21世纪初期，《流星花园》《恶作剧之吻》等改编自日本漫画的偶像剧风靡一时，而在此之后，尽管翻拍日剧的尝试不断，却难见热度与口碑兼具的翻拍剧。2017年日剧翻拍剧迎来一波小高潮，《深夜食堂》《求婚大作战》等剧集空有强大的制作团队和演职人员，却在"照搬照抄"的模仿中忽视本土特色，在忠于原著的局限里失去发挥空间。《人民日报》发文称："国产《深夜食堂》败在疏离感和做作感，创作者依旧没有认清观众欣赏品位升级的现实，故事内容、制作设计、人物塑造上工夫不够。"[2]日剧改编剧"高还原度的故事设置带来文化疏离，叙事模式与中国文化背离"[3]，陷入水土不服的尴尬境地。

屡战屡败的日剧翻拍剧在这之后开始由照搬照抄向本土化改编迈进，在借鉴人物和题材的基础上融入本土特色。《安家》就是一次突破性的尝试，依照中国本土文化传统，对原作《卖房子的女人》在人物设定、情节设置和风格特色上都进行了大刀阔斧的改编。

[1] ［美］拉里·A.萨默瓦、理查德·E.波特：《跨文化传播》，闵惠泉、王纬、徐培喜等译，北京：中国人民大学出版社2004年版，第47页。
[2] 人民日报：《国产〈深夜食堂〉败在疏离感和做作感》，2017年6月19日（https://www.sohu.com/a/150053757_114731）。
[3] 陈希：《〈深夜食堂〉是引进IP的本土化改编还是水土不服》，《中国电视》2017年第10期。

《卖房子的女人》以teiko房产公司的女强人三轩家万智为绝对主角,讲述其从总部空降到新宿门店并担任主任后,凭借雷厉风行的办事模式和出类拔萃的业务能力帮助门店营业额直线提升的故事。从剧名就可以看出,《卖房子的女人》重点放在"女人",以单元故事的模式讲述女主卖房的过程;而《安家》则是在"安家"这个大命题下,以房产中介为媒介讲述各式家庭的购房故事。相对于原版有些猎奇和夸张的二次元风格和戏剧效果,《安家》则采用纪录片式的写实手法,从内容到形式都更添现实意味,将小众化日剧改造为大众向国产剧。

(一)角色形象原创性重塑

"最优秀的作品不但揭示人物性格真相,而且还在其讲述过程中展现人物内在本性中的弧光或变化,无论变好还是变坏。"[1] 相较而言,《卖房子的女人》重情节而轻人物,因此缺乏各类角色立体、深入的描绘,也未设置明显的人物弧光;而《安家》着重刻画成长型人物,挖掘和扩写各个角色的故事线,在保留部分基础设定的情况下进行贴合中国实际的原创性重塑,为人物形象增添本土气息和现实温度。

1. 价值对立增添冲突感

在主角的设置上,不同于原版女强男弱的大女主剧情,《安家》将男主徐文昌的叙事比重大大增加,采用"双店长"的模式将价值观念、行事作风截然不同的男女主角放置在同一位置上进行较量,强化男主的同时弱化女主,通过两人工作上的对抗性增加戏剧冲突,设置情节障碍,构建故事弧光,并且在两人从对抗到和解的价值融合过程中完成爱情线的推进。

女主房似锦对应着日剧中的主角三轩家万智。在日版中,三轩家万智像是冰冷而没有感情的机器人,对于工作之外的事情毫不关心,也不懂得社交和表达情感,其雷厉风行的态度往往伴随着一句标志性的命令"go",空降到门店后并不讨职员喜欢。而在中国的文化语境下,表情浮夸僵硬、能力无懈可击的房产中介显然并不贴近现实,因此《安家》在保留女主工作能力的基础上,对性格进行了真实化处理:房似锦虽然性格强势,但在面对客户时温和有礼、真诚谦逊;虽然能力出众,但也会遇到各类挫折和挑战,并从中得到历练、收获情感,有着明显的人物弧光。

[1] [美]罗伯特·麦基:《故事:材质·结构·风格和银幕制作的原理》,周铁东译,天津:天津人民出版社2016年版,第103页。

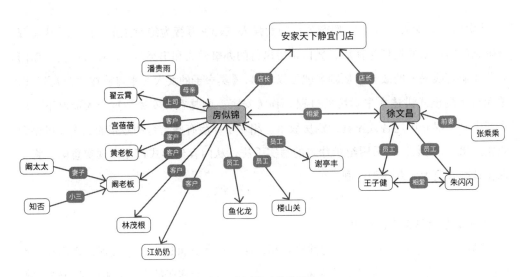

图2 《安家》人物关系图

图3 《卖房子的女人》人物关系图

图 4　房似锦吃早餐

此外,《安家》丰富了角色的家庭背景描写。黑格尔认为:"对意识来说,最初的东西、神的东西和义务的渊源,正是家庭的同一性。"[1]家庭是角色性格养成和行为逻辑的重要因素。房似锦原名"房四井",生于被重男轻女思想主宰的贫穷农村,是家里的第四个女儿,母亲潘贵雨意图将其淹死在井里,幸而爷爷及时赶来才保下性命。而长大后,潘贵雨变成以亲情名义伸来的一双手,牢牢地禁锢住她的脖子,理所当然地索要着她辛苦赚来的一切。房似锦受困于这种令人窒息的家庭环境,"家"的缺失让她对房产中介这份职业充满珍重和尊敬:她在为别人卖房子、安家落户的过程中得到抚慰,同时也渴望拥有真正意义上属于自己的家。

男主徐文昌改编自日剧中的屋代课长,不同于原版较为软弱、平凡的角色设定,《安家》中的徐文昌更为立体。表面上他是个佛系的老好人,被下属亲切地称为"徐姑姑",在他松散的管理下,静宜门店职工不需要穿工作装,没有业绩压力,充满欢声笑语,这和严格遵守职场规则的房似锦的管理观念产生了极大的分歧。但徐文昌不显山不露水的低调温吞背后,是对上海老洋房卓越的营销能力和自成一派的工作方式。此外,《安家》还为徐文昌设计了"假离婚真出轨"的前妻张乘乘一角,和房似锦构成三角恋情纠葛,增加情感看点。

[1]　[德]黑格尔:《法哲学原理》,范扬、张企泰译,北京:商务印书馆2010年版,第196页。

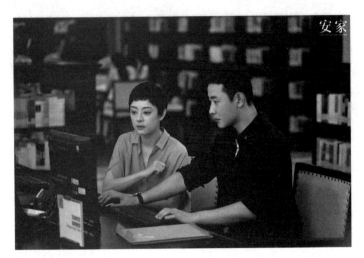

图5 房似锦和徐文昌共事

徐文昌和房似锦一温一火、一软一硬的角色设置让两人在工作上常有分歧,例如在对待客户时,徐文昌更有"人情味儿",会因为道德问题拒绝带阚总的情人知否看房,也会建议包子铺的老夫妇选择按揭购房;而房似锦则显得"不择手段",为了卖出房子,不惜设计让邻居孩子转学搬走,甚至争抢同事的订单。两人虽然对待卖房的方式和理念不同,优缺点分明,却又同样有着热情、真诚的工作态度和职业道德,因此在冲突中不断磨合,最终价值观不断靠拢,各自收获成长,也让人物更加鲜活立体。

2. 群像描写去脸谱化

"中间状态的人物是大多数,应当写出他们的各种复杂的心理状态。"[1]对于作为社会主体的"中间人物"群像的描写是《安家》本土化改编后的特色之一,相比日剧中脸谱化的办公室员工,安家天下静宜门店的每个职员背后都有独立的故事线,推进着情节发展、角色塑造和主题表达,共同构成一幅都市人物群像。

(1)朱闪闪:职场菜鸟的爱情与事业

朱闪闪改编自日剧中白洲美加一角,同样都是每天上班划水、爱美而不求上进的职场菜鸟,但两人却有着截然不同的结局。朱闪闪被称为门店的"吉祥物",在门店两年多没有开出一单,毫无进取心,只想着借助职位之便和有钱、有上海户口的男人结婚,

[1] 邵荃麟:《关于写中间人物的材料》,《文艺报》1964年第8、9期合刊。

代表着职场底层只拿底薪、不愿努力的一群人。最开始的朱闪闪缺乏工作欲望，没有吃苦耐劳精神，房似锦要求她穿着布偶服去街边发传单，她转头就把传单扔进垃圾桶，空出时间去看电影、喝咖啡。任何事情都是内因起关键作用，在同事的带动下，朱闪闪的心态有了真正的转变，对销售工作发自心底的认同和热爱让她开始自发寻找开单机会，在识人不善险些遇险后，依然愿意为房产中介这个行业正名："你看咱们周围的每一个人，哪个比那些五百强大公司差了？"

作为上海本地人，朱闪闪全家挤在狭窄的老房子里，没有自己独立的房间，因为睡在壁橱里而被笑称"壁橱公主"，这样的生长环境影响了朱闪闪的性格和三观，因此在父母的催促下二十几岁便频频相亲，想要寻找条件合适的男人结婚。日版中抱着同样想法的白洲美加最终意识到自己与销售行业不适配，嫁人生子成为一名家庭主妇，这在日本语境中符合女人相夫教子的传统观念。而《安家》则给了朱闪闪更为圆满也更为独立的结局，"没有感情时才谈条件，有感情的话一切都无所谓"，朱闪闪最后选择了没有富裕出身也没有上海户口的王子健，让人在这个强调物质的都市中保留了对爱情纯粹而美好的期待。

乔治·贝克认为，剧作者应当"准确地向别人传达出人物的矛盾，他们随着事件的推移而发生的衰落和成长，以及我们还不曾观察到的性格特征"[1]。朱闪闪这一人物开播后便饱受争议，随着剧情的发展，恋爱观、事业观和价值观都有着明显转变，展现出笨拙却纯善的一面，最终获得了观众的喜爱。

（2）楼山关：底层打拼的草根形象

楼山关这个角色和日版的庭野相对应，同样是勤奋却不得其法的职场新人。日版对于庭野的描写十分有限，也没有给单独的开单故事。楼山关则拥有完整而立体的人物故事，他是从贫苦山村走出的孩子，家里因为爱赌博的母亲而负债累累，每个月的收入都需要寄给家里贴补家用，而当房似锦空降门店时，楼山关还处于一单未开的尴尬境地，自嘲"翻过楼越过山也开不了第一单"。贫困让楼山关将省吃俭用刻进了心里，即便因为开单拿到生平第一笔提成，也依旧每日吃着馒头咸菜；贫困也同样让他能获得简单的快乐，在竞争激烈的房产中介行业中保持不服输的倔强和冲劲。因此他认房似锦为师傅，跟在房似锦身后虚心好学，想在繁华却残酷的大城市中靠拼搏获得一席之地。

在楼山关的第一单中，他几乎没有运用任何技巧，连自己都总结是靠"不要脸"得

[1] [美]乔治·贝克：《戏剧技巧》，余上沅译，北京：中国戏剧出版社2004年版，第219页。

来的机会。面对要买商铺却对房源一直不满意的客户姚太太,他没有轻易放弃,而是一直维持和姚太太的联系,不仅买西瓜、豆浆给姚太太,还经常打电话发微信,姚太太被骚扰得要去门店投诉,楼山关却依旧死皮赖脸要求姚太太最后看一次房,没想到就是这次看房让姚太太一口气买下了两个铺面。这艰难的第一单是楼山关笨拙地依靠最朴素的方式争取来的,就像他朴素的出身,从中能看出房产中介从业人员的不易。但同时,这样毫无技巧、专靠磨人的卖房经历,也侧面映射了当下房产中介过于入侵客户私人生活甚至涉及骚扰客户的现象。

出身草根的楼山关随着第一单的开出而渐入佳境,逐渐融入房产中介的工作节奏中,虽然因为替房似锦出头而被辞退,但剧集最后徐文昌辞职创业,邀请楼山关加入,为他带来了新的机遇和起点。让观众欣慰的同时也看到希望,即便是优胜劣汰的大都市,也会将机会公平地给到每个愿意奋斗的人。

(3) 鱼化龙:知识分子的都市困境

鱼化龙是《安家》改编后新增添的人物,是公司总部下派的后备干部,因为是985学校的毕业生而被称为"985"。作为名校毕业生,鱼化龙依旧要和同事合租在公司宿舍的上下铺里,每天起早贪黑地看房卖房,甚至要在半夜和海外的客户沟通,即便如此尚不能实现经济独立,要靠父母打钱贴补。在世俗的刻板印象中,他的高学历和房产中介的职业身份并不相配,就连老家的父母也总是催他回家考公务员,认为"跟亲戚朋友们说出去多难听"。对于房产中介群体长期存在的职业歧视却没有劝退鱼化龙,反而激发了他想做出一份事业来的决心和拼劲。

鱼化龙这个名字包含着父母对其"鲤鱼跃龙门"的殷切期待,其遭遇在某种程度上却具有一些悲剧色彩。他怀着满腔热情初入社会,自以为能够凭借高学历施展抱负、成就事业,向父母家人证明自己,却被迫成为领导层职场斗争下的一颗"棋子"。在徐文昌、房似锦双双被撤职后,鱼化龙作为总部下派的管培生,成为静宜门店的代理店长,他既不希望同事离开,又因为责任感而没有选择跟着大伙一起创业,这成为剧情后半段引发观众热议的情节。然而即便如此,鱼化龙不仅没有按计划中那样被总部调回去,还被撤了店长的职位,彻底成为翟云霄和徐文昌相斗的牺牲品。

鱼化龙的遭遇也映射了当下许多在都市打拼的知识分子的困境,他们背负着期待来到竞争激烈的大城市,空有高学历和抱负心,却难以得到施展空间。在物质的沉浮中守住本心、避免操之过急,是现代化大都市给所有异乡人的考验。

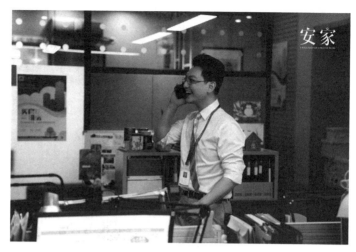

图6　鱼化龙成为店长

（二）情节内容本土化重构

爱德华·霍尔认为，要实现跨文化传播的无障碍对接、沟通、融合，就必须完成对文化语境的准确摆放，即行为链的构建。[1]《安家》没有选择照搬照抄原版剧情，而是构建了适应中国文化语境的"行为链"，情节内容本土化重构为具有中国特色的家庭样本，房产中介公司成为窥见社会百态的窗口，展现中国社会中真实存在的各类问题。

1. 家庭情感的叙事重心偏移

日版《卖房子的女人》定位为职场剧，将叙事重心放在对于房产中介的卖房技巧和行业情况的描写上，而改编后的《安家》虽然没有将职场变成男女主恋爱的背景板，但侧重展现家庭伦理和社会问题，由职场剧向家庭情感剧倾斜。这就意味着《安家》试图以房产中介为桥梁，纵向挖掘各个房主背后的购房动机、家庭关系和私人情感，这样的走向更符合国产情感剧的叙事模式。

因此，房似锦的形象除了沿袭日剧中以卖房为己任的销售女强人外，还包括原生家庭受害者、家务调解员、草根青年等。销售人员不仅要卖房找房，还要帮忙处理顾客的家庭问题和家长里短的售后问题。例如，剧中与原版重合的是有关富豪为小三买房的情

[1] ［美］爱德华·霍尔：《超越文化》，何道宽译，北京：北京大学出版社2016年版，第125页。

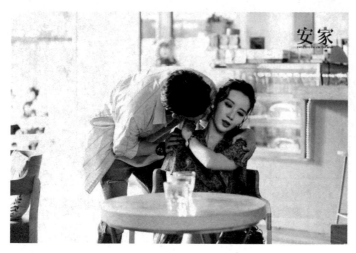

图7　张乘乘与出轨对象摊牌

节,但在主角的处理上有所不同。徐文昌的旧识阚总为博情人知否一笑而豪掷千金,瞒着老婆孩子在外购置房产,阚太太发现后怒气冲冲要求徐文昌不许接单卖房。徐文昌出于道德感答应了阚太太,但房似锦却决定接下生意,并且成功向知否售出了房子。这就引发了男女主之间观念的分歧:作为房产中介,是要以卖出房子为己任,还是兼顾客户的家庭生活和情感问题,再做出判断?出于不同的文化背景,日剧的处理则更为冷静客观,无论是女主三轩家还是屋代课长,都毫不犹豫地拒绝了富豪太太的请求,清醒而理智地意识到家庭的破裂和房子卖出与否无关,房产中介的任务仅仅是卖房子而已,无法帮忙解决客户的情感问题。

除此之外,《安家》还多次描写了婚内出轨这一负面的情感问题,这往往让一个健全的家庭分崩离析。例如,和徐文昌"假离婚真出轨"的前妻张乘乘,在发现自己怀了出轨对象的孩子后还试图借此撒谎挽回婚姻;徐文昌的母亲因为丈夫婚内出轨而患上抑郁症,并且在他生日当天跳楼自杀,为徐文昌造成巨大的心理阴影,几十年不曾庆祝生日……这些情感问题的揭露让房子变作遮风挡雨的建筑物,而失去了"家"的情感意义。

因此,当情感矛盾占据主导,主角们解决卖房难题的方法往往是借助人脉或凭借耐心调解家庭矛盾,而不是在洞察房源优势和目标人群的基础上制定巧妙的卖房方案,生活的一地鸡毛遮掩住职业特色,使剧集缺乏对于卖房技巧的灵活运用和深入呈现。

2. 慢节奏下密集的戏剧冲突

日剧《卖房子的女人》只有10集，采用单元剧的模式进行叙事，镜头跟随女主三轩家万智，一集解决一到两套房子问题，且卖房的故事之间相互独立，基本无关联。三轩家手段强硬、雷厉风行，能够快速卖出各种难以出售的房子，这让日版原作类似一部快节奏的"爽剧"。而《安家》长达53集，节奏也大大减缓，更大的体量承载着更多的单元故事，家庭纠纷、小三出轨、重男轻女等社会议题均有所涉及。一套房子的买卖故事可能横跨多集，甚至涉及售后问题，第一套房源正式签约就用了四集篇幅且隐藏着后续故事。各单元之间也不是完全割裂的，往往为后续故事埋下伏笔。此外，镜头不光聚焦于主角房似锦身上，同时也增加了其余同事的开单过程和情感故事。因此，卖房过程中的十余个家庭样本的横向对比和中介各自家庭生活的纵向线索，形成叙事情节的相互勾连耦合，交织成同一个都市空间内的家庭网络。[1]

虽然整体节奏放缓，但《安家》设置了更加密集的戏剧冲突。该剧的编剧六六曾在接受采访时说："房似锦背后集结了五六个店长的故事，所以她是一个冲突的极致。"[2] 从空降到静宜门店开始，房似锦无论是职场关系还是工作过程中都伴随着各种矛盾冲突，更不用说其原生家庭带来的难题。在职场关系上，房似锦严谨仔细的工作作风和在徐文昌带领下自由懒散惯了的静宜门店格格不入，几次不顾同事感受的撬单、抢单也让她在店内遭到排挤，和下属冲突不断；工作过程中，纵使房似锦有着出众的工作能力和温和的工作态度，也会遇到蛮不讲理、趾高气扬的顾客，在带一对即将出国的老夫妻看房时，房似锦先是被小区门口的保安刁难，然后又在下车时被老夫妻关门夹伤了手指，即便如此也得忍痛笑脸相迎，保持服务行业从业者的专业性。房似锦的母亲潘贵雨更是狮子大开口，像个无底洞一样要走了房似锦的全部积蓄，甚至来到安家天下门店内闹事，又在房似锦出租屋门口撒泼，房似锦一度因此停职。

家庭、情感和工作上的各类冲突共同磨砺着房似锦，促使其不断成长进步，但在增加了戏剧效果的同时，也显得过于密集和老套，千篇一律的情感剧套路使得观众出现视觉疲劳，进而丧失对于职业剧的审美期待。

[1] 郭缨：《职场映射，女性显影，城市镜像：从〈安家〉的文化观察谈起》，《中国电视》2020年第7期。
[2] 北京青年报社：《〈安家〉编剧六六专访》，2020年3月7日（https://baijiahao.baidu.com/s?id=1660494715823067786&wfr=spider&for=pc）。

(三)影像风格写实向呈现

电视剧作为文化的载体和社会的映射,往往随着地域的改变而呈现出截然不同的风格特色,传递出不同民族的审美习惯和价值观念。如果说《卖房子的女人》符合日剧夸张、二次元的影像风格,那么《安家》则洋溢着国产现实题材影视剧常用的纪录片式写实感。

日语中的"二次元"指的是漫画、二维动画、电子游戏等媒体形态所展示的"平面化"的虚拟人物与世界。[1]在影视剧叙事中则体现为"人物行为方式和关系力图体现腐、燃、虐、萌等较典型的'二次元向'设置"[2]。日本编剧擅长从社会中的某个小人物或特殊职业群体入手,塑造漫画式、超现实的极端人物,配之以演员刻意浮夸化的表演营造恐怖或戏剧效果,以浮夸的形式讲述严肃的主题。

在《卖房子的女人》中,女主三轩家万智因其僵硬的面部表情、随时瞪大的双眼被观众戏称为"机器人",为了突出其雷厉风行的办事风格和高速的办事效率,可以下一秒瞬移到角色身边,也可以瞪圆眼睛疯狂敲打键盘整整一夜,甚至能够坐着睡觉。而每当她喊出那句发号施令的"go"时,导演往往借助鼓风机吹风效果,配之以面部特写的快速推进镜头,任何人听到这句魔性的口令都会立刻停下手头的工作执行她的指令。

"改编的成功与否全在于它的丰富性,而不是它的忠实性。"[3]《卖房子的女人》浮夸的肢体语言和面部表情虽然在日本文化中认可度较高,显得轻松有趣,但若将其原封不动地放置于中国市场,则会被吐槽为"演技差""不真实"等,也会和表达现实主题的都市职场剧格格不入,显得不伦不类。因此,《安家》在翻拍时摒弃了原版的漫画色彩,将演员演技、服装造型和影像风格都调整为更贴近现实的纪录片风格,力图增强代入感,拉近心理距离,满足中国观众审美,"在更高的层次上建构起确实可以通约的场景和叙述体"[4],呈现现实生活图景。例如,剧集多次描绘了房似锦出门来到包子铺买包子再进入安家天下门店准备上班的画面,运用一个运动镜头和一个固定镜头,就勾勒出都市中行色匆匆的上班族为生活而打拼的日常样貌。"纪实性并不等于真人真事,而是更宽泛一些,也可以是以生活原型构建故事。"[5]当房似锦路过安家天下隔壁的两家中介公

[1] 何威:《二次元亚文化的去政治化和再政治化》,《现代传播》2018年第10期。
[2] 赵益:《试论二次元电影美学》,《当代电影》2016年第8期。
[3] [美]达德利·安德鲁:《电影理论概念》,郝大铮译,上海:上海文艺出版社1990年版,第128页。
[4] 同上书,第132页。
[5] 张凤铸:《电视声画艺术》,北京:北京广播学院出版社1997年版,第643页。

司，往往能够遇上职员西装革履、整齐划一地为新一天的工作喊口号、开早会，这样的场景在日常生活中也常常出现，显得写实而令人信服。

二、"蜗居"中"安家"——聚焦时代变迁中不变性议题

《安家》虽然引进的是日剧IP，却请来名编剧六六为该剧量身定做中国式的家庭故事。新生代女作家六六创作了《蜗居》《双面胶》《王贵与安娜》等多部现实题材文学作品，这些作品都被改编成电视剧。"任何一个民族的艺术都是由它的心理所决定的，在一定时期的艺术作品和文学趣味中表现着社会心理。"[1] 六六的作品往往紧扣当代中国的社会痛点，描写普通百姓的时代特征，关注女性情感、家庭伦理等现实议题，因此一经播出，往往能立刻成为当下热议话题，引发线上线下的广泛关注。

《蜗居》是2009年改编自六六同名小说的都市情感剧，同样以房子为话题，讲述了都市中的普通百姓在飙升的房价重压下经历的种种波折。《蜗居》已经过去十年，都市房价没有再疯涨，逐渐稳定在较高的水平，而中国人对于房子的追求也没有停止，影视剧对房子的关注从价格转向了交易本身。从这种角度说，十年后的《安家》是对《蜗居》的一种回应与延续，编剧六六发挥所长，从房子出发延伸出数十个中国家庭故事，在时代变迁中保持着对于女性、婚恋、道德伦理等话题的关注，引发观众共鸣，又呈现出新的阶段性特征。

（一）女性成长之路

女性主义理论"反对传统的'中心说'，主张将女性世界和女性话语作为研究对象"[2]，带有强烈的批判精神和解构色彩。六六擅长以细腻的文笔塑造女性形象，以女性的磨砺、情感与抉择来感知社会、映射现实。"当代女性主义的意义并不止于争取女性的权利、追求女性地位的改善，它从根本上追求的是一种新的社会秩序、社会关系和社会模式，以代替我们现在这个混乱的、充满了歧视的社会。"[3] 无论是《蜗居》还是《安家》，都通过剖析都市背景下女性的种种样态，探讨新时代女性在职场、家庭、社会的

[1] [俄] 普列汉诺夫：《普列汉诺夫论文选》，程代熙译，合肥：安徽文艺出版社1997年版，第68页。
[2] 王岳川：《后现代主义文化研究》，北京：北京大学出版社1992年版，第383页。
[3] 倪志娟：《当代女性主义的意义综述》，《山西师大学报》2009年第6期。

生存现状与身份地位，从而引发对于社会关系的思考。

1. 海萍—房似锦：独立女性的觉醒和期待

《蜗居》中的女主海萍是一个独立而有主见的女性，她凭借自己的奋斗从外省小城考入上海名牌大学，哪怕和丈夫挤在十平方米的房子里，也要留在充满机遇与资源的繁华大都市里，每日省吃俭用、加班兼职，只为了能够在高额的房价下拥有一套自己的房子。一方面，面对现实的重压，性格刚强的海萍对于物质生活的欲望越来越高，渴望化作病态的执念，潜意识里尚存的传统男权思想让她总在抱怨丈夫的无能，为了房子首付逼得丈夫借高利贷，险些有了牢狱之灾；另一方面，海萍在消费时代的浪潮下自尊自爱，维持住初心，在丈夫被公安带走后依旧不离不弃。生活的磨砺迫使她的女性主体意识得以觉醒，最终历练得更加坚强、独立，凭其刻苦钻研走向成功。

《安家》中的房似锦同样是新时期新女性的正面形象，重男轻女的原生家庭反而磨砺出她独立坚强、崇尚平等的性格特征。房似锦出生在农村，因为家人阻挠而错失正式读大学的机会，只能以旁听生的身份完成学业，毕业后来到上海打拼，像是泥地里顽强开出的花，不肯轻易低头，要自己闯出一片天地。正如房似锦的职业信条"没有我卖不出去的房子"，她对待工作认真负责、勤奋刻苦，在知道徐文昌不似表面般平庸，有卖老洋房的真本事时，又愿意放低姿态、虚心请教。随着剧情的深入，房似锦和安家天下的同事们互相靠近、彼此了解，最后选择与自己和解，重新捡拾家庭与职场关系中的温情碎片，得到了更为完整、灿烂的自己。

因此，海萍和房似锦都寄托着六六对于觉醒的独立女性的期待与赞扬，无论是浮夸的现实还是坎坷的出身，都没有让她们变得势利而冷血，都满怀着对知识的尊敬和都市的向往，渴望凭借自身奋斗而改变命运。如果说《蜗居》时期的海萍骨子里还带着传统的男权思想，认为丈夫理应负担起养家糊口的重任，那么《安家》中的房似锦则更为独立和优秀，与徐文昌平起平坐的双店长设定让两人更多的是各持己见但势均力敌的较量。当她拿着行李出场时，朱闪闪偷偷和同事议论："全是大陆货。"可见出身平凡的她并没有被都市繁华遮盖双眼，身上依旧带着质朴和勤俭的品质，穿着讲究却不奢华、工作严谨却不刻薄，以出色的能力让同事心服口服，为新时代独立女性形象的构建提供更多可能。

2. 宋太太—阚太太：婚姻关系的依附与挣脱

《蜗居》中宋思明的老婆宋太太兼具叛逆与传统两种色彩。一方面，出身知识分子家庭的她拒绝了门当户对的亲事，自主选择了出身农村的大学生宋思明，从这个角度

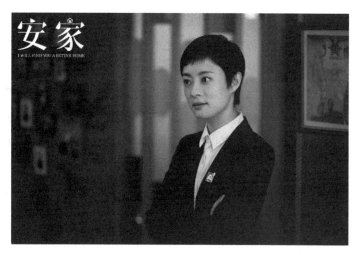

图8　干练的房似锦

看,宋太太有着对自由恋爱的先锋意识。而另一方面,婚后的宋太太符合中国传统观念中"妻子"和"母亲"的形象,女性主体意识在她身上完全淡化,甘愿为家庭克服自己的欲望、奉献自己的一生,是男权社会下典型的传统女性。

宋太太将家事打理得井井有条,然而海藻的介入让她以为坚固的婚姻出现了巨大裂痕,也让无论是情感还是生活都长期依附丈夫的她出现迷茫和混乱,正如她所说:"离婚?离得了吗?离了以后呢?能得到什么呢?"[1]比起维护自尊和主体地位,离婚更多意味着失去宋太太这个身份,离开宋家而转变为独立的个体,这对于深受传统观念影响的她来说是无法接受的。从宋太太这一悲剧人物可以看出,当女性的命运依旧受制于固有观念,和男性捆绑在一起,任由"将料理家务、照管婴儿之事划归女性,其他的人类成就、兴趣和抱负则为男性之责"[2],那么其自主意识终究会被家庭绑架,消融在无条件的付出和奉献之中。

同样是面对丈夫出轨的家庭主妇,《安家》中的阚太太却展现出截然不同的态度。阚总当初在上海白手起家,是阚太太一手扶持,她不仅是丈夫生活的贤内助,同时也是阚总事业的参与者。而当一切走上正轨,选择在家相夫教子的阚太太却发现丈夫为小三

[1]　六六:《蜗居》,武汉:长江文艺出版社2007年版,第145页。
[2]　[美]凯特·米利特:《性政治》,宋文伟译,南京:江苏人民出版社2000年版,第35页。

在外购房，这让阚太太无法忍受，在理清思绪后决绝地选择离婚。作为一名上有老下有小的中年妇女，做出离婚的决定并不容易，就连阚总也是抱着这种想法在外流连花丛。在面对阚总为什么要离婚的质问时，阚太太说："这么多年，我活成了你的背景板，所有人都叫我阚太太，我甚至都忘了自己叫什么了……当初我退出职场是想让你有一个稳定的大后方，你现在跟我摆成功男人的谱？"拥有独立生活的能力是阚太太敢于离婚的底气，而女性自主意识的苏醒则推动她放弃隐忍，撕掉"阚太太"的标签，决心为自己而活。

从宋太太到阚太太，同样的际遇、不同的选择，可以看出六六笔下的女性在勇敢踏出舒适圈，开始不再受制于男尊女卑、男外女内的传统观念禁锢，在新时代独立思想的洗礼下努力找回自己的声音和地位。

3. 海藻—知否：都市女性的沉沦与救赎

《蜗居》中的海藻年轻漂亮，跟随姐姐来到大城市打拼，而都市生活充满了疲惫与匆忙，哪怕频频更换工作，也无法改善她困顿的实际情况。为了帮姐姐分担债务，她和男朋友小贝分手，又因为借钱认识了出手阔绰、风流潇洒的市长秘书宋思明，在享受了物质和权力带来的甜头后，她由被迫献身逐渐转为主动沉沦，甚至怀了宋思明的孩子。然而最后宋思明因为贪污受贿自身难保，海藻也因为宋太太的殴打而流产。从奋发向上的单纯女孩到自甘堕落的他人情妇，海藻在纸醉金迷的都市中没有守住道德的底线，拜倒在金钱和欲望之下，将命运全然依附于不可靠的男人身上，造成最后的悲剧结局。

而《安家》中的知否作为阚总的情妇，是一位温柔知性、气度不凡的新古典派画家，她没有窘迫的经济困境，又有着文艺女青年的高心气，自认为和阚总的爱情是脱离物质和世俗的灵魂伴侣，追求爱情双方的平等和尊重。当阚总突然冷落她并提出分手后，她开始怀疑自己只是阚总召之即来、挥之即去的物品，不能堂堂正正地与阚太太相争，并将此视为阚总对她人格尊严的侮辱。因此她做出报复，写公众号以文字的方式体面回击，同时在爱情结束后也没有失去自我、寻死觅活。虽然她以爱情的名义破坏他人婚姻，似乎是在为小三辩解，但不得不承认，《安家》中的小三描写已经更加具备新时期独立女性的特征。

（二）安家定居之梦

"家"对于中国人来说向来具有极其重要的意义，"从来中国社会组织，轻个人而重

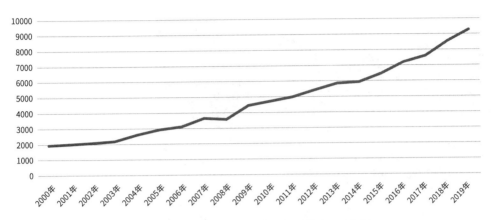

图9　2000—2019年住宅商品房平均销售价格（元/平方米）
数据来源：国家统计局

家族，先家族而后国家"[1]，因此作为容纳"家"的场所——房子的地位不言而喻。从物质层面说，在寸土寸金的都市中，房子是家庭生活的场所，房子的大小、地段、设施往往代表着一个家庭的经济基础和社会地位；从情感层面说，受到中国传统的家文化影响，房子是家庭成员精神得以放松与休息的居住空间，"安家"意味着"定居"，意味着"找一处房子，与所爱之人共同安放个人情感和生命意义"[2]。《蜗居》和《安家》同样书写了中国人关于房子的问题，体现了不同时代节点下不变的购房诉求。

根据国家统计局数据，2004—2007年中国房价迎来二十年来第一次大规模疯涨（见图9），《蜗居》正是展现这一消费时代下都市打拼的普通家庭为了购房所经历的波折，重点描写郭海萍和郭海藻这对姐妹各自经历的故事。两姐妹构成了叙事的两条线索，一边是海萍和丈夫苏淳省吃俭用买房，另一边是海藻和小贝的爱情在宋思明出现后逐渐变质。这两条线索齐头并进、交叉进行，围绕着房子的话题，将爱情、官场和生活联系起来。高房价的重压下，经不住考验的情感关系极易分崩离析，安家之梦也无法轻易实现，海萍和丈夫苏淳为了攒钱付首付，甚至会因为遗失了一块钱而爆发争吵；海藻向男朋友小贝借钱未果，并且在宋思明的引诱下走上了自甘堕落的"拜金女"之路。

十几年间，中国加快的城市化进程推动了房产行业市场化，也促使房产中介这一

[1] 陈顾远：《中国法制史》，北京：商务印书馆2011年版，第63页。
[2] 杜志红：《"安适其位"的向往：家、中介与地方——电视剧〈安家〉的多重隐喻》，《中国电视》2020年第8期。

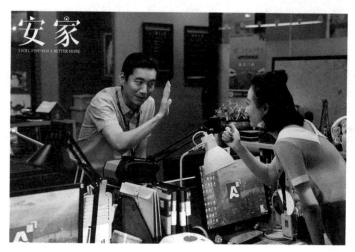

图10　朱闪闪和谢亭丰相互打闹

职业形态逐渐发展成熟，房产中介凭借其信息收发能力成为房主与买家之间的沟通媒介，是"谋和关系的形塑力量"[1]。房产中介卖出的不仅是房子，更是异乡游子安定的居所、新婚夫妇生活的起点、一辈辈的家族传承，是每个普通人的追求和梦想。在这种背景下，《安家》应运而生，比起《蜗居》对于一个家庭、三对关系的深入剖析，《安家》的格局更大、范围更广，借房产中介的视角间接展现数十个中国式家庭故事，以多个家庭、多对关系来呈现当代社会众生相。房似锦在剧中对客户说："每个房子都在等待自己的主人。"房产中介为客户觅得理想的房子，也为房子寻找到合适的主人，其中介行为具有接合、触发并改变双方的重要功能，因此房产中介还负担着帮助顾客安得其所、获得幸福的精神内涵。

小人物的情感往往折射着大时代的精神，无论是《蜗居》还是《安家》，都以平凡人的安家梦想为落脚点，在灯红酒绿的都市背后、熙熙攘攘的人群归处，描绘以"奋斗"为关键词的现实画卷。蜗居中省吃俭用的郭海萍、包子铺勤勤恳恳的老夫妻、卫生间深夜工作的宫医生、以卖房传递幸福的房似锦……当这些渺小而普通的人安家定居的梦想各自实现，便以万家灯火共同点亮延续人间温情的火种，点亮"中国梦"的宏伟蓝图。

[1]　杜志红：《"安适其位"的向往：家、中介与地方——电视剧〈安家〉的多重隐喻》，《中国电视》2020年第8期。

(三) 道德伦理之守

古人有云,"伦犹类也,理,分也"(《礼记·乐记》),"德者道之舍,物得以生"(《管子·心术上》)。道德与伦理在中国人的精神世界中长期占据中枢地位,并且对于生活世界有着约束和规范作用。有学者认为,中国是伦理本位的社会,"是关系,皆是伦理;伦理始于家庭,而不止于家庭"[1]。六六笔下的作品往往从家庭角度出发,探讨道德伦理问题,通过塑造宋思明、翟云霄这类为达目的不择手段、玩弄权术的位高权重者,以及徐文昌、房似锦这种坚守道德底线、承担社会责任的时代小人物,来展现对正确价值观、道德观的呼吁和赞扬,以及惩恶扬善、追求平等的永恒追求。

作为海藻人生悲剧的制造者,《蜗居》中的宋思明在情感和职业上道德底线缺失,在物质和权力下自我价值迷失,是典型的利己主义者。职场上,他表面是一个在领导面前察言观色、言行稳重的市长秘书,背地里却贪心不足、知法犯法,认为"钱能办到的事,都不算是事",多次借职位之便勾结房地产商,从中牟取暴利;情感上,他辜负全心全意对待他的妻子,枉顾多年婚姻和扶持之情,引诱单纯的海藻一步步成为他的情妇,明明不能给海藻名分,却还是自私地要她把孩子生下来。所谓多行不义必自毙,被物质和权力遮蔽双眼的宋思明必然走向毁灭,最后因贪污受贿在被警察追捕的过程中遭遇车祸身亡。

同样是极力刻画的男性角色,《安家》中的男主角徐文昌则兼具职业道德和人文关怀,承担起行业应有的社会责任。在职场上,他"人上本位"的管理方式和房似锦截然不同,门店上下都充满着人情味,邻里相处和谐。经年累月下来,这种润物细无声的包容与善良让他积累了许多人脉,在困难时总能获得帮助。同时,正是这种对职业道德的坚守,让他在刚入职时便阻止同事翟云霄为了业绩欺骗客户,即使翟云霄为此怀恨在心并借职位之便屡屡找碴儿,徐文昌也能在职场争斗中保持初心。在感情上,当发现张乘乘"假离婚真出轨"之后,徐文昌干脆果断地选择和张乘乘分手,即使张乘乘企图将肚子里的孩子强加给他,徐文昌也没有轻信她的谎言和她复合,只是出于对孕妇这一弱势群体的关照而多次照顾张乘乘的生活起居。

"教化是中国古典戏剧审美理想的表现之一。"[2]与戏剧同属综合艺术的中国电视艺术也延续了这一审美传统,以惩恶扬善的方式伸张正义、表达伦理信念。同样,这也

[1] 梁漱溟:《中国文化要义》,上海:学林出版社1987年版,第86页。
[2] 谭帆、陆炜:《中国古典戏剧理论史》,上海:华东师范大学出版社2005年版,第79页。

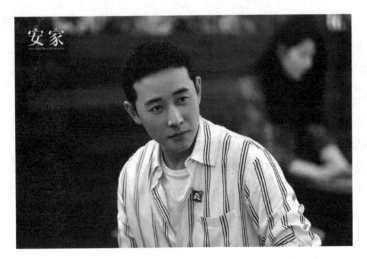

图11 看似懒散的徐文昌

是六六想借笔下人物所展现的重要命题。《安家》播出后,有网友盘点出安家"十大恶人",他们的故事不同,各有各的可恶之处,唯一的共同点是自私自利、缺乏道德感。道德伦理丧失必然难以善终,因此随着剧情的收尾,这些人物也都得到了应有的惩治。然而这些"恶"只有惩治的结局,没有对"善"的后续转化和呈现,更像是为满足剧情冲突而设置的功能性角色,略显脸谱化。

三、打造爆款剧——紧扣现实热点的精准化营销

2020年的上新剧中,都市类剧集无论在上新量还是有效播放上都占据领先优势,面对同类题材的扎堆涌现,优秀的营销策略推动《安家》突出重围。[1]

《安家》自登陆东方卫视、北京卫视双台播出后,连续三周收视第一,单日最高收视破3;网络播放平台成绩同样亮眼,连续23天位居网播量第一,以超高的话题度强势席卷网络,收视人群覆盖多个年龄段和各个文化圈层。从营销传播角度看,《安家》当之

[1] 数据来源:云合数据《2020年连续剧市场网播表现》(http://file.enlightent.com/20210104/ec61f1b4202c29e36330e722417c8673.pdf)。

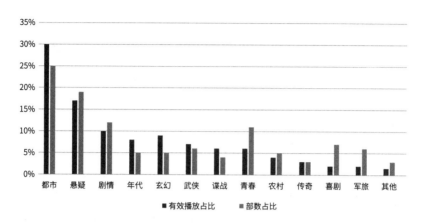

图12　2020年上新剧有效播放量和部数占比

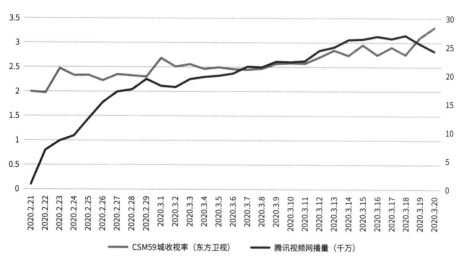

图13　《安家》网播量及CSM59城收视率

数据来源：猫眼专业版

无愧成为2020年的大众向爆款剧集。复盘《安家》播出期间的营销策略可以发现，该剧根据自身现实主义、都市情感的特色定位，将剧集的优势与特色巧妙运用，深耕剧集圈层、量身定做话题营销点，借台网联动形式大小屏共同发力，分阶段进行精准化营销。

（一）IP互文与借势营销

2015年前后，以知识产权为内涵的IP一词在文化产业大热，主要指以热门小说、影

视剧或游戏为原材料,售卖版权给开发商进行二次改编与创作的一系列产品。IP剧屡次取得商业成功,让IP成为之后几年影视剧创作的关键词,然而经历最初的野蛮生长过后,空有噱头、难保质量的IP剧集不再获得青睐。随着市场归于冷静、观众猎奇感消退,IP剧集只有坚持"忠于原著,超越原著"的精品化路线,在保留原作特色的同时加之以合理化改编,才能在快节奏的视听时代留住目标受众。

《安家》改编自日剧《卖房子的女人》,根据豆瓣平台数据,该剧以8.4分成为2016年最高分日剧,虽然由于播放渠道有限、影片风格突出而较为小众,但获得了以文化水平较高的知识青年为主的豆瓣圈层受众的认可。这些粉丝在网络平台对于剧集的自发宣传、针对剧情的研究讨论都为该IP后续的本土引进打下了基础。优质的IP原作是对改编效果的第一道保障,在中国制作方购买版权后,IP粉丝出于对原作的喜爱,往往愿意对后续的改编作品保持关注,出现了从原作到改编版本的粉丝转化。

与此同时,《安家》的IP改编没有止步于照搬照抄,而是进行了细腻的本土化处理,融入了中国特色的故事内容和影视风格。在吸引了原作粉的关注后,《安家》后期的营销都尽量避免与原作IP的比较,通过塑造原创角色IP以及与其他影视作品中的角色互文提高话题度。

一方面,剧集在宣发过程中多次强调,剧中引发热议的众多经典角色多数都有现实原型,以拉近观众的审美距离。网友盘点的《安家》"十大恶人"之一、龚家花园买卖中面目可憎的太表姑奶奶,自小逃难至龚家,受龚家人庇护长大,却不知感恩,甚至龚家在卖房时带着全家老小赖在老洋房中,理直气壮地要从中分一杯羹。这段剧情在播出后引起了网友的热烈讨论,有的义愤填膺,有的则质疑剧情浮夸、脱离现实,这时故事原型中的当事人不仅在网络平台承认确有其事,甚至表示"事实是,对方老太太远远没有电视里那么好说话,真相也比电视剧演的更残酷和寒心"。在打消一部分网友质疑的同时,也再一次激发了大众的讨论。

另一方面,展现原生家庭之殇、亲生父母之"恶"的影视剧在近年来往往引发剧烈讨论,房似锦的母亲潘贵雨的形象不同于传统的贤妻良母,而是一个重男轻女、榨干女儿的"恶母"形象。这种形象既让人想起《欢乐颂》中为帮儿子还债压榨女儿的樊胜美母亲,又让人想起《都挺好》中要喝手磨咖啡、买三居室的苏大强。因此,《安家》将潘贵雨和这几部大热电视剧中的相似角色比较,借势进行联动营销,"被潘贵雨气死""潘贵雨气人""房似锦樊胜美苏明玉"等词条纷纷登上微博、抖音等社交平台的热搜榜前列。不得不承认,原生家庭对于人的成长环境、性格培养有着重要的作用,但

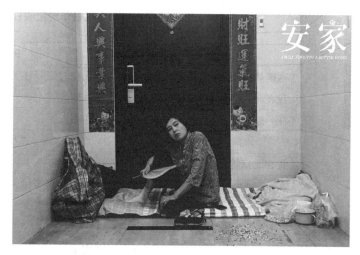

图14　潘贵雨在房似锦家门口蹲守

以原生家庭之惨、重男轻女之痛为剧情营销点似乎成为爆款剧的固定套路，刻意煽情和"洒狗血"纵然达到了预期的营销效果，却难免让观众产生审美疲劳。

（二）精品制作与口碑营销

自该剧立项以来，《安家》的创作班底可以用豪华来形容：在制作团队上，该剧由安建执导，耀客传媒、企鹅影视、橙子映像共同出品，著名作家六六担任编剧；在出演人员上，则请来了被视为多部爆款剧大女主的孙俪，以及实力派演员罗晋、张萌、海清等。单就阵容来说，《安家》向观众展现了十足的诚意，也可窥见其精品化路线和现实主义底色，这些实力派团队的起用是对剧集口碑的第二道保障。

已成立近十年的耀客传媒作为业内知名的头部内容公司，参与制作的《蜗居》《心术》《离婚律师》《宝贝》等现实题材电视剧都广受好评，在十年间深受资本青睐，而与耀客传媒长期保持合作关系的六六则被认为是现实主义作家的代表人物。其中，六六编剧的电视剧《蜗居》通过对"房奴"入骨三分的刻画和官场、职场、情场纠葛的真实描写而成为红极一时的电视剧作品，也成为一代人的回忆与情怀。在《蜗居》之后十年，在同样的制作班底下，耀客传媒携手六六再度谱写关于房子的影像故事，让观众充满期待。

表1 2020年上星频道黄金档各年龄段收视前三[1]

"00后"		"90后"	
《冰糖炖雪梨》	3.41	《我在北京等你》	3.86
《我在北京等你》	3.32	《冰糖炖雪梨》	3.74
《在一起》	3.00	《在一起》	3.70
"80后"		"70后"	
《我在北京等你》	4.37	《安家》	4.73
《在一起》	4.07	《我在北京等你》	4.64
《安家》	3.90	《冰糖炖雪梨》	4.61
"60后"		"50后"	
《安家》	7.31	《安家》	8.27
《如果岁月可回头》	6.28	《猎狐》	7.60
《我在北京等你》	5.58	《新世界》	7.35
"男性"		"女性"	
《我在北京等你》	4.29	《安家》	5.21
《安家》	4.29	《如果岁月可回头》	4.57
《如果岁月可回头》	4.14	《在一起》	4.54

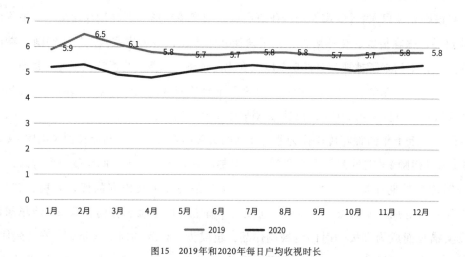

图15 2019年和2020年每日户均收视时长

[1] 收视中国:《2020年电视大屏收视与创新研究报告》,2021年2月1日(https://mp.weixin.qq.com/s/A1Y-uQrxk3kyCixbZwAX4A)。

"理想的艺术形象就像一个有福气的神一样站在我们的面前。"[1]这样理想的艺术形象离不开演员精彩的演绎。一方面，随着市场回归冷静，流量明星已经无法成为收视和流量的保障；另一方面，《安家》的目标受众更多定位在"80后"及以上的女性群体，在该圈层中兼具口碑与影响力的实力派演员更能推动剧集的最终成功。因此，《安家》没有采用"大热IP+流量明星"的拍摄套路，而是依据角色调性选择演员，由罗晋和孙俪分别担任男女主角。孙俪作为国内一线女演员，出道二十年来奉献了《玉观音》《甄嬛传》《幸福像花儿一样》等多部经典电视剧，同时也是"80后"女演员中第一位收获飞天奖、金鹰奖和白玉兰奖三料视后的"大满贯"得主，被称为"电视剧女王"，拥有极高的国民度和影响力，其粉丝分布与《安家》的目标圈层不谋而合。

基于圈层受众对《蜗居》的特殊感情，《安家》特意邀请实力派演员海清、郝平以买房夫妇的身份客串演出，十年前两人在《蜗居》中完美诠释了攒钱买房的夫妇，这次则是攒钱换房，冥冥之中和《蜗居》相互呼应，令人唏嘘感慨。

（三）台网联动与整合营销

"互联网+"背景下，视频网站和自媒体快速发展，电视媒体不再是唯一的播放渠道，先网后台、台网同步成为如今影视剧播出的常见形式。《安家》在北京卫视、东方卫视双台上星播出，并且在腾讯视频同步更新，从电视端、PC端到手机端多屏兼顾，将受众范围进一步扩大，同时兼具传统剧集制作方式和互联网属性，体现出更多的融合性。

此外，2020年年初，一场突如其来的新冠疫情席卷世界，民众居家抗疫的同时，也带动了户均收视时长的上涨，2月和3月的户均时长分别上涨至6.5小时和6.1小时，达全年最高。[2]随着疫情的发展，"家"从"生活空间"引申出"影视收视空间"和隔绝疫情的"庇护所"，以家庭和房子为主题的《安家》此时上线显得恰到好处，更易引发观众共鸣。

依托互联网平台，《安家》整合各媒介优势资源，利用微博、微信、抖音、豆瓣等平台，建立安家官方公众号，无间隔更新剧集信息，实现和粉丝、观众的全方位互动。在电视剧定档后，官方运营账号"电视剧安家"在微博平台以企业内刊《安家生活》的

[1] [德]黑格尔：《美学》，朱光潜译，北京：商务印书馆1979年版，第202页。
[2] 中国视听大数据：《2020年年度收视综合分析》，2020年1月8日（https://mp.weixin.qq.com/s/lpqJQeilxlpty2ZbBXXnMg）。

形式公布角色定妆照，科普房产知识，营造职场剧的氛围与质感；在播出之后，账号根据剧集播放时间同步更新"安家速报"，以图文并茂的简报图模式为观众概括主要剧情、提炼重点片段，并将评论区开放给粉丝自由讨论。作为网络端和电视端的播放平台，腾讯视频、北京卫视和东方卫视官方账号也频频助力，调动观众的观剧热情，提升剧集存在感和关注度。短视频也成为剧集营销的重要阵地，剧方充分利用受众的碎片化时间，制作剧情CUT、鬼畜片段以及金句汇总等短视频，在剧集宣发中发挥了重要作用。

在内容运作上，《安家》紧抓自身剧集定位，在营销中打出女性主义和现实主义两大旗帜，围绕这两个主题展开话题营销。一方面，随着女性自主意识的增加和社会上男女平权的呼吁渐涨，越来越多的影视剧热衷描写独立自强的奋斗女性，以此为话题进行营销往往能引发广大女性同胞的认同与共鸣。《安家》中阚老板出轨知否小姐，辜负妻子儿女的情节让无数观众唏嘘的同时又为阚太太的勇敢离婚拍手叫好，"知否小姐""阚太太要求离婚"等词条纷纷登上多平台热搜；而当潘贵雨克扣房似锦给爷爷的治病钱，导致爷爷在家去世之后，房似锦终于决定和重男轻女的原生家庭恩断义绝，观众在"房似锦断绝家庭关系"的话题下庆幸房似锦终于能为自己而活。另一方面，《安家》以"行业故事传递现实温度"为口号，在营销上强调剧集对于现实生活的深入刻画。包子铺的老严夫妇倾尽全力为儿子买了婚房，并且大方地加上了儿媳妇的名字，本以为能够搬进去照顾怀孕的儿媳妇，却被客气地拦在门外，只能回到几平方米的包子铺中打地铺。在"房产证该不该加儿媳妇名字"这一话题的微博评论中，网友的讨论量超过4万条。

得益于台网联动的整合营销，《安家》的收视率不断走高，截至2021年3月5日网播量累积超过78亿，抖音短视频播放量超过60亿，微博话题阅读量超过121亿，在播期间共登上微博热搜136次，位居2018—2020年电视剧微博热搜榜第五名。[1]

四、现实题材创作的意义与启示

《安家》作为一部日剧改编剧，借助日剧IP的题材外壳叙事，内里却是彻头彻尾的国产都市剧，并以此模式获得了较大的社会关注和商业成功。《安家》既为日剧改编剧

[1] 数据来源：微博平台。

的本土化路径探索做出了开创性尝试,又拓宽了国产都市剧的创作空间,其成功经验具有一定的借鉴意义。然而,《安家》虽有高讨论度和高收视率,但剧集评分只是勉强及格,究其原因,是剧方主打"真实"的内容营销下依旧无法遮掩的剧情"悬浮",是打着"国产职业剧"旗号却依旧离不开家长里短的模糊定位……因此,以辩证的角度看待《安家》,可以从中得出一些现实题材都市剧创作的意义与启示。

(一)文本选择聚焦真实性

影视剧中的真实是一种艺术真实,是艺术家对生活真实的选择、提炼和再创造的结果。艺术真实发源于日常生活,是"对生活真实的虚拟反应"[1],但同时"不应当是凭空捏造、主观杜撰,而必须是在现实的基础上生发出来的"[2],从而给人以情感共鸣和人生启发。

《安家》的编剧团队在撰写剧本之前,进行了几个月的职业体验和人物采访,收集了大量关于房产中介的故事和信息,这种扎根现实、取材实际的创作态度和方法是创作出优秀的现实主义作品的前提条件,也是现在许多快节奏、快餐式的影视作品创作过程中所欠缺的。《安家》的主创人员在采访中多次提到,故事中的角色和事件有85%都是真实存在的,上海老洋房的一个个故事能够找到现实中的对照,房似锦的角色原型甚至有着更加悲惨的际遇。不可否认这些都源于真实的人物经历,然而"真实是一个关于现实的神话"[3],生活真实和艺术真实并不能直接画上等号,烦琐的生活素材需要经过发掘、筛选、打磨的再创造,最终成为令人信服的艺术作品。

在《安家》中,婆媳矛盾、婚内出轨、以德报怨、欺压忠仆等各类冲突将生活的一地鸡毛展现得淋漓尽致,家庭伦理故事喧宾夺主成为叙事主体,房产中介为了卖房,更多解决的是各类情感、道德纠纷。在这些单元故事中,负面角色面目可憎,纯良之人隐忍退让,好人与坏人之间泾渭分明,人物叙事功能单一,故事缺乏戏剧反转。而在现实生活中,更常见的是没有绝对的好坏对错、价值观影响个人抉择和立场,这些人性真实的多面性和复杂性无法在《安家》的叙事内容中呈现出来。

密集的冲突在集结了五六个店长故事的房似锦身上达到极致:她不仅出生在重男轻女的贫困山村,还数年如一日地受到母亲的盘剥,屈服于弟弟装模作样的诉苦和示弱。

[1] 赵炎秋:《艺术真实辨析》,《中国文艺研究》2008年第3期。
[2] 茅盾:《关于历史与历史剧》,北京:人民文学出版社1996年版,第366页。
[3] 钟大年:《再论纪实不是真实》,《现代传播》1995年第2期。

当矛盾冲突被强行集中呈现，则大大削弱了故事的普遍性和可信度，难以引发观众的情感共鸣和认同，这样的情节和人物设计在原生家庭被过度讨论的今天，除了强行煽情和增加狗血外毫无新意。同时，原生家庭给孩子的枷锁是否有更多原因值得进行深挖和描写？若和之前几部热门影视剧一样，将这一切统统归结于重男轻女的传统观念，则囿于固有套路之中，无法带来更多有益的思考。

现实主义作品的真实要求以个别体现一般，以典型展现普遍，影像作品中的个体人物应当成为现实群像中的代表，个别事件应当反映生活现状里的常态，再通过适度的艺术化加工呈现在观众面前，让观众在情感共鸣和自主思考中收获启发。

（二）职场描述恪守专业性

职业剧往往通过对某一类职业群体或个人的描写展现出该行业的内部生态、专业知识，职业剧的核心价值在于"真实展现职业理念和行业价值观，塑造、刻画职业共同体，并对职业特性进行正面展示"[1]。这就要求编剧深入了解所写职业，生动立体地体现该职业及其从业者的独特魅力。受限于对专业性的高要求，中国的职业剧佳作难出，且集中在刑侦、律政和医疗行业。《安家》定性为国产职业剧，以房产中介为叙事主体，将镜头聚焦在人们随处可见却又相对陌生的房产中介行业，丰富了职业剧的题材选择。

无论是前期筹备还是演员表演，可以看出《安家》在对于房产中介这一职业的还原上下了不少功夫。虽然剧集播出后网络上的评价褒贬不一，但有趣的是，认为剧情"浮夸""脱离现实"的大多数是普通观众，而许多真正的房产中介从业者却对该剧的细节和还原之处表示了肯定。对于质疑声，编剧六六回应说，剧中所有剧情都是以她采访到的真实案例为基础写作出来的，有观众认为剧中有些卖房剧情难以想象在现实生活中发生，其实是因为大多数人一生中只有一两次买房卖房的经历。例如剧中的销售达人王子健，他面对客户风度翩翩，会根据对象选择香水和西装，在店内是业绩领先的金牌销售，往往开的都是大单，带着几丝傲气。但所有业绩都是靠他的努力和经验技巧的积累达成的，他同样需要每晚主动微信跟进客户、定制礼物、放下姿态、发挥急智处理各类突发情况。虽然进行了一些艺术化处理，但人物身上的这些符合从业人员特征的细节让许多房产中介看完直呼"太过真实、感同身受"。

《安家》在各种小细节上最大限度做到了还原，但在卖房的大故事中，却没有体现出

[1] 庹继光：《国产职业剧的困境与进路解析》，《中国电视》2019年第2期。

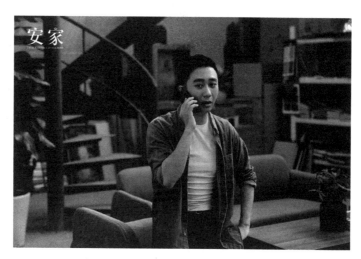

图16　王子健接到工作电话

足够的专业技巧和能力。"惊奇感是主体进入审美过程的关键性契机。"[1]在原作《卖房子的女人》中,三轩家卖房的逻辑是洞察客户的真实想法,在不干涉的前提下帮其选择最合适的居所,其极富创意的解决方案吸引观众持续观看。与此不同的是,《安家》更注重对多个房产中介的群像描写,在各不相同的单元故事中,主角们更多的是通过真诚和人脉在解决卖房中的各类难题。例如,徐文昌拥有独特的老洋房销售技巧,也是能力出众的门店店长,但他更多依靠的是平时积累下来的人脉。当赵太太和孙太太两家因为孩子练琴问题僵持不下时,徐文昌将小女孩带去朋友的琴行上课;当向公馆一单陷入僵局,倪海棠不知踪迹时,徐文昌同样靠着强大的人脉联系相关单位领导帮忙找人。虽然这样的处理方式符合中国人情社会的特点,却并不是作为一部职业剧所呈现出的最优解。

国产职业剧佳作难出的另一个原因是"挂羊头卖狗肉",借着职业剧的名义,却将重点放在主角们的爱恨情仇上,真正该被深入描绘的职场生活成为恋爱的背景板,职业剧变成了偶像剧。《安家》虽然没有让职场从叙事中退隐,但家庭伦理和感情生活内容的比重也大大超过对职业技巧和专业思维的全景式呈现,后续剧集沉浸在对原生家庭问题的解决、三角关系的处理上,显得专业不足、狗血有余,让观众在横跨两个月的剧播期间难以长久地保持追剧动力。

[1]　张晶:《审美之思——理的审美化存在》,北京:北京广播学院出版社2001年版,第208页。

(三)类型融合把握艺术性

类型电视剧是指那些具有相同或近似文本特征并具有共同原型的电视剧。类型电视剧不仅体现了观众所具有的深层心理结构,还是电视剧市场细分的结果;同时,电视工业追求收视率的最大化,这也是类型电视剧形成的一个原因。[1]常见的电视剧分类有家庭伦理剧、都市情感剧、古装剧、年代剧、悬疑剧、校园剧、行业剧等,并在长期发展中形成了各自的类型叙事风格和特色。美国传播学者贾森·米特尔主张将电视类型放置于"文本、工业、受众和历史语境这些因素复杂的相互关系之中"[2]进行考察,在新媒体时代下,影视剧的类型边界逐渐模糊,相互融合成为一种常见的创作方式,适当的类型融合不仅能拓宽影视创作的路径,还能在最大范围内整合各类型受众,增加影视剧获得成功的可能性。

如果原作《卖房子的女人》是定位鲜明的职业剧,那么改编后的《安家》则融入婆媳关系、夫妻关系、原生家庭、育儿问题等众多富有中国特色的叙事内容。女主房似锦拥有身世、爱情和职业三条叙事主线:在身世线上,她深受重男轻女家庭的盘剥,在以孝顺为名的隐忍退让中逐渐被恶吞噬;在爱情线上,她和徐文昌从针锋相对到惺惺相惜,最终彼此相爱,走向幸福生活;在职业线上,她空降静宜门店后带着门店提升业绩,以工作能力让同事心服口服,最终辞职创业,迎来新起点。此外,安家天下的众多职员也都有自己独立的故事线。因此,《安家》将职业剧、家庭伦理剧和都市情感剧相融合,剧情涉及的人物众多、主题广泛。

类型融合的多重叙事维度可以让主角形象的塑造更加立体,并且通过开头到结尾的对比,可以看到明显的人物弧光。房似锦并不是生来强悍的职场强人,与此相反,她背负着原生家庭带来的沉重负担,在初到上海打拼时也曾迷茫与无助,在销售老洋房的过程中也会因为经验不足而意气用事。正是生活的磨砺和不服输的拼劲让她一步步成长,对职业的看法从简单的卖房子到为客户传递幸福,最终决定脱离束缚,从安家天下辞职,和徐文昌一起建立城家公寓,让城市里打拼的年轻人都有一个家。这样的叙事方式纵向挖掘了人物的可塑性和剧情的可看性,更符合中国都市情感剧的创作模式。

然而从另一个方面说,这样的改编将多种叙事因素杂糅在一起,却没有发掘出具有独创性或批判性的戏剧性情节,反而模糊了原本最受观众期待的职业剧定位。剧中对于

[1] 屈定琴:《影视赏析》,武汉:武汉大学出版社2013年版,第172页。
[2] 贾森·米特尔:《电视类型理论的文化研究》,《世界电影》2005年第2期。

原生家庭的多次刻画，在多部电视剧都涉及的前提下显得重复而刻意，况且房似锦最后都没有和母亲真正决裂，在同类题材中不具备先锋性；关于房似锦和徐文昌情感关系的描写，后期有许多地方显得冗长而没必要，删减后也不影响剧情推进；而真正该突出的职场叙事——对于卖房技巧和职业风采的展现却消磨于家长里短的繁杂关系之中，显得不那么重要了。

因此，《安家》的类型融合虽然为剧情增加了戏剧性，丰富了人物设定，但也由于各类叙事要素的分配不均而显得节奏过慢，在以伦理和情感问题为主的一波波戏剧冲突下没有缓冲余地，陷入"伪职场剧"的尴尬境地。

五、结语

作为2020年度电视剧收视率冠军，《安家》以房产中介为切入口，凭借新颖的题材选择、精湛的内容制作、自然的演员表演和精准的营销运作成功"出圈"，成为当之无愧的爆款剧集。总的来说，《安家》是对日剧本土化改编的一次突破性尝试，意味着日剧改编开始脱离照搬照抄模式，探索全新的叙事路径，借日剧外壳讲述中国故事。从《蜗居》到《安家》的十年间，时代变迁下不变的是对房子的渴望，《安家》也延续了编剧六六对民生和情感问题的关注，力图聚焦热点议题、引发观众共鸣、传递现实温度。但同时，家长里短的过度渲染使该剧定位模糊，专业问题的处理也引发颇多争议，在类型融合的道路上显得过犹不及，这同样是许多国产现实题材职业剧所面临的困境。虽然距离成功的行业剧还有一定的距离，但《安家》对于同类型题材的创作有着启示意义，无论如何，坚持扎根实际、以影像故事传递对现实的观照，都是现实题材都市剧的题中应有之义。

（程欣雨）

专家点评摘录

李晓杰：以百姓心为心是《安家》打动人的关键。平常的工作生活充满了悬念和未知，矛盾冲突从家庭到工作，再到社会方方面面，是《安家》所反映的内容，也是观众共同的欢乐与忧愁。对外反击、对内严苛的雷厉风行的店长房似锦，宽厚宽仁、人性化管理店面的店长徐文昌，细心专心为客户服务的业务骨干王子健，乐观向上的"沪漂"青年楼山关，热心又有些油滑的元老级员工谢亭丰，谦逊谨慎、认真负责的"985"青年鱼化龙，性格开朗、不求上进的"吉祥物"朱闪闪，欺上瞒下、内心阴险的总部副总翟云霄……《安家》里的人物有的拼搏进取，有的安于现状；有的愈挫愈奋，有的自暴自弃；有的为情所累，有的为爱奉献；有的让人喜爱，有的令人生厌。在低吟浅唱的铺垫下，故事、过程、结果次第展开，有的柳暗花明令人欣喜，有的结局令人扼腕神伤。欢乐与共、忧伤同心，是《安家》打动观众的成功之处。

——《〈安家〉：现实图景与精神意蕴》，《中国电视》2020年第10期

附录

编剧六六访谈
——我敢这么写，因为是真事

澎湃新闻：故事是围绕房产中介这个群体的生活和工作展开的，前期创作你是怎么进行素材上的搜集工作的？

六六：这个相对来讲其实还是比较容易的。因为这个行业有一个特点，它的专业技能性比较低。我认为在我写作的过程中，最痛苦的是专业技能高、学历高的那一部分人很难做准备。比方说医生，一个《心术》，我做了两年的准备，我为了学中医都自己读

了个硕士。但房地产中介这个行业的人，他们有一个特点，其实他们比较简单，他们的目标性也很清晰。技术处理方面，其实相对来讲难度比专业技能型要容易。

房地产行业的特点是门槛很低，它跟写作一样，你认识几个字，你喜欢写作，你就可以开始写了，但是有没有人买你的作品另当别论。那么房地产行业的人，你会说话，你勤快，你在这个城市里面就已经可以开始工作了。你的起薪会比较低，因为是业务提成制的，你能不能拿到你生活所需的那部分钱，就看你适不适合干这个。有些孩子天生特别适合，房似锦的人物原型说她从业的第一年自己都吓坏了，第一年她就拿了30多万元。她特别适合干这个行业。

澎湃新闻：剧集播到现在，已经出现了一些争议，比如说朱闪闪这个角色，观众普遍反映这样的一个人在中介公司两年没被开除，挺不真实的。

六六：你们看到后面，会好喜欢朱闪闪，她会给你们留下极其深刻的印象，而且这个演员演得太好了，把朱闪闪的憨劲儿演得好真实。我相信你在这个行业，你也会发现，不是每个记者都很厉害，对吧？也是有憨憨的老是踩不着点儿，每次写出来的稿子都被毙掉的人，对不对？

澎湃新闻：另一个争议是大家提到女主为卖出跑道房，装修了这套房子。观众质疑房地产中介不太可能会为了卖出一套跑道房费这么多工夫。

六六：我认为观众最有意思的一点，他大概一生就买一次房，最多两次，然后他质疑的是谁呢？质疑采访过买卖房故事1000套以上的人，这就是我觉得特别不能够理解的。因为我敢写，肯定是因为它存在，而且上海有专门这样一个群体，他们就是做这个工作的，把老破小的房子通过改造变成新装修，卖出个好价钱。这样的人存在，这样的消费群体也存在，你们一定要注意，宫蓓蓓和她老公是什么人？他们两个是医生，时间是非常值钱的，而且工作很忙，他们没有时间搞装修。如果一套符合他们心意的、装修好的房子出现在面前，他们是愿意出钱的。我相信上海现在这样的人会越来越多。

澎湃新闻：相对于原版《卖房子的女人》有些猎奇和夸张地去展示房地产中介这个行业，《安家》则超出了房产中介行业范畴，涉及了更多社会普遍关注的议题，包括家庭纠纷、小三出轨等。这部分内容是你在创作过程中最有表达欲的部分吗？

六六：其实这部戏我很难说它是改编剧，因为我本身也不太改编，所以对改编的定义，我本身做得就不好。耀客当时买了版权，希望我写一个中国房地产中介的故事。最打动我的地方是，他们希望我能写一个作品，对十年前的《蜗居》致以回应。也就是说，十年了，中国社会发生了什么样的变化？房价的状况、人们的生活表达，我想写一部这样的戏。我只能写我自己想写的戏，但他们有版权，我觉得我也得用一点儿，不然不尊重人家，花钱买了，结果你没用。所以借用了一些原版权方的元素。对我来讲，原作里很日本化的部分我全都去掉了，因为在中国不可能发生。一些有可能共情的部分，能借鉴的我拿过来，加上前情后事。

澎湃新闻：像你说的，想做一个向十年前的《蜗居》致以回应的作品，那你觉得在《蜗居》之后，这十年你所看到的中国社会最大的变化是什么？尤其在买房这件事情上。

六六：我个人觉得未来房价应该不是困扰中国人的一个问题了，除了大城市还会有，其他地方不会有。因为人口在减少，幼儿园的数量都在减少。所以未来最早一批有房子的人过世以后，他们的房产给子女，以后房子应该不是问题。

澎湃新闻：你这个预期和十年前大家的焦虑是很不一样的，但目前在《安家》中，好像还是能看到买房者很焦虑的情绪。

六六：焦虑的原因是中国人把房子当成"家"，你焦虑的不是房产而是"家"。比方说要不要写儿媳妇的名字，这个涉及的是家庭关系，我们未来会不会和谐相处？要不要住在一起？所以我认为把我们所有的焦虑归结于房子或者房价是不公平的。

澎湃新闻：在买房卖房的故事里面，其实你很想去讲的是关于中国人对家的一个观念？

六六：所有的问题，其实都是社会关系的总和。在国外哪有什么买房子要加儿媳妇名这种事儿，人家都没有婆媳关系的问题。国外也不存在"夫妻俩买房一定要买一间父母来住的房子"这个问题，大家都不住一块儿。所以这个问题是中国独有的，这也是为什么中国人写戏只能写中国人的戏，写不了好莱坞的戏，你的文化背景不一样，理解也不同。

澎湃新闻：这样来说的话，确实《安家》这个名字比《卖房子的女人》要贴切很多。

六六：更符合中国人的审美和文化观点。我前两天遇到一个特别有意思的事情，一个中国台湾人娶了日本太太，他告诉我一件事，我觉得很诧异。他说他的岳母在他们家养老，八十多岁了，跟他们住在一起，我说我们大陆也是这样，都是女孩照顾父母。他说不是，他说我的老婆把她妈妈接到这儿来，跟我们过的原因是我，因为在我的观念里面有"孝道"，日本人没有孝文化，老了以后都进养老院，孩子们全部不管，我是觉得老人太可怜了。你看，这个日本女人嫁了个中国男人以后，她的文化根基都发生了改变，在日本文化里面是没有孝道这样的概念。你没有看过日本人写戏，说把我的房子给我的孩子，你知道是什么原因吗？因为在日本，如果父母想把房子留给孩子，孩子要交高额遗产税，现金，谁都交不起。

澎湃新闻：这两年很多作品像《都挺好》《欢乐颂》，包括在《安家》里都出现了一个奇葩母亲的角色。房似锦是很糟糕的原生家庭里出来的，而且她一直在努力摆脱家庭的束缚，这一点其实蛮想听你聊一聊。

六六：因为我说句实话，最有意思的一点是，我相信这么多故事的重复，已经证明这种事情在中国是常态，而不是变态。我采访的原型主人公特别有意思，她跟我说他们家的故事，说她妈问她要钱，说你弟弟好可怜，昨天晚上吃的是方便面。她说我弟弟吃个方便面，我妈就觉得他可怜，我上大学的时候经常一饿三四天，就喝点白水，我妈也无所谓。她说这个话的时候笑盈盈的，我听得都快哭了。所以你就知道，我也搞不懂为什么，中国的父母对儿子看得这么重。写这部戏的时候，我也觉得她的原型故事就放在这里，添一点减一点都不合适，所以我就忠实地放进去，连采访都放进去。

澎湃新闻：前面我们谈到孝道，它是中国传统文化中很精华的一部分，但同时你又写了房似锦这个人物，孝道对她是非常可怕的紧箍咒。这其实也是蛮有意思的对比，这部分创作你的考虑是什么？

六六：能怎么办呢？原生家庭她摆脱不了，你说你断绝关系不回家，很难，刚开始和家庭保持联系是因为她爷爷，爷爷把她带大有感情，等爷爷走了，她还有弟弟，弟弟对她没有不好。人都是有感情的，对吧？实际上你看这部戏的另一个角色徐姑姑，徐姑姑就是典型的无父无母，没有亲人。他妈妈跳楼了，他跟他爸断绝关系了。是不是跟家庭决裂的人就幸福了？一点都不幸福，没有归宿。所以最终房似锦把她弟弟接到城里来，跟他们一起创业的是徐姑姑。为什么？因为他是渴望有家庭的，渴望能找到归宿

的，而最后这个归宿房似锦帮他解决了。我觉得每个人都能说得好像很决绝，说为什么不跟家庭断绝关系，你怎么不断？其实是没那么简单的。

（节选自澎湃新闻，2020年3月2日，https://www.thepaper.cn/newsDetail_forward_6252671）

2020年
中国影响力电视剧分析案例七

《我是余欢水》

If There Is No Tomorrow

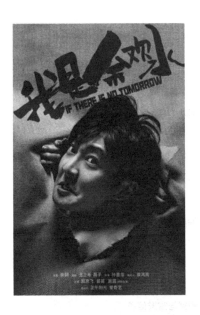

一、基本信息

类型：都市剧

首播时间：2020年4月6日

集数：12集

在线播放平台：爱奇艺、腾讯视频、优酷视频

豆瓣评分：7.4分

二、主创与宣发信息

出品公司：东阳正午阳光影视有限公司、爱奇艺

出品人：侯鸿亮、龚宇

制作人：侯鸿亮、杨蓓（制片人）、房辉、许晓楠、张芯源（执行制片人）

监制：李化冰、王晓晖

原著：余耕《如果没有明天》

导演：孙墨龙（总）、刘洪源（执行）

编剧：王三毛、磊子

主演：郭京飞、苗苗、高露、岳旸、高叶、冯晖

摄影：郭增友

配乐：大袖乐队

剪辑：刘弋嘉

道具：贾瑞博

选角导演：何智鹏

美术设计：王竞

造型设计：艾闻、阿准（梳妆总监）、金梅（化妆师）、米可（发型师）

服装设计：沈小丽

灯光：曹松

场记：任翱

发行：李化冰（总）、任广雄、赵一飞

三、获奖信息

第30届中国电视金鹰奖优秀电视剧（提名）

国产荒诞黑色喜剧的新尝试

——《我是余欢水》分析

《我是余欢水》是东阳正午阳光有限公司联合爱奇艺推出的一部现代都市荒诞喜剧，整部剧一共12集，每集约45分钟，自2020年4月开播后在网络上引起热议。该剧讲述了普通公司员工余欢水在经历了误诊癌症、贩卖器官、公司洗钱和黑社会绑架等一系列生死考验后，在阴差阳错的命运中找到生活尊严和希望的故事。短短12集的故事中，反转不断、险象环生，人物的反抗心理和困难窘境被刻画得淋漓尽致。许多观众在看完《我是余欢水》后觉得意犹未尽，认为它既是生活的夸张展示，又是社会底层民众的真实写照。

截至2021年2月底，《我是余欢水》网络平台播放量累计5.6亿，豆瓣评分7.4分，在剧集刚播出半个月内，"余欢水评价""郭京飞""高露""苗苗""如果没有明天"等相关搜索在百度指数统计中热度飙升，人们讨论最多的三点是：余欢水剧情、演员、集数。《我是余欢水》作为疫情期间影视行业复工复产后率先点爆观众热情的网剧，从剧情到台词都在网络上备受争论，豆瓣评分从刚开始的8.5分到后来的7.4分，《我是余欢水》也遇到了恶意差评事件，使该剧一度处于舆论的风口浪尖，那么《我是余欢水》到底值不值得观众的期待呢？本文将从艺术效果、现实意义、剧作改编和传播方式四个方面分析其成为爆款网剧的原因和启示。

一、艺术价值

《我是余欢水》精准地把握了家庭、职场中人们的生活现状，用夸张诙谐的手法构建出紧张刺激的个人命运交响曲。这部剧改编自余耕的小说《如果没有明天》，该作品

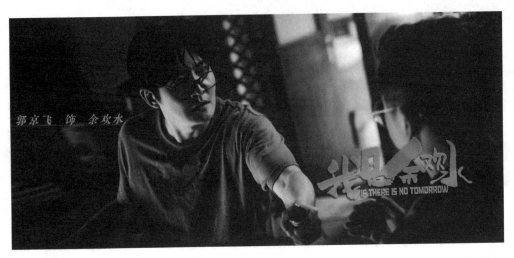

图1　郭京飞饰演余欢水

也获得了第十七届百花文学奖影视剧改编价值奖。原著中的余欢水是一个窝囊、自私、腹黑的人物，一次误诊癌症事件使其宣泄出积压了几十年的愤恨，在面对生命即将走到尽头的境况时，将自己颠覆性的一面展现出来。电视剧改编时也在塑造人物和制造冲突上下了很大功夫，着力展现小人物的生存尴尬和社会压迫。剧中故事反转不断，人物性格层层转变，多支线叙事共同展现在荧幕上，牢牢抓住观众的观剧兴奋度。好的故事是现今爆款影视剧的收视保证，制作水准则影响着影视剧的口碑，《我是余欢水》在网剧中表现突出，我们首先要关注的就是它在叙事上的特点和优势。

（一）将主要人物进行性格重构

余欢水作为绝对的男主，剧中所有人物和支线都是围绕他来进行叙事的，其中包括：（1）余欢水的家庭支线，妻子一家的嫌弃和儿子的不理解。（2）余欢水卷入公司地下交易的支线，公司领导误以为余欢水拿到了装有他们伪造电缆证据的U盘，对其一路围追堵截。（3）余欢水参与"扫黑除恶"的支线，接连打击贩卖器官团伙和黑帮团伙。

从人物关系图中可以看出，该剧剧情按照时间顺序推进，多条线索共同发展。余欢水是剧中所有人物的共同目标，在人物关系上并不复杂。余欢水这个人物承载的现实意义是多样性的，既体现出人到中年的无力感，也放大了人内心的挣扎。在误诊癌症之前，余欢水面对妻子的责备、上司的刁难、邻居的无理，他只能唯唯诺诺地生活着，他

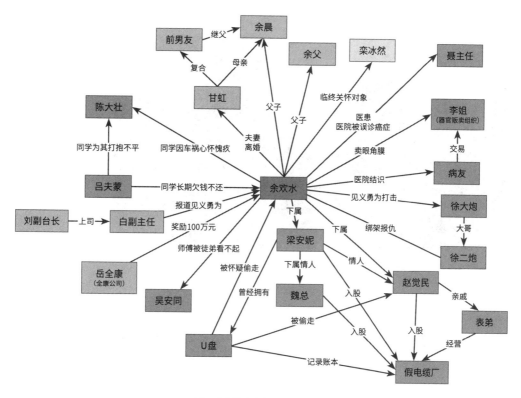

图2 《我是余欢水》人物关系图

是一面照向人间的真实的镜子。在这个人物身上,我们看到了许多中年人面对生活危机的缩影,这也是剧集播出一开始余欢水这个人物引起公众讨论的主要原因。他让观众在这个角色身上找到了共情因素,观众的同理心为角色赋予了更多的理解。当死亡的阴云笼罩在头顶时,余欢水才把一切看明白,开始对原本的性格和处事方式做出改变,终于学会了在别人侵犯自己的边界时勇敢地自保与反击,并且敢于突破现状,坦诚面对自己与世界,实现了个人命运的反转。[1] 同时,对余欢水的成功塑造绝不仅仅是靠共鸣,他也有小人物的"英雄梦",如果说剧中的夫妻危机、财务危机、工作危机等都是我们常常面对的局面,那么器官贩卖、癌症误诊、卷入黑社会斗争,这些剧情则使人物更具有戏剧性。角色的灵感来源于生活,却高于生活,这些特殊经历已经超出了一个普通人的

[1] 许静:《〈我是余欢水〉:现实主义观照下的荒诞人生》,《新闻研究导刊》2020年第22期。

图3 余欢水和栾冰然在郊外散步谈心

生活范围,为这部剧黑色荒诞的风格奠定了基调,吸引了观众的兴趣。

《我是余欢水》在塑造人物角色时启用了"重生"这一概念。自2001年古天乐主演的TVB古装穿越剧《寻秦记》开始,重生的设定开始受到观众追捧。2002年播出的穿越喜剧《穿越时空的爱恋》风靡大江南北,当年创下了超过10.0的收视率。"宫"系列将重生题材与历史相结合,在当时引起了许多争议。2016年《太子妃升职记》的播出,促使"魂穿"元素开启娱乐新局面。2019年网剧《庆余年》讲述了肌肉萎缩症患者写出穿越重生文的故事。从中我们可以发现,重生题材自千禧年后便层出不穷,这些剧题材新颖,讲述今人回到古代去畅想未来,成为当时的"英雄"。《我是余欢水》便是包含主角重生意味的现代都市剧。余欢水原以为自己即将死去,开始解放天性反抗周围的一切不顺,这是他内心的"重生",而在得知自己并没有患癌症后,则是他生命的再一次"重生"。正是这样的设定让主人公有契机和胆量去甩开生活的种种顾虑,开启人生的"逆袭"新篇章。纵观受欢迎的"重生文学""重生影视",都是借主人公的前后反差来制造冲突,突破命运的枷锁,这一题材的作品实则是将受众心底"人生再来一次"的渴望进行外化,让剧中人物代替我们实现"开挂人生"。

(二)结构明快营造紧张氛围

《我是余欢水》的剧情节奏明快,强烈的戏剧冲突博得观众眼球。该剧仅12集,剧

图4 余欢水获得100万元的见义勇为奖金

情不长，但信息量并不小，也就是说，需要将大量的故事情节浓缩到12集当中，所以必然会使得剧情节奏较快。[1]现在"注水剧"越来越多，一部电视剧动辄七八十集，让观众的观剧体验受到影响。《我是余欢水》的影像叙事十分简洁，干脆利落的转场和各种蒙太奇手法的衔接运用，使故事叙事流畅自如。《我是余欢水》留白式的镜头切换成为其叙事的一个特点，用镜头的快速组接省去多余的剧情内容。在第一集的结尾，余欢水为了省下中秋去丈母娘家送礼的钱，从公司拿了两个礼盒。镜头转到余欢水一脸严肃给妻子发完信息后，闭着眼睛仰躺在办公椅上，当再次睁开双眼时，周围同事全都看着自己并发出嘲笑声，至此，拿公司礼盒的事情败露。下一个镜头便是到了晚上，公司告示板上写着对余欢水的通告批评，画面是余欢水独自在空无一人的办公室被罚打扫卫生。剧作并没有纠结事件的过程，而是只用三个画面就将余欢水的倒霉经历刻画得完整饱满，把人物的颜面尽失展现得淋漓尽致。

导演孙墨龙善于用幽默诙谐的手法让观众在哈哈一笑之余，内心又有一股酸楚陡然而生。在第七集中，导演也利用快速转场完成了观众情感的转变。余欢水在得知自己误诊绝症后，晚上一个人偷偷溜回家中想要和妻儿继续生活在一起，没想到竟撞见已经有别的男人住进了自己的家中。这时的余欢水面对妻子的背叛，为了儿子选择隐忍出走，

[1] 王春茗、杨葆华:《浅析大众文化视域下网络剧〈我是余欢水〉的成功》,《传播力研究》2020年第16期。

镜头紧接着转向余欢水躺在医院的病房里，接受了"造假英雄"的提议，领取了100万奖金，而妻子和老板在电视上看着领奖的余欢水，充满了鄙夷和讽刺。画面间的快速切换让观众来不及酝酿情绪便跳脱出悲伤的氛围，达到了戏剧间离的效果，使观众在观剧时获得丰富的情感体验，同时又保留着自己对剧情的思考。

在结尾处，伴随黑帮头目徐二炮的一声枪响，紧张的剧情落下了帷幕，给观众以大篇幅想象的空间。这种戛然而止的留白式结尾也常用在影视剧中，"一千个读者就有一千个哈姆雷特"，每个人都可以对结局提出自己的设想。《我是余欢水》这部网剧情节点衔接紧密，作为现实主义题材的优秀剧作，始终让观众保持着自己对剧情的独立思考，剧集并没有强塞给观众晦涩难懂的人生哲理，而是用明快幽默的方式让观众在感官刺激中形成自己的解读。

《我是余欢水》的剧情紧凑也有一个客观原因——集数有限。相比起往常的电视剧用七八十集交代完主人公的浮沉命运，这部剧仅用12集就为我们编织了一张破案刑侦的网络，每个分支剧情交叉叙述，结尾处汇合在一起达到全剧的高潮。每集承载的情节容量变大了，节奏加快也成为必要之举。

（三）黑色荒诞的手法承载叙事张力

《我是余欢水》作为国产荒诞喜剧的新表达，无论是镜头的拍摄手法还是叙事策略，都体现了黑色幽默的元素。首先，我们从剧集内容上分析，癌症误诊、贩卖器官、卷入公司黑幕、黑帮枪战，这些戏份具有好莱坞黑色电影的元素，剧情的反日常化给《我是余欢水》贴上了荒诞的标签。所谓"荒诞感"，美学上指审美主体面对荒诞事物所引发的荒谬、荒唐、怪异的感受。荒诞作为一种审美形态，是人的异化和局限性的表现。从内容上看，荒诞更接近于"悲"，因为荒诞展现的是与人敌对的东西。但荒诞的对象又不是具体的，不会有对抗和超越。因此，荒诞是对人生无意义的审美感悟，从而引发对自身价值的反省。[1]《我是余欢水》便是将人生中的"悲"刻画得淋漓尽致，这些感受都是人主观上无意义的宣泄，对改变现状几乎起不了任何作用，仅仅是对悲惨生活的控诉和呐喊。

其次，《我是余欢水》从镜头的使用来看也是荒诞且充满戏剧性的，很多镜头都有着超现实的意味，多次用到暗喻、反讽来展开剧情。余欢水穿着病号服上台领取"见义

[1] 张萌：《网剧〈我是余欢水〉荒诞化叙事的探析》，《西部广播电视》2020年第12期。

图5　余欢水接送儿子上学

勇为"的100万奖金,而实则却是误诊,病号服成为谎言的外衣。这个镜头一转,便是男女上司在床上看着屏幕中的余欢水,而妻子带着新欢在家中看着电视里的余欢水,剧中人物看着余欢水在作秀,屏幕前的我们看着剧中的所有人物也觉得同样不堪,可能生活就是剥开层层外衣总能见到不忍直视的部分,镜头也成为叙事的部分对象。再如,在余欢水经历了一系列打击后,来到儿子的学校门口偷偷看望儿子,可当他走到门口时,突然失去了知觉一般脸朝下垂直摔在了地上,这也成为剧中的经典镜头。此时的"摔"已不再是人物失去知觉后的动作,而是人物内心防线崩塌的隐喻,余欢水以为自己得了癌症命不久矣,这一摔摔出的是生活的绝望和自己的麻木,让观众的心也跟着悬了起来,仿佛痛感穿过屏幕直接席卷观众,镜头使画面拥有了非现实的意味。《我是余欢水》既保持了荒诞喜剧的共性和基本套路,以此来契合大众文化语境中的黑色幽默,又在主题表达和人物形象塑造上进行了创新和突破,挖掘出小人物的情感内蕴,使观众产生既熟悉又陌生的新鲜感。[1]

黑色喜剧是喜剧的一个分支,以悲观嘲讽的态度面对生活中的不幸。这种文学样式起源于"二战"时期,崛起于西方现代主义思潮的推波助澜,黑色喜剧旨在为我们描写一个幻灭的世界,在绝望中寻找现实生活的生存途径。荒诞黑色喜剧的内核是悲伤的,

[1]　张萌:《网剧〈我是余欢水〉荒诞化叙事的探析》,《西部广播电视》2020年第12期。

表现形式是夸张幽默的,通常用扭曲变形的摄影角度和构图、人物的语言和肢体、紧张刺激的情节转变来表现生活中的荒诞。国产黑色荒诞喜剧在电影领域涉猎较多,如《驴得水》《无名之辈》《疯狂的外星人》《唐人街探案》等,但是在电视剧领域产出并不多见。这类题材作为电视剧展现在屏幕上,始终包含着超出生活实际的成分,如何做到又让观众觉得新奇,又能贴近现实生活,是需要思考的平衡点,这样才能让黑色荒诞喜剧既拥有现实主义题材的基础,又放大观众的共鸣,达到精神的狂欢。

(四)台词是对生活的调侃

《我是余欢水》能够充分调动观众的认知和情绪,除了对人物和剧情的着重雕刻外,在一些台词细节上也颇见导演和编剧的功力。许多故事情节中的台词放到人物表演的情境中,既达到了喜剧的效果,又讽刺了社会中的不良现象。例如在余欢水决定放飞自我时,戴着墨镜坐在老板的办公室里,当被人问起为何要戴墨镜时,他回答道:"因为我眼里的世界太丑陋。"余欢水的故事就是丑陋的,每个人都有自己的阴暗面,适时的一句调侃让观众在笑中完成对生活的品读。"没有人会真的同情我,我难受的时候、睡不着的时候,只有黑暗会同情我;走路的时候摔倒了,只有马路会同情我;我死了以后,只有坟墓会同情我。"这是余欢水在离婚后与妻子的对白,这段话将生活孤独的本质描写得生动直接,许多观众表示,这就是真实人生。当代国产荒诞喜剧越来越重视对草根文化进行挖掘,摒弃精英文化立场,身处底层的小人物的喜怒哀乐,以及他们在艰难处境中不得不表现出来的生存智慧等,更能牵动观众的心绪。[1]现实主义题材剧集必须根植真实生活的土壤,使影像和观众形成二者主体认知的重合。剧集的最后有一段升华式的总结:"人所有的痛苦纠结就是因为还有无数个明天。"于是,我们到底是因为有明天而庆幸,还是因为有无数个明天而倍感压力?这也是对人生的终极问题——死亡的思考。或许我们就是因为要面对无数想要压垮我们的未知而艰难地活着。这些台词并没有说教意味,只是余欢水在面对生活种种压力时的呐喊,道出了生活的真实面目,观众正是通过这种价值观的简单传递来获得满足和慰藉情绪。

电视剧创作需要基于真实的生活,用台词点到为止,让观众得以洞察自己真切的心灵,直视生活的全貌。

[1] 王元方:《认知共振与情绪共鸣:国产荒诞喜剧接受性分析》,《电影文学》2020年第3期。

图6 余欢水与公司同事发生争执

二、现实意义

　　《我是余欢水》之所以能点燃全网观众的看剧热情，不仅仅是依靠惊险刺激的剧情和丰富外化的人物形象，我们透过故事来看它反映的生活本质，对思想层面的注重是我们解读文本的最终目的。余欢水这个人物和他身上发生的离奇故事，其实都是观众对现实中遇到的逆境的反抗和对回归美好的期待。影像的真实主体是生活中的人和事，影视剧本身就带有虚拟性，倒映出现实的写照，而我们通过屏幕中别人的故事产生了自我意识。余欢水引起社会中一类人的情感共鸣，将目光放到日常生活中的小人物身上，刻画他们在集体生活中的失语。这部剧也立足现实生活中的热点问题，反映底层民众的生活现状，有时精神上的压迫比身体上的压迫更摧毁人的志向和尊严。在剧集播出后，《我是余欢水》频频登上热搜，引发社会对剧情的共同探讨，家庭、邻里、工作，成年人无时无刻不在面对各种问题，现实题材影视剧所具备的精神内核本身就与真实生活有着天然的联系。我们通过分析《我是余欢水》的现实意义，试图总结现实题材受大众追捧的原因。

（一）聚焦小人物的个体生存问题

　　余欢水这一形象是荒诞喜剧的一次成功塑造，将目光聚焦小人物的个体生存现状，

赋予人物更多的讽刺意味。余欢水所代表的主要是中年男性群体，他们或面对家人的不理解，或经历工作的不如意，这类群体试图打破生活的禁锢，但又逃不出被限制的"牢笼"。余欢水的前半生就是一部命运挣扎交响曲，他在与别人发生争执时无数次地在脑海中幻想自己挺直腰杆的样子，但是思绪拉回现实，又一次次地向生活低头。面对上司的为难他幻想自己拿起石头砸向对方，然而最终依然选择默默加班至深夜；面对蛮横邻居装修时的骚扰，他也曾试图使用暴力使对方畏惧，但是自己却先做起了"逃兵"。诸如此类的事情还有很多，每次余欢水落入窘迫局面都会让观众觉得人物十分滑稽，但是笑过之后，这真实的触感让我们觉得仿佛是在照镜子一般，窥探着自己的生活。

也有学者从现象学中的意向性理论出发探讨小人物承载的现实意义。胡塞尔认为，我们是"生活世界"中有着生动作用的主体，而生活世界的一切客体都是主体，也就是我们给予的。也就是说，坚持生活世界意识，可以找到自己的原本意识，返回到自己的起源地。[1]放到影视剧中，我们是观看的意向性主体，剧中人物是意向性客体，我们通常会选择我们想要看到的情节和剧情加以解读，就会产生代入感。余欢水在演绎他的故事，而观众在解读自己的人生，当余欢水因为"得了癌症"终于主动向命运发起进攻时，观剧的"爽感"瞬间迸发，观众得到极大的满足。因为此刻意向性主客体之间完成了共建，观众对改变自己生活的期待投射到余欢水的身上，由此获得了心理认同。

剖析余欢水这一角色构建的世界观和价值观，从"狗熊"到"英雄"的戏剧化转变是角色受欢迎的另一重要原因。当人物走入绝境时往往就会产生反抗，余欢水的人生轨迹经历了过山车式的变化。他在确诊癌症后的反击只停留在自己生活的圈子内，在大街上遇见歹徒行凶，他的突然爆发并不是使命感让他见义勇为，从余欢水的视角来看，是对生活绝望到极点，逼着自己冲向了歹徒。讽刺的是在电视新闻的画面中，余欢水却是一副大无畏的勇敢者形象，阴差阳错地成为社会追捧的英雄，这就是我们所说的反英雄式人物。余欢水胆小懦弱、撒谎成性，偶然的机会一举成名，观众看得津津有味，因为余欢水为大家造了一个美梦，一个小人物绝地反击成功的泡沫梦境。之所以是泡沫，是因为余欢水所代表的一些人的成功具有偶然性，脱下英雄的名号，本质上还是那个没有长进、窝囊、自私的余欢水。余欢水是一个具有复杂的时代内涵和性格内涵的典型形象，他既是失败者又是成功者，既是时代和生活的弃儿又是命运的宠儿，既是一个独立的个人又是这个时代几乎所有人的化身，当然他的生活也既是悲剧又是喜剧。正可谓，

[1] 孔琛：《从现象学视角分析电视剧〈我是余欢水〉》，《试听》2021年第2期。

图7 余欢水与前妻

"我"中有他,他中有"我","我"中有你,每个人都可以从中观照到自我。[1]

(二)"逆袭人生"主题的设定

作为现实题材网剧,一定要立足现实基础,直击社会热点和痛点,并加以戏剧化的方式演绎。近些年,现实题材的剧集大量投放市场,掀起了大家对现实题材的追捧。比如《欢乐颂》,描写的就是一群女孩子在上海打拼的故事,有乖乖女的"反叛",有对重男轻女家庭的控诉;《都挺好》则是用幽默的手法围绕苏大强一家刻画了家人间的矛盾冲突。这类影视剧将关注点放在百姓的日常生活上,反映的就是普通人的生活,无形中拉近了与观众的距离;而《我是余欢水》虽然荒诞戏剧化,但是揭露的社会问题却一针见血。从主题上来看,这部剧讲述了男性在婚姻、事业、健康等各方面遇到的危机,以余欢水为出发点,辐射到各个支线剧情,又对社会上存在的贪污、器官贩卖、黑恶势力等现实进行了批判,传递了正确的价值观。

在主题的设定上,余欢水代表的一群人被戏称为"社畜"。"社畜"一词最早出现在日本,是形容上班族的贬义词。这类人往往在公司很顺从地工作,被公司当作牲畜一样压榨,是当代人对工作方式的一种自嘲。余欢水就是这类人的代表,所以他的觉醒也是

[1] 吴昊、颜梅:《〈我是余欢水〉:男性话语建构的逻辑与问题》,《艺术百家》2020年第3期。

当下人们对于"社畜"这一身份的反抗,不同年龄段、不同文化背景的受众都在其中找到自身情感的投射。现在许多影视剧受众越来越细化,可关注的群体也越来越多,影视剧抓住某一类特定群体的生活进行探究和演绎,更能写出直击人心的作品。《我是余欢水》在控诉职场生活时也没有让观众感觉到被冒犯的不适,大多是使用调侃或者隐喻。比如剧中一群领导在办公室打牌,背后挂着"厚德载物"的牌匾;余欢水偷拿了两盒公司的礼盒,当作不揭穿领导间办公室恋情的"封口费",事情败露后,余欢水手拿两个礼盒的照片贴在了公司公告栏上,滑稽好笑的同时,让人感慨生活也是一步"险棋"。

近年来"逆袭"进入大众视野,实际上与现行社会中不同群体之间的代际流动非公平与代内机会非公平有关。[1]生活中有那么一群人通过逆袭的方式获得成功,把这些人的人生搬演到影视剧中,满足了人们想要摆脱当下不称心的强烈诉求。余欢水在得知自己患了绝症后的反击,正是长久以来积压的不满情绪的爆发。一味地忍让只会带来自我边界的消弭,"逆袭"这一主题恰恰唤起观众打破现状、挑战权威的情感诉求。

(三)"游戏情节"的人物启示

在《我是余欢水》中的最后一集,歹徒决定在七个人当中放走一个人,让大家分别阐述自己做过的最阴暗、最卑鄙的事,谁足够卑鄙谁就能生还。这一游戏情节的设置让观众觉得十分新鲜。最卑鄙的人总会带着最深的谴责继续活在这个世界上,这也是一种变相的惩罚。大家轮番开始诉说自己"卑鄙"的一面,魏总坦白自己表面上说金盆洗手,但是早就另起炉灶甩开两个合伙人自己发财,紧接着大家都开始讲述起自己做过的最肮脏的事。此刻,所有人都面临死亡,大家的坦白不仅是为自己争夺生还的机会,也是对自己内心最阴暗面的直视。那些看起来西装革履的人,实则为了金钱蒙蔽双眼甚至互相暗害。而看起来穷凶极恶的歹徒却让大家遵守规则,要按照规矩办事。从事临终关怀工作的青年栾冰然的坦白如下:自己当初进入临终关怀组织工作也是因为想要结识一些有钱人从而找到好的工作。这句话的信息力度显然没有其他人的震撼,但是这个刚踏进社会的女孩子却为自己的言行羞愧不已,对自己的"恶"存以愧疚,这才是真实的人物形象。此刻也给观众抛出了一个命题:什么才是善?什么又是恶?剧中没有绝对的善恶之分,因为人类总是复杂的,现实中也是多半如剧集里的人一样善恶参半地度过自己的人生。在一条破船上,每个人都在外界的压力下直面自我的病态人格,绑匪徐二炮作为裁

[1] 许静:《〈我是余欢水〉:现实主义观照下的荒诞人生》,《新闻研究导刊》2020年第22期。

图8　公司高层三人组合

判,成了照亮人们心灵的火把。为了活下来,每个人都在正义与邪恶、真实与伪善的边缘徘徊。[1]

同样是在最后一集中,女上司求羿徒放了自己,表明自己是女性,是弱势群体。这时羿徒说道:"平时你们一个个追求平等,这个时候怎么不要求了?"也正是这句话使《我是余欢水》陷入侮辱女权的舆论风波中,使其豆瓣评分一度从8.5分跌至7.4分。有些观众认为这句话与剧情毫无联系,只是编剧对女权的讽刺;也有一部分观众认为,这句话是在讽刺像女上司一样的"伪女权者",夹在剧情中并无不妥,只是话语戳到了某些女权主义者的痛点,遭到了恶意差评。我们客观地分析此处台词,其实单单针对剧中角色而言,用以讽刺女上司的言行并无不妥,《我是余欢水》这部剧依然是建立在男性话语视点基础之上的,在男权逻辑社会中展现女性视角。一句台词引发的争论带给我们新的启示,现在主流影视剧不必处处展现男性的主导地位,许多大女主影视剧也同样在收视率上遥遥领先。在《我是余欢水》中,男性角色是生活中的失意者,可是女性也并不成功,无论是栾冰然那样的"天使"形象,还是梁安琪女上司那样子的"魔女"形象,她们依然是处于从属地位,并没有建立起自己独立的话语权。所以剧中人物都是在不断地寻找自我的过程中,每个人物都在争议中挣扎,每个角色都有善恶两面性。如果

[1] 王超仁:《热播剧〈我是余欢水〉的审美体验分析》,《西部广播电视》2020年第16期。

从这一事件本身来看,恶意刷低分的现象屡见不鲜,导演和编剧稍有不慎就容易犯了众怒。作为观众我们不必过分敏感,因为影视剧只是生活的一个镜像,映出的社会实则是每个人内心最真实、最想要看到的东西。当然,编剧在构思台词时也要尽可能考虑社会上不同群体的利益,讽刺只是一个手段,最关键的是让大家寓教于乐,在观剧中完成自我情感的认同。

(四)开放式结局引争议

许多剧集在改编的时候都会在结尾处多下功夫,因为很多影视剧都有"烂尾"的问题存在,就是在快要结尾或者在结局处让观众觉得收尾潦草而不买账。《我是余欢水》是根据余耕的小说《如果没有明天》进行改编的,文字本身就比影视剧有更大的包容性,所以在原著小说中,余欢水在现实中清醒过来,钱财很快挥霍一空,工作丢了,老婆已经和别人结婚,天使一样的栾冰然也在跟男友讲述着余欢水的悲惨经历,故事在悲剧中收尾。如果这样的结局放在剧集里,会引起观众过于悲伤、压抑的情绪,艺术不是为了悲而悲,而是让人们从中寻找到振作的力量。演员将剧情用肢体动作表现在屏幕上,加深了影像的真实感,过于悲伤的结局不符合观众对生活的期待,所以导演和编剧对《我是余欢水》的结尾进行了改编。

在结尾处,余欢水在公司里有了话语权,和新欢栾冰然组建了幸福的家庭,成为一个"体面"的人,意气风发地走在大街上。此时余欢水的内心独白响起:"有件事我不太确定,那辆救护车之后发生的一切,是真实的吗?还是,那只是我的幻想?或者,我已经死了。这不重要,重要的是,我叫余欢水,我要,重新活一遍。"开放式的结局为观众提供了多种可能性。余欢水是继续做一个失败者,还是真的靠自己成为成功人士?也有可能,余欢水抢救无效已经死亡,那么后面的温馨场景只不过是观众对美好生活的向往,因为余欢水就是屏幕前的观众自身。事业成功、家庭和睦、邻里和谐是大多数人的向往,而看似中二的台词实则是人们发自心底的呐喊。

人生是不可逆的,影视剧的出现给人们提供了幻想的可能。如果可以重新选择一次,你会怎样选择你的人生呢?不同媒介间的剧情改编需要达到受众和市场间的微妙平衡,任何媒介的说理都不能变成说教,这会使受众产生抵抗情绪,跳脱出原著营造的氛围和剧情。我们一方面要考虑观众的代入感、共鸣程度,另一方面还要兼顾不同媒介的艺术效果,让观众在看到人性的丑陋被无情撕开的同时,也能在结尾一点点缝补自己的伤痕。

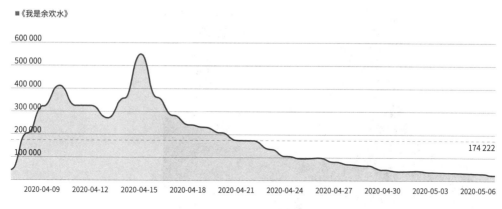

图9 《我是余欢水》百度指数关键词搜索趋势（2020年4月6日—2020年5月6日）
数据来源：百度指数

三、后疫情时代精品网剧打磨的启示

《我是余欢水》作为爆款网剧，它的走红让我们开始关注影视剧的线上播出，网络平台为它们提供了很好的发展空间，越来越多的网剧受到认可，比如《庆余年》《河神》《长安十二时辰》《隐秘的角落》等，精品网剧层出不穷，类型更佳细化。这些网剧在题材上都进行了大胆的尝试，如《长安十二时辰》讲述一天之内关乎长安兴亡的破案故事，参照了唐代的真实历史来进行布景和编写；《隐秘的角落》是悬疑犯罪片，讲述了暑假期间三个孩子和一个大人间无法言说的阴谋与黑暗；《庆余年》则是由小说改编的重生题材古装剧，围绕权谋和爱情铺垫一盘政治大棋……总结这些精品网剧的成功原因，无外乎以下几点：制作精良、剧情内容俱佳、题材新颖。《我是余欢水》作为后疫情时代的精品网剧，同样具有以上几点特征。在播出的第一个月里，《我是余欢水》百度搜索指数平均值高达174 222次，峰值破55万次，是一部讨论度、完成质量俱佳的精品网剧。

《我是余欢水》是一部黑色荒诞喜剧，剧中使用了超现实的手法进行细节处理，对故事进行润色。它融合了许多元素，有家庭、职场、黑帮、器官贩卖、刑侦等，吊足了观众胃口，一波未平一波又起。实力派演员的加入也成为这部剧良好口碑的保证，郭京飞饰演的余欢水滑稽中透露出卑微，岳旸、冯晖、高露、苗苗等演员精湛的演技也让许

图10 余欢水独自思考着未来

多观众折服。现在许多影视剧不再将大量精力放在请流量小生上,而是关注角色和演员之间的契合度。郭京飞饰演的大部分角色都是诙谐幽默的,如《龙门镖局》中的"商业奇才"陆三金、《都挺好》中的苏家老二苏明成,此次郭京飞也把一个在社会中挣扎的底层人物塑造得入木三分。选择更合适的演员比选择当红流量更重要,流量为王的时代渐渐消退,好演员的时代已经来临。

(一)以叙事为核心抓住文本特征

网剧以网络平台为依托,传播迅速,口碑发酵快,渐渐形成了自己的叙事方式。网剧的叙事空间同样属于艺术意义上的人为再造空间,虽然与电视剧和电影存在于不同的介质中,但是近几年精品网剧和网络大电影的兴起,它们的艺术风格大致是相同的。目前网剧已经不再是十年前用户自制原创视频的规模,而是采用专业团队进行拍摄。《我是余欢水》作为精品网剧中的特例,保留了网剧集数少、剧情紧凑的特点,但是拍摄技巧倾向于电影化,剧情内容跌宕起伏,在12集中融合了家庭、职场、邻里等方方面面,涉及器官贩卖、临终关怀、扫黑除恶、地下交易等诸多剧情,集数虽少但并没有影响剧情内容的充实。

然而,《我是余欢水》的大胆尝试也暴露了叙事上的一些问题。首先,剧情元素杂糅太多,分不清主次。整部剧情大致围绕后半部分的U盘抢夺战展开,在与黑社会的交

图11　余欢水在医院做检查

锋中剧情达到高潮,但与前期余欢水误诊癌症、领取见义勇为奖金的部分,也就是前半段剧情的重点,在剧情衔接上显得生硬。无人追究余欢水假装癌症领钱的事情,而是将全部目光聚焦在后面几个人的交锋上,对前半段剧情交代不清。其次,台词想要讽刺的点太多,贪多反而嚼不烂。《我是余欢水》是一部充满社会讽刺的网剧,但导演和编剧在改编剧本时总想借用余欢水这个人物对生活中的现象加以讽刺,这种对待生活的抵触态度反而会让观众觉得小题大做。比如,余欢水去催债时欠债人说道:"钱我会还,但是得看我心情。"再如,余欢水在跟楼上装修的邻居理论时,邻居是一个油腻的中年男子,搂着一位年轻貌美的小姑娘。这部剧想要揭露的社会现象太多,使得剧情在叙述时像一个"愤青",遇见不良现象就要指责几句,反而会让人觉得太过刻意。最后,剧情转折生硬。余欢水卷入公司斗争,意外掉入黑帮陷阱,又参与到一次打击器官贩卖的抓捕中,这些剧情的转折部分没有做到很好地衔接,观众看到最后一刻才明白原来余欢水早就知道警察要抓捕贩卖器官的李婶,在与歹徒周旋时故意拖延时间引警察前来救援。这些巧合让人觉得太不真实,有生搬硬凑的嫌疑。

一部好剧,讲好故事是最基本的能力。首先,要完整地将一个故事讲述清楚,首尾呼应,剧中埋下的伏笔都要做出解释。其次,一个好的故事要有一个明确的故事核,支线剧情要围绕主要人物和主要剧情展开。最后,好的故事还要有正确的价值观,符合当下主流的审美特征,并且具有一定的人文关怀,这才是观众希望看到的好故事。叙事流

畅、生动的电影和电视剧才足够有诚意。

（二）电影化的创作风格

随着观众对网剧的认可度提高，网剧的制作质量好坏也成为考查网剧的标准。许多网剧都呈现出电影化的创作风格，从服化道到拍摄手法都经得起考究。网剧《长安十二时辰》一经播出便好评不断，原因是人物的服饰、头饰都是参照史实来制作的，田亩制度和军事管理制度也都在史书上有所记载；整部剧颜色偏昏黄，质感细腻，可见团队的用心；《延禧攻略》中体现了一耳三钳的礼仪，采用了莫兰迪色画风；《如懿传》中有清代大礼——抱腰贴面礼；《隐秘的角落》剧情紧凑，蒙太奇手法增加了剧情的悬疑性；《庆余年》中的打斗场面也多用慢镜头来展现主人公潇洒的姿态，让观众直呼像是在看电影……好网剧层出不穷，制作也越发精良。这些网剧有着共同的特点：叙事快节奏、人物矛盾尖锐、直入主题、情节转折点一环扣一环，闯关式的剧集模式也带给观众"爽感"，没有拖沓的剧情，没有粗制滥造的服化道，带给观众更加纯粹的视觉享受。

《我是余欢水》是现实题材喜剧，所以服装更加接近于日常生活。导演在拍摄时，为了着重描写人物的挣扎，使用了很多超现实主义的镜头和转场。如余欢水去墓地看望自己的朋友时，原本面无表情的遗像到后来却面带微笑，这个"微笑"是对还在世上受苦的余欢水露出的同情和对生活的无奈。该剧主创将电影中戏剧化的拍摄手法运用到网剧的拍摄中，许多镜头都带有特殊的意义。

"网生代"观众对影视剧的要求越来越严格，只有好的故事肯定是不能满足大众胃口的，还要有精良的制作和电影化的拍摄手法，才能称得上一部合格的网剧。

（三）悬疑题材网剧受热捧

悬疑题材的网剧是近几年网剧中的后起之秀，在短时间内得到了发展，并且收获了良好口碑。《隐秘的角落》《摩天大楼》《沉默的真相》《白夜追凶》等都是高评分、高热度的悬疑类网剧。《我是余欢水》也在剧集里加入刑侦元素，公司高层三人想要从余欢水这里获取U盘便一路跟踪，黑社会老二为了给老大报仇绑架了一众人，警察顺着这些线索捣毁了贩卖器官的组织和黑恶势力。该剧将一个小人物崛起的故事拍出了悬疑剧的风格。悬疑剧在国内依然处于探索阶段，随着近两年悬疑剧的扎堆出现，人们开始关注这类剧集的发展前景。扑朔迷离的故事发展与情感走向给人强烈的新鲜感与交流欲，观

图12 余欢水的内心独白

众在观看过程及结束后会有较长一段时间保有较高的与人交流讨论的热情。[1]

悬疑类题材之所以受欢迎是因为剧情本身就具有明显的优势。剧情跌宕起伏,观众在看剧时也参与到剧情的分析中来,对故事走向的猜测增加了新鲜感,形成影像与受众的互动。例如在《沉默的真相》中,江阳是被杀还是自杀,他的死和七年前的侯贵平一案到底有何关系,这些疑问牵动着观众的神经,加深了观众对这部剧的认同感。在《隐秘的角落》中,观众处于上帝视角,每个人都知道张东升是杀人凶手,但是看着他一点点隐藏自己,躲过警察的追查,又实施下一步的犯罪,观众知道结局,但是不知道主人公将要如何行动。悬疑剧靠着叙事优势吊足了观众的胃口。

悬疑剧之所以能在众多题材中脱颖而出,除了它的艺术价值,还有它所呈现的思想价值。在《我是余欢水》中是小人物对社会压迫的反抗,是对不满生活的宣泄;而在《沉默的真相》中是对正义的呼唤和为了追寻真相甚至付出生命的信念感。其中的核心价值理念让观众内心充满了感动。我们也要参考一些反面的声音,例如《隐秘的角落》主要讲述了个人在成长过程中的心理扭曲,当我们思考其背后的价值意义时,不免会觉得整部剧落入了说理不清晰的窠臼中。

刑侦悬疑剧快速发展的同时也暴露出一些问题,比如叙事技巧大致相同,用紧张的

[1] 程肖依:《国产网络悬疑剧现状分析》,《今古文创》2020年第41期。

画面和音乐烘托氛围，时间久了观众就会对此类剧情产生厌倦，所有的剧情都变成了一种套路。甚至有些悬疑剧为了制造冲突转折生硬，例如《摩天大楼》里保安的房间挂满了阴森可怖的洋娃娃，让观众一度怀疑他就是凶手，没想到他是一个善良的帮助女主获得自由的好人。这种设定就是为了虚晃一枪，为了制造悬疑刻意为之，由此可见，顺畅的逻辑以及严密的剧情衔接对悬疑剧的要求甚高。

此类悬疑剧也多采用网剧的形式播出，这也与网络这一媒介的特性相关。电视剧在电视上进行播放多采用日播的形式进行更新，而日播对于剧情的推进过快，往往观众还没来得及对剧中的许多情节加以研究思考就要收看下一集剧情。网络平台往往采用周播的形式，一次更新多集，观众既可以看个痛快，也留有时间对剧情进行回味解读，每周更新更是吊足观众胃口，产生后续口碑的发酵。网络视频平台还有一个特点是可以发送弹幕参与剧情的互动。弹幕就是指以弹窗的形式发送评论在屏幕上飘过，最早兴起于日本，后来经Acfun和哔哩哔哩引进国内，追剧时打开弹幕参与互动已成为年轻人看剧的标配。悬疑剧在播出时，观众可以在弹幕中进行有关剧情的探讨，让大家对后续即将发生的紧张刺激的剧情做出心理准备。弹幕里及时、有趣的评论与沟通对于观剧体验和剧情推动都是一种正向的辅助与加持，这也是传统的在电视端播放的电视剧所不具有的优势。[1]特别是在后疫情时代，人们开始探讨生与死的话题，悬疑剧对于人的生命的关注满足了当下人对于生存的需求心理。悬疑剧也可以释放部分压力，让观众在观剧时紧张的情绪得到放松。

四、剧集传播方式引发思考

口碑网剧在传播的过程中也需要一定的手段和方式。一部影视剧能在互联网高度发达的今天快速获取人们的关注，离不开宣传推广。微博和豆瓣成为影视剧口碑发酵的酝酿地，我们时常看到一部剧集在播出后多次登上微博热搜，增加曝光率。2019年大火的《庆余年》播出后，相关热搜"范闲 范建 范思辙""五竹是不是机器人""鸡腿姑娘"等词条连续一周相继登上微博热搜榜，让许多受众不由自主地打开视频想要一探究竟。好的影视剧利用网络可以形成口碑的良性滚动，很多年轻人都是通过热搜才搜索到自己

[1] 程肖依：《国产网络悬疑剧现状分析》，《今古文创》2020年第41期。

感兴趣的内容,各大平台的热搜榜单也成为影视剧宣发的主要阵地。

(一)集中化的宣传手段

《我是余欢水》在网络上播出是很明智的选择,电视播出受众范围更广,但是要兼顾的受众群体也越多,那么播出的内容就应该老少皆宜,适合各个年龄层次在茶余饭后一起讨论。但是《我是余欢水》的目标受众显然偏向中青年,这些人接受新事物的能力强,习惯在网上收看剧集,并且时间碎片化,12集的长度刚好满足他们对于时间的需求;还有一部分中年人,他们是与余欢水最容易形成共鸣的群体,所以把《我是余欢水》放到网络平台播出再合适不过。

2020年4月6日,《我是余欢水》在爱奇艺、腾讯视频和优酷视频同步播出,三大网络视频平台一起推出《我是余欢水》,为这部剧后来的火爆起到了良好的开端作用。仅在首播当晚,平台数据就突破1700万。与相同制作水平的网剧相比,《我是余欢水》取得了很大的成功。剧情和演员演技的加持让这部剧迅速占领热搜榜,大家对剧情的讨论热度一度飙升,豆瓣评分开局拿下8.5分的好成绩。

除了剧情,观众还在讨论有关这部剧的娱乐热点。郭京飞和高露在《都挺好》中已经有过合作,分别饰演苏家老二苏明成和苏家老大的媳妇。借助《都挺好》的播出热度,两人再度合作,成为看剧的一个热点,让观众把对二人在《都挺好》中出色表演的印象带到《我是余欢水》中。这种做法也成为剧集宣传的一种方式,比如《琅琊榜》和《伪装者》在2015年同年播出,两部剧都是正午阳光的优质剧集又是原班人马出演,赚足了当年的收视率,一个古装戏、一个民国谍战戏,都收获了好口碑。再如2019年播出的《庆余年》中的部分原班人马,再次出演了2021年的开年爆款网剧《赘婿》;郭麒麟和宋轶的合作默契十足,再加上郭麒麟在两部剧中都扮演了生意奇才的形象,让观众觉得仿佛在看《庆余年》的番外版。影视圈有句话叫"正午出品,必属精品",《我是余欢水》在播出之初就利用正午阳光做了一次宣传。近几年正午阳光为我们输送了很多优秀的影视剧集,如《欢乐颂》《山海情》《大江大河》《都挺好》《知否知否应是绿肥红瘦》等,东阳正午阳光影视有限公司挑选剧本的能力和对影视剧质量的把控都是业界一流。《我是余欢水》借着正午阳光的名声进行宣传,让观众在还没看剧时就对剧集的品质感到安心;在后续口碑发酵后,观众更是加深了印象,实现了剧集和正午阳光的口碑双赢局面。

借助互联网平台,影视剧利用短视频和直播平台进行宣传的新方式也值得借鉴。短

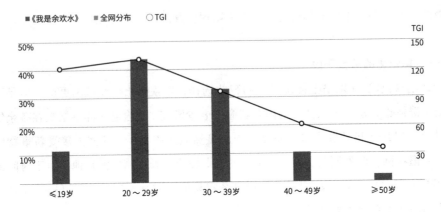

图13 《我是余欢水》观众年龄分布图
数据来源：百度指数

视频平台的迅速崛起超乎所有人意料，对于具有敏锐观察力的投资方来说，短视频直播平台成为剧集宣传的又一个渠道。在《隐秘的角落》播出时，一句"带你去爬山"让许多看过该剧的观众背后一凉，主演秦昊多次在自己的抖音平台上玩爬山的梗，并唱起剧中插曲《小白船》，使剧情内容在生活中被反复提起，加深了记忆点。2021年春节档电影《你好，李焕英》让影视投资方更加看到直播平台对作品的助力作用，自电影上映后，贾玲与张小斐多次在短视频平台互动，多位主演也都参与进来，形成《你好，李焕英》剧组联合互动的风潮，并且相关主题曲和台词也被做成背景音乐，让观众进行创作翻牌；同时，主创团队还将线上线下互动相结合，多次开直播讨论剧情和票房，并由此登上热搜。这一系列做法为宣传影视剧带来启示，短视频直播平台已然成为很好的宣传风口，真真切切走进大众生活。

（二）短而精的剧集模式

《我是余欢水》采用了短剧的播出模式，12集的容量使它在同期播出的网剧中独树一帜。从观众反响来看，《我是余欢水》这种迷你剧模式好评如潮。观众在此前已经对国产影视剧注水严重的现象感到厌烦，40集的剧情有一半在刻画人物心理，还有一半在回忆前期剧情，这让观众觉得现在的影视剧不用倍速观看已经到了看不下去的程度。而《我是余欢水》剧情紧凑，转折迅速，丝毫不拖泥带水，就将该交代的剧情全部交代清楚。余欢水的妻子出轨，剧中并没有交代整个过程，仅仅出现一只其他男性的手

握住妻子的手，便将二人的关系刻画得惟妙惟肖。2020年暑期热播剧《隐秘的角落》也只有12集，观众在看过惊心动魄的剧情后依然沉浸其中，越来越多的网剧开始试水短剧这种新形式，试图从中寻找到商业和艺术的双向平衡。《我是余欢水》的热播，其意义绝不仅限于一部作品本身，它从实践层面预示了短剧形式将成为网剧领域的下一个发展风口。[1]

短剧在国际上的发展始终占有一席之地，欧美电视剧通常采用季播的形式，一般长度的剧集每季会在24集左右，通常根据观众的反馈和期待指数来决定要不要拍摄后续剧情，并且根据观众的意愿调整剧情发展，延续边拍边播的形式。韩国电视剧通常在16集左右，日本主流电视剧则为10集，每集长度约1小时。分析影视发展较好的几个国家的电视剧、网剧集数，剧情紧凑且更偏电影化创作风格的短剧优势十分明显，不仅可以为观众呈现更加精致的内容，而且作为一种播出方式，也可以探索其在商业模式下的新形势。我们要学习总结欧美季播剧的优势，如《权利的游戏》《生活大爆炸》《老友记》《吸血鬼日记》《纸牌屋》《神探夏洛克》等，每部剧都有深厚的粉丝基础和靠良好口碑打造的品牌效应。例如说起吉姆·帕森斯，我们的脑海里立刻会浮现出《生活大爆炸》中举止怪异的谢尔顿的形象以及他的经典手势"Bazinga"。演员本身就可以稳固住粉丝群体，同样，出演季播剧也让许多角色深入人心。季播剧每季的剧情都是连贯的，但每季主要讲述的故事又有所不同，为我们构建了一个庞大的复杂体系，是一个持续吸引粉丝的过程。

从政策环境来看，短剧成为开拓重点势在必行，诸多例子已经为我国在短剧上的探索提供了范例。《来自星星的你》全球热播，《请回答1988》稳居韩剧排行榜第一名，《东京爱情故事》引发各国翻拍热潮……由此可见，短剧是可以在艺术和商业之间达成平衡的。剧集短小而精悍，每一集的质量都可以得到提升，影视行业也需要根据观众的反馈及时做出相应的调整。当前是一个模式各异、内容为王的时代，对流量的狂热已经渐趋理性，我们需要更多好故事、好演员去打造更具艺术美感和文化价值的新剧。

[1] 王诚、高艺嘉：《论中国网络剧的精品化探索——以〈我是余欢水〉为例》，《北方传媒研究》2020年第6期。

五、结语

《我是余欢水》作为短剧形式的试水网剧,在平衡剧集长短和叙事内容上尚有不成熟的地方,但我们要看到这类剧的成功所折射出的观众对于网剧的期待,在质量为王的时代,好演员、好作品更能获得观众的认同。在有限的时间内讲好故事,传递正确价值观,发挥影视剧在社会中的引导作用,让更多更有思辨性的剧集进入大众视线,也让网剧创作朝着规范化、标准化不断探索创新。

(汤雨晴)

专家点评摘录

荒诞之间,《我是余欢水》却是一部扎扎实实的讽刺喜剧,"人人皆笑余欢水,人人皆是余欢水"。该剧不仅现实,而且大胆讽刺。讽刺在于大的剧情架构,余欢水"患癌"性情大变前后,周边人群态度的变化。讽刺也在于小的细节设计,余欢水误打误撞见义勇为后被电视台捧成了全民英雄,节目大火,导播白副主任为了自己的升迁对重症临死还能提供新闻素材的余欢水嘘寒问暖;但当余欢水被判误诊,虽然健康却没有了"眼球价值",白副主任满脸失望。这样的细节剧中比比皆是,联想到生活中的各色人等,叫人笑,更叫人笑不出来。

——《新民晚报》评

从剧集质量来说,剧本扎实,演员表演在线。全剧12集,每集45分钟的体量,但这种体量的剧,其实国内做得好的少。从这点来看,该剧每集情节紧凑利落,高潮明确有效,做到了快节奏、强网感、强情节。

——澎湃新闻评

文艺评论家、一级导演黄海碧：改编自小说《如果没有明天》的电视连续剧《我是余欢水》，和同样属于现实题材的职场时尚剧不同，它摒弃了近年来充斥于荧屏的金领、银领"奋斗"开挂的悬浮模式，以一个接地气的"窝囊废"型的好男人的设定，诙谐荒诞地讲述了当下社会底层小人物余欢水于艰难境遇中的心路历程。极"丧"地戳中了当下社会底层"小社畜"的痛点，把观众带进感同身受的悲喜交集之中。

——《觉醒路上的励志反击——评网播电视连续剧〈我是余欢水〉的叙事特点》

附录

原著作者余耕访谈
——"真实"拥有巨大的力量

有网友评价《如果没有明天》是一部"真实可怕"的小说，"人人皆笑余欢水，人人皆是余欢水"，那么余欢水这个人物是如何产生的呢？通过这部小说想要表达什么呢？是否会有余欢水的系列作品呢？针对于此，我们采访了《如果没有明天》的作者余耕，听他聊了聊创作心得以及对IP改编的思考。

余耕并不是科班出身，虽然从小喜欢阅读，却不是常规意义上的好学生。被父亲送入体校学篮球，毕业后当过刑警、干过攀岩俱乐部、做过体育记者、当过银行高管，37岁才开始写作。对此余耕表示："创作来源于生活，并非一句虚话。这些经历，对于写作者来说都十分宝贵。"

"人至中年，上有老，下有小，生存的压力让许许多多豪气干云的青年变成了唯唯诺诺的中年。这样的人物具备典型代表性，所以我一直想写这样一个小人物。"余耕表示。

这个社会上混得最好的和最差的人可能都是中年人，这种好坏的差别极不平均，但鲜有艺术作品对准中年人群，而《如果没有明天》事无巨细地将中年面临的困境，如职业瓶颈、婚姻危机等展现了出来。

"余欢水这个人物之所以受观众喜爱,我想是因为他身上有许多折射面,这些面折射到不同人身上是胆小、懦弱、自私、虚伪、虚荣……余欢水的成功很大程度源于真实。作为芸芸众生的我们,每个人可能都是余欢水。"说起这部作品能获得巨大反响的原因,余耕告诉我们:"如果说《如果没有明天》要向读者传达一点什么,我想就是让大家变得真实起来,从我说实话开始。"

余耕不仅是一名作家,同时也是一名编剧,目前他作为编剧播出的有《我是赵传奇》,还跟欧阳奋强导演合作过《超萌英雄》。因此,他熟谙影视作品讲故事的方式,对于正午阳光团队的改编和制作,他表示接受和认可,认为这样的余欢水更好看。

说起和正午阳光的合作,余耕评价很高,他表示:"正午阳光如同它的名字一样,这是一家能够让合作者感受到温度的公司。作为国内影视界首屈一指的大公司,我接触正午阳光的人,没有一个是端着大牌架子,都很谦逊平易。"他也完全相信其在剧本和制作层面的把握。

事实上,《我是余欢水》与原著小说《如果没有明天》在剧情、结尾上有诸多不同。如小说中的余欢水最后才知道自己没有患上癌症,而剧中的余欢水早早就发现了自己没有得病的事实,但发现自己没有办法回头后,只得硬着头皮继续活在谎言中。此外,剧中大结局时余欢水过上了幸福的生活,坏人也受到了应有的惩罚。这和小说中的结局恰恰相反,小说中的余欢水没有逆袭,因癌症乌龙丢失了一切的他最终还是孤独地回到原本就悲哀的人生中。

对此,余耕表示:"影视作品有其讲故事的方式,我很赞同这种改编。小说里的余欢水,他的悲惨遭遇远比这个要长,几乎是一丧到底。电视剧如果也这样做的话,估计观众就该弃剧了。知道自己是误诊,还要余欢水强装癌症患者,这也增强了戏剧性,使人物更富张力。"

对于不同的结局,可以看作两种不同载体的艺术形式的特色呈现。"小说是个人化的东西,在对现实社会的披露方面也要甚于影视剧,影视剧则需要考虑观众的需求。小说《如果没有明天》的调子基本上属于灰暗色,的确是一个悲剧结尾。但剧集的圆满、开放结局则更合理。"同时,余耕介绍说,正午阳光旗下编剧王三毛和王磊也增加了一些细节,使余欢水更加丰满和立体。如医院门口卖煎饼果子的大姐和电视台白副主任这两个人物都加得很巧妙。

对于余耕来说,创作是快乐的,也是自由的,他不愿意为自己设限,"只要是人物立得住,人物让我产生去创作的冲动,我就会开始动笔写作"。如今他因为《我是余欢

水》的影视化而被更多人熟知,日常活动多了起来,他希望这段时间尽快过去,可以回到平静的写作状态中去。那才是他的战场。

(来源:腾讯网,2020年4月27日,
https://new.qq.com/rain/a/20200427A0S54800)

2020年
中国影响力电视剧分析案例八

《在一起》
With You

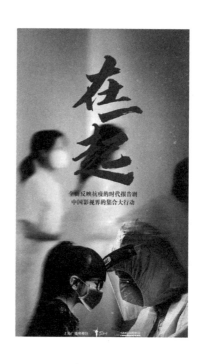

一、基本信息

类型：抗疫、报告

集数：20集

首播时间：2020年9月29日

首播平台：东方卫视、浙江卫视、江苏卫视、广东卫视、湖南卫视（次黄）、北京卫视（次黄）

收视情况：首播之日，浙江卫视CSM59城收视达1.471%；2020年10月8日收官之夜，东方卫视CSM59城收视高达1.770%

二、主创与宣发信息

出品公司：上海广播电视台、耀客传媒、上海尚世影业

出品人：王建军、宋炯明、吕超

联合出品人：孙忠怀

总监制、总编审：陈雨人

监制：徐辉、鱼洁、谭欣

策划：卫华、贾瑞明、刘浪、李匡宁

总制片人：王磊卿

制片人：孙昊、侯宇静

编剧：梁振华、高璇、任宝茹、黄彦威、李海蜀、费慧君、李晓亮、徐速、六六、彭三源、郭澄骏、沈芷凝、李田、西贝、吴忠全、周萌

导演：张黎、韩晓军、沈严、刘海波、滕华涛、林妍、曹盾、刘江、姚晓峰、李宁、汪俊、程源海、彭三源、杨文军、杨阳

主演：张嘉益、周一围、谭卓、张天爱、吕中、孙宁、何蓝逗、黄德毅、孙浩、雷佳音、张静初、倪妮、杨洋、赵今麦、朱亚文、徐璐、黄景瑜、李小冉、陈数、靳东、邓伦、海清、冯绍峰、刘敏涛、贾乃亮、李沁、倪大红、奚美娟、张萌

摄影：阿迪江、李希

剪辑：张文

美术：李越、邱琨

发行人：陈兆羚

商务：李虹

宣传：李佰洋

三、获奖信息

国家广电总局2020年度优秀海外传播作品

中国电视媒体综合实力大型调研成果年度优秀电视剧

抖音2020年度力量作品

2020腾讯视频星光大赏电视剧年度制片人

2020腾讯视频星光大赏电视剧年度特别贡献

东方卫视2021电视剧品质盛典特别品质剧作

《同心筑梦 守正创新》第二届融屏传播盛典活动全面战"疫"优秀作品

时代报告剧的艺术创新

——《在一起》分析

作为一部报告2020年全国人民抗击新冠疫情的电视剧作品,《在一起》通过一群在疫情期间坚守职责、默默奉献的普通人,将真实性与艺术性完美地融合在一起,从细节切入,艺术地再现了全体人民抗击疫情的整个发展历程,展现疫情下中国人的坚韧品格与无畏信念。

《在一起》于2020年9月29日在东方卫视、浙江卫视、江苏卫视、广东卫视、湖南卫视(次黄)、北京卫视(次黄)首播,同时在腾讯视频、爱奇艺、优酷三大网络平台同步线上播出,线上线下双向联动。首播之日,浙江卫视CSM59城收视达1.471%;2020年10月8日收官之夜,东方卫视CSM59城收视达1.770%,豆瓣评分达到8.7分。2021年2月23日,国家广播电视总局发布《国家广电总局办公厅关于公布2020年度优秀海外传播作品的通知》,《在一起》被评定为2020年度优秀海外传播作品。

该剧的成功首先在于它对疫情真实细节的把握引发了观众强烈的共鸣感。《在一起》采用单元剧的形式,每两集一个单元讲述疫情期间的一个故事,各单元之间彼此独立又互相联系,共同构成全国人民众志成城抗击疫情的全景图。需要注意的是,在进行重大题材创作的时候,单元剧的创作形式并不罕见,如为庆祝新中国成立70周年的献礼片《我和我的祖国》以及展现2020年脱贫攻坚成果的《我和我的家乡》等。

《在一起》作为时代报告剧的代表作,由国家广电总局牵头,聚焦影视行业的头部力量,在统一的主题下,各自讲述不同的故事、保持自己的特点与气质,真正做到和而不同,不断提升影视剧的内容质量与制作效率。

"真实自有万钧之力"是该剧成功的原因之一,在戏剧形态方面做到了"形而下而不形而上",突出了该剧的真实性与艺术性。中国传媒大学戏剧影视学院戏剧影视文学

系主任李胜利认为，时代报告剧是纪实剧发展过程中的第三次高潮。[1]时代报告剧牢牢抓住当前"中国时代精神"的主题要旨，以真实的原型故事为基础，用当下年轻语态表达宏大的国家主题，努力达到真实性与艺术性的融合与平衡，从而努力提升中国影视的传播力。

一、题材类型与文化价值

（一）类型的创新：时代报告剧

1. 时代报告剧的源头：报告文学

时代报告剧作为纪实类电视剧范畴下的一种新类型，在功能上与作为非虚构叙事文体的报告文学相似。相较于新闻，报告文学有其自身的特性：在坚持真实性的原则下，利用文学感性的形式，传达理性思想、启人心智。其文学性是在真实性的限制下"戴着镣铐跳舞"的特殊文学性。[2]茅盾在《关于"报告文学"》中曾说："每一时代产生了它的特性的文学。'报告'是我们这个匆忙而多变的时代所产生的特性的文学式样。"中国报告文学是伴随着近代中国历史命运的巨变而产生的，茅盾指出了报告文学一个重要的文体属性，即时代性，而时代性又可以分为现实性、社会性、新闻性。[3]

社会性指的是叙事应当选取社会中的重大题材，这一特性与报告文学诞生的时代背景是分不开的。报告文学起源于19世纪，资产阶级对工人阶级肆意剥削与掠夺促使以工人阶级为代表的无产阶级登上历史舞台。在这个动荡不安的时代，出现了一大批反映社会重大事件的报告文学作品，如恩格斯创作的关于深刻揭露19世纪资本主义初期欧美工人阶级悲惨命运的《英国工人阶级状况》、马克思总结巴黎公社战斗经验的《法兰西内战》等。进入20世纪，世界格局重新划分，高尔基于1905年创作的《一月九日》控诉俄皇尼古拉二世屠杀工人平民的暴力血腥事件，美国新闻记者约翰·里德亲身经历俄国十月革命而创作出《震撼世界的十天》。19世纪的晚清，当报纸登陆中国后，出现了第一批具有报告文学雏形的作品，如梁启超的《戊戌政变记》。现实性和新闻性则是指

[1] 李盛楠：《广电总局电视剧司提出"时代报告剧"，意义何在？进展如何？》（https://www.sohu.com/a/415551029_613537）。
[2] 黄菲蒂：《时代语境与百年中国报告文学主题话语嬗变》，湖南师范大学2020年博士论文。
[3] 郭志云：《中国现代报告文学的叙事研究》，福建师范大学2013年博士论文。

选择创作题材、进行创作以及后期传播的及时性。例如，在巴黎公社运动失败后的第三天，马克思就向第一国际总委员会宣读了《法兰西内战》；约翰·里德在亲身经历1917年俄国十月革命后，于1919年出版了《震撼世界的十天》。

真实性是报告文学的生命本质所在，夏衍在创作报告文学《包身工》时曾表示："报告文学失去了真实，就不称其为报告文学。这里的人和事都是真实的，没有一点虚构和夸张。那个'芦柴棒'也是确有其人，只不过因为别人都不知道她的真实姓名，只能那么叫。我注意过她，看到过几次，虽不可能同她直接谈话，但这个人并不是我虚构的。"[1]

《震撼世界的十天》的作者约翰·里德在进行创作时收集了1917年春至1918年1月末彼得格勒的法国新闻社每日发行的《新闻公报》《俄罗斯每日新闻》《俄罗斯新闻》《协约国》以及这段时期张贴在彼得格勒墙头上的所有告示、法令、宣言以及一些秘密条约和文件。他在自序中说："对于这本书，我必须严格限制为事件的'记录'。我必须亲眼看到，亲身经历。它们必须有可靠的证据支撑。"[2]

虽然真实性是报告文学的根本性原则，但是就其本质而言，报告文学是"新闻记者和文学家在时代的交界点上汇合，新闻形式和文学形式在表现历史新纪元上相交合，产生了既有新闻特征又有文学色彩的新形式"[3]。所以就这个角度而言，报告文学的真实性并不是要求与新闻相同的完全真实，而是指艺术真实，即事物本质上的真实。例如，中国著名报告文学作家李春雷创作的《铁人张定宇》，在尊重张定宇真人真事的基础上，通过许多细节加工以及内心情感描写，将张定宇这位伟大的抗疫英雄形象生动地展现给读者，如以下这段文字：

> 关键时刻，张定宇身边两位最重要人物，先后感染。
>
> 妻子在武汉市第四医院门诊部负责接诊，虽然小心注意，还是感染了。听到确诊消息，张定宇眼前一黑，瘫倒在地。
>
> 他已经好多天没有回家了，现在更是分身无术，不能前往探视。
>
> 仅仅几天之后，他在工作上最倚重的战友——业务副院长黄朝林，也不幸感染，且是重症。
>
> 无奈的张定宇，愤怒的张定宇，疲惫已极的张定宇，眼泪夺眶而出。

[1] 夏衍：《关于报告文学的一封信》，《人民日报》1983年1月12日。
[2] [美]约翰·里德：《震撼世界的十天》，李娜、贾晓光、龙亭方译，长春：时代文艺出版社2014年版，第1页。
[3] 尹均生：《国际报告文学的源起与发展》，武汉：华中师范大学出版社2009年版，第18页。

此中悲痛，此中心焦，如坐针毡，如火焚烧！

别无选择，别无选择，只有拼命地工作，拼命地工作，把所有的措施补防到位，把所有的预案准备到位。[1]

李春雷在文章中真实记录了张定宇的妻子和战友相继感染的事件，在忠于事实的基础上加入了心理描写："此中悲痛，此中心焦，如坐针毡，如火焚烧！"文章将张定宇面对双重打击下的内心世界展现给读者。铁人张定宇并非无坚不摧，当他的软肋被击中后，当然会愤怒、焦急与不安。《铁人张定宇》这篇报告文学遵循了艺术真实的原则，在报告张定宇事迹的同时，完成了一位平民英雄的艺术塑造，实现了艺术性与真实性的完美结合。

2. 纪实类电视剧第一次创作思潮：电视报道剧

埃德加·E. 威斯在20世纪50年代初期定义报道剧"是一种传达信息或是探讨一种戏剧风格样式的节目，它所讲述的故事，通常着重表现事件的社会意义"[2]。1980年霍佛尔和尼尔森精确定义电视报道剧"是对现实人物和现实生活事件的精确的再创造"[3]。电视报道剧除了对于作为新闻本体的事实把握，更重要的在于运用艺术手法进行再创造。新闻本身的时空限制，运用电视剧的戏剧手法，将新闻事件、人物形象可视化，产生一种直接且有力的接受效果，从而增强观众的代入感。由此可见，电视报道剧是"新闻真实性、戏剧艺术性与电视媒介属性相结合的形态"[4]。

1958年，中国第一家电视台——北京电视台（中央电视台前身）开始试验播出。早期的中国电视作为广播的延伸而存在，担任了报道新闻事实的重大功能。电视报道剧作为电视剧与新闻的结合体，在中国电视发展早期备受青睐，出现了一大批作品，如《党救活了他》《新的一代》《黑掌柜》《焦裕禄》等。

中国第一部电视报道剧是《党救活了他》，改编自1958年7月1日发表于《人民日报》的一篇新闻通讯文章《党救活了他——记抢救上钢三厂丘财康的经过》。该电视报道剧忠实于新闻报道事实，真实还原了上海广慈医院倾尽全力抢救为保护国家财产而大面积

[1] 李春雷：《铁人张定宇》，人民网，2020年4月1日（http://society.people.com.cn/n1/2020/0401/c1008-31656453.html）。

[2] 罗伯特·B. 马斯伯格、李昱：《一代新潮——电视报道剧》，《中外电视》1987年第4期。

[3] 同上。

[4] 范志忠、于汐：《新中国成立以来融入纪实元素的电视剧的审美嬗变》，《中国电视》2019年第10期。

烧伤的炼钢工人丘财康的过程。该剧运用电视的现场直播与即时传输模式，结合舞台布景、正式演员以及三一律叙事方式，将原本冷静客观的新闻报道发展为生动有力的电视报道剧。

《党救活了他》囿于当时中国电视只能拍摄而无法录制的技术条件，只能以直播的方式播出。这种技术条件的限制使得电视报道剧具有浓厚的戏剧舞台性，这种横亘于舞台与现实之间的裂隙，对于观众的代入感会产生一定的影响。

3. 纪实类电视剧第二次创作思潮：纪实美学

纪实性电视剧是具有纪实性质的电视剧。在纪实剧这一类型上，艺术美与真实美达到了和谐与统一。改革开放后，随着中国电视接收机数量的与日俱增，中国电视剧开始逐渐繁荣，并且能够产生一定的社会效应。20世纪80年代，巴赞的"长镜头理论"和克拉考尔"物质现实的复原"理论被引入中国，纪实美学的创作理念对于纪实性电视剧的创作产生了巨大的影响。纪实剧在坚持电视报道剧题材纪实的基础上，创新性地以纪实性镜头语汇为基本载体，坚持平民化、朴实化的叙事视点，呈现出强烈的故事感染力。

纪实性电视剧的本质特征在于真实性，该类型的电视剧触达原生态生活的前沿。20世纪80年代电视被定位为"让观众相信他所看到的是真实生活"[1]，再加上中国电视的录播技术逐渐成熟，相较于电视报道剧囿于电视技术的不成熟，电视纪实剧依靠具有录像功能的便携式摄像机，摆脱了电视报道剧浓厚的舞台戏剧性，使电视剧更加逼近于生活的真实形态。例如根据报告文学改编而成的纪实剧《新案》《长城向南延伸》《有这样一个民警》《一二·一枪杀大案》等。纪实剧《长城向南延伸》力求展现事件现场的真实性，剧组七人跟随南极考察队赶赴南极取景实拍。一望无际的南极大陆、恶劣的生存环境、壮观的破冰场面，都最大限度地真实展现了中国南极考察队以披荆斩棘之势，将鲜艳的五星红旗插上南极大陆的伟大事迹。不过，电视所呈现的现实已经不是现实生活本身，它是现实生活所派生出来的"模拟环境"，实质是一种对生活真实的结构化产物。[2]这也是不可忽视的。

4. 纪实类电视剧第三次创作高潮：时代报告剧

借助互联网技术的快速发展，其海量的带宽和容量为信息洪流提供了快速通道和存

[1] [苏] E. 萨巴什尼科娃：《论电视剧》，朱汉生译，选自李邦媛、李醒选编：《论电视剧》，北京：北京广播学院出版社1987年版，第9页。
[2] 封洪：《对影视艺术真实性问题的文化反思》，《戏剧艺术》1995年第1期。

储空间，从根本上改变了人们获取信息的方式。在以互联网为代表的新媒体语境下，面对受众获取信息的即时性、双向互动性等特性，迫使电视剧必须争分夺秒，才能及时触达时代的热点、痛点问题。在此背景的推动下，时代报告剧应运而生。

2020年2月25—26日，国家广电总局电视剧司召开关于创作疫情防控、脱贫攻坚两大主题电视剧的策划会。与会专家提出了"时代报告剧"的概念，是新时代电视剧产业进行类型创新的新产物。时代报告剧是指以较快速度创作、以真实故事为原型、以纪实风格为特色的电视剧作品，如《在一起》《石头开花》《功勋》《脱贫先锋》《我们的新时代》等。其中《在一起》以"当年策划、当年拍摄、当年播出"的惊人速度成为时代报告剧的标杆之作。

2020年新冠疫情是新中国成立以来发生的传播速度最快、感染范围最广、防控难度最大的一次重大突发公共卫生事件。[1]截至2020年3月，中国新冠肺炎累计确诊数达102 450人，累计死亡人数达4849人。[2]自疫情开始，习近平总书记高度重视宣传和舆论工作。时代报告剧作为一种新的创作方向和类型，把故事建立在真实的基础之上，突出展现时代主题与时代精神，创作出一种纪实风格的系列剧。为贯彻习近平总书记关于"生动讲述防疫抗疫一线的感人事迹"的指示精神，《在一起》以抗疫真实原型人物、故事为基础，并进行艺术加工，创作出展现抗疫人民战争的全景图。与《在一起》相似的是，《石头开花》也是在2020年脱贫攻坚收官年的背景下，根据真实脱贫工作中的典型人物和典型故事进行再次创作，展现了不同贫困地区扶贫干部、当地群众以及其他社会扶贫力量齐心协力战胜贫困的图景。

时代报告剧秉持在继承中创新的精神，一方面吸收继承了报告文学、电视报道剧、纪实剧中关于真实性、纪实性、社会性、艺术性的优长；另一方面推陈出新，采用了单元短剧的形式。作为电视业的新兴产物，相较于报告文学、电视报道剧和纪实剧，时代报告剧更加突出"时代"二字，聚焦时代主题，全景式、系统性地展现时代重大事件，将新闻性、艺术性、纪实性统一在一起。

[1] 《抗击新冠肺炎疫情的中国行动》白皮书，中国国务院新闻办公室，2020年6月（http://www.scio.gov.cn/zfbps/ndhf/42312/Document/1682143/1682143.htm）。

[2] 数据来自百度新型冠状病毒肺炎疫情实时大数据报告（https://voice.baidu.com/act/newpneumonia/newpneumonia/?from=osari_aladin_banner）。

(二)文化价值:家国情怀的个体抒写

1. 平民史观展现波澜历史

在中国电视剧的发展过程中,表现重大历史题材的影视剧通常以伟人的视点切入,如电视剧《东方》《外交风云》《历史转折中的邓小平》等。这些作品都是以历史洪流中的伟人为代表,从他们的眼光出发看待世界,通过伟人在历史中的表现和行为来展现这些重大的历史时刻,这样的好处在于可以塑造历史的厚重感、严肃感以及崇高感,但是这种俯视视角容易流失观众,无法使观众产生情感认同和归属。这种类型的历史剧本质上秉持"宏观史学",追求在整体性视野中讲述重大的历史进程。

习近平总书记曾说:"人民既是历史的创造者,也是历史的见证者;既是历史的'剧中人',也是历史的'剧作者'。"时代报告剧就是秉持这一精神诞生的,始终坚持"平民史观",追求"微观叙事",用平民的眼光观照历史,将处于历史长河中心的领袖人物后置,紧紧围绕生动饱满的小人物,用生活化、散文化的手法深入平民英雄的情感世界,突出表现重大历史中的小人物。例如《在一起》就把叙事视角对准普通平民,注重表现疫情之下普通民众的日常生活,将宏大的历史事件还原为鲜活的生活细节,关注普通群众的生存状态和情感体验。

在《我叫大连》这一单元,邓伦饰演的主人公宋小强是一位来自大连的普通群众,在误入武汉后成为一名志愿者。镜头全景式记录了宋小强误入武汉的整个心理状态的变化过程,从初到武汉的迷茫无措,到被病人咳血喷溅沾染后的恐慌,继而盲目游走武汉试图逃离,再到目睹抗疫医生被感染抢救无效后的震撼。整个单元围绕宋小强这个人物的成长而展开,直到最后"战友李天然病倒"的危机事件发生,"主人公在此如何选择可以使我们对他的深层性格 —— 其人性的终极表现 —— 有一个最深刻的认识"[1],使得宋小强完成了从一个普通志愿者到抗疫英雄的转变。同时借助个体化的成长叙事,观众得以在观看时通过屏幕将自身的心理与情感置身在故事情节之中,把情感镜像投射到主人公身上,从而将自己与屏幕中的人物命运紧密联系在一起,产生情感认同与心灵归属。

无论从整体还是单元局部,《在一起》都采用"个体前置法"[2]来书写历史,将平民

[1] [美]罗伯特·麦基:《故事:材质·结构·风格和银幕剧作的原理》,周铁东译,天津:天津人民出版社2016年版,第356页。
[2] 李宁:《主旋律电影的主体重构与美学新变 —— 以〈我和我的祖国〉为例》,《中国当代文学研究》2020年第3期。

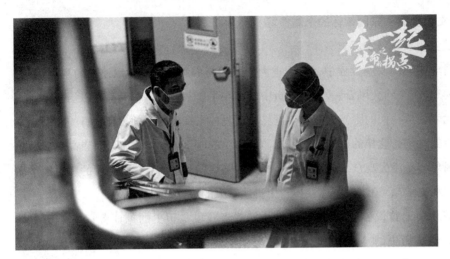

图1 《生命的拐点》单元中的张汉清和陆曼琪

个体放置在前面。这归结为一个事实：人民是历史的创造者，无数的劳动人民推动历史的车轮不断前进。《在一起》共有十个单元，选择了十位抗疫进程中的普通个体，其中有冲锋在前的医护工作者、隔离在家的普通市民、投身抗疫事业的志愿者、不分昼夜维持秩序的警务人员、陷入困境的病人和家属，以及无数坚守岗位的人们，由此体现出该剧的"平民史观"，以往历史剧中的英雄形象被悄然解构，更加倾向于平民个体。

2. 集体主义彰显时代精神

"习近平新时代集体主义核心价值观是'新时代爱国主义'当代中国精神的集中体现，是凝聚中国文化软实力的思想道德基础。"[1]《在一起》整部剧贯穿"新时代集体主义"的精神内核，通过中国人民众志成城抗疫的故事，展现了中华民族自强不息的民族精神，诠释了人类命运共同体的核心理念。

《在一起》的集体主义依然落脚于普通个体，通过疫情下中国人民互帮互助、团结抗疫的故事，展现"集中力量办大事"的体制优势。例如，在《生命的拐点》单元中，抗疫医生张汉清的儿子从事援非工作多年未回家过年，妻子也是医疗系统的工作人员，在前线抗疫的过程中，张汉清的妻子每天通过微信提醒他"早点休息，按时吃药"；即

[1] 张丽：《集体主义在战"疫"中绽放光芒》，央广网，2020年6月15日（https://baijiahao.baidu.com/s?id=1669547271683375573&wfr=spider&for=pc）。

使感染新冠病毒，妻子也只是在微信里理智地告诉他自己的病情不厉害，而当张汉清提出要去看望她时，妻子却一边拒绝一边安慰。这种来自家庭内部的支持与理解，是张汉清身负病症却依然坚挺在前线的动力来源。在《救护者》单元中，因缺少呼吸机，一位年龄较大的患者危在旦夕，医生方锦向全院各科室征集呼吸机零件，于是陕西医疗队提供Y型管、山东医疗队提供积水杯、内蒙古医疗队提供呼吸机的管路等。从小的方面来讲，这一场景展现了医护人员联手抢救病人的团结精神；从大的方面来讲，这一场景彰显了中国各行各业联手抗疫的集体精神。在《摆渡人》单元中，外卖员辜勇作为一名外卖员，在疫情期间坚守岗位，为医护人员送餐，为普通人送生活物品，为抗疫事业献出自己的一份力量。

二、叙事单元化：单元剧

纵观中国电视剧的发展历史，单元剧的形式早已出现，单元剧并不是一个新鲜的名词。例如《我爱我家》《家有儿女》《重案六组》《闲人马大姐》《武林外传》以及近期热播的网剧《唐人街探案》《沉默的真相》《在一起》等都属于单元剧。与电视连续剧依靠剧集之间的彼此联系相比，单元剧则是依靠单元之间的相似性进行结合的，单元剧的故事具有很强的系列性，规定了故事题材、主题、话语以及风格。当然，由于各单元剧的导演和编剧不同，在具体的艺术形式上也呈现出不同的特色。

《在一起》规定了统一的主题——歌颂抗疫期间无数普通人牺牲小我、成全大家的奉献精神。作为一个"命题作文"，在整体主题风格不变的情况下，单元剧的短小篇幅以及灵活机动能够拓宽创作者的创作思路，为单元剧统一的主题提供多个案例。《在一起》以两集一个单元的形式，还原十个真实的抗疫故事，展现疫情下中国人众志成城的抗疫群像。其中，《生命的拐点》讲述了义无反顾的医护工作者的故事；《摆渡人》讲述了平凡而伟大的外卖小哥的故事；《同行》讲述了万里赴戎机各地援鄂医疗队队员的故事；《救护者》讲述了援鄂医疗人员与武汉本地医疗工作者惺惺相惜与互助合作的故事；《搜索：24小时》讲述了扎根基层的疾控、社会、公安人员的故事；《火神山》讲述了积极投身火神山医院的建设者的故事；《方舱》讲述了驻扎方舱医院的医护工作者与众多患者的故事；《我叫大连》讲述了误入武汉成为志愿者投身抗疫事业的年轻人的故事；《口罩》讲述了克服困难生产口罩以及为复工复产做出贡献的人们的故事；《武汉人》讲

述了武汉本地社区工作者以及普通市民守望相助的故事。

《在一起》全剧采用了类似电影中的多线索环形叙事结构。环型叙事结构的基本特点是故事首尾相接、时空周而复始、因果无缝对接、叙事视点间离。[1]《在一起》由十个"若即若离"的故事组成，从第一单元《生命的拐点》疫情初期的紧张与恐慌，第二单元《摆渡人》武汉封城，到第十单元《武汉人》社区隔离解封，故事形成了一定的圆形结构，首尾相接。就叙事时空来说，虽然整部剧都在讲述抗疫故事，但是每个单元故事都有其自己的叙事时空，如《生命的拐点》是疫情初期的武汉江汉医院，《方舱》是疫情暴发时期的方舱医院，《口罩》是疫情中的浙江宁波口罩厂。就叙事视点来说，各单元之间尽管都在表现抗疫这一统一的主题，但情节、人物却彼此没有关联。

经过笔者整体分析后，《生命的拐点》和《搜索：24小时》的艺术化风格最具代表性，因此选取这两个单元进行具体研究。

（一）《生命的拐点》：多线索叙事和多维度冲突

《生命的拐点》将时间设置在新冠疫情暴发初期，地点为武汉江汉医院（传染病医院），主要人物是以张定宇为原型改编的张汉清以及一系列江汉医院的医护人员、病人和病人家属。

1. 多线索的线性叙事结构

由《生命的拐点》主要人物关系图可知，该单元的核心人物是武汉江汉医院即将退休的院长张汉清，以张汉清为中心形成了江汉医院抗疫医务人员阵营，以江浩、毛真真为代表形成了病人阵营，以江浩母亲、毛真真男友为代表形成了病人家属阵营。三组人物相互交叉形成多条情节线，其中包括医生与病人组："ICU医生抢救病人""医患关系""病人自杀""遗体捐赠"等情节线；病人与病人组："患者纠纷""病人相互安慰"等情节线；医生与病人家属组："家属报名志愿者""家属捐赠病人遗体""医生关照病人家属""病人家属帮医生照顾绿植"等情节线；医生与医生组："医疗物资稀缺""防护设施不到位医务人员感染""医务人员人手不够，过度工作"等情节线。

从张汉清延伸出来的其他人物，他们又各自相互交叉，形成新的人物关系和情节线。例如张汉清的徒弟谭松林，作为江汉医院的新院长刚刚上任，内心有很多不安与拘谨。因此在疫情刚开始的时候，谭松林个人在"医生"与"院长"的双重身份中不断产

[1] 陈玲：《环形叙事电影美学研究》，南京师范大学2015年博士论文。

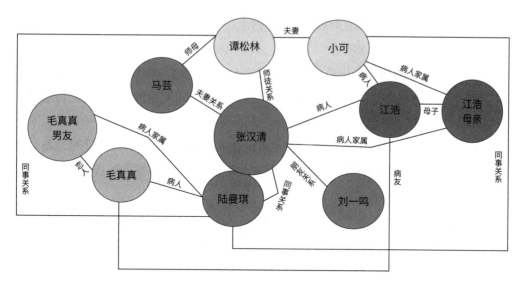

图2 《生命的拐点》单元主要人物关系图

生矛盾,人物内心的冲突外化为"新院长谭松林"与"即将卸任院长身份回归单一医生身份的张汉清"的矛盾。例如两人对待检测方式的态度,谭松林从病人的角度出发支持无创咽拭子检测,而张汉清则从整体病情的角度出发坚持有创肺泡灌洗。当两人的意见不同时,张汉清明确提醒谭松林"你首先是医生,其次才是院长"。当卫健委和疾控中心未曾下发明通知时,陆曼琪质问两人当前传染病的级别,谭松林一直闪烁其词、谨慎用词,而张汉清直接表明是烈性传染。院长的管理职责与医生的救治使命一直在不断拉扯着谭松林,在剧中谭松林两次摘下眼镜:一是在向省市领导汇报时,他摘下眼镜向领导诉说当前医院与医生的困境,恳请领导给予物资和人员救援支持;二是在医院内部领导会议上,他再次摘下眼镜,言辞恳切地动员领导干部冲锋在前,为人民群众排忧解难。两次摘下眼镜的外部动作,暗含着谭松林本人的内心转变,他开始学会平衡医生与院长的职责与使命,完成了其个人英雄的转变。

在张汉清主线情节线之外,该剧也并行发展了其他情节副线,如谭松林与爱人小可之间的真挚情感、小可与江浩之间的医患相处、江浩母亲与江浩之间的母子情深、毛真真与男友之间的坚贞爱情,以及以陆曼琪为代表的医生冲锋在前等情节。《生命的拐点》采用多线索的线性叙事,将亲情、友情、爱情相互融合,并行展现了在面对未知疫情时

人们共同战胜恐惧、携手共克时艰的情感与信念。

2.多维度冲突塑造人物形象

法国叙事学家格雷马斯创造的"行动元者模型"认为,一切故事都是"主体—客体""发送者—接受者""辅助者—反对者"这三组力量相互作用的结果,"它们是围绕着主体欲望的对象(客体)组织起来的,正如客体处于发送者和接受者的中间,主体的欲望则投射成辅助者和反对者"[1]。叙事主体在追寻其主体欲望的同时,会不断地与主体本身、其他客体以及主体所生活的客观环境产生矛盾冲突,正是这些矛盾冲突使得原本扁平化的人物出现人物弧光,从而变得更加立体化。

张汉清是根据原型人物张定宇改编而来的,两个人物的不同之处是张定宇的渐冻症在抗疫初期是不为人所知的,而张汉清的渐冻症在故事开头就已经被医院同事、家人、朋友所知晓。这一点微小的改编使张汉清被各种戏剧性冲突所包围。

首先,张汉清的渐冻症使其双脚颤抖,无法正常行走。面对分秒必争的紧张疫情,他的病情与整个外部环境形成了强大的冲突。例如,张汉清在查房时双脚无法正常抬起上楼梯,而在经过紧张的抢救病患之后他的双腿无法直立。张汉清身患重症与救治重症患者之间形成了天然的冲突,自然地突出了这个人物舍己为人的精神品质。

其次,张汉清与徒弟谭松林在抗疫理念上屡次发生冲突。一方面,张汉清支持更具有准确性且能早期筛查的有创肺泡灌洗检测,谭松林则支持准确性不够强但无创的咽拭子检测;另一方面,张汉清要求不断改造隔离病区收治病人,谭松林则希望量力而行。此外,张汉清作为医院领导,还与以陆曼琪为代表的基层医生发生了冲突,由于张汉清不断收治病人,医护人员人手不足,工作强度大、休息时间少、防护措施不到位,造成医护人员对张汉清产生抱怨。

最后,在内心冲突方面张汉清面临着情与义的矛盾冲突。在剧中,张汉清的妻子马芸、朋友刘一鸣、徒弟谭松林纷纷被感染,其中朋友刘一鸣最终去世。他的亲情、友情、爱情与挽救民族危难的大义之间产生了冲突,能否放下工作去看望病重的妻子?能否离开医院送一送离世的朋友?能否放下病人去救治自己的爱徒?当然不能!张汉清在情感与大义面前选择愧对妻子、朋友和徒弟,继续奋战在抗疫一线,尤其是当好友因感染离世后,他也只是在天台上默默地与朋友约定:"7月,你生日,我去看你,带着酒。"

[1] [法]A.J.格雷马斯:《结构语义学》,吴泓缈译,北京:生活·读书·新知三联书店1999年版,第257页。

（二）《搜索：24小时》：悬念递进的叙事方式

希区柯克认为："无论是在观众心里掀起不安的情绪，还是让观众心里不安地担忧将要发生的事情的场面，都得依靠悬念，悬念是吸引观众注意力最有效的手段。"[1]《搜索：24小时》单元通过悬念的设置层层递进，将抗疫中的第二道防线——疾控中心流调工作的紧张性与重要性展现给观众。

1. 从人物设置上制造悬念

《搜索：24小时》在开篇两分钟内就引入中心事件，即查找菁荟商场的病毒来源。该剧一开始就给观众设置了总悬念：这家商场究竟是如何被病毒入侵的？换言之，这一单元的剧情紧紧围绕着寻找"零号病人"而展开。

在剧中，疾控中心的工作人员通过不断筛查，搜索到许多与确诊病例孙雪丽有过疑似接触的人物，如孙雪丽的丈夫刘凯、商场售货员李梦等，每次出现新的接触者，都使得剧情更加扑朔迷离。首先是孙雪丽的丈夫刘凯，由于比孙雪丽发病时间晚，所以疾控中心猜测应该是孙雪丽在商场感染病毒后，回到家中传染给了自己的丈夫；其次是商场售货员李梦，由于她曾去过外地进货，疾控中心的工作人员猜测李梦去外地感染病毒后传染给了孙雪丽。但是经过一番询问，李梦与孙雪丽并无直接接触，而后李梦又被确诊，那么意味着这家商场可能有两条传染源，剧情瞬间开始变得复杂。

2. 利用突转技巧制造悬念

亚里士多德在《诗学》中认为，突转是营造悬念效果的手段之一。《搜索：24小时》充分运用突转手段，不断推进剧情发展，营造出强烈的悬念效果，从而吸引观众的注意力。

从整部剧来看，《搜索：24小时》分为两条明显的并行发展的情节线：一是孙雪丽的流调，二是蒋云英的流调。首先，在孙雪丽流调这一情节线上，疾控中心的工作人员在相继得知孙雪丽的丈夫刘凯和同事李梦都不是传染孙雪丽的人后，排查春节期间进出商场的所有人员，他们发现一位名叫郭海燕的确诊病人在孙雪丽发病当日从菁荟商场辞职，但是经过查实后又发现郭海燕与孙雪丽并无直接接触关系。

其次，在蒋云英流调的情节线上，叙事的突转更是层出不穷。第一次是当工作人员准备在24小时之内完成蒋云英的流调报告时，她却从医院逃跑了；第二次是工作人员经过一番询问查到蒋云英老伴的手机号，打过去却是停机状态；第三次是工作人员经

[1] 王心语：《希区柯克与悬念》，北京：中国广播电视出版社1999版，第7页。

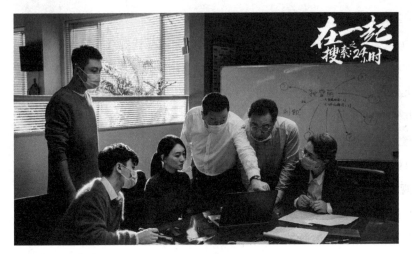

图3 《搜索：24小时》单元中疾控中心开会调查流调

过查找全城监控找到蒋云英的家，但蒋云英却失踪了；第四次是工作人员找到蒋云英后，她却因患上阿尔茨海默病不记得自己的行动轨迹；第五次是工作人员费尽一番心思得知蒋云英于17日见过儿子，而她的儿子却说自己在出差并未见过母亲；第六次是工作人员通过蒋云英门口的垃圾得知她还有一个卖保健品的干儿子，但是他的核酸检测报告却是阴性……

由此可见，《搜索：24小时》充分利用突转这一悬念手段，使整个剧情的发展跌宕起伏，观众也跟随镜头参与解密，产生强烈的观看欲望。

三、影像呈现的真实性

（一）环境真实

别林斯基认为，艺术是现实的真实再现，"它的任务不是矫正生活，也不是修饰生活，而是按照实际的样子把生活表现出来"[1]。电视剧作为一门时空综合艺术，空间的真实性极为重要。只有空间真实了，剧情的基调才会真实。而时代报告剧作为一种"报

[1] ［俄］别林斯基：《别林斯基选集》（第2卷），满涛译，上海：上海译文出版社1979年版，第73页。

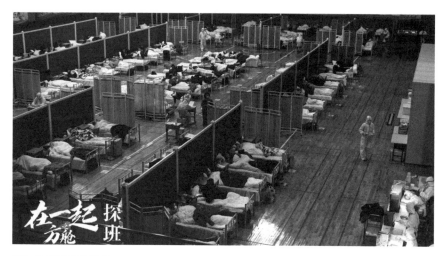

图4　拍摄场景还原方舱

告"时代重大事件的电视剧类型,空间的真实必然是其重要的组成部分。

《在一起》作为一部时代报告剧,是向全国人民乃至全世界人民汇报新冠疫情这一重大事件而创作的电视剧,借助于空间真实感的营造,展现疫情下的紧迫感、慌乱感、肃穆感。例如在《救护者》单元的开头,导演运用无缝转场的手法创造了一个长达2分50秒的伪长镜头,这个伪长镜头在一定程度上突出了故事的真实感。镜头中,黎建辉独自一人坐在前往武汉的高铁车厢里,而在一般人的认知中,高铁车厢都是人声鼎沸、座无虚席的,但是该车厢却空荡且安静,仅存留黎建辉收看的新闻播报的声音。这种空荡的空间环境瞬间营造出疫情的紧张感、肃穆感以及主人公逆行救援武汉的伟大。黎建辉徒步走入武汉边界收费站,入城车道仅停留着一辆私家车及两辆警车,而出城车道的车辆一眼望不到尽头,展现出疫情笼罩下的人心惶惶,并且通过两个车道的对比,再一次展现了以黎建辉为代表的援鄂医护人员的伟大与无私。

同样在这一单元中,导演选取真实的大桥场景,卫健委专家黎建辉和年轻护士周周在经历了工作误解后,两人在大桥上步行返回住所。朦胧的阴雨天,雾气笼罩大桥的顶部,桥面上没有往来的车辆,原本宏伟的大桥上依稀只有几个身影在行走,也表现出医护人员内心的彷徨与不安。

值得注意的是,为了增强整部剧的真实性以及纪实感,所有的医院场景基本上都在真实的医院中进行取景,如《同行》单元取景于江苏无锡第五人民医院,《救护者》单元

的剧组为了真实再现ICU重症监护病区的紧张救援场景而在象山影视城搭建了"楚海医院"病房，《方舱》单元的剧组在上海嘉定体育中心按照1∶1的比例还原了武汉第一座方舱医院，该单元导演程海源介绍："基本上（跟武汉方舱）一模一样，不光是场馆的大小和形状，还有座椅的排列方式。唯一的不同，这里的观众席座椅是红色的，武汉的是蓝色的。"

（二）人物真实

1. 真实人物原型改编

《在一起》中的大多数人物都是由真实原型改编而来，如雷佳音在《摆渡人》单元中饰演的外卖小哥辜勇，是根据原型人物武汉快递小哥汪勇改编的。武汉疫情严重的时候，很多人对于武汉金银潭医院敬而远之，而汪勇却积极组织志愿者车队，免费接送医院的医护人员上下班，并且带领其他志愿者持续保障金银潭医院工作人员的用餐。《摆渡人》的编剧以及导演在汪勇真实抗疫行动的基础上进行保留和改编，大年三十的晚上仍然坚持送外卖的职责为医护人员送餐，为有需要的百姓送药品，为独自留守在家的女孩送饭。

在《生命的拐点》单元中，张嘉益饰演的江汉医院前院长原型为金银潭医院院长张定宇，电视剧保留了张定宇身患渐冻症的病情以及其妻子感染新冠病毒的真实事迹。同时，他被改编成一位即将退休的医院院长，剧中增加了他与新任院长谭松林的理念冲突，强调"先为医生，后做院长"的观念。剧中增加以陆曼琪为代表的基层医生的话语权，在张汉清质问陆曼琪为何没在第一时间让医护人员做好防护措施时，陆曼琪掷地有声地讲出医院的"规定"，她的一句"张大院长，您是当领导太久了，忘性太大"，生动地体现了以张汉清为代表的领导层"不知人间疾苦"的缺点。新冠患者毛真真的原型为武汉沌口方舱医院治愈患者黎婧。在治疗期间，她将所见所闻用漫画的形式记录下来，而后出版了《2020武汉日记——方舱"手绘小姐姐"的抗疫画集》。剧中真实保留了手绘的事迹，同时将该人物改编成一位即将去参加三轮面试的女孩，疫情初期患者的不配合也得以合理地展现给观众。该剧还给毛真真这个人物增加了爱情线，她在病房接受隔离治疗时，男朋友一直以视频通话的方式给她鼓励加油，并且还报名医院的保安志愿者。这样的剧情改编着重展现了疫情之下人们患难见真情的可贵品质。

2. 真实人性的深入挖掘

霍华德·菲利普·洛夫克拉夫特曾说："人类最原始且最强烈的情绪就是恐惧，而

图5 《摆渡人》单元中的平小安

最原始且最强烈的恐惧就是对未知事物的恐惧。"[1]《在一起》的亮点之一在于没有回避人性深处本能的恐惧。比如,《摆渡人》单元中护士平小安擅离岗位,一句"我就是怕,你不怕吗"道出了医护人员内心对于新冠疫情这种未知事物的恐惧之情。平小安因为辜勇的一句"帮助其他有需要的人"的隐晦指责,在半夜空荡荡的街头情绪彻底爆发,歇斯底里怒吼道:"我学医是为了救死扶伤,不是为了和他们一起等死的。"在《救护者》中,护士周周和医生魏力第一次穿防护服时,周周问魏力:"你害怕吗?"在长达七秒的沉默后,魏力回答:"有点吧,应该没事。"值得肯定的是,《在一起》把医护人员的恐惧通过人物对话的形式直言不讳地表达出来,没有一味地对医护人员歌功颂德,而是让他们回归普通人的身份。当观众以普通人的角度来看医生和护士这份职业的时候,他们战胜恐惧冲锋在抗疫一线的伟大与无畏精神,能够非常真实并且强有力地撞击观众的心灵,从而激起观众的敬佩之情。

《在一起》尊重抗疫事实,塑造了一批具有真性情且无畏勇敢的女性角色,增强了该剧的真实感。根据国家卫健委发布的数据显示,在支援湖北的共计4.26万名医护人员中,女性占比达到三分之二;同时根据上海妇联数据统计,支援武汉抗疫一线的上海

[1] [美]霍华德·菲利普·洛夫克拉夫特:《文学中的超自然恐怖》,陈飞亚译,西安:西北大学出版社2014年版,第115页。

医生当中,女性超过50%。可以肯定地说,在现实的抗疫过程中,女性发挥了至关重要的作用。而在首部抗疫剧《最美逆行者》中,剧情弱化了女性角色的贡献,如第一集出现了女公交司机不愿报名的情节,并且还出现了"女同志在旁边配合就好"的台词。这些矮化女性的情节使《最美逆行者》在首播后迅速引起社会热议,这种不尊重事实的细节处理影响了该剧的口碑与评价。《在一起》则非常重视女性角色的塑造,并成功塑造了女性群像,如为抗疫剪掉秀发的小护士、做事干脆利落的传染科主任陆曼琪、丈夫不幸感染新冠病毒却仍坚守岗位的护士小可、战胜死亡恐惧回归岗位的平小安、因超负荷工作引发肺水肿的李天然、严谨沉稳的军医等众多女性角色。

(三)事件真实

1. 真实事件的移植式再现

作为一部时代报告剧,纪实性是其非常重要的创作特色。《在一起》中对于抗疫历程中许多耳熟能详的真实事件进行了移植式再现,这是对时代报告剧中"报告"二字的准确应用,使得观众在观看的时候能够有迹可循,从而加强真实感。

首先,《在一起》利用字幕的形式将疫情暴发过程中的重大时间节点清晰标明。例如在《摆渡人》单元中,关于时间的字幕不断涌现:2019年12月30日关于疫情的传言四起,人们纷纷抢购口罩和药品;2020年1月21日新冠疫情全面暴发,医院人满为患、口罩千金难求、武汉即将封城;2020年1月24日除夕夜,外卖人员集体停工,医护人员吃不上年夜饭;2020年1月底,武汉生活物资供应链断裂;2020年2月,全国各地援鄂医疗队到达。《在一起》对于时间节点的重视与强调,使得该剧具有浓烈的纪实感。

其次,《在一起》准确把握真实事件的细节,观众于细微之处感受到真实的质感。例如在《同行》单元中,社区医生荣意执意返回武汉,当她拿着通行证、推着自行车走出疫情检查点后,村里自制的竹道闸顺势落下。这道闸不仅把荣意父母拦住,更是拦住了荣意所有的后顾之忧。这个关于竹道闸的细节,真实地呈现了当时疫情暴发后,从城市到农村对于防控疫情政策的积极响应以及迅速落实。

在《我叫大连》单元中,将医务人员穿成人纸尿裤的事件细节进行了展现。志愿者宋小强想在污染区脱下防护服上厕所,被医生屈峰严令制止。为防止防护服浪费以及被病毒感染,宋小强只能原地上厕所。而在完成之后,他低下头看是否漏出以及叉开腿走路的动作细节设置,使得这个情节更加自然真实,让观众直接感受到医务人员的辛苦与不易,更加烘托出抗疫人员的伟大与不凡。

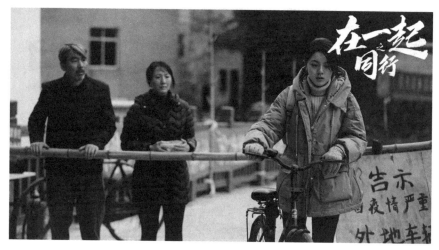

图6 《同行》单元中荣意拜别父母逆行回武汉

2. 真实呈现抗疫困境

巴赞曾说:"摄影机镜头摆脱了我们对客体的习惯看法和偏见……唯有这种冷眼旁观的镜头能够还世界以纯正的面貌,吸引我的注意,从而激起我的眷恋。"[1]《在一起》并没有大篇幅地歌颂英雄人物,反而对抗疫过程中许多真实存在的困境进行了纪实性呈现。

首先,《在一起》毫不避讳地展现了疫情初期医疗物资的匮乏。例如《生命的拐点》单元中,张汉清在向专家、领导汇报的会议上,直言当前口罩、防护服、护目镜这些保障前线的"粮草弹药"的匮乏。而当张汉清不断要求改造医院增加收治床位时,谭松林直言不讳地道出医院当前的现状:"呼吸机、护理仪、输液泵,什么什么也都不够。"由此讲出了抗疫初期医生的无奈与真实的困窘。在《摆渡人》单元中,护士平小安在街头歇斯底里地喊道:"谁来保护我们呢?是烂掉的口罩,还是穿在身上的垃圾袋呢?"平小安这一句掷地有声的质问,不仅是在质问剧中的辜勇,更是道出了医务人员强烈的委屈与不安。《救护者》单元中,"缺乏呼吸机"作为一个关键情节反复出现,从医护人员需要"抢"呼吸机的情节发展到医生为救生命垂危的病人到处搜集呼吸机零件,真实地呈现了抗疫过程中出现的困境。

其次,医院及其工作人员的超负荷承载也是这部剧反复强调的真实状况。例如《生

[1] 李恒基、杨远婴:《外国电影理论文选》,北京:生活·读书·新知三联书店2006年版,第251页。

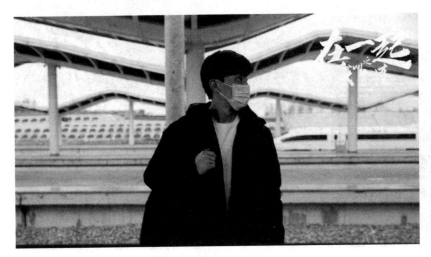

图7 《我叫大连》单元中宋小强误入武汉

命的拐点》中,由于一开始没有做好防护措施,导致医院内不断有医护人员感染,从而使得医院里的保洁人员、保安全部离职,后勤保障工作只能由原本就繁忙的护士去承担。而在《救护者》单元中,由于人员匮乏、床位紧缺、设备不足,导致大量患者只能在医院过道里接受治疗,这样的情景真实地说明了抗击疫情的惨烈与艰辛。

四、真实事件的艺术表达

(一)电影化风格的英雄人物建构

虽然时代报告剧重视其内容的真实性,但就其本质而言,作为一部电视剧,必须要对它所选取的生活真实进行一定的艺术加工,使其转化为艺术真实。《在一起》在真实人物、原型故事的基础上进行加工改编,增加了该剧的戏剧性和可看性。例如在《我叫大连》单元中,宋小强这个平民英雄是类型化的,其发展历程符合好莱坞电影中的"英雄的旅程"[1]。笔者选取"英雄的旅程"五个阶段性较为明显的环节来分析:一是冒险的召唤;二是陌生世界的历险;三是最后的考验;四是奖励;五是返回并回归社会。虽

[1] [美]约瑟夫·坎贝尔:《千面英雄》,黄珏萍译,浙江人民出版社2016年版,第39页。

然《在一起》的"英雄的旅程"与好莱坞类型电影有部分差异,但就其英雄人物而言大致吻合。本文以《我叫大连》单元为例,对此进行具体分析。

1. 冒险的召唤

冒险的召唤是指生活在平凡世界的英雄受到召唤,前往未知世界进行冒险。这种召唤在好莱坞影片中其实是指一种心理状态,是主人公连续不断地与正常世界发生冲突,使主人公与正常世界之间的割裂感越来越强烈。伴随某一契机,一件表面的召唤事件的出现就会让主人公接受召唤,选择离开正常世界。在《我叫大连》单元中,第一层冲突事件是宋小强因走错车厢而被迫在武汉下车,第二层冲突事件是因武汉封城他无法离开武汉,第三层冲突事件是当地的酒店不接待客人。一系列冲突事件的发生使得宋小强与原本正常的世界产生割裂,只能被迫鼓起勇气,离开原来"正常的世界",进入危机四伏的医院,开启了英雄的冒险旅程。

2. 陌生世界的历险

主人公在进入陌生世界后,周围的一切环境都是陌生的,他必须不断去改变和学习。在学习的过程中,主人公必须要结交新的朋友,如果没有朋友的帮助,他是无法完成在这个陌生世界的考验的。在《我叫大连》单元中,对于主人公宋小强来说,疫情之下的医院对他来说就是陌生世界。宋小强来到医院后,成为一名重症区的保洁人员。但因为从未做过保洁工作以及对于医院本能的恐惧,导致他遇到了很多困难,如浪费防护服、保洁工作不到位、无法正常解决生理需求、被重症病人咳血喷溅到身上等,他在陌生世界遇到了苦难,这时就需要结交伙伴来帮助他。李沁扮演的李天然就是宋小强在陌生世界的伙伴,李天然教会他如何使用防护服,并直言自己也有恐惧情绪,从而安抚了宋小强。宋小强在进入医院志愿者这个陌生世界后认识了李天然,开始了一系列的考验。

3. 最后的考验

在这个新世界,主人公会有很多磨难与考验,在成为英雄之前,他还有最后一个考验,这个考验不同于平常遇到的小考验,是对主人公全方位的挑战。此前的那些磨难与考验其实都是为了最后的质变与突破。在最后的考验中,主人公必须面对自己最大的弱点与心结,打败过去的自己,把问题彻底解决,才能成为英雄。《我叫大连》单元中的宋小强经历了一系列考验后,最后要面临的是战友李天然的突然倒下。当李天然因过度疲劳而病倒后,宋小强对于志愿工作的最后一丝被动与恐惧全部烟消云散,他突破了自己内心的弱点。在这里,宋小强这个人物实现了从普通人到平民英雄的彻底转变。

4. 奖励

奖励是主人公在经历了一系列考验后获得的最终报酬。主人公所获得的报酬不是表面上获得的金钱上、物质上的报酬,而是指他经历这些磨难后,他的内心成长了,他成为一个新的人,完成了一次成功的蜕变,这是他的奖励。宋小强的奖励就是在最后突破了自己的心结,发自内心愿意参与志愿服务,为医护人员分忧。在这个时候,宋小强已经成为一名平民英雄,并且他的志愿工作也得到了人们的认可。

5. 返回并回归社会

英雄在经历一系列的冒险后,最终要回归正常世界。主人公在这个冒险过程中实质上是为了拯救自己,让自己发生蜕变,但英雄拯救自己也就是拯救世界。宋小强在战胜自我缺陷后,武汉的疫情也逐渐好转,他又回到家乡大连,回到自己熟悉的生活场景中。

(二)电影化风格的叙事节奏

《在一起》作为一部展现抗疫群像的时代报告剧,大量运用平行蒙太奇和交叉蒙太奇的剪辑手法,来不断加强叙事节奏,从而营造强烈的艺术感染效果。

平行蒙太奇是指不同时空或同时异地发生的两条或两条以上的情节线并列表现、分头叙述而统一在完整的结构中。平行蒙太奇可以节省叙事篇幅,扩充信息量,加强叙事节奏。《在一起》所要突出的不是某个伟大的个人,而是整个群体的通力合作,所以每个单元故事都是多线索并进的方式,只有运用平行蒙太奇的剪辑手法才能在简短的两集一个单元的限定形式中把故事讲得明白、完整而且有意义。例如《同行》单元中,两条明显的关于"逆行"的情节线:一条是医生乐彬逆行从上海返回武汉进行支援,另一条是医生荣意逆行从乡下老家返回武汉进行支援。在同一个故事单元中,乐彬和荣意两条情节线平行并列表现,乐彬搭载火车和出租车向武汉不断前进,荣意独自骑自行车翻山越岭。两个主人公并行前进,从而加快了整个单元的故事节奏,展现出援鄂人员的伟大付出与坚毅决心。在《火神山》单元中,同样是两条非常明显的情节线:一条是军医陈如支援火神山医院,另一条是工程师刘博研究供氧管道。这两个主人公是一对夫妻,面对严峻的新冠疫情,两人各自坚守岗位,即使身处同一个地点却久未谋面。导演将陈如沉着冷静地救治病人与刘博紧锣密鼓地研究医院的供氧管道这两条情节线并列表现,从而能够让观众感受到疫情当前大家的万众一心、众志成城。

交叉蒙太奇是将同一时间不同地点的两条或数条情节线频繁地交织剪辑在一起,其

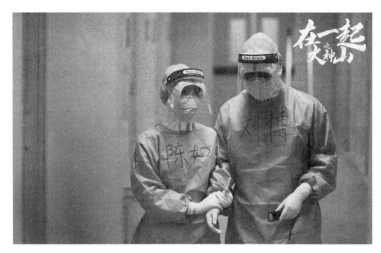

图8 《火神山》单元中军医陈如和建筑师刘博伉俪情深

中一条情节线的发展势必会影响另外的情节线索,各条线索之间相互依存,最后汇合在一起。这种剪辑手法能够引起故事的悬念感,制造紧张激烈的气氛,加强矛盾的冲突性,从而吸引观众的注意力。在《救护者》单元中,呼吸机零件的搜集与救治生命濒危的病人之间的交叉剪辑极具代表性。南六病区的一位老太太陷入昏迷、生命垂危急需插管,而南六病区已经没有呼吸机了。在医生方锦的指导下,黎建辉进入库房找到一台旧呼吸机,但因缺少零件而无法启用。于是在黎建辉抢救老太太的同一时间,方锦开始紧张地搜集零件,而方锦寻找零件的情节线又直接影响救援病人的情节线。两条情节线交叉剪辑在一起,无形中制造了巨大的悬念感和紧张感,从而抓住观众的眼球,感受到抢救的紧迫性以及医护人员的辛苦与伟大。在《生命的拐点》单元中,将抢救病人江浩与江浩母亲浇花两条情节线交叉剪辑在一起,强化了观众对于抢救成功的期待。

(三)集体记忆的符号建构

电影和电视作为社会文化现象重要的组成部分,一方面可以参与社会文化建构和历史书写,另一方面也可以将历史经验转化为生动的影像资源。[1]时代报告剧《在一起》就是在遵循事实的基础上对于国家抗疫历史的建构,运用多种影视剧的艺术手段重现历

[1] 陈阳:《电影与民族国家的历史记忆》,《电影艺术》2019年第6期。

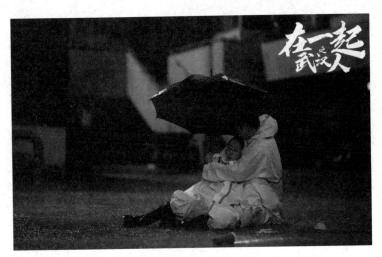

图9 《武汉人》单元中社区负责人涂芳因疲劳过度晕倒

史场景，重新唤起观众对于新冠疫情的集体记忆。

莫里斯·哈布瓦斯认为，"集体记忆不是一个既定的概念，而是一个社会建构的概念"，并且"集体记忆具有双重性质——既是一种物质客体，比如一尊雕像、一座纪念碑、空间中的一个地点，又是一种象征符号，或某种具有精神内涵的东西、某种附着于并加强在这种物质现实之上的为群体共享的东西"[1]。电影和电视通过视听语言的艺术手段有效还原记忆场景，是建构集体记忆的优质媒介。时代报告剧作为一个报告时代重大事件的新类型，与生俱来具备讲好时代故事、传播时代精神的功能，通过对集体记忆的细致建构，折射出丰富的文化内涵以及文化价值。

集体记忆作为一个符号系统，通过象征性的符号建构，能够有效勾连观众对于家国历史的文化记忆以及情感共鸣。例如，在《在一起》中口罩就是一个道具符号，它直接象征着新冠疫情这个历史事件。在现实疫情中，从开始的疯抢口罩到人人佩戴口罩，都是我们这个群体的集体记忆。口罩作为新冠疫情的象征性符号，被广泛用于《在一起》的各个场景中，从而真实还原了那段紧张而严肃的抗疫历史，营造出浓厚的时代氛围，勾勒和再现了群体的记忆场景。而在每一个单元故事结束后，剧中演员都会面对镜头摘下口罩，这样别出心裁的设计，更是将口罩的象征性推向极致，宣示了抗疫必将走向胜

[1] [法]莫里斯·哈布瓦斯：《论集体记忆》，毕然、郭金华译，上海：上海人民出版社2002年版，第39页。

利的信念。由此可知，电影和电视剧要想在最大限度上唤醒观众的记忆，必然要立足于对符号的挖掘，并以此来构建观众记忆中的世界。

五、产业联动与市场运作

（一）集体化创作，倾情打造精品

《在一起》作为一部时代报告剧，从制作层面来看，呈现出集体创作的局面，从某种意义上讲是电视剧的商业化模式与主流价值观相互融合的体现。纵观中国影视的发展，重大题材的集体化创作经历了从演员聚合到主创全体集合的演变过程。

在注意力经济时代，明星策略能够将注意力最有效地转化为经济价值。黄敏学等学者通过研究认为：明星对于电影票房的贡献不单单取决于单个明星的个体影响力，还取决于明星团队合作产生的联众优势。[1]2009年献礼片《建国大业》集结了172位明星，混搭实力派和偶像派演员，充分挖掘了演员和团队的联众优势，形成了明星的最佳组合，从而获得较高的商业收益。以此为开端，《建国大业》《建党伟业》《建军大业》为代表的献礼片开启了明星聚合模式，通过明星策略吸引受众，从而拓宽了影片的目标群体。

《我和我的祖国》则采用好莱坞一贯的"制片人中心制"，在总制片人黄建新的整体把控下，统一制作流程，集合陈凯歌、张一白、管虎、薛晓路、徐峥、宁浩、文牧野七位导演，将导演的个人才能与集体化创作进行调和，完成了集体创作从演员聚合到导演集合的转变。

2020年在广电总局的指导下，时代报告剧《在一起》继续沿袭集体化创作方式，由上海电视台牵头，联合上海耀客传媒、尚世影业出品和摄制。该剧集结了头部创作力量，"14位知名导演+19位知名编剧+50余位国内知名实力演员"组成豪华梦之队班底进行创作。例如，凭借《中国式关系》《我的前半生》《天盛长歌》多次提名上海电视节白玉兰最佳导演的沈严，凭借《小欢喜》获得上海电视节白玉兰奖最佳导演的汪俊，执导爆款网剧《长安十二时辰》而大火的导演曹盾，《心术》《安家》的编剧六六，凭借

[1] 黄敏学、刁婷婷、郑仕勇、胡琴芳：《何种明星团队有助于电影成功？——适度的合作紧密性研究》，《珞珈管理评论》2018年第4期。

图10　时代报告剧《在一起》主创团队

《我的前半生》获得第24届上海电视节白玉兰奖最佳编剧奖的秦雯,实力派演员张嘉益、吕中、谭卓、周一围、刘敏涛等。

时代报告剧进一步完善了集体化创作的方式,将演员、导演的单一聚合发展为上下游资源的整体性聚合。例如,《在一起》得到了国家广播电视总局电视剧司的支持,于四个卫视黄金档以及两个卫视次黄金档首播,并且三大视频网站也同步播出,突破了"一剧两星"的政策传统。这样一方面体现了"集中力量办大事"的中国特色,另一方面也能提高创作效率,为及时完成创作提供了坚实的保障。该剧于2月中旬开始策划,几天之内就敲定由上海广播电视台牵头,联合上海耀客传媒、尚世影业出品、摄制;3月初编剧深入实地进行采访、收集素材,随即创作剧本;4月完成电视剧备案,首个单元《摆渡人》开拍;8月全剧杀青;9月29日首播。整部电视剧从开始策划到实际播出,仅用了不到七个月,可谓创造出的新速度。

习近平总书记曾强调:"一部好的作品,应该是把社会效益放在首位,同时应该也是社会效益和经济效益相统一的作品。"这种时代报告剧的集体创作,就是"社会效益和经济效益相统一",并把"社会效益放在首位"的具体表现。

根据国家广电总局发布的全国拍摄制作电视剧备案公示显示,2020年前三季度,全国电视剧拍摄制作备案公示的剧目共531部18 754集,相较于2019年前三季度,备案剧目

数量和集数分别减少115部5863集,同比分别下降17.8%和23.8%。[1] 2020年2月6日国家广电总局发布《关于进一步加强电视剧网络剧创作生产管理有关工作的通知》,反对内容"注水",规范集数长度。电视剧网络剧拍摄制作提倡不超过40集,鼓励30集以内的短剧创作。这些都表明电视剧创作的精品化、联合化将成为未来主要且重要的发展趋势。

(二)创新创作模式,加强剧作整体性

上海广播电视台台长、上海文化广播影视集团总裁宋炯明曾介绍电视剧《在一起》的创作模式,即"边策划、边创作、边拍摄"的特殊创制模式。

首先,从《在一起》的整体创作而言,每个单元组建各自的创作团队,团队之间并行推进策划、创作、拍摄等相关生产流程。例如在其他单元处于策划阶段时,《摆渡人》率先完成了剧本创作,4月开机拍摄;而在5月至7月,多个单元拍摄团队在不同拍摄地基本同时开拍,共同推进创作进程;在其他单元都进入剪辑阶段后,《火神山》单元刚刚进组拍摄。

其次,从单元内部创作来说,也是采用"边策划、边创作、边拍摄"的创制模式。在3月至4月剧本创作初期,团队堪景、布景、选演员等工作同步进行。许多演员在只收到一集剧本的情况下,就迅速投入角色的呈现与拍摄中。例如《摆渡人》在开拍当天也仅有一集剧本,后面的剧本都是在拍摄过程中完成的。诸多单元也经历了一边拍摄一边修改剧本的过程。

《在一起》所采用的特殊创制模式是该剧短时间、高质量完成创作的重要法宝,极大地提高了电视剧的创作效率。此外,这种创制模式能够最大限度地还原故事的真实性,真正做到致广大而尽精微。同时,为了确保电视剧的顺利播出,单元剧组按每个故事的完成程度"及时送审、滚动修改、平行推进"。为加强全剧的整体性,《在一起》采用包括剪辑、音乐在内的统一后期团队来进行制作。

(三)台网联动,扩大传播效果

《在一起》于2020年9月29日在东方卫视、浙江卫视、江苏卫视、广东卫视、湖南卫视(次黄)、北京卫视(次黄)首播,并在腾讯视频、爱奇艺和优酷网络平台同步播出,山东卫视、天津卫视、吉林卫视、黑龙江卫视、辽宁卫视、河北卫视、河南卫

[1] 冷成琳:《2020年电视剧发展报告》,《中国广播影视》2020年第24期。

视等在10月、11月进行第三轮联播，共有16家卫视播放该剧。海外发行除耀客传媒的YouTube频道在全球范围内播放外，播出平台还包括TVB（与大陆同步）、Astro、腾讯WeTv、爱奇艺和芒果TV三家海外新媒体等。台网联动的播出渠道能够最大限度地满足各个受众群体的接受特点和需求，并且能够促成各阶层、多领域、全方位的讨论，形成话题度和传播度兼具的传播效果。

如图11所示，综合腾讯视频平台播放量以及东方卫视CSM59城收视率统计，首播之日腾讯视频平台播放量仅为533.04万次。而在2020年9月29日，在四大卫视黄金档首播、两大卫视次黄金档播出后，腾讯视频平台播放量迅速激增，并于2020年10月4日播放量达到最高值3373.97万次。事实上，台网联动能够最大限度地吸引受众并弥合受众的流失。数据显示，当电视收视率降低时，网络平台的播放量却在持续增长。同理，从2020年10月4日开始，腾讯视频平台播放量开始逐渐下滑，而此时东方卫视收视率在稳步提高。

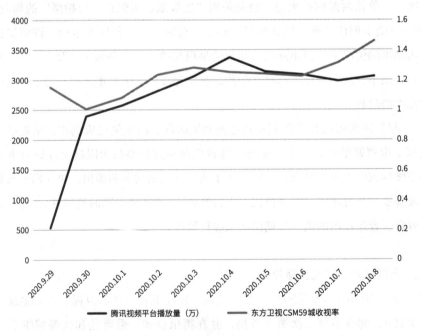

图11 《在一起》腾讯视频平台播放量及东方卫视CSM59城收视率情况

六、结语

《在一起》以抗击新冠疫情作为切入点,深刻记录了抗疫进程中无数平凡人所成就的不凡故事,细致、真实地描述了2020年新冠疫情这一历史事件,对于无数投身抗疫事业的人们予以崇高的敬意,并真实呈现了抗疫过程中遇到的困窘。从生活的小切面挖掘大精神,该剧采用纪实性的艺术风格,具有极强的价值导向作用;以现实生活为基础进行艺术加工,从而获得艺术真实,不仅再现了生活,也观照人物内心的情感;联合业界头部创作力量,聚合播放渠道,实现经济效益与社会效益的统一。《在一起》将中国的主旋律电视剧推向了新的高度,时代报告剧将是未来中国电视剧的一个重要的发展方向。

（宋丹丹）

专家点评摘录

国家卫健委宣传司宣传处副处长沈闻州:这部电视剧讲述的每个故事只有上下两集、短短一个半小时,但每每让人流泪、感同身受,因为剧中角色就是千千万万真实投身于抗击疫情的普通人。《在一起》不仅是对那些难忘的日日夜夜、感人的点点滴滴进行回顾与呈现,更是通过艺术的手法告诉全世界,为什么我们能打赢这场抗疫战争。

上海市重大文艺创作领导小组副组长、文艺评论家郦国义:这20集10个短片中,没有一个人物、一个故事、一个细节不具备生活原型。我们不需要"编",我们只是把我们最感动的人和事"织"起来。

文艺评论家仲呈祥:《在一起》虽是时代报告剧,但它的影像资料是第一流的,因为这批中国电视剧界的高手砥砺了艺术初心。他们的创作绝不是简单的、真实的浮现,

而是在不动声色中把镜头穿透到人性的深处、精神世界的隐秘处。由此，对一部时代报告剧如何培根铸魂，有了生动的表现。

——《抗疫剧〈在一起〉获专家认可：呈现了记忆中的武汉人》，
《腾讯娱乐》2020年10月27日

附录

制片人孙昊访谈
—— 伟大不是天然的

一列救护车开过武汉长江二桥，尖锐的声音划破黑色长夜——这是抗疫剧《在一起》开篇的画面。首个单元《生命的拐点》的开播，将无数人瞬间拉回到那个至暗时刻。2019年12月底，武汉发现不明原因肺炎病例；2020年1月23日，武汉封城；1月29日，全国31个省、市、自治区全部启动重大突发公共卫生事件一级响应；2月2日，火神山医院正式交付；4月8日，武汉市解除离汉离鄂通道管控措施；4月15日，火神山、雷神山医院正式闭舱休院……这是每个中国人都亲历的故事，它将作为一段重大历史被书写、被记录。电视剧《在一起》诞生于疫情期间，从2020年2月开始，经过七个多月的拍摄和制作，于9月29日正式播出。截至收官当日，《在一起》微博话题总阅读量达到107亿，抖音话题总播放量超20亿，以超5万人、8.9分的豆瓣评分高口碑收官。

这是一部时代报告剧，这个概念由现任国家广播电视总局电视剧司司长高长力提出，意为以较快的创作速度和真实的故事原型创作的纪实风格电视剧作品。从故事单元上看，《生命的拐点》单元展示了疫情暴发初期武汉的混乱和无措；《方舱》《火神山》单元是疫情期间重大事件的记录；《同行》《搜索》《口罩》等单元反映了疫情期间不同切面的生态；在以援鄂医生为原型故事的《救护者》单元中，曹盾导演的长镜头让无数观众为之动容……《在一起》打响了时代报告剧的第一枪。这是一本"抗疫日记"，

是对于这段故事的平实回顾和克制表达。

以下为毒眸与《在一起》制片人孙昊的对话节选，原文经过编辑删改。

毒眸：为什么会选择以单元剧的形式去创作这部作品？今后再遇到这种紧急的重大题材时，单元剧会是一种趋势吗？

孙昊：会的。因为在时代报告剧所涉及的题材上，我们要倡导对现实的关注，并且最快速地去呈现话题和人物，单元剧的形式比较符合这个特点。但是从传统的商业回报模式来说，单元剧的形式可能不一定是最有利的，所以它更多的还是贴合特定选题的一种特殊形式，它的市场收益并不是我们最终考虑的问题。

毒眸：像《我和我的祖国》《我和我的家乡》这类电影也都是采用单元剧的形式，为什么这种形式近两年特别流行呢？

孙昊：首先是故事容量的问题，有的故事不足以撑起一部长剧，但又是值得讲述的，所以就把多个这样的故事结合在一起，集中呈现给观众。其次是在制作环节中，很多导演和演员腾不出太多的时间，但如果我们把拍摄期控制在两三个星期以内，能参与的人就会更多。

毒眸：有关抗疫的题材和故事，今后会考虑长剧形式的创作吗？

孙昊：如果有适合的故事和容量，我们是会考虑的，但是在方向上可能会做调整。因为目前疫情还没有结束，就像总书记在表彰大会上所说："我们并不是取得了胜利，而只是取得了阶段性的成果。"所以可能在选题上，除了直接反映抗疫之外，更多的是反映疫情对社会更多方面的影响。

毒眸：十位导演的选择过程是什么样的？

孙昊：在导演的选取上，我们会考虑每个单元中想要呈现的风格和现有导演之间的贴合度。比如《生命的拐点》这种遭遇战形式的史诗风格，张黎导演一定是最理想的，再比如《武汉人》这种家长里短、烟火气息的呈现，就更适合杨阳导演的风格。所以我们会结合故事的不同风格和这些导演的档期做综合评估。

毒眸：虽然是十个独立的单元，但是能感觉到有一定的顺序安排，这个顺序是依据

什么而决定的?

孙昊：第一个故事是《生命的拐点》，讲的就是2019年年底至2020年年初的事；第二个故事《摆渡人》是在春节前，所以我们基本上是按照实际抗疫过程中的时间线顺序来排列的。最后我们做了一点微调，本来《武汉人》这个故事按照时间线应该在《方舱》之前，讲述复工复产的《口罩》是最后一个故事，后来我们把这个故事放到最后作为收官单元，希望能够以此表达对武汉人民的敬意。

（节选自网易网，2020年10月21日，https://www.163.com/dy/article/FPFUIR0905371CMM.html）

2020年
中国影响力电视剧分析案例九

《鬓边不是海棠红》
Winter Begonia

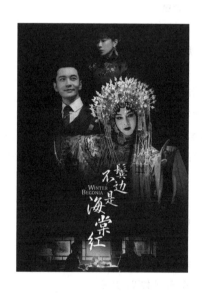

一、基本信息

类型：剧情

集数：49 集

首播时间：2020 年 3 月 20 日

首播平台：爱奇艺

收视情况：2020 年上半年有效播放 13.05 亿；在北京卫视的收视率为 0.600%，收视份额为 2.368%

二、主创与宣发信息

出品公司：爱奇艺、欢娱影视、句墨影视

编剧：渝州、水如天、久任

原著：水如天

导演：惠楷栋、孙兆一、王成欣

执行导演：国浩

制片人：戴莹、于正、杨乐

主演：黄晓明、尹正、佘诗曼、米热、刘敏、李泽锋、金士杰、檀健次、唐曾、李春嫒、汪汐潮、方安娜、何瑞贤、张译兮、黄星羱、程皓枫、刘璐、常铖、郑龙

摄影指导：王成欣、彭镇

摄影：王成欣

灯光：彭镇、康建涛

录音：李根、林强

美术指导：于正、栾贺鑫

道具：高迎新

武术指导：王德明

服装设计：利小美、李俊茹

造型设计：宋晓涛、林安琦（梳妆）、林小丽（化妆）

剪辑：王学飞

总发行：王晓燕、李茜

发行：邹米茜、申玉祺

三、获奖信息

第 29 届华鼎奖中国近现代题材电视剧最佳男演员尹正（获奖）

第 26 届上海电视节白玉兰奖电视连续剧最佳中国电视剧（提名）

第 26 届上海电视节白玉兰奖电视连续剧最佳摄影（提名）

第 26 届上海电视节白玉兰奖电视连续剧最佳编剧（改编）（提名）

第 26 届上海电视节白玉兰奖电视连续剧最佳美术（提名）

传统文化的影像表达：论耽改剧改编策略的创新与升华

——《鬓边不是海棠红》分析

一、人物关系与情节概述

《鬓边不是海棠红》讲述了发生在20世纪30年代北平的京剧名伶商细蕊与其挚友富商程凤台二人的传奇故事。两位主角因戏结缘，其身边的人、所经历的事，也都和京剧有关，正是京剧贯穿了二人的命运轨迹。

故事发生之时，正是京剧鼎盛时期。梨园新星商细蕊带领戏班子水云楼，从平阳来到北平，立志在此闯出一番天地。彼时北平有梨园会长姜荣寿之子姜登宝带领的隆春班、名伶四喜儿带领的云喜班等京戏班子，呈现出百花齐放的繁荣场面。姜荣寿与商细蕊的父亲商菊贞是同门师兄弟，心高气傲的商细蕊却不肯拜会自己的这位师大爷，由此与姜家结下了梁子。与此同时，富甲一方的北平巨贾程二爷程凤台也与北平商会不对付，于是商细蕊的梨园事业线和程凤台的营商事业线双线由此开展。留洋归来不懂戏的程二爷被商细蕊的《贵妃醉酒》吸引，并在后来的一出《长生殿》中联想到自身的命运遭遇，读懂了商细蕊的戏，从此对戏痴迷，也与商细蕊结下了知交情谊。

商细蕊虽然天赋异禀，在戏法上自成一绝，然而性格单纯直率、仗义果敢，容易轻信旁人，除了唱戏一窍不通，因此在北平难以站稳脚跟。幸有程二爷多次出手相助，帮助商细蕊澄清与曹司令不和的流言、对付姜荣寿父子俩、解决戏班子资金和管理问题、购买王府戏楼等，同时商细蕊也凭借着自己的苦心钻研和文曲星杜七的戏本子，屡创新戏，精练技艺，在梨园行业内逐渐冒尖，并夺得了梨园魁首。

程凤台是久经商场的老练商人，性格沉稳、智勇双全，为人处世滴水不漏，是程家的靠山。但他拥有凄惨的童年经历，母亲出走，家道中落，姐姐给曹司令做妾，被迫求娶关外富商之女范湘儿，牺牲自由恋爱的权利以挽救家业。程凤台独掌程家，既要打理

商业，对付土匪和竞争对手，又要勉力维持家庭和谐，小心斡旋在姐夫曹司令与外甥曹贵修父子之间，因而背负着沉重的责任。程凤台的事业线上扫清了商会阻碍，与土匪打通关系，修建了留仙洞隧道，改善了和曹贵修的关系。而程凤台的事业线中也包含了他的生意水云楼的运营情况，因此程、商二人的事业线以及他们两人的感情线（此处是泛指）这三条明线呈现相互缠绕交织的状态，你中有我、我中有你，互相促进，共同推动剧情发展。此外，由商细蕊的事业线还引出他的身世线索，不过所涉不多，犹如主干上旁生的一小枝。

以程、商二人为核心，整部剧的各色人物之间形成了错综复杂的关系，以程为中心的人物和以商为中心的人物，最后往往又彼此关联起来。范湘儿的弟弟范涟是水云楼的经理，他的外室曾爱玉则阴差阳错成了商细蕊失散多年的妹妹，曾为范涟生了一个孩子，于是商细蕊和范涟之间又多了一重亲戚关系。范氏的亲戚常之新夫妇则又和商细蕊之间有着情感纠纷、陈年旧怨。程凤台的姐姐程美心与曹万钧司令的儿子是旧情人，但为了保护家人她最后嫁给了曹万钧做六姨太，三人之间形成了一种微妙的三角感情关系。曹氏父子自此不和，此后又兼有权力的移转变化，程凤台小心翼翼地周旋在父子二人之间，事件叠生，凭借着自己的人格魅力和胆识才收获了二人的欣赏。

本剧的情节线索走向可以概括为"盛极而衰"。尽管前中期有各种波折阻碍，但都被成功化解，程、商两位主人公也逐步走向各自的事业巅峰，但在三条主线背后，隐藏着时代发展、历史前进的暗线。20世纪30年代的中国风雨飘摇，政权不稳，国土割裂，外敌虎视眈眈，东北已然沦陷，北平这一时的繁荣昌盛，终究是历史巨轮滚滚向前时昙花一现的风景，不能长久。即使程、商二人在各自的行当里做到了出类拔萃，面对动荡变化的时局和残酷的战争，终究只能走向悲剧性的结局。日军占领北平后，程、商二人受到日本人百般逼迫为难，商细蕊深陷亲日流言，程凤台被迫给日本人运输货物，但二人都坚守心中正道，不向日军妥协屈服，用自己的实际行动拯救国粹、保家卫国。盛极一时的梨园行当内，曾经的梨园领袖们或老或死，或出家或弃戏。故事的最后，商细蕊为了救程二爷自毁嗓音，事业线黯然终结。程凤台为了保全家人全家远赴香港，其在北平苦心经营的事业也不得不随之结束。两人的感情线也因为生离而走向"海内存知己，天涯若比邻"的悲凉结局。

总的来说，本剧的两位主人公各自的事业线和感情线是支撑全剧的主要情节线索，三条线索紧密缠绕。相比较而言，程凤台的事业线为辅，而商细蕊的梨园事业线为主。此外，还有由主线延伸出来的程、商二人的身世线、其他配角的事业线和感情线等，以

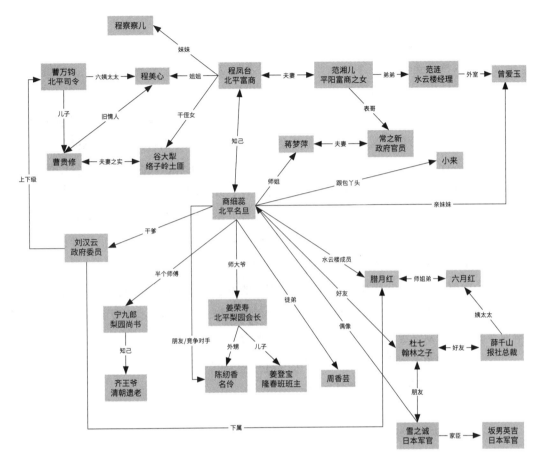

图1 《鬓边不是海棠红》人物关系图

及最重要的时代背景发展暗线,可以说这条暗线决定了人物情节线的走向和结局,也就是"盛极而衰"。最后程、商二人的事业线各自画上句点,感情线也因离别而走向伤感。不过,本剧有意在这悲剧性结尾中赋予委婉的圆满意蕴,从而给观众以一定宽慰:商细蕊带出了优秀的徒弟周香芸,使得水云楼和梨园行当后继有人;程凤台奔赴香港继续支持抗日事业,其本身的事业也并未完全没落;最让人在意的程、商二人感情线,导演则用一个车站等候的开放式结局留给观众以无限的遐想空间。

二、民国怀旧与梨园想象

《鬓边不是海棠红》(以下简称"鬓边")的制片人于正在他的微博里说,该剧想讲的只有两点:一是京剧文化的魅力,二是士为知己者死。

于正的这一说法实则反映了他改编的重点和野心所在。在小说中以文字形式描述的京剧转换为视听结合的影视画面后,无疑会散发出远超文字的光彩,成为本剧的重要看点。作为一门传统艺术,戏曲在当代的没落是有目共睹的事实,戏曲元素在电视剧中的应用也很少见。因此,强化戏曲元素的应用和设计,既能够带来耳目一新的视觉和听觉感受,也能自然而然站在宣扬国粹的制高点上,提升整部剧的文化内涵。作为一部改编自耽美网络小说的电视剧,处理主角感情问题的策略直接影响到观众的接纳程度,编导团队弱化了耽美情感而以中国传统精神"士为知己者死"进行替换,升华了整部剧的情感格调。在演员选择上也采用主流印象较为固定的尹正、黄晓明、佘诗曼等实力派中青年演员。这种改编遭到了一定程度上的原著粉丝的抵制,但无疑为本剧吸引了更多不了解原著的普通观众,谋取艺术与市场的最大化平衡。

对民国的想象、对梨园的想象,加上对古代理想交往模式的想象,"鬓边"脱胎于原著小说,又实现了更巧妙的整体升格。

(一)民国怀旧情绪的深度满足

民国在中国历史上是一个特殊的时代,广义上,它指的是清末民初至新中国成立的三四十年光景。这段时间里,西方文化的强势传入造就了中西并存的奇观,帝制被推翻,而一个崭新有力的政权并未得到稳固建立,社会在一种无序中野蛮生长。因为初生、混乱、多元,充满可能性,这段在中国历史上起到承上启下作用的时代,承载了当代人无尽的想象。

民国是一张画布,每个人都可以在上面涂抹自己的故事,这也为影视剧创作提供了充分的想象空间。以民国为背景的电视剧并不少见,2015年《伪装者》掀起了一小股民国谍战剧的热潮,同类型的有《胭脂》《麻雀》《谍战深海之惊蛰》《秋蝉》等;民国爱情剧有《烈火军校》《锦绣缘》《筑梦情缘》等,大多披着民国的外衣讲着千篇一律的爱情故事;民国探案轻喜剧是新近出现的亚类型,代表作品有《绅探》《民国奇探》《旗袍美探》等;此外,也有如《远大前程》《新世界》等以民国为背景的传奇剧。

如同仙人掌、沙漠、酒馆、牛仔等元素之于西部片,洋房、洋装、小汽车、旗袍、

军阀、名媛等之于民国剧，往往是必需的叙事符码，也是现代人的民国怀旧情绪的具象依托。怀旧与单纯的溯源、回忆不同，是一种积极的情感呈现，怀旧者将过去理想化或者浪漫化，以此达到新的目的。[1]这些元素堆砌出来的民国，宛如一个不可复刻的黄金年代，名人政要风姿绰约，名媛贵妇顾盼生情，社会充满活力与创造力，但这样的民国，根本上只是对历史真相的片面式摘取和美化，怀旧的表象下屏蔽的是底层人民的真实生活，掩盖的是脆弱政权下的腐坏和堕落。

有学者指出，民国热的形成原因，在于"后革命"时代"去政治化"思潮的影响和消费主义、大众媒体的推动，民国为人们提供了历史反思和娱乐消费的双重资源。[2]俄裔美籍学者斯维特兰娜·博伊姆（Svetlana Boym）在《怀旧的未来》中提出"修复型怀旧"（restorative nostalgia）与"反思型怀旧"（reflective nostalgia）的概念。修复型怀旧是把"历史的发明"当成"历史的真实"，无保留地相信想象的过去是"真实"的，试图超越历史本身重建失去的家园；反思型怀旧是对怀旧对象和怀旧行为本身都保持警惕与反思的态度。恢复过去不是目的，面向未来才是归宿。[3]这两种怀旧类型其实指涉的就是娱乐消费和历史反思两种不同的目的，而民国怀旧热蔓延到影视剧领域，便造就了一批娱乐消费性质显著的影视剧作品，鲜有对历史的严肃性反思。"鬓边"的原著小说中，权势决定一切，底层人民没有尊严，道德与伦理形如无物，衰败、糜烂和腐败，构成了民国的底色。然而，这其实不过是又指向了另一种极端的过度想象，污浊之中的悲欢离合、秘事艳闻，充分满足了人们的猎奇心理。

"鬓边"显然是偏向于娱乐消费的迎合这种民国怀旧情绪的作品，但是"鬓边"的改编在原著的颓靡朽坏和常见民国剧的片面美化中达到了一种平衡，避免了一味地娱乐化、猎奇化。它不吝于展示民国时代的种种人心叵测、社会崩坏，但也通过情节的合理删减避免了落入低俗夸张的窠臼，在娱乐消费的底色上增加了一定的历史反思意蕴。"鬓边"的反思在于，它将个人命运和一门艺术乃至一个民族的命运缝合到一起，以主流叙事话语阐述个人与时代的关系，讴歌了乱世之中的家国大义，对如何保护和继承传统艺术提出了指涉未来的思考。

事实上，随着电视剧市场的发展、观众审美水平的提升，民国怀旧情绪逐渐演变成

[1] ［美］张英进：《影像中国——当代中国电影的批评重构及跨国想象》，胡静译，上海：上海三联书店2008年版，第329—330页。
[2] 祝鹏程：《怀旧、反思与消费："民国热"与当代民国名人轶事的制造》，《民族艺术》2017年第5期。
[3] ［美］斯维特兰娜·博伊姆：《怀旧的未来》，杨德友译，南京：译林出版社2010年版，第46—63页。

图2　古色古香的程府内景

对更高质量的民国想象的需求,粗制滥造、影楼风格的虚假民国已经不再能满足观众挑剔的眼光。"鬓边"延续了《延禧攻略》的制作风格,在场景布置和人物服饰上颇费苦工,从制作层面力求打造一个鲜活多样的民国。以服装为例,普通百姓日常穿的都是朴素的棉布衣裳,名媛程美心喜好洋服,西式富商程凤台穿西装大衣,传统守旧的范湘儿则坚持穿改良旗装,民国时期的传统与前卫、贫穷与富有都在服装上得以体现。"鬓边"还大量运用中国传统色彩,整体色调呈现出"绢本设色"的古典质感,从视觉效果上进一步满足了观众对这个特殊时代"老而不旧"的想象。

(二)梨园文化的流行化想象

梨园,顾名思义是栽种梨树的果园。梨园文化发端于唐代,唐玄宗李隆基在长安皇都内的一片梨园中设乐舞教坊,又别出心裁地让站着演奏的伎工扮演角色,而坐着的伎工负责配乐演奏,形成了"戏"这一表演艺术,演员统称为梨园弟子,此后梨园这一说法就一直流传下来。如今的"梨园"概念已经被用来指代中国戏曲,梨园文化则涵括了中国传统文化中一切与戏曲表演艺术相关的理念和实践,"是时代语境中对以中国戏曲艺术为主要内容的民族传统艺术形式的理论概括和形象性总结"[1]。

戏曲逐渐从为人民群众所喜闻乐见的主流艺术形式退居到文化的边缘已是不争的事

[1] 任京志:《浅谈梨园文化在群众文化中的功能、作用与发展》,《大众文艺(理论)》,2007年第11期。

实,其中原因众多。有学者指出,戏曲在现代社会的萎缩与戏曲传播理念的滞后有很大关系,戏曲艺术最基本的生存空间在于民间,而民间语境已经发生改变,新的民间语境容纳了城市和乡村的广阔领域,戏曲需要去适应新民间语境的生活观念和审美要求,就需要自身在内容、形式与传播策略方面进行革新。[1] 央视专门开设戏曲频道播映戏曲电视节目,河南台创办的《梨园春》栏目延续20余年经久不衰,这都显示了戏曲艺术在电子技术发展的时代与时俱进的潜力和努力。然而其影响力毕竟有限,在随之而来的互联网时代,更是难以吸引网生代的目光。

如今的梨园正活在普通大众的想象之中,在梨园文化和年轻人之间缺乏一座有效的桥梁去实现沟通和理解的可能性。"鬓边"要实现于正所求的"展现京剧文化的魅力",就必须选择一个既贴合戏曲艺术特点又符合当代观众文化接受习惯的切入角度和表现方式,尽可能地降低观众观看剧集过程中接纳和理解戏曲的难度,增加戏曲的可看性。基于此,"鬓边"打造了一个既熟悉又陌生的梨园,以一种流行化的处理方式去消解戏曲艺术与普通观众之间的隔阂。

"鬓边"首先择取了最能够吸引现代观众眼光的切入点,即服化道,以视觉层面的华彩直接激发观众对于戏曲的兴趣。剧中商细蕊等人穿的戏服加起来一共有200多套,其中100多套是为了剧集专门制作的,由苏州、杭州的老师傅手工制作而成,每套价值都在万元以上,即使是配角和龙套的戏服也充分贴合角色,制作一丝不苟,有时尚博主甚至专门分析了"鬓边"中的戏服,戏服也成为剧集营销的卖点之一。

戏台上的流光溢彩只是梨园行当的一部分,台下的梨园百态才是拉近观众与这一艺术形式间距离的重点所在。"鬓边"采用现代化叙事策略,以现代视角去观照梨园生活,寻找近代人和现代人生活的共通性,将梨园与当代"职场""饭圈"联系起来,成功引发了观众的情感共鸣。以职场结构来说,每个老板带领的戏班子就是一个团队,他们需要在这一行业里展开竞争,光靠老板才情卓越是远远不够的。要当好老板,让自己的事业越做越大,就需要出色的管理能力和高远的眼光,而他所带领的团队成员也要分工明确、各司其职、人心齐聚。商细蕊有唱戏的才能,但没有管理戏班子的能力,因此一度到了卖戏服换钱度日的境地,而财神爷程凤台其实就是现代的投资者,给水云楼解决钱资问题。水云楼疏于管理、人心涣散,于是有人偷奸耍滑、明争暗斗、排挤打压,隔壁戏班子还会偷偷过来打探情报、挖墙脚。商细蕊带领水云楼闯荡北平梨园行,就好比现

[1] 王廷信:《新民间语境与戏曲传播策略的转换》,《戏剧(中央戏剧学院学报)》,2006年第4期。

代社会创业团队在北上广的奋斗,传统艺术发扬被重释为职场打拼升职,一下子就拉近了观众的心理距离。而以饭圈思维理解,商细蕊就是演艺圈当红偶像,小来是他的贴身助理,程凤台是他的头号死忠粉丝,为他花钱无数,范涟是他的经纪人兼事业粉,一心为他的演艺事业着想,而范湘儿、程美心等人是他的黑粉,姜登宝、陈纫香是他的同类型竞争对手。当偶像遭遇流言危机时,出现了大量粉转黑,程凤台等真爱粉则想方设法为其澄清。在"梨园101"即剧中的梨园魁首选举中,程凤台为了送自己的偶像出道,联合范涟砸下重金为其打投,买通稿宣传。在粉丝与爱豆的关系代入机制生效后,程、商二人的感情线得到了更宽容的解读,阳春白雪的高雅艺术也因为轻松化、喜剧化的叙事方式建立起与大众沟通的桥梁。

"鬓边"试图描绘一幅20世纪30年代梨园百花齐放的繁盛景态,以个人叙事和行业演义阐发京剧艺术家的传统工匠精神,又将戏班子生活细细铺开,力求从点与面的结合上营造一个看似真实鲜活的北平梨园光景。在如此多层的苦心设计下,"鬓边"呈现出流行文化视域下对于民国和梨园的想象。"鬓边"改编于网络小说,虽然披上了传统文化的外衣,但从一开始就是流行文化的产物。从一定意义上来说,它反而是对京剧艺术严肃性的一种消解,传统艺术的魅力流于服化道的表面,充满戏谑性的梨园生活段落也淡薄了历史的厚重感与真实性。"鬓边"有意于以传奇的叙事方式展现京剧艺术家商细蕊的一生,然而人物形象的"萌点"堆砌使得角色本身趋于扁平,"英雄救美""霸道总裁"的情节设计也使得前期情节发展中"爽感"占据了主流,尽管如此却符合了网生代的审美趣味。

三、被置换的情感内核

"鬓边"由同名耽美小说改编而来。对于文学作品改编,素来有"尊重原著、超越原著"的八字方针,而对于描绘同性之爱的耽美小说的改编,想要"尊重原著",面临的第一大问题就是如何处理小说中的主角感情关系。

(一)角色人设纯化

原著中,程凤台体贴内眷,并不纳三妻四妾,在旧时代不失为一个好丈夫,然则性情风流倜傥,是个不折不扣的花花公子,在家庭之外社交场上处处留情,他既有仗义出

图3　程二奶奶对男女感情产生迷惘

头的率直一面，也有狡黠多变难以捉摸的阴沉一面，更有包养舞女与人调情的"不堪"之处。原著中的程凤台为邪恶与正直所包裹纠缠，是一个复杂立体的圆形人物，反而是符合时代背景与人物身份的。正是这样不甚"清洁"的人物，逐渐因为另一位主人公而变得专情乃至洁身自好，这种由"不洁"到"洁"的转变更加能够引发读者的理解和共情。而在改编后的电视剧里，程凤台的负面特质被彻底剔除，简化成一个基本只保留正面性格特质的完美男人人设，唯有对妻子的敬而不爱之情被隐晦地保留和表达，作为其完美表象下一个难以察觉的裂隙，从而容纳后期程凤台对商细蕊的"移情"。

相较于程凤台，商细蕊的人设基本没有大的改动，但其性格特质与人物关系也被简化或者说"纯化"处理。在原著第十章中，作者这样描述商细蕊的为人处世："其实在商细蕊眼里，人虽不分贫富贵贱，大约还是可分为四类：懂戏的和不懂戏的，捧他的和不捧他的。懂戏又捧他的是为知交最高；懂戏却不捧他的可敬不可亲；不懂戏而捧他的可以闹着玩；不懂戏也不捧他的，那就是芸芸路人，谁眼里也没谁了。"

"戏大过天"的人物核心在电视剧中得到了完整保留，"懂戏又捧他的是为知交最高"一句，则为改编的影视剧版本点出了立足所在。原著中的商细蕊不通七情六欲，却又与多人有过不正当关系，这一方面是他人设所致，不在意除了唱戏以外的事情；另一方面也是贴合时代背景，戏子身在下九流，商细蕊虽然爱戏甚过生命，也不得不在那个特殊的年代随波逐流、倚靠权势。到了电视剧中，商细蕊则被从这些混乱关系中剥离，以全然纯粹的不卑不亢、一门心思钻研艺术的京剧艺术家人设出场。

除了主角外，其他重要配角，如程凤台的姐姐程美心、妻子范湘儿等，人设都或多或少做了同样的纯化处理，尽可能保留正面而隐去负面特质，使得整部剧的人物具有鲜明的正邪阵营。这种人设改编方式既与现代文明社会所倡导的社会主流价值观相符合，也减轻了在改编和审查时可能遇到的阻碍，还有助于没有阅读过原著的普通观众的理解，整部剧呈现出基调光明健康的面貌。

（二）耽美情节弱化

所谓耽美情节，指的是在耽美小说中推动或表现人物感情的相关情节。人物的感情建立和深化需要通过一系列耽美情节实现，缺乏这样的情节，人物的情感关系就不足以立住脚跟。因而在进行影视剧改编时，耽美情节就必须得到妥善的改编处理。

2019年大火的耽美小说改编影视作品《陈情令》采取了灵活的改编方式。对于原著小说中不超出现有审查规制的所谓"名台词"和"名场面"，电视剧都尽可能地予以还原，比如主角之一蓝忘机的名台词：我想带一人回云深不知处，带回去，藏起来。

尽管在原著中这段表白是经典场面，但由于台词本身的婉转克制，使得其含义模糊不清，可以从多个角度解释，因而得以在影视剧中上演。无论是读过原著的书粉，还是直接观看电视剧的观众，都能因为这句台词而获得相应的情感体验。而对于那些直白表现爱情关系的情节，电视剧版本则进行了删除处理。总体而言，《陈情令》对于绝大部分原著情节都进行了还原处理，包括表现人物情感的耽美环节，而只对小部分不合审查规制的内容予以舍弃。赛吉维克曾指出，不涉及肉体关系的男性社交模式和男性同性恋关系具有相似性，无论是主仆情、同窗情还是师生情、兄弟情均可成为耽美化解读的对象。[1]因此，整部剧虽然从头到尾并未道出两人的相爱关系，甚至用台词定义两人的"知己"身份，但高还原度的耽美情节配合细腻的镜头语言，无处不克制而又无处不言情，从而成功营造了一种远非"知己"所能容纳的"犹抱琵琶半遮面"的暧昧情感关系。

相对来说，"鬓边"对耽美情节的处理更偏向于弱化，即弱化其中的爱情意味，而着重强调其对主干叙事的推动作用和对人物性格形象方面的塑造能效。原著和电视剧中，程凤台初见商细蕊，都是在戏班子里看商细蕊演的《贵妃醉酒》，所不同的是，原著中程凤台见商细蕊，起的是狎玩之意，慕的是风情之姿，其对商的关注和想法始于

[1] ［美］伊芙·科索夫斯基·赛吉维克：《男人之间：英国文学与男性同性社会性欲望》，郭劼译，上海：上海三联书店2011年版。

图4　程凤台、商细蕊喝酒畅聊

"情欲",即生活中俗称的"见色起意",原著第十一章中有这样的描写:"程凤台看着镜子里的这双手,比那些太太小姐的都要玲珑白嫩,真想合在掌心里揉一揉,再凑到嘴边咬上一口。"他一向是行动派,光想就不杀瘾了,借着闲话撩帘子进了屋,一把握住商细蕊的手,上下翻转摩挲着,又看又摸:"哎!商老板,这只是不是我给你的戒指。"

而基于前文所述的对角色人设的纯化,这样的情节就不再适宜。"因戏生情"的情节在叙事意义上仍然不可或缺,程凤台对商细蕊的兴趣去除了情欲层面后,就需要从另一层面予以补充,从而才能衔接上后面的情节。电视剧版本将程凤台的母亲改成了伶人身份,因为对戏曲的热爱而离家出走抛弃了年幼的程凤台,因此在程凤台心里留下巨大的情感缺口,也造就了他内心脆弱缺爱的性格特质。程凤台母亲留给他一张穿戴杨贵妃戏服的照片,而商细蕊与程凤台的初次相遇正是在舞台上演出《贵妃醉酒》,商细蕊的杨贵妃形象与程母重叠,引发了程凤台对母亲的思念,顺而带出对眼前将杨贵妃演得恍若真人的商细蕊的注意,"因戏生情",生的是思母之情和赏艺之情。

在对情节的处理上,编剧(同时也是原著作者)大刀阔斧地砍去了相当篇幅的耽美情节,本身作为推动主角情感建立的耽美情节变少了,对于主干情节,在纯化人设的前提下其中的耽美情感也被弱化,而只保留了符合人设的人物行动和必要的情感因素,如此一来电视剧本身更像是一场商细蕊的"梨园升职记"。如果说《陈情令》是对原著《魔道祖师》的血肉还原,"鬓边"则更像是从原故事中抽离骨干再造的故事,呈现出了与原著截然不同的风味意趣。

（三）情感内核升格化

无论是对人设的纯化，还是对耽美情节的简化，归根结底是电视剧彻底置换了小说的情感内核。原著中程凤台对商细蕊先起的是"欲"，随后读懂了他的戏，得到了商细蕊的认可，于是程凤台决定做商细蕊的"戏台子"捧他。原著中作者在第十八章试图描述程凤台听懂了商细蕊的戏时，笔墨颇少，三言两语带过：不提长生殿便还罢了，提起长生殿，程凤台是有满肚子的话要说。商细蕊话头一勾，程凤台就把按捺了几天的评论洋洋洒洒、声情并茂地发表出来。讲这出戏是如何的动人，如何的绝妙。他的口才非常好，大学里的英国戏剧也没白念，大约是夸得十分在点儿。商细蕊又惊喜又感动，拊掌叹道："我也极其喜欢这节……是啊，那句唱词，只有二爷注意到了。"

程凤台具体是怎样地"知"，而这种"知"又与文中出现的其他捧商细蕊的人的"知"有何不同，程凤台何以就成为得到商细蕊认可的知己，作者并未写出。在这段关系中，精神与欲望从一开始就不是平等的地位。尽管也夹杂着知音知己惺惺相惜的情感，但这种知己情并未得到有效建立。或许这也是原著作者的意图所在：从"不洁"的爱欲纠缠开始，逐渐发展为"洁"的生死相依。

在电视剧"鬓边"中，如果要让原著的主要情节依然成立，故事可以完整顺畅地讲下去，主人公的行动就需要有明确的内在动力驱使，这也就意味着必须给程、商二人的关系一个可成立的界定或者解释。固然，"鬓边"可以像《陈情令》一样以一种较为模糊的手法处理主角的情感关系，通过两人的相处情节展现人物羁绊，维持与原著同一的情感内核，但"鬓边"选择了另外一种更适合原著文本的处理方式，即对情感内核的置换。原著中确实反复强调了程、商二人的知己关系，但这种"知己"终究并非独立的情感，而是与情爱水乳交融，身体欲望始终是不可动摇和忽略的内在组成要素。于是在改编时，"知"和"爱"便被彻底地剥离了，知己之情被提上来成为唯一的情感内核。如果说耽美文学的情感内核实质就是一种相互信赖、彼此尊重、心意相通、守望相助、深刻而不可替代的复杂感情，那么爱情本身就不是唯一的界定词汇。这也是这种情感内核发生置换能够实现并且使人信服的重要原因。

在置换情感内核时又有一个尺度和方向的问题。如果完全视原著的耽美感情于不顾，强行将爱情改成友情，甚至改耽美为言情，加入女性角色和新的情感纠纷，无疑就彻底抛弃了原著的书粉，且违背了"尊重原著"的基本原则。中国素有伯牙子期的高山流水、巨卿元伯的鸡黍之交，更有豫让伯瑶的"士为知己者死"，"知己"一词，在悠久的历史演绎中容纳了远比朋友更为厚重的情感和文化内涵，已然成为中国的一种文化

图5　程凤台看完商细蕊的《长生殿》后入戏

符号和精神象征，成为现代社会追忆和畅往的理想交往模式。而"士为知己者死"，无疑是知己关系演变中最为极端的情感表达，是一种和伯牙摔琴断弦相似的"把美的东西毁灭给人看"的悲剧精神。在"鬓边"的结局，商细蕊为了救程凤台，不惜放弃比生命和亲情更重要的戏，唱破了嗓子以求得程凤台的苏醒，这种自我毁灭的意志本身就超越了爱情甚至亲情，而与知己情深应合。

"鬓边"中除去程凤台对商细蕊的身体欲望纠缠外，更有其对商细蕊的艺术才能和求艺精神的理解，这份理解和尊重，作为知己情的组成要素，和爱情一起组成了程凤台支持商细蕊的戏曲事业的动力。在剥离爱情之后，对两人的知己关系进一步深化，就能够合理且有效地支撑叙事。因此，"鬓边"将主角的爱情置换为知己情，既尊重了原著的基本设定，又对其进行了升格化处理，进一步做到了"超越原著"，展现了一种对于乱世中难能可贵的纯洁精神关系的想象，也蕴含了"发乎情止于礼"的隐含耽美元素表达。经此改编，原著粉丝的期待能够通过耽美元素的挖掘获得满足，普通大众也能由此达成理解和接受。

四、特殊结构：戏中戏

戏曲与电视剧，原本就是同属于综合艺术的两种不同艺术类型。用电视剧讲戏曲，则

必然要求将两种迥异的艺术进行一定程度的嵌合,努力消弭其间因差异性而造成的断裂。

"戏中戏"的概念古今中外皆有,从字面意义上理解,指的是在戏剧中又有戏剧。我们所熟知的《哈姆雷特》中王子为了刺探国王而安排的伶人献艺,正是经典的戏中戏情节;而在中国,杂剧《真傀儡》里有丞相坐着听"丞相戏";传奇《比目鱼》里有因戏生情、以戏探母……到今天,"戏中戏"这个概念已经不局限于戏剧,而延伸到电影、电视剧等综合艺术中。

对于戏中戏的概念界定尚未有统一说法,有学者试列举了国内五种具有代表性的看法:"(1)一种大体独立于戏剧情节而存在的若干种艺术样式或短剧的片段表演;(2)所谓'套层结构'(也称为'戏中戏'),即是指一部戏剧作品之中又套演该戏剧本事之外的其他戏剧故事、事件;(3)在一出戏剧中演出另外一出戏剧;(4)穿插搬演形式,戏曲行语称为'戏中戏';(5)戏中戏,就是故事里的故事。"[1]

"鬓边"以戏曲为题材和表现对象,以伶人为主角身份设定,戏曲表演是本剧不可避免的情节要素,并且,剧中的戏曲也不仅仅是主人公职业生活内容的一种客观展现,更起到了推动叙事、塑造人物、表情达意、隐喻主题等方面的作用。因此,结合前文的诸多定义,这里的"戏中戏"可以从更宽泛的意义上来理解:剧中出现的在呈现上具有一定完整性并产生除戏曲本身固有内涵以外意义的戏曲表演段落。也就是说,"戏中戏"不等同于"戏中有戏",剧中人物随口唱的两三句唱词或是只作为背景和过渡的戏曲表演,都不能算入我们讨论的戏中戏范围内。

(一)作为叙事结构的必要环节

戏曲是"鬓边"内容中不可切割的一部分。正如前文所提,"鬓边"在经过一定的改编后,已然变成了一出商细蕊的"梨园升职记",剧中推动剧情发展的许多大事件,都围绕着唱戏展开脉络。

商细蕊与自己昔日的师姐蒋梦萍情同亲姐弟,但是师姐和他人相爱,最终弃他而去,这就使得商细蕊和师姐之间结下了梁子。在程、商二人因一出《贵妃醉酒》结缘后,程凤台邀请商细蕊去程府为他儿子的周岁宴唱堂会,与程夫人有亲戚关系的蒋梦萍夫妇也到了场,商细蕊看到自己的"仇人"后,当即唱了一出《救风尘》:"恁时节船到江心补漏迟。烦恼怨他谁。事要前思。免劳后悔。我也劝你不得。有朝一日准备着搭救

[1] 李扬、齐晓晨:《清中期以前"戏中戏"的发展》,《文化遗产》2010年第2期。

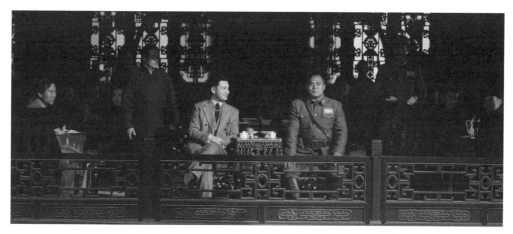

图6 儿子周岁宴上,程凤台与曹司令看戏

你块望夫石。"[1]《救风尘》讲的是妓女宋引章不听姐妹劝告嫁给了富商后被虐待,她的朋友赵盼儿利用风尘手段救她逃离狼窝的故事。商细蕊所唱这段戏,正是宋引章一意孤行追求爱情时赵盼儿劝她的唱段。这段戏既与商细蕊、蒋梦萍的情感纠葛相呼应,又毫无顾忌地将蒋梦萍比喻为妓女,讽刺她为了爱情头脑糊涂,嫁人之后只会后悔,连带着蒋梦萍的丈夫常之新也被骂作无耻之人,可谓刻薄毒辣。这出戏对情节的发展起到了以下几方面的作用:

其一,这出戏的寓意直接气晕了蒋梦萍,导致了常之新和曹司令的对峙,堂会被破坏。

其二,这场堂会原本是程凤台为了破除商细蕊与曹司令不和谣言举办的,商细蕊破坏了堂会,加剧了流言的可信程度,这也成为他后期为流言所迫逐渐走投无路的重要引子。

其三,《救风尘》直接气晕了蒋梦萍,导致程二奶奶等人对商细蕊的偏见,为二人不和埋下了伏笔,衍生出程二奶奶和商细蕊的情节线索,也顺理成章地推动了二人关系经历从"不和"到"和"的发展路径。

其四,程凤台在经此一事后,对商细蕊产生了一定的误会,有误会则有解除误会,从而推动程凤台主动找商细蕊了解此事,便有了"雪夜对谈"的经典场面,程凤台因而

[1] 出自元代关汉卿杂剧《救风尘》一折。

得以真正开始了解商细蕊的性格品质，两人的相交程度走向深化。《长生殿》使得程凤台感到自己"被懂得"了，那么《救风尘》则在一定意义上推动程凤台懂得了商细蕊。

戏曲在剧中情节结构上的作用，不仅在于戏曲内容本身对剧中人物的影响，更蕴含了唱这出戏的行为本身对后续情节的推动或衔接之意。唱戏是故事本身的重要内容，而何时何地何人唱戏、唱什么戏、为何唱戏，则体现了叙事结构上的安排。

商细蕊受邀去安王府给老福晋贺寿唱堂会时，因为与侯玉魁合作甚佳，于是欲加唱一段，商细蕊点了一出《搜孤救孤》，不料引起了老福晋心中的伤心往事，堂会中止。《搜孤救孤》是京剧戏目，改编自元代杂剧《赵氏孤儿》，讲述了春秋时期晋国大夫赵氏因奸臣陷害而惨遭灭门后，赵氏门客程婴抚养赵氏孤儿赵武二十年并报仇雪恨的故事。光绪皇帝尚在时，珍妃曾经托付老福晋照顾好小王爷将来好继承大统振兴清国，然而孩子未能保住遗失民间，老福晋也没能实现皇帝珍妃的心愿，珍妃自杀而死，因而老福晋一生愧疚不安，《搜孤救孤》正戳中了老福晋的伤心之处。商细蕊从侯玉魁处了解了实情以后，决定以此为蓝本，排演一部新戏，于是有了《潜龙记》一本。

在王府戏楼唱戏时，商细蕊看中了这座戏楼，程凤台顺其心愿买了下来作为水云楼的专属戏楼，《潜龙记》首演正是在这座新得的王府戏楼。缠绵病榻的老福晋在紧挨着的王府里听到了商细蕊的《潜龙记》，将戏台上的商细蕊等人恍惚看作皇上和珍妃，而《潜龙记》的唱词则替老福晋圆了她终生未能实现的凤愿，老福晋长叹一声，在睡梦中去世了。这段情节以《搜孤救孤》开始，以《潜龙记》结束，老福晋因《搜孤救孤》而勾连起心结卧病在床，促成商细蕊排演新戏《潜龙记》，随即老福晋又因《潜龙记》放下心结了然而去。不合时宜的戏是老福晋致病这一重大危机事件的直接原因，恰中心坎的戏则是解决这一事件的有效手段。两支相似而又截然不同的戏曲，一头一尾在结构上构成了一个圆满的闭环。这出新戏的成功也为商细蕊夺得梨园魁首做出了重要铺垫。

《潜龙记》的作用远不止于此。《潜龙记》是本剧中呈现最完整的戏曲之一，从商细蕊的开场持续到下台。在这一集里，戏中戏达到了一种"台上台下皆是戏，戏中更有重重戏"的巧妙境界。台上的商细蕊负责做好自己的本职工作，唱好他的戏曲，台下的程凤台、曹贵修和刘汉云等人既在看戏，也在演戏。台下姜登宝派来捣乱的流氓，不停地给商细蕊喝倒彩甚至意欲冲上台去撕扯商细蕊，商细蕊则淡定自如地继续唱着，随即宝剑一挥猛然指向扒在戏台边上的流氓，将其震慑住，并引起全场的叫好。戏台本身是划分舞台与现实、戏中角色与戏外众生的分界线，台上台下是不同的叙事空间和审美空间，叫人知道自己是在看戏而非身在戏中。而唱戏人则要求活在戏中，在方寸舞台上旁

若无人地过完一生,所以剧中说"停戏就是失败"。流氓意图爬上戏台的举动,无异于擦除了这条严格的泾渭线,破坏了戏台上的完整世界,也打破了观众对这一虚妄世界的沉湎。商细蕊举剑一挥,既是身为戏中帝王的他在虚幻空间里的动作,也是身为商细蕊在现实空间里的行为,两者融为一体,既在戏外又在戏中,商细蕊没有踏出戏中世界,流氓亦没有踏足戏内世界,于是两相周全,各得其所。

商细蕊既在唱戏,又知道自己是台下戏的一部分,因而具备了双重演员的奇特身份。他通过自己富有感染力和别具深意的戏曲,勾起了刘汉云的心中往事,曹贵修引用舞台上正在唱的戏词"铸一偌大铁箍,将山河罩",以此表达自己领兵抗战的决心,最终促成了主动请战一事。因而,台上与台下的关系不再是截然分隔的两种空间,一种被观赏和观赏的单向关系,而是融合了边界,台上戏成了台下戏的有力依托。

剧者,戏也。如果从剧情中抽离,以观众的身份看这部剧,则更可以看到演员在演戏,戏中的人在当演员,而演员又要扮演他者演戏,如此人在戏中,戏中有人,无断绝。这重重叠叠互相勾连映照的世界,或许正印证了戏剧的世界观:"世界即舞台,人生乃戏剧,众生徒伶人。"[1]

(二)作为人物塑造的有机成分

"鬓边"剧中的戏曲对人物亦有塑造、映衬之内在能效。"'戏中戏'里的人物与戏剧本事中的人物,往往发生相互映照、渗透、补充的内在关系,由此巧妙串联剧中人物关系,彰显人物的性格特征。"[2]这种塑造在于性格,这种映衬更是在于人物的命运。

前文所提到的商细蕊给程凤台唱堂会一节,商细蕊唱的一出《救风尘》,激烈铿锵,将自己对蒋梦萍夫妇的怨怼、讽刺毫无顾忌尽皆道出,在手握重权随时可以断其生死的曹司令面前,在刚结交的富商巨贾程凤台面前,商细蕊充分展现了他偏执癫狂、生死无畏、睚眦必报的性格特质。这既可以说是他的性格缺陷,发起疯来不分场合,只管一意孤行顾着自己痛快,又恰恰是他的一种有别常人的特色,甚至正是程凤台所没有的特质。程凤台做事圆滑周到、八面玲珑,但正是因为身处旋涡之中,背负沉重的责任,他无法像商细蕊一般快意恩仇、潇洒自在,只为自己而活。台上的商细蕊和台下的程凤台,无形之中也形成了一种反差观照。

[1] 胡健生:《试探古典戏曲中的"戏中戏"艺术》,《中国戏剧》2005年第6期。
[2] 同上。

商细蕊和陈纫香打擂台时唱了一出赵飞燕的故事。在商细蕊和杜七的戏本子里，赵飞燕是一个"一路从宫女干到皇后"的"带劲儿"人物，从这个传奇女人身上，商细蕊看到的是她锐意进取的精神和变幻起伏的人生，这就摆脱了常人将她看作红颜祸水、祸国妖女的常规认知，显示出商细蕊在戏曲理解和创新上的过人之处。赵飞燕能随机应变作掌上舞，商细蕊则能自创玄女步法作前无古人的鼓上舞，戏里戏外，两人的机敏、天才和创新遥相呼应，而赵飞燕一路做到皇后的位置，恰恰预示了商细蕊以后的道路：他也将一步一步走上梨园魁首的宝座。

剧集原创的新角色陈纫香是姜荣寿的外甥，他一生被姜荣寿掌控，无法自由地过自己的人生。陈纫香在和商细蕊打擂台输了以后，遵守承诺一年不上台唱戏，并赶赴上海找自己的爱人。然而身在下九流的戏子与富家小姐的爱情终究无法延续，陈纫香和爱人私奔被打断了腿，爱人也失去了消息。对于陈纫香来说，他的生活里唯有两件事支撑他：一是唱戏，这是他安身立命的本事，是他活着的价值所在，断腿意味着事业的终结；二是他的爱人，是他唯一能自己做主的事情，是他活着的意义所在，失去爱人就意味着人生希望的泯灭。在商细蕊等人的劝说帮助下，陈纫香终于强打精神登台唱戏，希望借此收到爱人的消息，却在临登台前收到爱人的分手信，人生的希望被彻底摧毁。陈纫香持着宝剑登台唱了一出《红楼二尤》：妾身不是杨花性，你莫把夭桃烈女贞，谣诼纷传君误信，浑身是口也难分。辞婚之意奴已省，白璧无瑕苦待君，宁国府丑名人谈论，可怜清浊就两难分，还君宝剑悲声哽，一死明心我要了凤囚！

《红楼二尤》改编自红楼梦中尤二娘、尤三娘的故事，尤三娘贞洁刚烈，绝不屈从于贾琏、贾珍的淫威，一心追求自己的爱情，结果自己的爱人误信谣言，前来索回宝剑，尤三娘为了救爱人，假意屈服，随后拔剑自刎。尤三娘生得美貌多情，实则专情至极，刚正不阿，面对爱人的误解和抛弃，她依然选择了保护爱人，并以死明志。都说"戏子无情"，爱好及时行乐的陈纫香却能专情，尤三娘正是现实中的陈纫香，尤三娘的悲剧也一一照应在他的命运上，以自杀成就了一出绝唱。

（三）作为视听感官的审美客体

电视剧与戏曲虽同属综合艺术，然而差别甚大。电视剧更多的是一种对生活的高度模拟，而只不过强化了其中的戏剧性。电视剧虽然是假的，但却不会造成观众的理解障碍，因为剧中的人物、环境、语言等都是为我们所熟悉和了解的，我们看电视剧，看的正是一种他者的人生世界。戏曲同样脱胎于现实世界，讲的是我们熟悉的故事，然而它

是对现实具象的某种抽象凝练和诗意美化,在这一点上或许和舞蹈有着相通之处。戏曲具有完整的叙事情节、台词唱腔,又有演员调度和动作,因而具有和电视剧相似的叙事性及综合性,但戏曲表演由具有特定程式的"唱、念、做、打"构成,程式限定了戏曲的表现方式,追求以有限表达无限,以不变透出万变,戏台的场景布置同样是抽离于现实的写意派风格,观众只能以特定的戏曲知识为切入点去理解戏曲所建构和阐述的叙事时空。与"从刹那见永恒、以咫尺见千里"的特殊时空观所不同的是,戏曲又具有自身的一套华彩繁复的服饰系统,在极简与极繁之间恰恰体现出戏曲所特有的相对主义的美学观念。

换言之,戏曲身在电视剧中,却因为其超脱于现实世界的特殊叙事空间和独具特色的审美特质,成为丰富电视剧审美对象和拓展艺术边界的审美客体,给观众带来独特的审美感受。因此,当观众在观看电视剧时,民国时代的实景与戏曲舞台上的虚景交错穿插,台下的人世百态和台上的喜怒嗔痴同时上演,戏中戏所带来的差异化的审美对照也增强了剧集的可看性。

"鬓边"在表现真实时空时采用了偏灰、偏褐的色调,无论是街道廊桥、室内梁栋,抑或是普通人物的衣着打扮,皆呈现出一种寡素、朴实、厚重的整体氛围。而台上身着戏服的众人,服饰尽皆明艳夺目,光彩照人,色相丰富,饱和度高,打光高调,从视觉感官上来说形成了具有一定跳脱感的差异化审美效果。在全景画面中,观众的视觉中心会迅速聚焦到舞台上,戏曲的服饰之美也因而更加突出。

戏曲的唱词与念白也能产生这种差异化的审美体验。"鬓边"在让观众理解戏曲方面也做出了细致的努力。当剧中有戏曲上演时,"鬓边"会在画面的右侧边缘处附上相应的唱词,以方便观众理解,唱词本身的文学意蕴亦是戏曲魅力的重要组成部分。视听结合,观众因而被引入戏曲的时空里畅游。

电视剧与普通戏曲节目的区别在于,通过前期的多机位、多角度高清镜头拍摄与后期的剪辑和包装,电视剧能够最大限度地展现戏曲视听层面的独特美感,并打破单一机位固定镜头远远观之的疏离感,后者这种拍摄方式无法展现人物动作、神情和服饰的细节,更会因为长期的凝滞状态而陷入乏味的境地。然而这也正是电视剧无法完全传达戏曲意蕴的原因之一,作为情节的一部分并为情节服务,戏中戏能让观众产生审美感受的瞬间转换并拥有多样化的审美体验,但这种转换毕竟无法长久停留在戏曲的世界,故事情节还需要继续发展,对观众来说,刚刚被引入戏曲时空就又面临着镜头的切换和现实的回归,对京剧的观照始终如临水照花、走马观灯,既不能深亦不能久。

图7　商细蕊在戏台上演《晴雯》，台上台下犹如两个时空

五、电影、电视剧与戏曲

（一）在戏曲与电影的交界处

戏曲与其他综合艺术融合的艺术尝试，自百年前电影初生之际便开始了。"戏曲电影就是以中国传统艺术戏曲为拍摄对象的电影。"[1]1905年，中国第一部电影《定军山》正是一部由当时的名伶谭鑫培主演的戏曲电影，此后，丰泰照相馆的老板又和谭鑫培以及其他戏曲名人合作了多部戏曲电影，如《长坂坡》《艳阳楼》《青石山》《金钱豹》《白水滩》《收关胜》等。[2]

"早期的戏曲电影是为了记录舞台演出而存在的，然而，随着摄影技术日新月异的发展，尤其是当代数字化录像技术的成熟，舞台艺术不需要借助电影的形式就能够原汁原味地保存下来，戏曲电影的这部分功能已然丧失，戏曲电影已不再是依附于舞台艺术，将戏曲表演记录下来那样简单。"[3]在电影的发展历程中，戏曲电影的内涵发生了相应的外延：表现戏曲题材的电影和自戏曲改编而来的电影，同样也处在戏曲与电影的

[1] 李菁:《戏曲电影：在戏剧、电影和政治的交界处——戏曲电影国际学术研讨会综述》，《戏曲艺术》2012年第3期。

[2] 陆弘石、舒晓鸣:《中国电影史》，北京：文化艺术出版社1998年版，第5页。

[3] 李菁:《戏曲电影：在戏剧、电影和政治的交界处——戏曲电影国际学术研讨会综述》，《戏曲艺术》2012年第3期。

交界处，拓展了电影艺术的表现空间。而将戏曲故事嵌套到电影故事之中，形成一种双线并置的套层结构，则是戏曲与电影融合的重要形式。法国电影学者克里斯蒂安·麦茨提出："所谓套层结构，是指电影故事中的故事，即戏中戏，与画中有画、小说中谈小说一样。"[1]

后台歌舞片可以被认为是套层结构电影的鼻祖。[2]所谓后台歌舞片，指的是一群歌舞片演员既在后台排演某部歌舞片，又在电影中直接上演，这样这部被排演的歌舞片就成为故事中的套层结构，例如经典的后台歌舞片《雨中曲》。除了歌舞片外，根据小说改编的《法国中尉的女人》也是使用套层结构获得叙事上的成功的经典影片。这种特殊结构的电影在中国电影的发展史上也并不少见。因地制宜，中国独特的戏剧形式即戏曲往往成为被嵌套的里层故事。1965年谢晋导演执导的《舞台姐妹》将越剧舞台与演员的人生并置在一起，以越剧为线索串联起旧社会与新社会的交织更迭；1987年黄蜀芹导演的《人·鬼·情》以一出《钟馗嫁妹》的套层结构传达对历史的反思和对女性身份的焦虑与思考；1993年陈凯歌导演的《霸王别姬》更是成为戏曲题材电影中以套层结构叙事的经典之作，并在国际上获得了金球奖、金棕榈奖等多项大奖。

电影《霸王别姬》将同名戏曲《霸王别姬》有效地融入整部影片的叙事之中，不同的唱段出现在程蝶衣和段小楼的不同人生阶段之中，台上的戏曲与台下的人生形成了一种平行的二元并置结构，戏曲中的角色也始终与两个角色的扮演者相呼应，这两个平行时空的情节线索交替推进彼此暗合，叙事同步进行，隐喻人生的变化与历史的变迁。最后以戏曲中的高潮"虞姬自刎"造就影片的高潮"程蝶衣自刎"，程蝶衣人生的悲剧与戏曲的悲剧性实现了完美的交融，使得戏中戏的意义达到了生发与拓深主题的更高层面。

除了《霸王别姬》以外，《思凡》也对程蝶衣的人生历程起到了关键作用。幼年的程蝶衣在练习《思凡》时，将"我本是女娇娥，又不是男儿郎"中的两种性别代词固执地颠倒，以此坚持自己的性别意识，然而在师兄段小楼强硬而残忍的暴力逼迫下，程蝶衣含着血唱出了正确的唱词，其性别错位的悲剧正是自此而始。段小楼是程蝶衣一生悲剧的直接肇始者，他摧毁了程蝶衣的男性意识，从一开始两人的命运就纠缠到了一起。程蝶衣为了活下去而自我重建的女性意识，虽然潜移默化中使得他在旦角行当达到了出

[1] 克里斯蒂安·麦茨：《费里尼〈八部半〉中的"套层结构"》，李胥森、崔君衍译，《世界电影》1983年第2期。
[2] 姚睿：《叙事与奇观：好莱坞后台歌舞片的情节模式与歌舞展演》，《当代电影》2013年第10期。

神入化的境界,但这种化境是一种泣血的捆绑造就,程蝶衣无法区分台上的女性角色虞姬和台下的真实自我,他把自己活成了戏。而当他终于意识到自己不是虞姬,段小楼也不是霸王,一直以来作为精神支撑的女性意识是一种错误时,这种二次摧毁使得他失去了活下去的意义和能力。

"套层结构不是旁节蔓枝,而是具有反思效果的一种结构并置,通过与观众的互动获得更多意义的释放与展现。"[1]在戏曲与电影的交界处,《霸王别姬》将戏曲这样一种传统文化奇观作为容纳个人命运耦合民族命运的悲剧叙事的载体,以戏中戏的结构装置来承担隐喻内涵和反思功能,执行了对京剧艺术的反思,并进一步折射出对人性和历史的沉痛思考。

(二)在戏曲和电视剧的交界处

如果沿用戏曲电影的定义,戏曲电视剧指的就是以戏曲为拍摄对象的电视剧。同样,戏曲与电视剧的交融也有着不止于此的可能性。戏曲与电视剧结合主要有两种形式:一是根据戏曲故事改编而成的电视剧,一般集数较少,凝练地演绎故事情节或者复现戏曲唱腔;二是表现戏曲题材的电视剧,通常是以"后台歌舞片"的形式呈现戏曲艺人台上台下的人生百态。"鬓边"正属于后者。

相较于戏曲题材电影来说,戏曲题材电视剧的作品较少,2002年播出的根据同名小说改编的20集电视连续剧《青衣》是比较突出的代表。《青衣》的导演康洪雷曾经执导过《激情燃烧的岁月》《士兵突击》《我的团长我的团》等,以军旅历史题材见长,《青衣》是其少见的女性题材作品。2017年浙江卫视《演员的诞生》第六期中,章子怡和蓝盈莹就曾以《青衣》中的片段进行演技对战;2019年湖南台综艺《声临其境》第二季第四期中,演员秦海璐也为《青衣》中的主角配过音。这些热门综艺的青睐侧面反映出这部剧的经典。

《青衣》讲述的是青衣新人筱燕秋在一出《奔月》后成为青衣名角,并爱上了后羿的饰演者乔炳璋。筱燕秋人戏不分,而乔炳璋爱的只是戏里的嫦娥。因为一场筱燕秋导致的事故,她引咎离开了剧团,而乔炳璋的结婚生子最终让她心灰意冷,草草嫁给了一个粗蠢的普通小市民面瓜,过起粗茶淡饭的日子,她虽不甘心却无可奈何。筱燕秋收了一个弟子春来,倾囊相授,把戏的希望都寄托在她身上。二十年后,乔炳璋成为剧团团

[1] 孙烨、姚睿:《新时期中国电影中戏曲元素的套层叙事及文化传播》,《新闻春秋》2019年第5期。

长,《奔月》复排,筱燕秋想尽办法保住自己的A角,但嫦娥一角最终流入富有心计的春来之手,筱燕秋黯然离场,在雪夜中独演了一场《奔月》。

《青衣》和《霸王别姬》具有颇多相似之处。二者的主人公都是人戏不分的痴儿,爱上了自己的搭档,一生苦苦追求唱戏,最终也以身殉艺。《青衣》中同样采用了戏中戏的套层结构,《嫦娥奔月》这出戏贯穿全剧,它是筱燕秋悲剧的开始与结局,是她命运的承载和写照。因为这出戏,筱燕秋一炮而红走上了人生的巅峰,却也错误地爱上了"后羿";因为这出戏,筱燕秋伤了上一任嫦娥,不得不离开剧团、离开舞台。这出戏给了她无数希望与失望,拖着她走完了一生。戏中的嫦娥喝下灵药奔向月宫,从此忍受无尽的孤独;戏外的筱燕秋因为嫦娥升入云端,也因为不是嫦娥而堕入生活的谷底。正如剧中角色乔炳璋在剧末的独白所言:"人啊,人啊,你在哪里?你在远方,你在地上。你在低头沉思之间,你在回头一品之间,你在悔恨交加之间。人总是吃错了药,吃错了药的人生禁不起回头一看,也禁不起低头一看。吃错药是嫦娥的命运,也是女人的命运。人也只能如此,命中八尺,你难求一丈。"

《青衣》讲述了三代青衣同时也是三代嫦娥的故事,筱燕秋的引路人是极端的浪漫主义,将一生献给了艺术;筱燕秋的徒弟却是极端的现实主义,为达目的不择手段。筱燕秋的性格正夹在两人中间,既执着又屈服,她也曾经试图像上一任一样孤傲一生,却不得不在理想和现实中来回撕扯,穷尽一生无法弥补这二者之间的罅隙,最终只能向下一代屈服,向自己的命运屈服,落寞地承认"化妆师给谁上妆,谁就是嫦娥",从而散发出无尽的悲凉意味。

《青衣》与《霸王别姬》所不同的是,在主题思想上,《青衣》聚焦于个人如何处理理想与现实关系的问题,个人性格导致个体的悲剧性命运;《霸王别姬》则更多地缝合了历史与民族的命运,阐发了个体特别是异类在特殊时代中的沉沦与陨灭。

"鬓边"中同样存在着局部性的套层结构叙事手法。在最后一集,程二爷与商细蕊在后台告别,当程凤台走到戏楼前门时,商细蕊的《凤仙传》正好上演。《凤仙传》讲的是蔡锷将军与小凤仙之间的缠绵故事,京城名妓小凤仙惜别蔡锷后二人生死相隔不复相见。商细蕊是北平名旦,然而戏子身在下九流与妓女同归,程凤台富甲一方身份尊贵,程、商二人与戏曲中的角色呈现出高度契合性,小凤仙与蔡锷的离别恰如眼下的程、商二人。此外,这段戏中戏也是对原著中程、商二人耽美情感的隐形表达。不过,这样的套层结构与《青衣》相比,就显得格外稚嫩和浅显了。

对比观之,"鬓边"的戏中戏往往对于一个具体的人有着直观的塑造意义,对于一

图8 商细蕊以小凤仙扮相唱别程凤台

段具体的情节承担着鲜明的推动和衔接作用,譬如《长生殿》对于程凤台的为戏痴迷,《战金山》对于程凤台的被迫亲日,又如《击鼓骂曹》之于刚烈的侯玉魁,《红楼二尤》之于专情的陈纫香。也就是说,对于"鬓边"而言,戏中戏更重要的作用在于为每一集具体的情节服务,而如《青衣》和《霸王别姬》这样的套层结构叙事,只存在于少数情节片段中,分散在整部剧集中的众多戏目,在戏与戏之间并没有特殊的联结关系,也没有像《霸王别姬》或者《奔月》这样的某一部具体戏目承担起结构全剧、阐发主题的栋梁地位。

"鬓边"的戏中戏结构未能达到如《青衣》或《霸王别姬》这般的效果,其原因有如下几方面:

其一,在人物设置上,"鬓边"与《青衣》或《霸王别姬》都有着很大区别。后二者强调人戏不分,以此作为悲剧的源头;而"鬓边"则强调人与戏的分离,商细蕊虽是旦角,却能自觉说出"我不是美人,我也是英雄"。人与戏的间离,自然而然造成一种台上幕后的反差,造成戏剧内容和人生命运的彼此独立关系,这也奠定了"鬓边"前半部分的轻喜剧基调。

其二,电影和电视剧毕竟是两种不同的艺术体裁。电影篇幅短小,一出时长约40分钟的戏目,足以为一部两三个小时的电影提供充分的叙事资源;而"鬓边"这样多达49集的长篇电视剧,则显然需要更丰富的戏曲内容支撑情节发展。电影篇幅短小,则必然要求情节凝练,起伏跌宕,情节线索相对集中,优秀的电影更要求对深刻主题的思

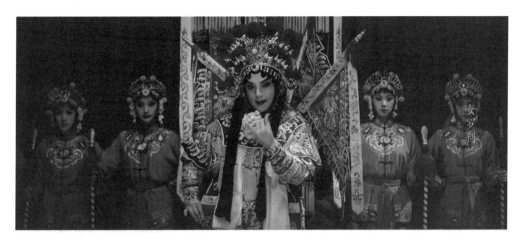

图9 商细蕊唱旦角演《梁红玉》

考；而长篇的电视剧则需要描绘更多的细节，发展多条情节线索，强化其可看性，方能持续吸引观众的注意力。

其三，归根到底，"鬓边"改编自同名网络耽美小说，其原著的主题本身便是对乱世情感的演绎，而并没有衍生到探讨人性与历史的深度。因此，将"鬓边"与十几年前的同类题材电视剧《青衣》进行对比时，尽管其服化道更加精良，色调更加古典美，却还是无法实现对后者的超越。

不过，"鬓边"在对戏的处理上也有其独到之处。"鬓边"的戏中戏更强调"戏"这个概念本身作为一个概括性的存在所指向的象征意义。"剧者何？戏也。古今一戏场也。开辟以来，其为戏也，多矣。……夫人生，无日不在戏中，富贵、贫贱、天寿、穷通，攘攘百年，电光石火，离合悲欢，转眼而毕，此亦如戏之顷刻而散场也。……今日为古人写照，他年看我辈登场。戏也，非戏也；非戏也，戏也。"[1]戏对于"鬓边"而言，对于其所描绘的整个民国世界来说，有着不止于故事情节和人物塑造的内在隐喻意义。这隐喻有着具体某个戏目对于人物命运的点示，更有着对于整段历史和历史长河中的中国生态的映射。

"鬓边"的故事发生于20世纪30年代的北平，"同光十三绝"已然是画布上的传奇，

[1] 清代李调元：《剧化序》，引自吴毓华等编《古典戏曲美学资料集》，北京：文化艺术出版社1992年版，第369页。

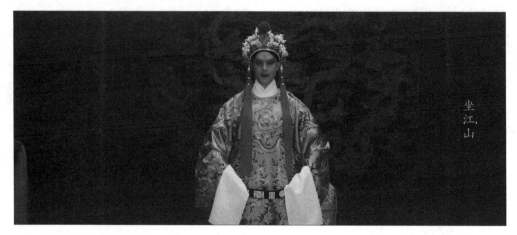

图10　商细蕊唱生角演原创新戏《潜龙记》

故事设定中曾经进京献艺的"四大名伶"也已成为梨园老人，此时的北平梨园，虽然热闹依旧，但正如《红楼梦》的开篇，"如今外面的架子虽未甚倒，内囊却也尽上来了"，已经是走到了繁华尽头。

杜甫组诗《江畔独步寻花七绝句》里的第七首道："不是爱花即肯死，只恐花尽老相催。繁枝容易纷纷落，嫩蕊商量细细开。"仇兆鳌为此注解："繁枝易落，过时者将谢；嫩蕊细开，方来者有待。"或许这正是"商细蕊"名字的由来。商细蕊续写了梨园的辉煌，却无法阻止它的没落。

伶人的生存状态反映的是梨园行当的发展，而梨园行当的兴衰折射的是旧中国的波澜。日军侵犯东北以后，北平的人民因为战事尚远而依然生活在祥和宁静之中，上至王公贵族下至平民百姓，戏曲成了当时北平人民生活中不可或缺的一部分。生活如戏，戏如人生，百姓对戏曲的痴迷眷恋，根本上是一种对现实的无力和逃避。战争未来而将来，在这无法预料长短的间隙之中，戏曲意味着及时行乐。而当日军真的踏入北平，人人自危的时候来临，戏园子却越发爆满，百姓看戏的热情越发高涨，这荒谬的反差之下，实则是唯有迫切地投身于虚妄的戏曲世界中，百姓才能暂时缓解和遗忘眼前的绝望，才能以此证明自己仍然鲜活地活着；另一方面，坚持看戏也是一种对于国粹艺术的支持，无力上战场保家卫国的百姓，以此举标示自己对于民族尊严的无声守卫。同样，坚持唱戏也是伶人对于"抵御外侮"的曲折表达，戏因而联结的是国民一致相通的爱国心境，具有了高度的精神象征意义。即使到了监狱，商细蕊还能不忘戏，一同关在

牢里的人们听到商细蕊的声音，也依然热烈期待着商细蕊能高唱一曲，以此抚慰自己行将陨灭的人生。

如果说人生如戏，人人皆在戏中，那么看戏便是一种戏中戏的人生体验。"鬓边"通过对戏台和台下的视觉效果的反差处理，传达了一种幻觉般的悲凉气氛。戏终有散场，梨园行繁花开尽，难免一落；程、商二人，终须一别；百姓亦必须在散场时清醒过来，重新投入麻木的现实。周星教授在《中国电影艺术史》中考察20世纪三四十年代社会悲剧审美趋向时，认为社会悲剧审美包含了悲壮精神、悲戚感受和悲凉意味等多重内涵。悲壮精神呈现为抵御外辱、自强不息的民族精神以及"天下兴亡，匹夫有责"的责任感；悲戚感受指长期积淀而来的民族心理的深层感受；悲凉意味是时代赋予中国电影悲剧意识的内在依据。[1]"鬓边"的戏中戏，实乃一个指向旧中国的悲剧意象。"悲剧是将美好的东西毁灭给人看"，"鬓边"的悲剧是美好感情的破坏、好人的毁灭和艺术的凋零，根源在于战争和旧的社会体制，因而反映出一种"国将不国何以为家"的主旋律叙事基调。

六、产业营销与市场运作

（一）基本数据

截至2021年3月1日，"鬓边"的豆瓣评分达到8.1分，在猫眼综合评分为7.8分，爱奇艺为8.4分，搜狐视频为7.3分，PPTV为6.9分，整体评分表现中上。

2020年3月21日开播第二天，"鬓边"达到了全网热度峰值9940.61，并迅速登顶猫眼网剧全网热度榜日榜，蝉联多日冠军，第11周登顶猫眼全网热度剧集榜。"鬓边"累计微博互动量2205.3万，累计话题讨论量1075.7万，累计话题阅读量42.87亿，累计评论数47.6万，累计弹幕数175.2万。[2]播出期间，"鬓边"在抖音剧集热度排名连续五周稳居第三，前两名分别是青春校园偶像剧《冰糖炖雪梨》和古装甜宠剧《三千鸦杀》，第六周因为新剧《清平乐》开播，排名有所下降，大结局周降至第八位。[3]在2020年剧集的相关榜单中，根据猫眼专业版数据，"鬓边"占据猫眼网剧热度年榜的TOP1，爱

[1] 周星：《中国电影艺术史》，北京：北京大学出版社2005年版，第9页。
[2] 来源于猫眼专业版《鬓边不是海棠红》收官报告。
[3] 数据来源于猫眼专业版短视频热榜。

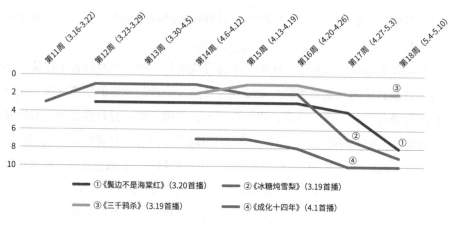

图11 2020年第11～18周抖音剧集热度排名折线图

情类型剧热度年榜中同样高居首位。[1]

根据云合数据，2020年正片有效播放市场占有率前十中，无论是电视剧总榜还是网络剧榜，《庆余年》《爱情公寓5》《锦衣之下》稳占前三，而"鬓边"均未上榜。其最高排名为2020年4月电视剧榜的第六名和网络剧榜的第四名。[2]据云合的官方解释，"正片有效播放"指的是综合有效点击与用户观看时长，最大限度去除异常点击量，并排除花絮、预告片、特辑等干扰，能够真实地反映剧集的市场表现及受欢迎程度。"正片有效播放市场占有率"指的是"剧集的有效播放占所有电视剧（网剧）有效播放总和的比例"。

根据艺恩数据，2020年播映指数TOP10剧集榜，"鬓边"未能上榜；而将豆瓣评分8分及以上的剧集放在一起做播映指数的排名时，"鬓边"顺利挤进前三，位列第三位。[3]根据艺恩官方解释，该指数主要反映了某一影视内容播出后的内容价值综合评价，它由媒体热度、用户热度、好评度和观看度等数据综合而成。

根据骨朵数据，2020年骨朵热剧指数排行榜的电视剧总榜及网络剧榜中，"鬓边"

[1] 来源于猫眼研究院《2020年度剧集市场数据洞察》（http://piaofang.maoyan.com/feed/news/160725）。
[2] 来源于云合数据《2020年连续剧网播表现及用户洞察》（https://mp.weixin.qq.com/s/WsuvdG6KeDwpQb4k8rKPXQ）。
[3] 来源于艺恩数据《2020年国产剧集市场研究报告》（http://v2001.enbase.entgroup.cn/Report/EnReport/Report/File/20201228195639086.pdf）。

均未上榜,排在50名开外。[1] 骨朵全网热度指数是依据正在播出作品的观众反馈、全网媒体曝光表现以及全网受众关注、热议及互动情况,综合评估而成的指数模型。但在2020年金骨朵网络盛典上,"鬓边"被评选为2020年十大网络剧集之一。

综合各方数据来看,"鬓边"在一定程度上有所出圈,并引发了较大的讨论度,凭借着较为扎实的剧情、演员优秀的演技和精良的制作等元素收获了良好口碑,但是其真正的有效播放仍然相对较低,曝光度不高,收视群体体量相对较小,是一部较为小众的、低流量高口碑的剧集。

(二)制造高口碑的有利条件

2018年《镇魂》反响不俗,2019年《陈情令》一炮而红,连续两部出圈的耽改剧,证明了这一市场所存在的巨大潜力。那些尚未被开发的网络耽美小说如同刚出炉的热蛋糕,迅速吸引了各大影视制作公司的目光。《镇魂》原作者Priest的其他作品如《默读》《杀破狼》,以及《陈情令》原作者墨香铜臭的《天官赐福》、2019年晋江文学榜上榜作品《二哈和他的白猫师尊》、巫哲的《撒野》等,网文圈内颇具盛名的一批耽美小说作品纷纷宣布影视化,考虑到制作周期等因素,预估2021年将会迎来双男主剧霸屏的盛世。目前,正在热播的耽美作品《山河令》(同样是改编自Priest的作品《天涯客》)已经以刷屏之势开启了2021"耽改之年"。

2020年对于耽改剧市场来说是蛰伏之年,相关影视剧作品较少,包括"鬓边"在内国内耽改剧一共只有4部。从市场竞争角度来说,"鬓边"抓住了这个市场空窗期,在《陈情令》引发的观众对于耽改剧的热情尚有余温时播出,为"鬓边"创造了相当有利的播出环境。此外,随着这一类型市场的喷涌,相关政策势必会加紧对相关作品的把控,提高准许发行的标准。无论是市场环境还是相关政策,"鬓边"都占据了有利时期。

从内部原因来看,"鬓边"充分具备成为一部优质剧集的基本要素。首先,其在内容打磨上做到了"尊重原著、超越原著",对原著剧情"去浊取清",保留情节主线,对情感内核升格处理,剧情扎实,逻辑顺畅,题材新颖,立意高昂。其次,演员选择上基本做到全员实力派,演技有保障。最后,"鬓边"制作精良,摄影用光构图讲究,布景还原度高,尤其是服装格外精致,演员的旗袍、戏服等都成为重要的吸睛元素。

几乎与"鬓边"在同一时段播出的耽改剧《成化十四年》,对比之下则不尽如人意。

[1] 来源于骨朵热度指数排行榜。

该剧对剧情进行了大幅改编，失去原有逻辑，强行加入女主和感情线，主角人设弱化，并且编剧还产生了署名纠纷。尽管有大IP的粉丝基础，选择了有一定知名度的年轻演员出演主角，并且有成龙监制的噱头加成，该剧最终在豆瓣上也只有5.7分。

（三）距离爆款有差距的原因

2020年剧集市场进入小年模式，各类型剧集更加深耕，精品短剧异军突起，但缺乏大爆款剧集。回看2019年，《陈情令》的大火自不必说，直接创造了两位新生代顶级流量明星，《长安十二时辰》《庆余年》《鹤唳华亭》等紧随其后不遑多让。2020年的剧集虽然也有不少出圈之作，如《三十而已》等，但总体热度较2019年仍然略显逊色，更是没有一部剧达到创造顶流的水平。2020年的剧集呈现出一种总体质量提升、精品化程度提高的趋势，爆款虽缺，但佳作不断。如古偶剧《锦衣之下》、甜宠剧《传闻中的陈芊芊》《琉璃》、青春校园剧《冰糖炖雪梨》、悬疑剧《隐秘的角落》《沉默的真相》、都市剧《我是余欢水》《三十而已》等，国产剧集市场呈现出百花齐放的姿态。

回到"鬓边"本身，它具备了相当多的爆款元素，却依然没能成为2020年的爆款剧集，其中的原因值得探讨。

随着智能小屏的普及，使用手机或者iPad，快节奏、碎片化已经成为当代观众的视频观看习惯，这也是抖音短视频平台上影视剪辑已经成为重要视频号类型的原因所在，通过这类视频号，网友可以只看剧集主要人物相关的主要情节，用几分钟概览四五十分钟的内容。即使是在各大视频平台上看剧，倍速播放也已经成为当下观众的常规操作。作为一部长达49集的长篇电视剧，"鬓边"节奏缓慢，情节起伏小，叙事上不急不缓、娓娓道来，这与当代观众的看剧习惯是冲突的，也容易造成追剧疲劳。

"鬓边"聚焦电视剧市场少有涉及的京剧文化，并积极地将宣扬国粹作为本剧的意旨，体现出与强调文化自信相呼应的主流方向。但京剧毕竟与现代观众尤其是年轻群体隔着较大的鸿沟，从题材源头起，京剧就成为阻碍观众打开这部剧的重要原因。

作为一部耽改剧，"鬓边"选择了置换情感内核，走明确的知己情路线，耽美情感被大幅弱化。演员选择上，以中青年实力派演员为主，都有一定的知名度和固定形象，演技在线，一身"正气"，这既是本剧的质量保证所在，也是与耽改剧一贯营销策略相违背的地方。相比于惯于打情感擦边球、大量起用新人演员的耽改剧，由中年主角演绎的"鬓边"缺乏可供想象与再创造的空间，难以制造出圈话题，更无法吸引大量CP粉，而CP粉正是耽改剧向来谋求的核心粉丝群体之一。通俗来说，就是"鬓边"的改

编策略和演员选择使得观众无法快乐地"嗑CP"了,这就大大减少了其社交化传播的可能性。

小众京剧题材是亮点也天然地造成了一定的观剧阻碍;作为耽改剧,观众难以从中获取"嗑CP"的愉悦,极大地影响了它的出圈程度;它努力朝主流、大众靠拢,将整部剧抬升到宣扬国粹、家国大义的精神高度,因而更像是一部年代传奇剧,但作为年代传奇剧来说,它又缺乏波澜起伏的情节、人性的深刻探讨和历史反思的厚度。难以被定义类型的"鬓边",最终也未能成为一部现象级的爆款剧集。

七、结语

《鬓边不是海棠红》充分满足了当代观众对于民国和梨园文化的想象,通过现代化叙事策略,以"职场""饭圈"喻"梨园",增添喜剧元素,弱化原著的悲剧色彩,使得这样一部民国背景的剧集更贴近当代人的现实生活,更容易引发情感共鸣,也更接近当代观众的审美偏好。

从耽美小说改编而来,"鬓边"在原著粉丝与主流观众之间做了权衡,最终选择了最容易收获主流观众群体同时又能尽可能不违逆书粉意志的感情改编方式,即对情感内核的合理置换。通过对人物设定的纯化、耽美情节的弱化和情感内核的升格化处理,电视剧实现了更广泛的观众群体收割,不过这种处理方式也导致了CP粉的体量偏小,剧集的内容二次创造与社交化传播相对乏力。

戏曲是本剧的重要表现内容,也是主流价值所在。剧集中大量出现的戏曲片段,与剧集本身构成了戏中戏的独特叙事结构。本剧的戏中戏起到了推动情节、塑造人物、创造差异化审美感受及反映时代特征的作用,但在深化主题思想与提升整体结构层面有所缺位。

本剧的营销点之一在于传统文化的焕发,但讲戏曲的电视剧,其本体是剧而非戏,这既不是关于戏曲的纪录片,也不是电影刚发明时如同《定军山》一般对戏曲的另一种媒介形式的复现,戏曲该出现多少、何时出现均取决于故事情节发展的需要。戏曲是这部剧不可或缺的内容,却绝不是核心所在。或许编导团队如同于正一般,怀有宣扬国粹的勃勃野心,然而戏终究不能大过剧,大过故事本身。更何况,与其说这是一部讲戏曲的电视剧,不如说这是一部讲程、商二人之间知交故事的具有戏曲元素的电视剧。台上的戏是为台下的戏服务的,而至于戏曲本身真正的文化内涵和艺术魅力,只是故事情节

中起点缀作用的美丽一笔。不过，基于"鬓边"的口碑和热度，它已经基本实现了向年轻人宣传传统文化的目的，并且也获得了主流媒体的认可以及海外市场的积极反馈。

从各大数据平台的数据来看，"鬓边"是一部高口碑而低流量的优质剧集，它抓住了有利的发行档期，同期同类型竞争微弱，但其部分创造口碑的有利条件同时也成为牵绊其成为爆款的不利因素，"鬓边"最终成为一部与各大圈层都有一定差距的难以定义类型的影视剧作品。

<div style="text-align:right">（汪杉杉）</div>

专家点评摘录

人类对美的追求是永恒的，但美是时代的，事实上，越是具有时代性的美，才越有永恒的可能。一代人之所以有一代人的美，主要不在于他们在对象是否"美"这个问题上存在分歧，而是在于他们关于如何欣赏美和鉴定美的认识上有着差别。这既是文化迭代的要求，也是其表现。艺术特别是影视创作面对的主要是担当现实的人，我们无法按照前人的口味创作，也很难想象，拍一部电视剧却封存起来，希望得到五十年后观众的青睐。影视艺术要赢得当下的观众，必须跟随文化潮流，顺应迭代的要求。从这个意义上说，《鬓边不是海棠红》是文化迭代下的一次梨园想象。商细蕊和他的梨园当然带有京剧的影子，但二者的关系，正如"金庸群侠传"和金庸小说的关系，又如《悟空传》和孙悟空的关系，是借用而不是再现，是表演而不是表现。一方面，它对京剧这样厚重的文化传统确实构成了某种消解；但另一方面，它又提供了一种经典的打开方式，商细蕊的情感世界和艺术人生，以及程凤台对商细蕊及其艺术的接纳，体现出传统文化之命运起伏，而流动在人物命运之间的真情，则让我们体会到生生不息的文化力量，并为之感动不已。

——尼三：《〈鬓边不是海棠红〉：文化迭代下的梨园想象》，
《中国艺术报》2020年4月20日

附录

总制片人戴莹访谈

黑白文娱：是否可以回顾一下"鬓边"的起源，与于正团队的合作是如何开始的？

戴莹：大约是在2018年6月，我和于正一起在杭州出差，当时是参加艾美奖的评选当评委。吃饭的时候闲谈，他说最近又发现了一个比较好的剧本，对于演员有什么样的想法，然后就发给了我。我记得是五集，当晚我就都看完了，这个剧本的文学性真的很好，人物也非常有特点，我觉得这个项目应该还挺不错的。于是很快，我一方面跟于正开始进行艺术创作层面上的深度交流，另一方面就跟欢娱CEO杨乐开始聊合作具体的商务事宜。

其实跟于正的合作挺有渊源的，之前我们合作过一部作品《美人为馅》，白宇和杨蓉主演的，那是丁墨的小说改编的。小说还在连载时，我们这边看到整个小说的样貌，觉得小说的基础特别好，也是很难得的女性向的推理探案剧，所以我就第一时间买下了小说的版权。后来小说连载完，于正和他的团队看完都特别喜欢这个小说，就说那要不然我们来合作吧。到了"鬓边"，正好反过来了，是他们先买下了小说版权，然后我们来一起合作。

黑白文娱：作为资深的制片人，对"鬓边"剧本，你主要看中的是什么特质？

戴莹：首先这个题材比较特别，是民国梨园。其实在《延禧攻略》做完之后，我们能够感觉到"90后"和"00后"这批非常年轻的用户，他们实际上非常具有文化自信，非常喜欢中国传统的文化。第一时间我觉得京剧国粹真的是独一无二的元素，包括这部剧里面还提到了建筑层面的样式等这些元素。在这个大的层面上，我觉得项目的选题很好。

此外，这个项目的人设是非常突出的。不管什么题材和类型，其实很多时候我们去看一个项目，最关键的还是人设出不出彩，有没有让你感觉到这个人是在别的剧里面没有看到过的，人设的独特是非常重要的。看剧本的时候我就觉得商细蕊这个人物非常抓人、非常独特。我们自己在宣传上称他是"暴躁甜心"，这个人物非常可爱，可能情商

不高,但是却非常有自己的原则性。而且他有极强的反差,他会因为一些事情展现出自己非常暴躁、直接、男人的一面,但同时他也有非常温暖的一面,我觉得这个人物是非常特别的。

再到我们的程凤台,其实这个人物也不是说像以往就是纯的这种富二代的感觉,实际上他是一个内心非常丰富、有智慧,又很隐忍,要承担非常多东西的人。我们说他是"外横内怂",他对外都很精明,但是你看他回到家里,二奶奶给他连续吃闭门羹,他完全都不生气,商细蕊给他各种耍脸子,他也不生气。我们觉得这些人物都非常可爱。

其实你看我们很多人物,单拎出来每条线、每个人物都能立得住,我觉得这也是这个剧本比较扎实和独特的地方。人物一旦立住了,他们之间发生的所有的事情就会吸引你去看。

黑白文娱:"鬓边"原著小说最突出的长处就是文本描写精细、耐心,不过这种特色落到剧集上,肯定会比较温润和慢节奏。目前从剧集的呈现上来看,你们也是给予了很多耐心,让故事去徐徐展开,所以在这次的改编过程中,你们围绕着这种气质和故事节奏,是否有过不同的意见?不会担心有"挡客"的观影门槛吗?

戴莹:"鬓边"真正开机是在2018年12月4日,其实从6月第一次接触到12月这个过程当中,于正老师和编剧应该改了三到四稿。当我看到开机的那稿时,我觉得比之前的冲突性、戏剧性都要更强一些了。

其实在后期剪辑时,于正老师跟导演也有交流过,要按照哪种方式去剪,是一上来就有一些大事件、强情节的方式去剪,还是以现在这种立人物、小情节、种田文的方式去剪。最终选择了后者,因为还是想把人物和戏核建立得扎实一些。毕竟想要做一个好品质的内容,肯定是咱们做内容的人一直的希望。

现在很多不错的剧都有观剧门槛,而用户的欣赏水平是在提高的。关键还是要先抓住第一波核心用户,包括原著小说用户,还有女性用户,只要是好内容,核心用户会帮你发酵出去。像"鬓边",很多路人可能会觉得民国京剧跟我好像没什么关系,但随着口碑相传,包括现在一些好看、有趣的CUT、台词传播起来,很多人就渐渐被影响来看了,而且看了都会说好。像我们在非更新日还会有话题上热搜,平台的会员数据也有上涨,就说明越来越多的人是通过口碑的传播来看剧的。

黑白文娱:在演员方面,这部剧的阵容可以说强大且贴合度高,选角中有没有一些

特殊的细节可以分享？主要角色中哪个是当时第一个定下来的？

戴莹：在挑选演员方面于正来主导，当然我们两个人会交流比较多。其实于正选演员是非常果断的，但是因为我们经历过《美人为馅》的合作过程，他也比较信任我。说实话，之前我们也有过探讨，这个戏要不要找年轻一些的演员，但后来于正也说，觉得这个戏可能还是需要有一点量，因为它涉及一些人物的命运，如果找太年轻的人，怕演不出那些无奈的命运感，所以就选择了黄晓明、尹正、佘诗曼这些特别优秀的演员。我印象中，尹正应该是第一个确定的，因为他的角色商细蕊实在是很重要的戏核人物。

黑白文娱：商细蕊这个角色其实是很难挑的，对于一个极致的人，每个观者眼中可能都有自己的看法，或者自己的挑剔。这个角色台上绝美、台下纯痴，是怎么想到选择尹正的？

戴莹：从外形条件、表演功底、音乐功底上看，于正和我都是挺中意尹正的。于正问我的意见，我说尹正很好，是个戏痴，特别钻戏。因为那时尹正刚演完我的《原生之罪》，我看得很清楚，市场对他的反响也很好，而且尹正在二次元年轻群体中也有一定的用户基础。特别是他自己对这个角色类型有热爱，对京剧的塑造有向往。他提前就在专业指导下进行了一个月的封闭集训，拍摄时戏曲指导一直跟组，他也是边演边练。包括好多观众会说尹正的脸胖，其实京剧在传统意义上演员是不能太瘦的，贴上鬓以后，如果你的脸太瘦是不好看的，所以你看那些大家，像梅兰芳这样的人，他们都是圆脸，因为这样贴上鬓会好看。尹正在剧里面吃的戏特别多，但是又不能让他减肥，他也很矛盾，所以我说这算是工伤。

黑白文娱：那么黄晓明饰演程凤台是怎么定下来的？

戴莹：我们也是很快就觉得黄晓明合适这个角色，他真的像程凤台，表面上很坚强，但其实经历了很多波折，都要自己扛下来，这与人物的层次其实是很匹配的。同时，他真的是想踏踏实实地多创造一些好的角色，找到自己表演的风格，所以我们跟他的沟通也比较愉快，他看了剧本以后很快达成了合作。他真的很用心，除了能演绎出比较厚重的命运挣扎和心灵追寻，另一方面还为这个人物做了很多充实性的设计，比如因为程凤台有洁癖而贯穿于各种剧情中的一些微末细节，一定程度上为这个人物的身份带来一些消解作用，也将这个人物"对外横，对内怂"的另一层特质立了起来。你们看很多观众都说他又"去油"了，这都是用心的结果。

黑白文娱：很多书粉都认为"鬓边"将梨园行写到了极致，我们也看到你们在制作这部剧的梨园部分时尽了最大的努力，想了解一些细节。

戴莹：于正他们争取到了京剧院的全力支持，像梅兰芳大师关门弟子、京剧大师毕谷云担任戏曲顾问，荀派、筱派第三代弟子尹俊和尚派、徐派唯一再传男旦弟子牟元笛作为戏曲指导，从剧本阶段就进行指导。剧集里涉及的剧目有二十多处京剧，五六处昆曲，包含了旦角八九个流派，京剧大师们进行了细致的创作支持。在置景方面，我们也在横店1∶1复刻了京广会馆和湖广会馆，程府也是复刻北京王府样式1∶1搭建的。在服化道方面，戏曲服装由专业戏曲服装设计团队制作，全剧总共用了200多套戏服，其中专属定制了100多套，另外租用100多套。在戏曲造型方面，从包头勒头、化妆贴片到梳头戴头面，也全程由戏曲专业老师进行操作。结合人物的身份，主要人物身上的绣品都是手工制作的京绣，从绣花线到纹样都经过细心研磨，由秀娘们一针一线手工绣制，每一套大都耗费数月完成。

黑白文娱：京剧大师们应该会很在意创作者对于京剧的尊重程度吧，那么去邀请他们参与指导的时候，会不会比较难请？

戴莹：我给你举个例子吧，我们这次为这部剧特别开发了一个衍生综艺《瑜你台上见》，邀请王珮瑜老师借剧讲京剧知识与文化。最开始策划时，我们跟王珮瑜老师聊这个项目，她是比较保守的态度，因为她不知道你会把京剧拍成什么样，是不是"挂羊头卖狗肉"，里面到底有没有京剧的桥段，有没有真的想把这个文化传扬出去，她都会打一个问号。等到我们做完后，团队请王老师去看"鬓边"的样片，她看完以后就非常兴奋，觉得这个戏拍得特别好，京剧的部分也展现得非常到位，所以她就特别想跟我们做这档综艺，与剧结合，将京剧文化进一步发扬光大。

黑白文娱：与于正进行合作，你对他的状态有什么样的感受？

戴莹：说实话，我觉得于正老师还是一个能够把大雅改得比较通俗的创作者，能够比较好地把文学性做得更加市场化以及更加具有戏剧性。于正其实是个比较简单直接的人，可能你要是跟他聊专业，如果他觉得你是专业的人，能跟你聊到一起去，他就会比较尊重你，就会愿意跟你去聊。但如果他发现你有些东西根本就不了解，或者你在胡说，他可能就不会太顾及你。

黑白文娱:"鬓边"可以说是爱奇艺开春后的第一场大戏,那么你们的后续排播计划是什么?你负责的爱奇艺自制剧开发中心将重点开发哪些题材、内容?

戴莹:其实在排播层面上,我们会品质剧与轻松剧结合来推出,比如在"鬓边"之后我们上线的是《民国奇探》,更年轻化的一部剧,"鬓边"是周五、六、日更新,《民国奇探》是周二、三、四更新,可以说占满了一周。2020年我们有好几部12集的短剧集,会集中推出,我觉得这些剧集都还是挺值得向大家推荐的。暑期一些好的古偶剧也会陆续上线,包括奥运题材的,像《荣耀乒乓》这样的剧也都会陆续上线。在新的创作方面,整体大方向还是会以现实主义题材的内容为主,因为我觉得经过疫情,大家其实特别需要看到一些能够产生共鸣的、有大情大爱的,同时也有丰富人设的剧作内容。如果是古装类型的话,可能也会要在兼顾IP的基础上加入一些现实主义精神的东西,实现更好的结合。然后是悬疑,这个类型我还会继续做下去,因为这也是我做剧的比较大的优势,确实这么多年做悬疑剧,好作品还是挺多的,在这个领域我还是挺有信心的。

(节选自黑白文娱,《向国粹鞠躬,〈鬓边不是海棠红〉
背后的创作故事——专访总制片戴莹》,
2020年3月29日)

2020年
中国影响力电视剧分析案例十

《清平乐》
Serenade of Peaceful Joy

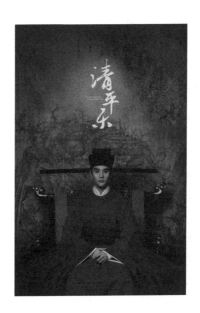

一、基本信息

类型：古装、历史
集数：70集
首播时间：2020年4月7日—5月18日
电视播放平台：湖南卫视金鹰独播剧场
平均收视率：广电总局视听大数据收视率0.558%
在线播放平台：腾讯视频
在线视频播放量：31.7亿
豆瓣评分：6.5分

编剧：朱朱
原著：米兰Lady
主演：王凯、江疏影、任敏、杨玏、边程、叶祖新、喻恩泰
剪辑：张开宇
摄影指导：季佰超
照明设计：曹松
礼仪设计：刘雨眠
录音：施永隆
美术：王竞、傅春旭

二、主创与宣发信息

出品公司：东阳正午阳光影视有限公司、深圳市中汇影视文化传播股份有限公司、腾讯视频
制作公司：东阳正午阳光影视有限公司
发行公司：东阳正午阳光影视有限公司
制片人：侯鸿亮、方芳
导演：张开宙

三、获奖信息

第七届文荣奖"年度最佳电视剧"
2020东京国际电视剧节"海外作品特别奖"
第四届全球华人国学传播奖"卓越传播力奖"
腾讯视频星光大赏"年度观众选择剧"
第二届人民日报数字传播融屏传播盛典"融屏活力剧集"

内敛绵长的历史叙事

——《清平乐》分析

历史剧是指取材于历史事件和历史人物的电视剧,在中国电视剧创作中一直占有独特的一席之地,并成为早期发展较为成熟的类型剧之一。刘和平曾针对历史剧如是说:"说历史是中国人的宗教有一定道理。每一代中国人都在寻找自己心中的中国历史,来完成自己的宗教皈依。"

2007年《大明王朝1566》的出现似乎成为历史剧创作风潮的绝响,紧随其后的仙侠古装剧在一定程度上冲击了历史剧的创作潮流。在历史剧创作式微的低沉期里,2020年也仅有几部历史剧如《清平乐》《大秦赋》《燕云台》等问世,《清平乐》作为其中的翘楚以自身厚重的历史品质感和风格化的历史景观呈现收获了众多剧迷。该剧于2020年4月7日在湖南卫视播出,并在腾讯视频同步播出,播出后成功入选广电总局"2020中国电视剧选集"。

《清平乐》是少有的描写宋朝的电视剧,尽管宋朝从军事威力和势力范围来衡量并不算强大,但就繁荣程度而言,宋朝却是中国历史上最具人文精神、最有教养、最有思想的朝代之一,甚至可能在世界历史上也是如此。在宋朝统治的三个世纪里,儒家意识形态在公共和私人生活领域形成一股强大力量,政府政策也深受这种古代哲学伦理和教化观念的影响。由宋朝那些有创造力的统治者、士大夫和艺术家创造的思想范式,以及儒家价值观的复兴和重建,为后世历朝历代的教育、政府制度和市民社会的发展建立了基础,并强化了汉人子孙的中国意识,这种意识在宋代之后持续了若干世纪。[1]宋朝历史剧中针对宋仁宗的描写大多在以包青天等臣子为主角的电视剧中作为政治背景出现,

[1] [美]迪特·库恩:《哈佛中国史4·儒家统治的时代:宋的转型》,李文锋译,北京:中信出版社2016年版,第5页。

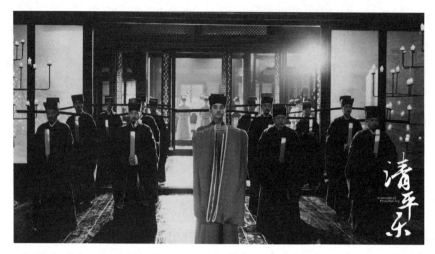

图1　宋仁宗赵祯与前朝众臣

因此《清平乐》算是填补了以宋仁宗为主角的电视剧的空白。

历史剧并不是一个简单的艺术范畴,而是一种融合了文学、史学、美学、传播学等学科的文艺作品。[1]与纯粹的历史文献、历史文学所表现的文字艺术不同,历史剧是呈现在荧幕上的视听艺术,有其自身独特的艺术创作要求和叙事规律,并不是对历史简单的复刻与书写。《清平乐》就是这样一部作品,不同于《延禧攻略》舒缓雅致的莫兰迪色系美术概念和打怪爽文的剧情风格有所冲突的呈现,《清平乐》以清雅平淡的风格理念横贯始末,视觉上还原了清新、典雅与极简的宋代生活美学风格,叙事上以平淡家常的叙事视角和史书传记式的气质生动还原了宋仁宗时期河清海晏的盛世下暗流涌动的前朝后宫,呈现出困守孤城仍求心中之道的君臣众生相。

一、历史古装剧的窠臼挣脱

《清平乐》作为一部历史古装剧,改编自米兰lady的小说《孤城闭》,剧作方在改编过程中保留原著福康公主徽柔和宦官怀吉的感情线作为电视剧副故事线,将主角换为福

[1]　仲呈祥、陈友军:《中国电视剧历史教程》,北京:中国传媒大学出版社2010版,第96页。

康公主的父亲——宋仁宗，加入了以大量历史文献记载为主要内容的朝堂戏，对原著中隐晦的皇帝后宫关系进一步进行戏说补充，因此《清平乐》不属于纯粹的历史正剧，其中的人物设计和历史情节设计明显不符合正剧的严谨性，但也不属于戏说剧，电视剧中呈现的历史走向和重大事件又还原了史料记载，由此可见《清平乐》应该属于正史与戏说相融合的历史剧。

在《清平乐》之前，历史题材类古装电视剧大多聚焦于朝堂权谋与后宫争斗，如《康熙王朝》《琅琊榜》《大军师司马懿之军师联盟》等朝堂戏，或是《甄嬛传》《如懿传》《延禧攻略》等后宫戏，而真正深入古代历史挖掘传统文化美好一面的作品不多。《清平乐》的制作公司东阳正午阳光向来以品质著称，此次《清平乐》用于微知著的叙事想象、克制内敛的去戏剧化节奏、众星拱月的群像刻画以及和而不同的新型帝后关系阐释交织复现了古代中国一个生产力高度发展、人口兴旺、贸易兴盛、都市繁华的时代，为《清平乐》的叙事创造了令人信服的环境，为观众提供了更多的审美载体，也能让一直关注古代强权争斗的古装剧创作回归挖掘、复现优秀的传统文化底蕴，增强国产剧观众的民族自信感，让大家感受到那个美好优雅、文化兴盛的历史时代。

（一）于微知著的叙事想象

《清平乐》以食物、玩物、诗词等这些生活细节的融入凸显历史纹理。以往历史题材的影视剧，大都是以历史上的帝王将相或者后宫嫔妃为叙述对象，镜头始终围绕着这些历史人物转动，这些戏总是利用外在金碧辉煌的琼楼玉宇、身边无数宫鸾侍从和来朝跪拜的臣子等封建礼制形式来原封不动地呈现神圣威严的封建皇权。《清平乐》则以一种寻常百姓人家生活化的视角来展开宋仁宗与其前朝后宫的故事，虽然宫廷戏份不少，但本剧并没有生硬地、符号化地呈现帝王和妃嫔等一众角色，而是将每位角色都当成生动之"人"。剧中赵祯与文人臣子赐对时的礼贤下士，公主在闺阁学习诗词歌赋和在竹林间练习箜篌的成长之姿，曹丹姝与姐妹的插花闲聊，文臣士大夫们的喝酒闲谈，无不在用生活的点滴细节替观众一一描绘一幅生动别致的北宋画卷。

聚焦到具体的人物关系发展中，本剧又用一种独特的食物视角来串联和隐喻剧作中不同人物之间不同阶段的关系。食物被寄予的寓意各不相同，让人物感情变得有理可循，又生动精彩。帝后关系变化中不可或缺的是"酒"，在成为皇后之后，曹丹姝独家酿的一款酒"墨曜"成了调剂帝后感情发展的重要象征，当双方有所误会便会以酒为由重新和好；当帝后失和时，官家便借讥讽皇后新酿的酒"桃夭"涩口不甘甜，来表达

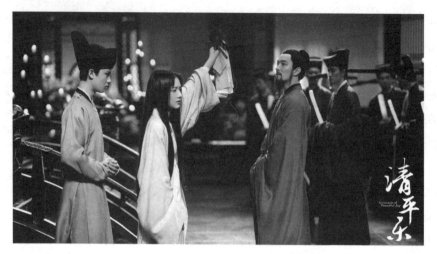

图2　赵徽柔举着傀儡与言官对峙

自己对皇后以及这段婚姻的失望。徽柔和怀吉之间的感情羁绊则离不开烤芋头，她受冷且委屈时，怀吉带她在宫里一隅烤芋头为她解寒，从而宽慰她的心，事实上芋头这种食物在皇宫和民间都算是朴实的食物，这个食物其实也寓意着怀吉本人，朴实无华却可以给予徽柔这位似有万物却无一物的公主最切实的温暖。

民以食为天，在民间，民食便是民生的重要部分，而官家的政绩也被掺杂在百姓的食物里。未进宫前曹丹姝在都城酒楼喝羊羔酒时尝到酒味有所提升，问过原因才知是仁宗施政有效，禁止原先的强买强卖，以自由竞争的市场原则促使酒的质量上升。而当范仲淹被贬几年再回京时，却在都城品尝到只有被贬到苏地才吃过的苏州糕点，不禁感叹味道甚是地道。两处描写从侧面点明官家仁政有效，各地商贸繁茂，天下之物互通来往，是百姓的福，也是皇帝与群臣一起努力的果。

除了食物，剧作在台词、对话中时常出现的三个意象为"悬丝傀儡""泥塑菩萨"以及"风筝"，它们也是人物状态的一种隐喻式的自我剖白。在仁宗执政初期，赵祯用悬丝傀儡比喻被大娘娘用来把持朝政的自己。年近而立的赵祯想要御驾亲征被言官言语抨击，在他看来自己不过是被言官们牵着线的悬丝傀儡，万事不由心。当徽柔因"爱别离求不得"不被言官理解之时，只身入厅指责言官逼迫自己的爹爹娘娘做任人摆布且没有感情的傀儡。这一意象三次出现，分别贯穿着赵祯的少年、而立之年和中年三个时期，将赵祯动弹不得的困境呈现得一目了然。

菩萨受万人供奉，却也只能在庙堂中成为万人楷模，泥菩萨在《清平乐》中则代表着人们自造的道德楷模。当仁宗赵祯在无奈之下送走首次倾心的陈熙春，就将群臣推荐的曹氏评为德高望重的泥菩萨；当张贵妃眼见官家为赐官张家伯父之事被群臣上谏之时，感受到在帝王之家不得不做泥塑菩萨以及所谓万民表率的悲哀。

风筝的意象在剧中出现两次，呈现出一种对照关系。第一次是皇后教导年幼时的徽柔以风筝传书，不因过度而成任性恣情，不骚扰飞鸟在天地间的自由；而后一次是当官家用尽一生去理解这几个意象之后，更愿意把自己比作风筝，他并不是任人摆布的傀儡，也不是没有感情的菩萨，而是被言官握住线的风筝。既能供他们敬仰追随，也时刻被他们谨慎地调整方向。他的一生既不任性恣情，也不无情，而是在平衡中努力处理好自己的私心。剧作的结尾处，徽柔画的风筝随风飞扬在天际的镜头既对应了徽柔选择让怀吉出宫，"回到了天地间"，使其拥有独立的生活和人格，也表明公主在最后明白了父亲"心忧炭贱愿天寒"的谆谆教诲，做到了与自我和解。同时，放飞的风筝上写着《庆历盛德颂》，配合着歌声也象征了官家的仁政传至民间，影响深远。这种于微处知大事的手法让人物鲜活起来，且呈现出生活趣味，让剧中人物成为饱满而立体的"人"，而不只是史书中的一个个冷冰冰的名字。

（二）内敛绵长的叙事方式

《清平乐》是一部剧集篇幅长达70集的电视剧，其中弱冲突的设定似乎也是剧作团队有意为之，例如在剧中宋仁宗喜欢吃民间梁家铺子的蜜饯，民间众人追捧，把蜜饯原料的价钱捧得颇高。有一味蜜饯原料刚好是梁家大郎治病需要的药材，结果价高买不起，活生生一家人都穷死了。因为天子一念而家破人亡的平民悲剧是一个隐藏的戏剧冲突点，但是在剧作中，创作者故意避开这种矛盾冲突的镜头呈现，直接将这一段故事仅仅化作天子门生觐见时相谈的对话台词。后期所有你来我往的朝堂争执也只有语言交代，没有场景过程，这种他者的凝视体现了整个剧作的皇帝视角和史书底色，以不动声色的方式悄悄将信息处理成官家所限视角，带动观众感受一朝之主的"仁"与"忍"。

《清平乐》采用传记体形式的叙事方式，开篇即以宋仁宗发现刘太后非其生母而后去寻找其生母开始，运用插入性的讲述方法回顾了宋仁宗的出生，接着重点着墨于他登基之后的人生经历，直至离世。主人公的故事在传记体的叙事架构中展开，并通过线性时间节点的选择对宋仁宗进行时间性的人物塑造。在时间性的人物塑造中，"人物的个

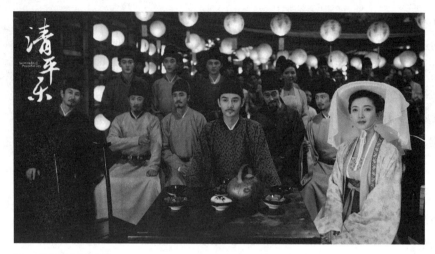

图3　前朝后宫齐看相扑

性被复杂化，从而突出人物在以时间为基础的情节线索中所经历的渐进式变化"[1]。宋仁宗的人物个性在时间的缓慢推进中经历了冲动、意气用事到逐渐成熟、多疑的变化，展现出一个君王的生动形象。剧作这种利用人物性格在真实历史事件中变化发展的做法，较好地勾勒、还原出历史真实人物和历史事件的全貌。

此外，该剧作还采用了传记中的见证者视角。见证者处于事件发生的情境中，"他的眼睛既可以向内转，从而使其自身成为叙述内容，抑或向外转，从而使得其他人物或社会事件成为关注的重点。"[2]剧中的其他人物，如晏殊、韩琦、张茂则、梁怀吉、曹丹姝、张晗、苗心禾、赵徽柔等人都扮演了见证者的角色。观众通过见证者的目光，看到一个不一样的宋仁宗，使宋仁宗的形象更多面、立体和饱满。作为见证者，这些人物参与到宋仁宗人物形象的建构中，突破了宋仁宗个人视角的局限性，通过众多人物的不同视角，更大限度地展现出丰富的社会历史状况。[3]

[1]　[美]罗伯特·斯科尔斯、詹姆斯·费伦、罗伯特·凯洛格：《叙事的本质》，于雷译，南京：南京大学出版社2015年版，第179页。
[2]　同上书，第267页。
[3]　何利娜：《电视剧〈清平乐〉的三重历史叙事》，《当代电视》2021年第1期。

(三）众星拱月的群像刻画

在历史上，宋仁宗时代的朝堂群星璀璨、巨公辈出，为后人崇尚，因此《清平乐》中运用大量笔墨描写朝堂之臣，其中不乏晏殊、范仲淹、韩琦、富弼、欧阳修这样的文人能臣，也有青史留名的吕夷简、夏竦等政治家以及狄青等武将。通过还原"庆历新政"等真实历史事件来描写官家与臣子、臣子与臣子以及朋党之间的政治博弈，形成了群星璀璨的历史意象。

在剧中，文臣如韩琦、富弼、范仲淹等"上殿相争如虎，下殿不失和气"，台谏官们不畏威权，梗着脖子与帝相正面交锋。尤其是范仲淹，他以"此行极荣光""此行愈加荣光""此行尤为荣光"分别表达了三次被贬的态度，磊落坦荡和豁达坚定在他身上一览无遗。但是，一个人一旦被卷入复杂的政治情形，个人的缺陷也不可避免。随着"庆历新政"的推进，主张力推新政的臣子和反对新政的利益受损者就"裁冗"一事的分歧而引申出朋党之争，其中面对官家和晏殊暂缓新政的意向，范仲淹作为君子党的精神领袖，明知朋党之害却置若罔闻，一心向往心中之道，但他的执着其实在无意间伤害了以王拱辰为代表的芸芸众生，他们因为自身的利益牵涉其中，不能公然支持新政，由此被君子党解读为只懂维护自己利益的"小人"。王拱辰不过中人之资，因不如同届欧阳修品行高洁，所以被君子党众人排挤到对方阵营；君子党虽然品行高洁，但也是眼高于顶、非黑即白的遗世独立，政治上的不成熟使他们在面对夏竦的隐秘铺线和隔山打牛时没有招架之力。此时的朝局之中，不同臣子有着不同的打量，晏殊身为官家之师无法下场加入君子党，韩琦洞观朝局选择自保，官家努力平衡朝堂，在新政达到他的预期之时及时收手，没有再让君子党继续改革，可谓对政治朝局洞若观火。

赵祯的帝王之道是"仁"，克己复礼为仁，即使对处于权力之巅的人来说，收敛权柄并不容易。宋人说"仁宗皇帝百事不会，只会做官家"，"百事不会"不是无能，而是说君主应该谦抑，不逞强，不与臣下争胜。仁宗把历史舞台留给了大臣，在"背诵默写天团"的星光熠熠下，那个遭受骂名的帝王又成为一弯月，照亮这清平盛治。

《清平乐》在塑造后宫人物上并没有落入俗套，没有以高低起伏的戏剧性事件聚焦女人之间钩心斗角、互相残害的宫斗手段，也没有塑造一个个因爱生恨、手段高明的后宫狠毒妃子形象，而是重点描绘了三个后宫人物。她们不仅代表了赵祯一生中不同时期的情感寄托，也有各自的个性与为妻之道。苗心禾跟官家一起长大，从少年时期就一直陪伴在赵祯身边对他嘘寒问暖，愿一辈子困守宫中，只为成全她从小便仰望的官家，为官家养育儿女守好后宫就是她最大的心愿。张妼晗将最热烈真挚的感情赋予了一辈子克

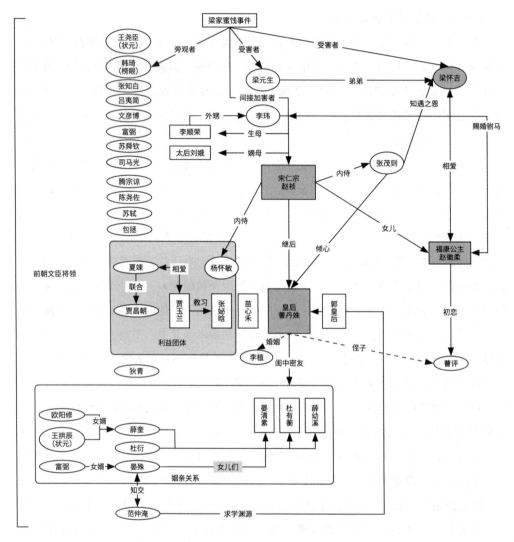

图4 《清平乐》人物关系图

己复礼的官家,而官家则将唯有的逾矩放纵的机会都给了她,他们在风华正茂的年纪互相爱得恣意而畅快;张妼晗即便是以为皇后等人害死了自己的亲人,却因对官家的爱克制了自己的复仇欲念,而是"以情入道",因私情而成全了理义,忍着宿命之痛,接纳了既是赵祯也是皇帝的官家。曹丹姝是剧中最有现代主义精神的一个角色,她与范仲淹有异曲同工之妙,范仲淹在前朝多次被贬黜流放,皇后也在后宫中多次被误解猜忌。

图5 赵祯与陈熙春宫门诀别

皇后的人物矛盾底色更多,身为妻子渴望得到夫君的爱,但身为臣子又必须克制自己辅佐君王,一面是有情的私欲不可外泄,一面又只能展现无情的后宫管理手段,两相撕扯也使得曹丹姝与赵祯互相蹉跎直至终老。

不同的情感底色,不仅分别响应了男主人公赵祯的不同情感需求,也从侧面反映出他的心中之道。皇后、贵妃的身份与前朝相连,分别对应所谓的君子和小人两派,然而仁宗赵祯的心中并不以常人眼里的君子和小人去看待人。赵祯认为无论君子小人,人人都会有执念,这两派只要行事符合心中的道——不因执念而伤天害理,便可以共存,正如前朝与后宫既有君子又有小人。

(四)和而不同的帝后关系阐释

帝后关系作为封建统治集团内部拥有至高无上权力的夫妻关系,一方面包含了天然的君臣关系,另一方面又涵盖了封建王朝婚姻制度的理念,二者相辅相成,不可分割。

对于君臣关系来说,君臣各自有各自的职责,却也要相互合作,共同治理国家。君王需要和臣子商讨处理政事,也要懂得驭下之术;作为臣子除了建言献策以外,更要劝谏和约束君王的权力。在《清平乐》中宋仁宗赵祯就时常与皇后曹丹姝商讨前朝政务,曹丹姝身为皇后本身也需要肩负管理后宫之责。剧作对这两层君臣身份的具象化处理融入了两人的感情线之中。在第24集中,出身武将世家又曾就读于应天府的曹丹姝在

图6　帝后相互敬酒

前朝政事方面表露出天赋，对待赵祯与她商讨的党项之战，曹丹姝理性分析局势，提醒他不可冒进，赵祯却将曹丹姝的担心误解为对他能力的质疑，原本以甜蜜开始的谈话，因二人对战局的意见相左而不欢而散。当曹丹姝在入宫后得知赵祯是被迫迎娶自己后，便放弃了妻子的身份，决心以效忠的方式代替爱情。然而，这种身份上的变化以至于在处理各类后宫事宜时，曹丹姝只顾礼法而不顾赵祯的感情，于是她和赵祯的感情也时远时近。曹丹姝和赵祯的关系正如人物主题曲《双飞燕》中所描写的："半生疏离一世知己，与你相守朱门里。"她的才华横溢和骄傲自尊使她与官家之间的关系总是若即若离，但两人却在双方拉扯中慢慢相知相惜，这是经过多年磨合之后的情谊。

赵祯和曹丹姝身为夫妻的感情线更是扑朔迷离，其间二者轮流交换爱情中进退攻守的角色，但这种调换缺少感情推拉本来的暧昧感，却增添许多误解的疲惫和错位的遗憾。通过分析全剧中二人情感状态转变的关键节点（见表1），我们不难发现，二人之间的感情阻碍主要在于价值观冲突，而情感较为浓郁的时候则主要发生在第14集福宁殿互诉衷情、第47集帝后圆房以及第70集赵祯辞世时，且情感发展呈逐步递进的态势。

回顾一些以帝后题材为主题的电视剧，如《甄嬛传》《如懿传》《延禧攻略》等，可以看出，针对帝王和不同女性之间关系的建构大都顺延几个脉络。一是从情感出发的顺从型。《延禧攻略》中的乾隆与富察氏恩爱有加，富察氏不仅将后宫打理得井井有条，又能及时贴心地长伴君侧，但在遭遇"君为臣纲、夫为妻纲"的不平等理念和爱情冲动

表1 赵祯、曹丹姝二人情感状态关键节点

情节位置	帝后情感状态	皇帝赵祯视角	皇后曹丹姝视角
第3～7集	曹丹姝暗恋赵祯，赵祯心在他处	收苗心禾入房，钟情于懂农耕机械的陈熙春	曹丹姝对赵祯充满少女崇拜，初见倾心，突然被选为皇后，即将如愿
第8集	赵祯因"貌丑不至惑君"的说辞误会曹丹姝，故意错过大婚之夜，但见到真人后赵祯动心，曹丹姝却无比失落	在"貌丑不至惑君"的谣言反转后有所欣赏和心动	大婚之夜独守空房，心中失落，仍得体侍候赵祯
第9集	赵祯为情试探，曹丹姝为臣后退	赵祯和皇后喝酒聊天后想留宿皇后宫中	曹皇后委婉拒绝留宿，因为她得知赵祯是被迫迎娶自己，并认为自己成为赵祯心中那个懂机械农耕的陈熙春的替代品，决心替赵祯管好后宫
第10集	一起练习飞白使得二人感情升温，曹丹姝依旧婉拒	赵祯对曹丹姝的真情流露十分开心	曹丹姝误露真情，却依旧遵守中宫皇后的职责不肯留下赵祯
第11～12集	苗心禾怀孕晋升事件引发二人分歧。许乳母开解使二人重归于好，互诉往事	赵祯因为第一个孩子即将到来的喜悦，想要不顾制度晋升苗心禾，却遭到曹丹姝跪地反对	曹丹姝就算明知会触怒赵祯，也坚决反对。因为在她的眼中，做一个好妻子并不是第一位的，做好皇后、遵守制度才是首要的
第13集	群臣进谏立储引发二人冲突，张妼晗出场成为变数	赵祯气愤众臣劝他早立宗室子为太子，曹丹姝的劝谏让他更加生气	曹丹姝自己心里并不怨赵祯，只是有些心疼他被群臣逼迫
第14集	赵祯主动示好，曹丹姝别扭气走赵祯。曹丹姝后悔想要挽回，二人在福宁殿推心置腹，却遭遇地震	赵祯对曹丹姝佩服不已，但不禁内心联想起刘娥太后，觉得曹丹姝时而亲切，时而让他敬畏	曹丹姝应对险情思虑周全，处乱镇定
第20集	赵、曹在党项之战中政见不和，赵祯固执己见。张妼晗成为赵祯心上人，曹丹姝伤心	赵祯觉得在曹丹姝那里受尽了她的高傲与精明，转身去张妼晗处享受女子的任性和温柔	面对张妼晗的提醒，曹丹姝认为自己依旧是那个赵祯并不喜欢，却非得按照规矩娶进门的皇后

（续表）

情节位置	帝后情感状态	皇帝赵祯视角	皇后曹丹姝视角
第24集	党项之战大败，赵祯伤心晕厥，曹丹姝心中害怕	赵祯自责不已，伤心晕厥	曹丹姝这才表露出自己脆弱的一面，喃喃自语害怕失去赵祯
第26集	赵祯生病，曹丹姝悉心照料，二人似寻常夫妻	赵祯觉得他们像是一对寻常夫妻	赵祯的病情有所好转，曹丹姝日日陪在身边悉心照料
第31集	张妼晗有孕，宠爱依旧，赵祯与曹丹姝之间又借张妼晗皇后仪仗一事恢复疏离状态	赵祯觉得曹丹姝凡事依旧做得如此妥帖，对他依旧那样疏离客气	曹丹姝认为张妼晗有赵祯的宠爱，又有孕在身，不顾祖制也借出了仪仗
第39集	赵祯儿子最兴来时疫之患引发二人观念冲突	赵祯想要作为一名父亲去看望自己的儿女	曹丹姝却劝谏赵祯为国家社稷着想保重身体，不让他靠近染了时疫的最兴来
第47集	赵、曹二人借徽柔李玮婚事互诉多年的误会和爱恋，赵祯强行留宿，帝后圆房	赵祯却不想再让曹丹姝以任何理由把他赶走，就这样强行让曹丹姝侍寝，同时也为曹丹姝十五年的委屈道歉	曹丹姝质问赵祯，把她心中压抑了十五年的对赵祯的不满全部说出，听到赵祯的道歉感到很满足，心里无比幸福
第47集	二人突然遭遇宫中叛乱，追查发现皇后宫女缱儿与叛乱禁卫有私通却并不知谋逆一事，二人就如何处置缱儿又产生分歧	赵祯认为缱儿多年来并未有出格之事，如果查明与谋反之事无关，就打上几十大板，赶出宫去算了	赵祯质疑曹丹姝是否一辈子以规矩为武器和他对峙。曹丹姝终是法大于情，没有听从赵祯的建议，按律斩了缱儿
第48～51集	皇后惹上叛乱嫌疑，帝后失和谣言四起，赵祯内心相信曹丹姝，曹丹姝内心纠结	赵祯扶起曹丹姝，宽慰她说以后若有了委屈，不要总想着认罚，他是曹丹姝的丈夫，自然会替曹丹姝分担	曹丹姝为诛杀缱儿却惹来杀人灭口嫌疑跪下请罪
第52集	曹丹姝渐露真性情，赵祯宽慰	赵祯宽慰曹丹姝，以后有了委屈伤心都可以和他说	苏子美之死让曹丹姝不顾文官弹劾也要执意外放的文臣进谏，她觉得自己为挚友进言，就算被弹劾也不怕

（续表）

情节位置	帝后情感状态	皇帝赵祯视角	皇后曹丹姝视角
第58集	赵祯因曹评徽柔的私情忌惮曹家，赵祯气倒后醒来神智失常，怀疑曹后、张茂则谋逆，赵、曹二人由此生出嫌隙	赵祯为胡言乱语自责	曹丹姝回宫自我反省，自罚吃素抄经
第67集	二人逐渐和解，曹丹姝诉说少女暗恋的旧事让赵祯解开立储心结	他觉得即使最兴来还活着，也未必就比宗实好，就算再得一个皇子，也来不及教了，所以决定不再寄希望于生一个皇子，而把皇储之位传给宗实	曹丹姝向他诉说年少时对他的仰慕
第70集	赵祯翻出多年前二人互送的画，赵祯在二人相拥中离开人世	赵祯看着画有些感慨，要和曹丹姝大醉一场	曹丹姝看到赵祯画中的自己才领悟年轻时的赵祯心中早已有了她

的冲突后有所觉醒，有怨怼但没有反抗。二是从情感顺从转为理智反叛型。《甄嬛传》中雍正与甄嬛的帝后关系已经从纯粹的情感依附转化成君臣权力关系的对峙，甄嬛在经历雍正无情的打压之后，清醒地意识到自己只是雍正的臣子，于是她抛弃夫妻间的情爱，转变为同以雍正为中心的权力体制的对抗，甚至弑君杀夫，从而完成在情感和权力上的双重背叛。将宫廷女性塑造成封建怨偶形象，顺着此脉络的是《如懿传》。其中如懿和弘历二人从年少情深到相看两厌，致使如懿不惜剪断头发对弘历的男权规则做了一次决绝又无望的抗争，这种帝后关系表现了在夫权和君权都极端强势的情境之中女性抗争而不得的悲剧命运。三是以理智出发的情感主导型。《延禧攻略》中乾隆与魏璎珞的关系将封建反抗的主题隐喻在女性重新主导情感主动权的帝后关系中，魏璎珞成为这场感情游戏的理智主导者，展露出一种新型的帝后关系。

《清平乐》中的帝后关系在帝后题材电视剧创作中独树一帜，跳脱出纯粹的情感议题，试图呈现帝后在夫妻和君臣身份中新的权力关系。在情感关系上，曹丹姝将臣子的身份作为妻子的后置位是与《甄嬛传》一脉相承的，但不同的是，在赵祯当夫曹丹姝当臣时，二者之间夫妻和君臣的关系错位仿佛是《甄嬛传》中帝后关系的君臣倒置版，当甄嬛想当妻时雍正却当君，可见这种错位的确可以引发悲剧，这也是帝后关系中天然的缺陷。赵祯和曹丹姝曾被剧迷打趣为"大宋合伙人"，在现代观念中合伙人是指投资组

成合伙企业，参与合伙经营的组织和个人，结合剧中的情感线索来看，赵祯和曹丹姝在管理政务方面确实各有千秋。相较于前面提到的一些皇后形象，《清平乐》剧作对曹丹姝的处理增添了许多政务方面的人物特质，从管理后宫人员的裁撤和维护礼制礼法方面刻画曹丹姝的恪尽职守与理智隐忍。赵祯主管前朝事务，曹丹姝负责管理后宫，二者针对前朝后宫的各类事物的看法有分歧也有相同之处。在处理分歧时，曹丹姝作为臣妻的诚言进谏、赵祯作为夫君的悉心解释使得这部剧作的帝后关系更像是两位君子和而不同的关系。

二、文化与美学的空间重塑

著名国学大师陈寅恪在《邓广铭〈宋史职官志考证〉序》中曾如此评价宋朝："华夏民族之文化，历数千载之演进，造极于赵宋之世，后渐衰微，终必复振。"也曾提及"六朝及天水（天水代指赵宋）一代思想最为自由，故文章亦臻于上乘"，赞美中华文化造极于赵宋之世。对于《清平乐》为何单单要详述宋朝的故事，该剧导演张开宙曾对记者说道："当代人对宋朝的喜爱之情，主要是来自对宋词的喜爱，人们会问到底怎样的社会生态，才能对文学作品造成这般充分的滋养。宋朝是存在三百多年的朝代，无论是从政治上还是从经济以及科技上分析，在当时的阶段都处于世界领先，所以我们团队觉得用剧集呈现它非常合适。"[1]

"宋朝人的生活意境与其艺术追求是一致的，概括来说，低调简约，细腻内敛，闲适有趣。"郭瑞祥说。[2]《清平乐》中将朝堂风云、儒生气象、儿女深情藏之于宋代的器物用具、舞蹈娱乐、歌曲诗词教育等北宋生活画卷之中，让人在触摸历史温度的同时，感受人文的熏陶。

（一）归全反真的宋词吟乐

"文变染乎世情，兴废系乎时序"，文学作品的演变联系着社会的情况，文坛的盛衰联系着时代的动态。宋词应时代需要，跻身于文学的大雅之堂，首先反映出文人活跃

[1] 李兵、浅谈：《〈清平乐〉的历史温度与文化厚度》，《新闻传播》2020年第14期。
[2] 陆静、郭瑞祥：《真实的宋朝，可感的艺术》，《艺术市场》2020年第6期。

的思想心态。感伤是宋词的美学表征之一，是它区别于其他时代文学的独特所在，配合以曲调的吟诵可以直抒胸臆。《清平乐》作为宋朝历史剧，运用了许多仁宗时代文豪大家的诗词，以宋词之美和曲韵之美暗示剧情线索、塑造人物性格。剧中对许多词句的呈现，都采取了由真实历史人物以台词的方式说出，这样既保持了词曲在形式上的原貌，使其意蕴一致，也为电视剧增添了不少诗化的美感。

剧作采用具象还原的方式，将观众对于宋词文字意蕴的想象融入剧作人物的生活场景中。例如剧中有一幕，淅沥小雨中，北宋文学大家晏殊在自家庭院中淋雨唱词《浣溪沙·小阁重帘有燕过》一曲。曲词中"小阁重帘有燕过，晚花红片落庭莎"和电视画面中晏殊家中小院的景致相衬，但最后一句"酒醒人散得愁多"却将他无法协助仁宗制衡刘太后的忧愁和惆怅表现得淋漓尽致，为电视剧营造出一个寂寞冷清的诗画意境。又如当边境战事失利时，范仲淹独坐在塞外孤城边，击节吟唱《渔家傲·秋思》，"浊酒一杯家万里，燕然未勒归无计。羌管悠悠霜满地，人不寐，将军白发征夫泪"，其中从壮阔之景引至悲悯柔情之绪，俨然是人物忧天下之心的另一种细腻表达，用演员表演、镜头拍摄和故事叙事将宋词背后的历史环境一一还原。

剧作不仅将宋词融入台词中，更将宋词重谱新曲作为剧作插曲，升华主题思想。片头曲《愿歌行》先采用童声吟唱诗词的方式引入，后融入歌手胡夏温润浑厚的歌声来层层推进，歌曲在温婉迂回中也有磅礴大气之势，像极了宋仁宗仁厚温和又为国鞠躬尽瘁的一生，使得歌曲与主题的结合极为贴切。

（二）由点到面的宅院美学

历史剧的美术设计需要以史实为依据，更要从中提炼出关键的风格理念，以此指导铺开整个画面的美术设计的细节，如何将有代表性的宋朝时代风格呈现在观众面前就是《清平乐》美术设计的关键点。

一个时代的艺术风格与时代的物质与精神紧密相关，不同于唐代喜好生产精美绚丽的金银制品，宋代的金银制品并不常见，其中的原因可能是有教养的儒家精英们的审美观发生了根本性的转变。定窑、汝窑、钧窑、官窑、哥窑等名窑出产的瓷器代表了宋人"追求纯净、造型和材料的新品位"[1]。中国的陶瓷艺术发展到宋代形成一个顶峰，它不

[1] [美]迪特·库恩：《哈佛中国史4·儒家统治的时代：宋的转型》，李文锋译，北京：中信出版社2016年版，第265—266页。

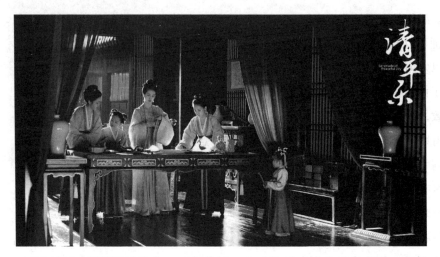

图7 苗心禾主仆合做风筝

仅仅是一种历史的承载,更凭借其形式和精神的美感形成一种独特的文化符号,至今令人魂牵梦绕。《清平乐》的美术设计团队以宋瓷的典雅质朴和内敛含蓄为出发点,在美工上兼顾历史的真实与艺术的美感,并融合该剧"孤城闭"和"清平乐"的立意主题,以创新的艺术手段在"景、色、饰、人"四方面精雕细琢出一场北宋的盛世美梦。

"景"指的是《清平乐》的拍摄场景,剧中场景多为内景,内景的建筑不同于清宫戏中恢宏高大的宫殿,而是平整舒雅的宅院。《清平乐》的美术团队特意设计了许多圆形和类圆形结构的宅院,他们表示这并不只是出于结构美学的考虑,而是暗含了用圆形这一封闭图形来诠释故事中想要表达的"每个人都是一座孤城"的意象。宋仁宗处理政务的崇政殿的环形设计是仁宗政权逐渐开阔明朗的视觉化体现;宋仁宗前朝议事的垂拱殿也是圆形基础,它的圆是扇形环抱,表现仁宗治理下的直言纳谏,上下一心;张贵妃所居住的翔鸾阁以圆来暗示鸟笼,暗喻张贵妃是满园牡丹丛中的笼中鸟。

"色"是指宅院的色彩搭配,剧作中不同人物所居住的宅院建筑设计蕴藏着各个人物的形象象征。宋代的文化正如王振复在《中国建筑的文化历程》中所描述的:"宋代是一个文弱而文雅的时代,其思想感情已由唐代的热烈奔放而渐渐变冷从而收敛自己,犹如从崇拜旭日而转为崇拜明月,从敢于面对喷薄之朝阳转而遥望明寂之星空,显得宁

静而沉滤。"[1] 从宋瓷的典雅质朴出发，仁宗皇家宅院中饱和度较低的传统色彩与宋瓷异曲同工，宋仁宗正襟危坐的福宁殿的主色调是沉静收敛的茶褐色，徽柔的公主宅院是静谧安宁的鸭卵青，深受仁宗宠爱的张贵妃寝宫是华贵柔美的紫檀色。

"饰"是指宅院中的家居装饰，这其实也从侧面表现了人物性格。曹皇后的书桌以波浪纹和水波纹点缀两侧，是刚柔并济和端庄的平淡之美；宠妃张妼晗的寝宫是在奢华之中寻求平衡，房中所设牡丹和锦鸡等元素都给人以凤鸟的错觉，不仅营造了她生活的假象，也暗喻她对后位的觊觎；前朝大臣中作为文人代表的晏殊之宅简约清雅，院中有树，窗边有植，一派青葱景象，符合晏殊临湖煮茶的文人雅韵；权臣代表吕夷简的吕府则奢华至极，实木雕花配上皇室瓷器汝窑，以体现吕夷简的权势与地位；而低调朴素的范宅则体现了范仲淹身在乡野、心系庙堂的性格。

远处是景，近处是"人"。剧中的服饰和妆容也是塑造人物的一个重要层面，该剧主角服装按照宋朝画册几乎一比一精准还原。例如，为了追求细节真实，剧中刘太后和曹皇后等人的霞帔上还绣有纹样并点缀坠子。此外，宋朝贵妇最具标志性的"珍珠妆"，以及用桃、杏、荷、菊等四季花卉样式做在发髻上的"一年景"等，这些当时宫廷中盛行的装饰在剧中也有所呈现。

《清平乐》由远及近，从宅院的外在结构、内景颜色搭配、具体家居装饰和人物的服饰妆容四个方面精心设计，使得该剧的画风如古画般传神。

（三）以静写动的摄影风格

《清平乐》的摄影风格总体而言是一种以静写动的灵动感，其中视角的选择、静态构图设计以及镜头的运动效果等都可圈可点。

小津安二郎电影最显著的一个特点，就是被称为"榻榻米视点"的拍摄角度。在他的电影里，摄影机几乎始终都是静止不动的，并且喜欢在距离地面较低的位置进行仰拍。《清平乐》的摄影角度可能在不经意间也采取了类似的"桌榻视角"。厅堂是剧中人物对话的主要场所，镜头的视点大多采用略高略低于桌榻或与桌榻齐平的视点，且厅堂的房梁与画面的取景框平行或重合。这样的设置与宋代的室内布置有关，宋代之前古人席地而坐，家具也大都是低矮的家具，而到宋代之后，距离地面较高的木凳、桌子、台案等高型家具已大量存在，垂足而坐的风尚渐渐兴起。宋榻是坐具，具有陈设的

[1] 王振复：《中国建筑的文化历程》，上海：上海人民出版社2000版，第172页。

图8　赵祯与张妼晗相爱相拥

功能,更注意装饰与美观,也可用来躺卧休息。审美高雅的宋朝人会在榻的中心放上小几案,配上香炉,焚香、点茶、挂画、插花,可见宋榻就是宋代人生活与休息的集中体现,《清平乐》中"桌塌视角"的设置其实是模拟了宋朝独特的生活视点,引导观众以一个宋朝人的身份进入电视剧的情境中。

宋代美学中还蕴含有诗意,摄影师也将这份古韵融入构图中。《清平乐》中代表庄重均衡的对称构图和中式建筑形成了层次分明的框架式构图,传递着宋代的美感。不同于《布达佩斯大饭店》中严谨且华丽的居中对称构图,中式对称美学更蕴含着肃穆与庄重,带给人画面之外的中国古代传统文化之美。中式美学中独有的阴阳平衡,与对称构图的均衡之美浑然融为一体。例如曹皇后与宋仁宗举杯对饮的画面,完美到极致的左右对称构图手法,将帝后之间举案齐眉的夫妻关系展现得淋漓尽致。剧中常见的框架式构图,利用由近至远的门廊叠加效果,把观众的视线集中引向框架内的主体,同时又营造出庭院幽深的纵深效果。中式建筑中所独有的轩榭廊舫和门窗使得画面的层次呈现得更为分明。这种框架式构图让画面产生了无限的空间延伸效果,丰富了画面的意境。

除了固定镜头之外,该剧运用了缓慢且幅度略小的运动镜头,在画面内部的置景不大幅度变化的情况下,将人物动态呈现至观众眼前。镜头组接方面则主要采用淡入淡出的效果进行切换或以空镜头作为转场,舒缓的节奏与整体剧作清雅平淡的风格保持一致,呈现出风格化的历史剧观感体验。

三、产业协作与传播启示

（一）影视工业助力历史重现

电视剧作为文化产品，其中每一部分的设计与创造都宛如螺丝钉的零件，虽细小却不可或缺，《延禧攻略》《长安十二时辰》等影视剧的幕后制作细节逐渐走进观众视角，也代表着影视剧工业的高速发展和内部分工的专业化。各制作工序采取工业化和高效率的生产方法，也助力了《清平乐》对宋代情景的成功还原。

在故事选择上，电视剧《清平乐》借助IP改编的东风，以小说《孤城闭》为蓝本进行改编，在吸引一部分小说读者成为《清平乐》观众的同时，又另请编剧朱朱操刀，在真实史料和虚构故事的交汇中重构了《清平乐》的故事。

在演员选角上兼顾实力派演员与流量明星，他们的粉丝不仅是电视剧重要的观众来源，也是电视剧在互联网二次传播中的主力军。两位主演对角色的理解和表演的呈现都较为生动地还原了剧中人物，宋仁宗饰演者王凯的文儒气质本身就符合宋仁宗的形象，他在访谈中曾提及自己以仁、忍、人三个核心词来诠释宋仁宗这一人物。在得知生母病逝却不得不参加元旦大朝会时，王凯对于角色的表演处理从吩咐侍从"给朕上冠"的毅然表情到朝会时陷入回忆后的怅然眼神，眼泪即将涌出却又忍住，从而将宋仁宗心中悲恸却不可溢于言表的克制和隐忍阐释出来，表现了宋仁宗身为人子的伤心情绪和恪守儒家仁君职责之间不可调和的矛盾与张力。曹皇后的饰演者江疏影脸部线条流畅且略显英气，符合曹皇后出身武将世家的设定。在角色理解方面，江疏影认为曹皇后这个角色所拥有的大爱是一种没有边界的孤城之感；在表演技巧方面，江疏影充分利用一些微表情和微举动，如面部的眨眼、呼吸、吞咽和身姿仪态以及胸腔起伏成功演绎了曹丹姝前期的活泼英姿、中期克己复礼的自我挣扎和后期隐忍淡泊的释然。

在视觉效果呈现上，本剧的美术团队通过收集、查阅《清明上河图》《东京梦华录》《梦粱录》以及帝后画像等各类史学资料，用丰富的视觉符号让观众理解其文化上的神韵，在布景陈设和服饰妆容的符号理解和形象消费中，置观众于盛世风貌里。剧中的御街在街道陈设上极其考究，相互顾盼的过往行人以及丰富的经营活动等细节都精益求精，从建筑形制、器皿设计到整个都城、市坊的还原都做到了有据可依，这些也正是宋朝在民生、科技文化、贸易外交上的缩影，体现了当时稳定的社会环境和繁荣的商业活动。更难能可贵的是，本剧的美术团队认为还原并不意味着照本宣科，他们更重视在尽

图9 范仲淹与张茂则雨中论道

量还原的基础上去营造氛围。[1]美术只是为故事服务,这种理念真正让这部剧的美术设计不喧宾夺主,也助力了整部剧的品质呈现。除此之外,宋仁宗身着的承天冠服和曹皇后身穿的袆衣也都基于史实,精美的细节道具如倒流香薰炉等都体现了服化道团队的用心和考究。《清平乐》用视觉氛围复现了古代中国一个生产力高度发展、人口兴旺、贸易兴盛、都市繁华的时代。丰富的视觉符号为叙事创造了令人信服的情境,为观众提供了更丰富的审美体验。

(二)"文史科普""粉丝二创"携赏宋韵

在注意力资源稀缺、电视剧市场激烈竞争的融媒体时代,一部电视剧若要成势,不仅要倚靠优质品质和内容,还需要多样化的营销手段来助推。《清平乐》就根据不同的物料传播平台的特性制定了营销方案。

《清平乐》本身题材类型既涉及历史正剧又涉及戏说,且由湖南卫视与腾讯视频联合同时播出。由各大卫视及视频网站互联网热议用户性别分布对比图中可知,湖南卫视与腾讯视频的女性用户在总用户中占比多达75%左右,湖南卫视在剧集播出之前就曾投放七版预告在卫视播放作为物料营销,七个版本的预告皆是从女性时常关注的情感伦理

[1] 佘博睿:《"清平雅正"如何绘就 专访〈清平乐〉美术指导》,《广电时评》2020年第Z5期。

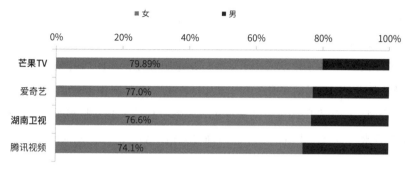

图10 各大卫视和视频网站互联网热议用户性别分布对比

出发,涉及官家与生母的母子之情、官家与女儿的父女之情、帝后之谊、帝妃之爱、帝后妃三角恋冲突和官家的初恋情感。

《清平乐》的线上营销主守微博阵地,微博用户与电视剧观众群体特点的高度契合,是微博作为电视剧营销平台的一大优势。德塔文2018—2019年电视剧市场分析报告显示,18～30岁电视剧观众在观众总数中占比62%,"90后"占据了观剧人群的半壁江山。同时,2018年微博用户发展报告数据显示,18～30岁用户占到了总体用户的75%。这部分人不仅占据着数量上的优势,亦是微博上的高活跃分子,并且作为消费积极人群,必然会成为电视剧营销的目标群体。《清平乐》在微博话题营销方面,一是从剧集内容出发,发起"大宋热搜榜"和"乐宝课堂"等话题,实时更新剧集内容,并科普历史文化知识;二是借助文史科普博主的影响力,讨论与剧情相关的史实以及剧中人物的原型,打造追剧式历史学习的新体验;三是与国学吟诵教育者联合制作《清平乐文化小课堂》,以宋词吟诵教学传递宋词文化,双向引流营造良好的观看体验。截至收官之日,《清平乐》的微博话题阅读量多达293.1亿、15个阅读量过亿话题数、播出42日内热搜上榜次数36次,热搜霸屏时长近347小时。

由于信息渠道的拓宽,粉丝从剧集的接受者转变为营销参与者,剧集营销推广过程中利用粉丝价值也成了趋势,该剧就以情感共鸣的价值逻辑和粉丝互动的目的导向让粉丝变身IP孵化者,丰富电视剧所传递的情感意义和文化内涵。腾讯电视剧的官方微博于2020年4月17日发起了"花式追剧《清平乐》,争当大宋推荐官"的Bilibili二创大赛,迄今为止《清平乐》话题有1.2万投稿,视频播放量超9000万,且《清平乐》以46个抖音登录热点的骄人战绩,超越《安家》与《传闻中的陈芊芊》问鼎2020年上半年抖音剧

集报告中热议剧集第一名。可见影视作品的影响力来源正逐渐从作品本身向更新、更便捷、更多元的周边文本扩散。

正午阳光更是借鉴了之前《知否知否应是绿肥红瘦》的IP运营经验，将IP链条营销也融入此次剧集当中。《清平乐》与"Rolife若来"联名制作了玩偶盲盒，与娱影文创联合营销诗词系列的古风珠宝，甚至推出了剧集中品香大会上脱颖而出的"阁中香"与"醉江寒"香水，将剧中出现的美学新风尚投入衍生品的制作，延伸剧集产业链。

（三）收视营销两极化的反思

2020年4月7日，《清平乐》在湖南卫视和腾讯视频进行联合播出，湖南卫视金鹰独播剧场每晚20点播出，腾讯视频会员每晚22点跟播卫视，免费用户则延后24小时。金鹰独播剧场作为湖南卫视具有专业选剧眼光、强大资源整合能力、纵深推广影响力的国民剧场，覆盖更多层次的人群，发酵更热门的社会话题。虽然《清平乐》的营销成绩喜人，但剧集的收视率和播放量并不尽如人意。

根据中国视听大数据（CVB）显示，在单频道每集平均收视率超0.5%剧目中，全年共81部（93部次）黄金时段电视剧每集平均收视率超过0.5%，主要由CCTV-1、CCTV-8、北京卫视、东方卫视、浙江卫视和湖南卫视等频道播出。其中《清平乐》以0.558%的收视率以及2.254%的收视份额位列第88名。

根据《2020腾讯视频年度指数报告》，《清平乐》以每集平均0.53亿、累计37.1亿播放量位居年度电视剧集均播放量排名第十位，处于同为古装剧的《三生三世枕上书》《传闻中的陈芊芊》和《锦绣南歌》之后。骨朵数据中《清平乐》的分集播放量更是从第一集往后呈断崖式下跌，可见剧集本身的营销仅仅停留在微博和抖音等二次创作平台，并未将这些微博与抖音上的用户转化为剧集的观众。

究其原因，此等问题可以归咎于错位营销与剧情节奏慢两方面。《清平乐》作为一部拥有大格局历史观的历史剧，不应该仅将话题营销点拘泥于偶像剧宣传的套路，例如用断章取义式的感情痛点以及"帝后先婚后爱"等玛丽苏式剧情套路关键词吸引女性观众。当帝后关系屡屡失和的剧情内容无法满足观众的情感期待时，观众就会流失，甚至给出差评，从而影响其他观众对剧集的好感。然而，宣传方对于《清平乐》中为君为人之道等核心思想却有所忽略，使得营销流程落入俗套。

除去营销的失误，剧集本身也有问题。根据腾讯视频《清平乐》弹幕分析的词云数据，除了夸赞各位演员演技之外，对于剧集品质的负面评论多为"剧情拖沓"和"剧情

图11 《清平乐》分集播放量

没意思",这种过度注重历史细节却缺乏情节强度的叙事手法难以让观众提起兴趣,甚至有观众评价:"《清平乐》用三分之一篇幅拍摄出北宋社会风情画,宛如一部纪录片。"《清平乐》整部剧里没有明确的主线和感情线,流水账一样的叙事方式也招致观众的不满。事实上,从剧情结构的角度看,2018年《延禧攻略》改变了以往宫廷剧的套路,快节奏的情节和爽文风格在一定程度上是"男频爽文"与"女频玛丽苏文"的配色混搭。[1]与《延禧攻略》《庆余年》等古装剧相比,《清平乐》脱离了"女频玛丽苏文"和"男频爽文"这类流行的审美倾向,坚持以慢节奏、重细节的方式呈现历史故事与情境,但收视率和播放量也的确不容乐观。《清平乐》的出现更像是一个试验品,在印证了观众的审美情趣的同时,将如何兼顾品质与观众普遍的审美倾向的矛盾摆在剧作方面前,为今后国产历史剧的制作留下更多的思考。

四、《清平乐》的文化价值观和意义

读史使人明智,知古可以鉴今。历史剧作为一种把历史真实和艺术真实结合起来的艺术方式,为观众提供了艺术娱乐,也触发了观众对历史与现实进行深入思考。历史剧追求的是蕴含于作品中、有关历史的本质真实,追求用好的故事情节、细节、情感来表现存在于历史过程中的精神力量,传达蕴含于作品中的有关历史的本质真实,来实现"以史为鉴可知兴替"的历史文化使命。《清平乐》以宋仁宗的人物传记的叙事形式,穿插讲述出仁宗朝的北宋史,引出了观众对历史的思考并对当下社会进行观照。该剧在展

[1] 何佳子:《"爽剧"进行时》,《中国广播影视》2018年第20期。

示人物历史故事的同时,也完成了其历史教育的艺术使命。

(一)封建时代下人伦悲剧的"孤城闭"

原著小说体现了大时代洪流下小人物的悲剧,探讨礼法宗教对人性的伤害,聚焦于福康公主徽柔与随侍宦官怀吉相知相守却不被礼教所接受,只能被迫成为政治工具牺牲自己的婚姻并早逝的悲剧故事。《清平乐》剧作团队保留了原著中这一悲剧内核,并将被伤害的对象从一个公主扩大到整个皇室,为观众呈现出在封建礼教下帝王家族爱恨嗔痴的无可奈何。

宋仁宗赵祯少时因太后不得认回生母,便借梁家铺子相似口味的蜜饯以解相思之情,不料这一皇家喜好被民间察觉,一时之间宫中和民间都兴起酿蜜饯之事,宋仁宗放纵此举,借此提醒太后生母之事,却没想到蜜饯原料的价钱捧得颇高,其中有一味蜜饯原料刚好是梁家铺子大郎治病必需的药材,梁家因为价高买不起而家破人亡。这个因天子一念而家破人亡的平民悲剧传到赵祯耳中后,赵祯自责不已,原来"皇家无私事,牵一发而动全身",时时告诫自己须克制。陈熙春的出现在某种程度上是对皇帝枯燥烦闷的少年时期的一种弥补,也代表了他对自由人生的隐隐向往。但当他想要娶她为皇后而遭到众大臣反对后,宋仁宗并没有为了一己私欲留她做宫中妃子,而是将她送往宫外,并交代韩琦为她寻找好归宿。

皇后曹丹姝在未进皇宫之前,曾不顾礼法冒哥哥之名入学求识,勇敢自求退婚书只愿嫁自己心爱之人,甚至在当皇后初期,面对赵元昊叛军称帝的消息也曾身披盔甲有从军保护家国之念,如此不拘一格的洒脱血性女子却被深宫后院的礼法慢慢磨灭,之后不仅干预侍女缲儿与宦官镫子的私人感情,还劝说福康公主恪守夫纲。更为巧妙的是,剧中皇后曹丹姝与公主徽柔的悲剧是相互呼应的,剧中用皇后和驸马的人选获得朝臣一致称赞来映射政治婚姻的悲剧,将两代人的"孤城闭"巧妙地联系起来,朝臣称赞的背后是关乎家世、人品、权力、地位的考量,但其中独独没有感情一项,这才造就了赵祯和曹丹姝、赵徽柔和李玮互相折磨的婚姻。

言官、礼教、宗法、闺训等组成的整个价值体系架构是有效保护封建国家不可或缺的机制,但是这套架构在运行的过程中,无数似徽柔对曹评和怀吉的春心萌动,无数似赵祯对陈熙春的疼爱向往,这些感情都被无差别地碾轧成碎石,构筑起孤城的墙瓦。

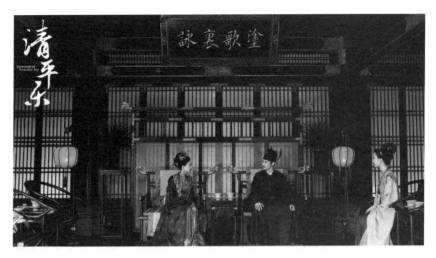

图12　赵祯与曹丹姝、苗心禾共商事宜

（二）儒家克己复礼价值观下的"清平乐"

儒家思想在中华几千年的历史中起起落落，命运多舛，儒学也在唐朝末年走向没落，直到一个局部统一的新王朝——宋朝建立起来。宋朝是中国哲学的黄金时代，古代儒家的价值体系在12世纪学者的努力下重获新生。就思想深度而言，达到了其历史上的最高峰，[1]一大批儒学思想家也应运而生，如周敦颐、二程兄弟和朱熹等。宋朝儒学价值体系的建立是从士大夫的考证开始的，他们阅读儒家经典著作，将其追根溯源至孔子及其学派。他们在这一过程中得出自己的结论，并用这些结论丰富了他们的思想。通过这些努力，中国的伦理道德思想得以发展成一套成熟的哲学体系。这种发展在宋仁宗统治时期就有所展露，历史上的宋仁宗就很尊崇孔孟之道，而《清平乐》的原著作品和电视剧作品在故事立意上也都渗透着如克己复礼这样的儒学教义。

回溯克己复礼的思想来源，《论语·颜渊》中有言："颜渊问仁。子曰：'克己复礼为仁。一日克己复礼，天下归仁焉！为仁由己，而由人乎哉？'"朱子解克己复礼，其言曰："克是克去己私。己私既克，天理自复，譬如尘垢既去，则镜自明；瓦砾既扫，则室自清。"其中，"克己"就是一个人能够克制自己不为外物所诱，不可以任性，为

[1]　[美]迪特·库恩：《哈佛中国史4·儒家统治的时代：宋的转型》，李文锋译，北京：中信出版社2016年版，第101页。

图13　宋仁宗在国子监听讲学

所欲为。礼即理，礼乃固理之不可易者，复礼则是要恢复合理化，而克己工夫全在一个"勿"字。包含这种思想价值体系在内，作为一套杰出的意识形态理论，在帝制彻底寿终正寝前一直支配着中国精英的行为方式，调节着国家内外政策的制定。[1]

纵观全剧，无论是宋仁宗、范仲淹、吕夷简还是曹皇后和张贵妃，他们虽身居庙堂、后宫，享受天下荣华却也不得不承受居其位所带来的责任，由此困守各方孤城。在皇宫，困住帝后的是宫城，更是天下的责任，于是内心向往自由的仁宗、也曾俏皮活泼的曹丹姝，不得不为了天下变成"克己复礼"的典范。在朝堂，困守晏殊、范仲淹和韩琦的是天下黎民的重担；困守吕夷简的是老臣的"守"，他明白革新的意义，可更担心因此带来的巨大变化会动摇祖制乃至江山；在后宫，困守曹丹姝的是为妻之德和为臣之责，困守张�misha的是爱夫心切，困守张茂则和怀吉的是天然的身份有别，困守徽柔的是公主之责。

《清平乐》的立意不仅止步于孤城困守，它将原著故事的悲剧底色融入宋仁宗时代的盛世图景中，为我们传递了政治真正的负载意义和以情入道的爱情理念，他们都坚守在自己的位置，克制自己的欲望，追寻心中之道，成就自己的价值。在《清平乐》中我们可以看见如范仲淹、晏殊、韩琦等才情兼备、胸气畅达的群臣，皆家国之心拳拳，知

[1] ［美］迪特·库恩：《哈佛中国史4·儒家统治的时代：宋的转型》，李文锋译，北京：中信出版社2016年版，第101页。

己之意腹心相照。"开口揽时事，论议争煌煌"，既针锋相对，也惺惺相惜，这是心系天下的光明与磊落、计较与权衡，儒臣的担当、风骨与品性毕现。才子间的同声相求、心照神交，"志于道，据于德，依于仁"成为君子的规范与共识。唯此才有和而不同，才能美美与共。我们依旧可以看见《清平乐》里有"宁鸣而死，不默而生"、理智隐忍的曹丹姝，有任性却一往情深的张妼晗和忠而守礼的张茂则等一干后宫众人。《清平乐》君臣戏里宋仁宗的仁与礼，晏殊、范仲淹、韩琦诸名臣的直言敢谏，曹皇后身上的现代精神，张贵妃的以情入道，这部历史剧所描写的古人身上睿智、儒雅又坚守的品格，以礼相待的交往方式，对公正秩序的追求，还有治学济世的胸怀抱负，都是当代社会大力倡导的价值观。

（三）历史剧文化观的转型

历史是曾经发生过的"存在"，是一种不以后人意志为转移的客观事实，而历史剧是对历史的一种叙述，是以史实为依据的艺术创造。早期如《雍正王朝》《康熙王朝》和《乾隆王朝》等历史朝代剧往往是对历史材料进行艺术加工之后，使矛盾冲突更加集中、更加戏剧化，使主要人物的形象更加高大、更加完美、更加英雄化，以此来凸显对皇权和强权的崇拜与盲从，并着力塑造封建帝王的"圣人""完人"形象。从张艺谋的《英雄》纵情展现秦始皇的强者力量到从《雍正王朝》开始的对于清朝历史的再度阐释，我们可以发现，一些在中国现代文化中熟悉的历史观被悄然"悬置"，取而代之的是一种并不清晰却异常有力的对于所谓"强者"和成功价值的推崇和偏重。[1] 类似《甄嬛传》《如懿传》《延禧攻略》等关于封建"雌竞"主题的历史古装剧也长久以来向观众传达了强者逻辑的隐喻。

而《清平乐》不仅从一个弱者的视角去解读帝王的无奈，更是将文学叙述融入史学叙述的主题当中，其中似乎隐含着历史剧创作观的悄然转型。此次《清平乐》不仅在尊重史书和还原文化空间上有了重大进步，更用清雅脱俗和平静致远的风格理念贯穿剧情结构和视听语言。这种风格化的剧集呈现引领了中国历史题材电视剧创新发展的新方向，在中国电视剧的发展道路上留下了浓墨重彩的一笔。

（盛勤）

[1] 温朝霞：《对当代历史题材影视剧的文化观批判》，《暨南学报（人文科学与社会科学版）》2004年第3期。

专家点评摘录

2020年春,一部以宋仁宗为主角的电视剧登场,激起很多年轻人对北宋人文风雅的亲近。流俗之习气,剧情求跌宕起伏,场面求刺激宏阔,人设求惊悚复杂,而此剧不以机巧而媚俗,不因浮华而害义。朝堂风云,儒生气象,儿女深情,藏之于从容的叙事、典雅的台词、源自史实的人物故事、精致逼真的道具服饰之中,让人在触摸历史温度的同时,感受人文的熏陶。文以载道,匠心可嘉。

——第四届全球华人国学传播奖·卓越传播力奖评语,2020年11月28日

在此之前,古装电视剧里有太多的宫斗权谋、钩心斗角,而真正体现历史文化美好一面的作品不多。《清平乐》让我们感受到那个美好优雅、文化兴盛的历史时代,让人对传统能有一种美的理解,我期待能有更多这样的历史剧出现。

——宋史专家吴钩

附录

制片人侯鸿亮访谈

这一年下来,侯鸿亮觉得观众的审美并没有发生多大变化,他们一如既往地对好内容感兴趣。"所以我们没别的办法,做东西一定要区别于其他人。什么火了,我们就避开。一拥而上的话,市场格局就完全变了。"

不跟风的原则很好理解,但是对于做什么题材,都是出于什么样的考量,侯鸿亮的回答简单得让人有些意外,因为"喜欢"所以"任性"。比如《清平乐》,因为他本人

对宋朝很感兴趣，于是决定"任性一次"。毕竟宋朝的皇帝和文人是很少被影视剧表达过的，多年以来观众对宋朝的影视认知就是"杨家将"。

"不管是当代史还是古代史，我们只能了解一些很皮毛的东西，你深入其中的一个段落，它有那个时代的特殊烙印而已。个人能力有限，如果正好碰到了当代和古代两边契合的地方，那就去做。当时遇到刘和平老师的《北平无战事》是这样，现在《清平乐》也是如此。"

小说单纯讲一个太监和公主的爱情故事是通不过的，正好侯鸿亮有关于宋朝历史的表达，就决定改编成现在这样。"我们刻意避开了宫斗，《清平乐》散发着一种气息，就是我们拍历史剧很重要的一点——拍什么朝代像什么朝代，剧里有大量的文言台词还有支线文人的描写，满足了我的求知欲。"

（节选自骨朵网络影视，
《2020侯鸿亮："现实主义"的正午阳光想要跳脱一点》，
2020年12月16日）